中山大学哲学名家文集

MACAI WENJI

马采文集

马 采 ◎ 著
徐文俊 ◎ 编

中山大学出版社
·广州·

版权所有　翻印必究

图书在版编目（CIP）数据

马采文集/马采著；徐文俊编. —广州：中山大学出版社，2020.9
（中山大学哲学名家文集）
ISBN 978 - 7 - 306 - 06921 - 4

Ⅰ. ①马…　Ⅱ. ①马…②徐…　Ⅲ. ①艺术哲学—中国—文集
Ⅳ. ①J0 - 02

中国版本图书馆 CIP 数据核字（2020）第 145396 号

出 版 人：	王天琪
策划编辑：	嵇春霞
责任编辑：	周明恩
封面设计：	曾　斌
责任校对：	罗梓鸿
责任技编：	何雅涛
出版发行：	中山大学出版社
电　　话：	编辑部 020 - 84110771，84110283，84111997，84110771
	发行部 020 - 84111998，84111981，84111160
地　　址：	广州市新港西路 135 号
邮　　编：	510275　传　真：020 - 84036565
网　　址：	http://www.zsup.com.cn　E-mail：zdcbs@mail.sysu.edu.cn
印 刷 者：	佛山家联印刷有限公司
规　　格：	787mm×1092mm　1/16　17.75 印张　298 千字
版次印次：	2020 年 9 月第 1 版　2020 年 9 月第 1 次印刷
定　　价：	66.00 元

如发现本书因印装质量影响阅读，请与出版社发行部联系调换

中山大学哲学名家文集

主　编　张　伟

编　委（按姓氏笔画排序）

马天俊　方向红　冯达文　朱　刚　吴重庆

陈少明　陈立胜　周春健　赵希顺　徐长福

黄　敏　龚　隽　鞠实儿

====中山大学哲学名家文集====

总　序

　　中山大学哲学系创办于1924年，是中山大学创建之初最早培植的学系之一。1952年逢全国高校院系调整而撤销建制，1960年复办至今。先后由黄希声、冯友兰、傅斯年、朱谦之、杨荣国、刘嵘、李锦全、胡景钊、林铭钧、章海山、黎红雷、鞠实儿、张伟等担任系主任。

　　早期的中山大学哲学系名家云集，奠立了极为深厚的学术根基。其中，冯友兰先生的中国哲学研究、吴康先生的西方哲学研究、朱谦之先生的比较哲学研究、李达先生与何思敬先生的马克思主义哲学研究、陈荣捷先生的朱子学研究、马采先生的美学研究等，均在学界产生了重要影响，也奠定了中山大学哲学系在全国的领先地位。

　　日月其迈，逝者如斯。迄于今岁，中山大学哲学系复办恰满一甲子。60年来，哲学系同仁勠力同心、继往开来，各项事业蓬勃发展，取得了长足进步。目前，我系是教育部确定的全国哲学研究与人才培养基地之一，具有一级学科博士学位授予权，拥有国家重点学科2个、全国高校人文社会科学重点研究基地2个。2002年教育部实行学科评估以来，稳居全国高校前列。2017年，中山大学哲学学科成功入选国家"双一流"建设名单，我系迎来了跨越式发展的重要机遇。

　　近年来，中山大学哲学学科的人才队伍不断壮大，且越来越呈现出年轻化、国际化的特色。哲学系各位同仁研精覃思、深造自得，在各自

的研究领域均取得了丰硕的成果，不少著述产生了国际性影响，中山大学哲学系已逐渐发展成为全国哲学研究的重镇之一。

为庆祝中山大学哲学系复办60周年，我系隆重推出"中山大学哲学名家文集"。本文集共六种，入选学者皆为在中山大学哲学学科发展过程中做出重要贡献的学界耆宿，分别为朱谦之先生、马采先生、杨荣国先生、刘嵘先生、罗克汀先生、李锦全先生。文集的编撰与出版，亦为表达对学界前辈的尊重与敬仰。

"中山大学哲学名家文集"的出版，得到中山大学出版社的鼎力支持，在此谨致以诚挚谢意！

<div style="text-align:right">

中山大学哲学系
2020年6月20日

</div>

前　言

《马采文集》初版于 2004 年，原收入中山大学 80 周年校庆所编"中山大学杰出人文学者文库"，彼时受学校委托，笔者承担了文集的选编工作。在当时的"前言""后记"中，笔者已详述了马采先生的学思历程与学术贡献，以及文集编撰的缘起始末，在此不再重复。今年恰逢中山大学哲学系复办 60 周年，系里决定出版"中山大学哲学名家文集"系列，将《马采文集》收入再版。除少数字句上的修订外，文集篇目一仍其旧。

令人欣慰的是，马采先生在美学思想、艺术学理论等方面的贡献，越来越受到学界的关注和重视。2019 年 12 月 24 日，中山大学哲学系举办"纪念马采先生逝世二十周年座谈会暨《马采全集》编辑启动会"，缅怀马采先生的学范品格，并正式启动《马采全集》的编辑出版工作。我们期待着这部全集早日面世。

<div style="text-align: right;">
徐文俊

2020 年 2 月 16 日
</div>

马采先生及其学术贡献

马采，别号采真子，字君白，1904年4月20日生于广东省海丰县海城镇。1921年10月被广东当局公费派往日本留学，1927年在日本冈山第六高等学校毕业后，考入京都帝国大学文学部哲学科，师从日本著名哲学家西田几多郎和田边元，后又改从日本著名美学家深田康算专攻美学，最后在植田寿藏教授的指导下，于1931年完成大学学业，获文学学士学位。随后，又考入东京帝国大学大学院（相当于今研究生院），在泷精一教授的指导下，研究美学和美术史。1933年10月毕业后，回国在中山大学任教，1939年年初，被提升为教授；期间兼任中山大学研究院秘书，又曾兼任广州市立艺术专科学校等校的特约教授等职。"抗战"初期，在广州与缪培基、关自恕、朱伯康、乔冠华等创办《现代中国》月刊，介绍西方学术文化，分析国内外形势，宣传抗日。抗日战争期间，中山大学几经搬迁，马采教授作为迁校的先遣部队，先后辗转于粤西罗定、广西南宁、越南河内、云南澄江、贵州贵阳、湖南衡阳、粤北坪石、仁化扶溪等地，在中大西迁过程中起到积极作用。其间，于1938年在迁校途中与哲学系助教陈云女士共结连理。从此，这一对患难夫妻相濡以沫，直至白头。

"抗战"结束后，马采教授回到广州，先后任教于广东省立法商学院和私立珠海大学，1950年被保送到南方大学学习，毕业后回到中山大学任教。1952年因全国高校院系调整，他被调到北京大学任教，与邓以蛰、宗白华、朱光潜等共事。1960年中山大学复办哲学系，他又返回中山大学工作，直至逝世。

马采教授是我国当代美学的开拓者之一。他博学精深，贯通中西。早年，他率先把黑格尔美学全面、系统地介绍到中国，著有《黑格尔美学辩证法》《论艺术理念的发展》等论著，提出"创作与鉴赏正是艺术理念不

可分割的两面。没有不被创作的艺术，也没有不被鉴赏的艺术。鉴赏便是创作，创作便是鉴赏"。其观点受到学术界的高度重视，被称为"马氏美学辩证法"。

"抗战"期间的1940年，随校西迁的马采教授在昆明出席全国哲学学会第四次大会并宣读了论文——《论艺术理念的发展》。在粤北中山大学校区时，马采教授还被聘为第四战区编撰委员会委员。在此期间，先后发表了《席勒的美学教育论》《中国美学研究导论》《美的价值论》等重要文章。

"抗战"结束以后，马采教授从研究德国观念论美学转向研究李普斯美学移感说，发表了《释移感》《论美——从移感说观点看审美评价的意见》，并将李普斯的"生命感情"与中国画学"六法论"的"气韵生动"联系起来，用一种跨文化的观点开展了对中国美学的研究，发表了《中国美艺讲演录》《孔子与音乐》《顾恺之研究》《王维研究》等论著。马采教授的另一个重要贡献就是提出应创立一门艺术学，把美学与艺术学区别开来，美学的对象是美，而艺术学的对象则是艺术，不可把美与艺术混为一谈，马采先生的这一观点，对于我们如何分析当代的"行为艺术"等社会现象，颇有启迪意义。

马采教授还是我国当代美学教育的奠基者之一。在北京大学任教期间，他与朱光潜、宗白华、邓以蛰一起共同开设了新中国成立后的第一次美学专题课，主讲"黑格尔以后的西方美学"，获得成功，从而奠定了我国美学高等教育的基础。1980年，在昆明召开的中华全国美学学会成立大会上，他提出"大力开展审美教育，为'四化'建设服务"的呼吁，引起了与会者的强烈反响，推动了美学的普及教育，丰富了社会主义精神文明建设的内涵。从那时起，美学走向了社会，美育问题受到了社会的普遍重视。1984年，他受邀参加在加拿大蒙特利尔召开的第十届国际美学大会，因健康问题，未能成行。

在北京大学任教期间，马采教授还专注于中国画的研究，并与邓以蛰合作，整理了汤垕《画鉴》和黄公望《写山水诀》（被收入"中国画论丛

书"），于 1959 年由人民美术出版社出版。

由于马采教授的学术水平和学术地位，他被聘为中国社会科学院兼职研究员，并被任命为中华全国美学学会理事、广东美学学会顾问、中华全国日本哲学学会顾问等职。

在哲学上，马采教授精通西方哲学和日本哲学，尤其精通古希腊哲学和德国古典哲学。早在 20 世纪 40 年代，他就出版了《哲学概论》《原哲》等著作。《哲学概论》全面系统地阐述了哲学的基本概念、基本问题和基本内容，是哲学入门教材；《原哲》以苏格拉底为中心，总结了马采教授多年来研究古希腊哲学的心得，马采教授对苏格拉底哲学人格的评价，投射了其本人的哲学信仰和治学精神，深得后学者景仰。"抗战"期间发表的《康德学派与现象学派》是国内较早涉及现象学的论文。晚年，他又出版了《世界哲学史年表》，这是外国哲学研究的浩大的基础工程，填补了我国在外国哲学基础研究方面的空白。

作为翻译家，马采教授翻译出版了一系列颇有思想价值的外国著作。其中，费希特的《告德意志国民》是马采教授的力作，是在"抗战"期间，有感于时局所需精神动力而倾力译就，该书被收入当时"哲学名著译丛"。马采教授还发挥其在日本文化与语言方面的专长，翻译了大量日文著作，有幸德秋水的《社会主义神髓》《基督抹杀论》《二十世纪之怪物——帝国主义》《近代日本思想史》和安藤昌益的《良演哲论》《自然世论》等。此外，他还接受国务院的紧急任务，翻译出版了《萨摩亚史》这一历史文化著作。马采教授的这些译著，大大丰富了我国的学术文化，推动了中外学术交流。

基于对于日本文化的造诣，在北京大学任教期间，马采教授还曾与朱谦之、李白华合作，开设了"日本近代思想史"专题课，在中国第一次介绍了近代日本最具特色的著名农民思想家安藤昌益。回到中山大学后，他将教学与研究的成果加以归纳整理，完成了有关安藤昌益研究的长篇论文——《十八世纪日本杰出农民思想家安藤昌益》。

尽管马采教授一生经历了政治运动的风风雨雨，甚至曾被埋没了相

当长的一段时间，但仍执着致力于学术研究，默默耕耘，淡泊名利。党的十一届三中全会以来，他以耄耋之年，与夫人陈云一起，孜孜不倦地耕耘于学术园地。他整理修订了以往的旧稿，并于 20 世纪 90 年代结集出版了《哲学与美学文集》《艺术学与艺术史文集》和《马采译文集》。校注了顾恺之的《画云台山记》和《论画》并分别发表于《中山大学学报》1979 年第三期和 1984 年第二期。尤其令人感动的是，晚年，他与夫人陈云积平生收集的资料，按照他们在 1992 年出版的《世界哲学史年表》的格式，计划编撰一本六十万字的《美的历程——中外美学美术历史编年综表》，由夫人陈云负责编撰中国部分，马采教授负责外国部分。陈云女士以 85 岁的高龄，抱病以惊人的毅力在编完二十万字的《中国美学美术史年表》之后，来不及等到正式出版，溘然辞世。其时，马采教授已届 95 岁高龄，在爱妻去世之后，他仍笔耕不辍，力图独力完成全书的编撰任务。可惜，天不助人，马采教授尚未完成这一任务，不幸于 1999 年 3 月 2 日与世长辞。

<div style="text-align:right">

徐文俊

2004 年 3 月

</div>

目 录

美与艺术篇

黑格尔美学辩证法 …………………………………………… 2
论艺术理念的发展 …………………………………………… 19
释"移感" …………………………………………………… 26
论美：从移感说观点看审美评价的意义（节选） …………… 30
从美学到一般艺术学 ………………………………………… 41
中国美学思想漫话 …………………………………………… 56
孔子与音乐（节选） ………………………………………… 68
顾恺之的艺术成就和美学观点 ……………………………… 71
顾恺之《论画》笺注 ………………………………………… 93
大力开展审美教育，为"四化"建设服务 ………………… 102

哲 学 篇

哲学原始 ……………………………………………………… 106
论苏格拉底 …………………………………………………… 125
康德：生平与学说 …………………………………………… 159
康德学派与现象学派 ………………………………………… 175
德国伟大爱国哲学家费希特 ………………………………… 185
费希特关于人类历史发展五阶段说 ………………………… 190
希腊哲学简年表 ……………………………………………… 192

译 著 篇

希腊美术（节选） ………………………………………… 206
德国哲学家费希特演讲录：告德意志国民（节选） ……… 219
萨摩亚史（节选） ………………………………………… 248

美与艺术篇

黑格尔美学辩证法

——艺术的理念，其历史的发展与感觉的展开

> Was wirklich ist das ist vernünftig, und was vernünftig wirklich.
> 凡是现实的必然是理性的，凡是理性的必然是现实的。
>
> ——黑格尔

黑格尔的美学课程，最初于1818年的夏学期在德国海德堡大学开设。后他来到了柏林大学，于1820—1821年的冬学期，1823年及1826年的夏学期，最后于1828—1829年的冬学期，也开设了这门课程。现在的《美学讲演录》，是以那时期的讲演的草稿为基础，并参考了1823年的讲义笔记和1826年、1828—1829年的笔记编纂而成的三卷本1591页的庞然巨著。该讲演录思想充实，论述极富生彩，其中洋溢着热和力，给读者留下强烈的印象。它的内容分为三大部分。黑格尔先在《序论》中，对于一般人对美学的各种非难进行了辩解，肯定了美学作为学科存在的价值，并论证了在艺术精神和哲学精神交替的现代，提出有对艺术加以哲学的反省的必要，更从哲学上说明艺术各时代和各流派的精神的内容，以强调美学的优越性。其次，《本论》的第一部分，论述了"艺术美的理念或理想"；第二部分，论述了"理想朝着艺术美的特殊形式的发展"；第三部分，论述了"各种艺术的体系"。概括地说，黑格尔的美学或艺术哲学的内容，是理念及其发展的理论：第一部分是理念的一般论；第二部分是理念的历史发展的理论；第三部分是理念的感觉的展开的理论，即各种艺术的理论。而黑格尔美学的中心可以说是在第二部分，第一部分只是理论的基础，第三部分也只不过是它的应用而已。

一、艺术的理念

黑格尔的全部哲学体系可说是从绝对理念的逻辑的辩证法发展起来的：即自在的（ansich）绝对理念之学（逻辑学）；对自为的（fürsich）绝对理

念之学（自然哲学）；从外在回归到内在的（an-und-fürsich）绝对理念之学（精神哲学）。理念的发展在逻辑学，是抽象的，即纯有的（reines Sein）概念；在自然哲学，便放弃自己而倾向于外在态（Aussersein）；到了精神哲学，理念便回归到自己的本质，而自证其为本质的精神。这最后所得的，由于它在现实是最初的理念的循环性的，故精神的立场绝对是最初的。黑格尔始终是一个精神的哲学家。站在具体的立场而以抽象为起点，理念朝着这"具体"而自为扬弃的过程的原理，便是黑格尔的辩证法。

这精神的自己回归的姿态，即精神哲学的主题。精神把自然自为前提，而精神却是最初的而为自然的真理。精神在其内部又可分为三个阶段：主观的精神（即自的）、客观的精神（对自的）、绝对的精神（即自而又对自的）。主观精神（der subjektive Geist）论个体的精神，分人性、精神现象（意识）、心理三部分。客观精神（der objektive Geist）是离开个体而与其他精神结合，分法律、道德、人伦三部分。绝对精神（der absolute Geist）是主观精神和客观精神的结合，即精神一方面显现于有限的形体，另一方面意识到自己本质的无限。绝对精神的自己意识是哲学、宗教、艺术三大部分。

艺术和宗教、哲学都属于绝对精神的领域。这三者都以绝对精神为其共通的内容，而其把握方法各异：艺术通过直观（Anschauung）；宗教通过表象（Vorstellung）；哲学通过思维（Denken）。绝对精神为了要获得总体性，便先把自己作为自然和有限的精神而对象化。故艺术不可不以自然和有限的精神为前提。同样，艺术美（理想）也必须以包含有自然和有限的精神的自然美为前提。故欲达到艺术美总体的概念，必须经过三个阶段：第一，考察美一般的概念；第二，考察自然美；再从这自然美的缺陷而必然地达到第三阶段的艺术美。

（一）美一般（das Schöne überhaupt）

黑格尔在柏拉图的影响下，把美与真和善同样看作理念（Idee）。但这里所说的美，自身是一个理念，是指一定形式的理念，即理想（Ideal）的意思。理念是什么呢？理念便是概念的实在，即概念与其实在的统一。①概念本身尚不是理念，概念在其实在而为现实的，概念与其实在为概念本

① G. W. F. Hegel, Vor-lesungen über die Aesthetik, Ⅰ. S. 153.

身所统一的才是理念。但这统一并不是中和的状态，概念是比较占优势的，因为实在是概念的自己发展，概念从自己中，把实在作为自己的实在而生产的。美便是这个意思的理念，与其实在为统一体的理念。

首先，美既然是理念，则其与美同为理念的真（Wahrheit）有什么区别呢？理念作为理念根据其自身普遍的原理而为如此而被思维，这时，它的理念便是真。① 理念在思维不是感性的、外在的存在，而只是普遍的理念。反之，理念在外在存在而为直接呈现于意识的时候，即概念直接和其外在现象处于统一体的时候，理念就不只是真，而且是美。因此，美可以用"理念的感性显现"来规定，这便是理念据其侧重概念或侧重外在存在，而生出真和美的区别。故在"美是理念的感性显现"这个意义上，我们不仅要强调理念，而且要强调感性的显现。但这美的"感性"绝不是自己独立的，因为"感性"只不过是理念的存在形式而已。故在美，理念不许外在存在从属于其自身的法则，而是理念从自己之中，规定自己的现象形态。

其次是美的理念和善的理念的区别。黑格尔把美从"有利的""合目的的"区别开来，就是在意欲之中，主观对于外界的事物强调自己的关心、意图和目的。故事物由于放弃其自己的概念和目的，即放弃其自己的独立性，而对于主观成为有利的、合目的的。反之，美的观照却是自由的，承认对象在其自身自由而无限。② 因为美虽有特殊的、被限定的内容，但其内容在其本身是无限的总体，故自由地显现于其存在。在以美为自由这一点，我们不难看出黑格尔和以美为"现象中的自由"的席勒有其密切的思想联系。

黑格尔又认为，理念本身是具体的，故概念的实在亦表现为完全的形态。它的各部分表现其观念的统一。故在美的对象中，亦要求其各部分观念的统一，而其各部分又不因此而丧失其相互独立的自由的外观。"多样的统一"的思想便在这里获得了它的思辨的基础。

（二）自然美（das Naturschöne）

黑格尔认为自然是理念最初的存在，故美的理念发展的最初阶段不能不为自然美。黑格尔把自然美分为外的统一的美和内的统一的美。外的统

① G. W. F. Hegel, Vor-lesungen über die Aesthetik, Ⅰ. S. 160.
② G. W. F. Hegel, Vor-lesungen über die Aesthetik, Ⅰ. S. 164.

一有形式的抽象的统一和感觉的素材的抽象的统一两种。前者是规定性（例如直线、圆），对称（例如人体的左右形状），合法则性（例如椭圆、抛物线）和调和（例如音和色）；后者例如天空的明朗，线、色、音的纯粹等。

内的统一是真正的统一，表现为个体的独立自由。从矿物的结晶，植物、动物，进而到人类，内的统一又把素材由内容组织而更为生命化，这便是人类占着自然美的最高点。人类肉体的作用的内的统一叫做"心"，行动的内的统一叫做"性格"。人类的心和性格在自然界中为一切必然和偶然的约束，不能自由发展。故真正的美所必需的个性的自由独立，在自然界中不得不归于萎缩。于是，这自由的欲求便不得不另求其他更高级的地盘。这地盘便是艺术。艺术的现实便是理想。

（三）艺术美（das Kunstschöne）

首先，什么叫做理想呢？可为个性的现实所规定的理念便是艺术美的理想。① 换言之，就是理念和具体的现实构成完全的统一，符合于自己的概念而为构成的现实的理念便是理想。② 但理念与其形态完全统一的，未必都是理想。因为不充分的内容也能得其统一的形态。黑格尔认为只有具体的理念在自己中才有自己现象状态的原理。故真正具体的理念才能产生出新形态。此二者的统一便是理想。理想是具体的、个性的，并且具有总体性与自由。故理想与自己自身合一，自由地以自己为基础，感性地娱乐自己，同时又休息于其形态之中。明朗、安谧、净福、自足，这都是理想的特征；席勒所谓 der Schönheit stilles Schattenland，便是这理想的王国。"生命是真挚的，艺术是明朗的。"这明朗便是这理想的明朗。黑格尔在古代艺术中找到了这理想的明朗。

照黑格尔看来，理想（艺术美）比自然美更高一段。因为艺术美是从精神产生出来的，精神与其所产较之自然与其现象更高一段。这从另一方面看来，自然美不过即自的存在，艺术美却是即自的同时又是对自的存在。艺术美是美的理念完全实现了的，而自然美则仅达到某一阶段而已。故艺术不是模仿自然，而是净化自然。

① G. W. F. Hegel, Vor-lesungen über die Aesthetik, I. S. 112.
② G. W. F. Hegel, Vor-lesungen über die Aesthetik, I. S. 114.

二、艺术理念的历史发展

黑格尔认为，世界历史是自由意识的发展，同时又是理想或艺术意识的发展，故理想的发展不得不和世界历史相对应。理想的发展阶段便是艺术形式。艺术形式可分为东方的、希腊的、基督教的三种。若从理念与形态的关系看来，便产生出象征的艺术形式、古典的艺术形式、浪漫的艺术形式三种。这就是说，象征的艺术形式是理念与形态两者的统一尚未完成的；古典的艺术形式是两者的统一已经完成了的；浪漫的艺术形式则是两者的统一已不能再完成的。

（一）象征的艺术形式

艺术的发端与宗教有密切关系。绝对者在宗教，一般能被意识，即人类在自然现象中能预感到它并发现它。但人类在现实的对象中，不但能直接地发现绝对者，并且在意识上把握它，在它自身以外的形式制造出它。这里便成立了艺术。① 故艺术意识到绝对者与现实形态的分裂，想象地把这分裂结合起来的企图，便是艺术本来的欲求。精神的内容和感觉的形态的分裂及其直接的统一，就是象征关系的基础。象征的特征在精神的内容为非限定的，故感觉的形式尚未达到与此相适合的阶段。于是，艺术最初的形式便不能不为象征的。象征的艺术形式可分为无意识的象征、崇高的象征和意识的象征三种。

1. 无意识的象征

象征的最初阶段，是"内容与形态的直接的统一"。这是绝对者与其存在的分裂尚未被意识，故它们的统一未能产生出艺术，而只能发现于现实的自然之中。波斯的光的形而上学是它的好例子。Zoroastrianism 的宗教、太阳、星、火等之光直接自为绝对者，并且这些绝对者与感觉的形象之光并未分裂。光即神，光即善。在这里，象征无须内容与形态的分裂。在严密的意义上，这不是象征的，也不是艺术。

无意识的象征的第二阶段是"想象的象征"。想象的象征可从印度的艺术看出来。印度的世界观能辨别出创造世界、支配世界的神与人类生活的现实界为不同性质，即相信"形而上的"与"地上的"分裂。印度人

① G. W. F. Hegel, Vor-lesungen über die Aesthetik, Ⅰ. S. 424.

还渴望把从想象造出来的众神的现实，加在日常感觉的形态。因此，印度的艺术便在形象的"过度"发见这分裂的解决。① 例如印度的最高神梵天（Brahman）是超越人类一切知觉思维的存在，而表现为四头四臂的人形。形状、空间、数的过度都可从印度艺术的表现中看出来。印度的艺术要把普遍者表现为感觉的形态，故不得不陷于巨大的或怪奇的。

无意识的象征的第三阶段是可从埃及看到的"本来的象征"。不管是从它的形式上看，还是从内容上看，象征的艺术的典型都可以从埃及看出来。埃及可说是自以精神的说明为课题，而终于不能说明精神的"象征之国"。② 把向着说明精神的努力，通过无言的艺术而为直观化的冲动，这便是埃及人的特征。他们艺术的第一步，便在于自觉着感性的"死"为绝对者的"生"必然的一部分这一点。③ 生命的普遍的辩证法：发生、成长、死亡，又由死再生，这在本来的象征的形式，是最合适的内容。这生的辩证法的象征便成为自投于火而又从火中再生的不死鸟的传说，太阳与尼罗河的象征的传说。对绝对者的直接的否定，死的问题象征化的便是金字塔。金字塔包藏着"死和灵之国"的巨大结晶，它的神秘内容和单纯的外形鲜明地自成对照。金字塔便是象征艺术的简单的典型。然而，在埃及，精神本身尚未真正发现自己内面的生命和理解精神的明晰的语言。④ 即人类的精神欲脱离动物的黑暗和力，尚未能达到精神本身的自由和活动。如此状态的象征便是人类与动物混合形态的人头兽身像。人头兽身像即象征埃及精神本身的内容。人头兽身像是谜的提出者。不能解谜而提出谜，这便是埃及的象征艺术的特色。

2. 崇高的象征

象征艺术的目的在于把握绝对者于无谜的形态。这必须使绝对者完全离开现象界，而在其本身中被意识。印度人和埃及人都没有这样的态度。使绝对者离开感觉的存在，而且把它完全净化，这当求之于崇高。因为崇高比任何感觉的存在，都能使绝对者高扬起来。于是，便产生了象征的形式的第二阶段——"崇高的象征"。在这阶段，象征的内容——绝对者便

① G. W. F. Hegel, Vor-lesungen über die Aesthetik, Ⅰ. S. 452.
② G. W. F. Hegel, Vor-lesungen über die Aesthetik, Ⅰ. S. 472.
③ G. W. F. Hegel, Vor-lesungen über die Aesthetik, Ⅰ. S. 467.
④ G. W. F. Hegel, Vor-lesungen über die Aesthetik, Ⅰ. S. 472.

是实体的唯一的神,而一切物象都等于无。唯一的神只是作为纯粹的思维,并且只有在纯粹的思维中存在。故神不许自己被感觉地形象化。于是,在这阶段,它便丧失了本来象征的特性,而造型艺术也因为无力而被摈弃,由此产生出崇高的艺术——诗。

作为泛神论的艺术之例,黑格尔举出了印度的史诗《薄伽梵歌》(*Bhagavad Gita*);波斯的诗人鲁米(Rumi)和哈菲兹(Hafiz);基督教的神秘主义诗人石勒修(Angelus Silesius)。在这里,诗人在万物之中、我心之内,发现永远绝对的神,放弃其被拘束的自我而沉潜于神之中,把握神而与之同化。故诗人的内心能够生出自由的幸福、明朗的欢乐和甘美的陶醉。反之,在崇高的艺术,人类与创造主(神)相形之下,是完全没有价值而等于无的。并且由于对神的恐惧,对自己无价值的悲叹、苦恼、烦闷,向神的"灵魂的呼喊"而生出赞美。黑格尔把希伯来的诗,特别是诗篇,当作这崇高的艺术的例子,并把这种艺术称为"圣的艺术"(Heiligen Kunst)。

3. 意识的象征

崇高的象征是它的内容与其具体的现象各自分裂,而这两者的关系一般尚为本质的、必然的。绝对者在具体的现象中表现自己的智慧和力量。反之,在意识的象征,它的内容与外形不但明白分裂,并且它的结合关系是偶然的。在这里,通过作者的机智或发现,内容与外形只因它们互相类似而为意识的结合。并且它的内容也并不是绝对者本身,而是被局限的一定的内容。这也是它与崇高的艺术不同的地方。内容与外形结合的时候,由于它是从感觉的现象出发而引入类似的精神的内容,或从内的表现出发而把它具体化,意识的象征可以分为两种。

首先,从具体的现象出发的意识的象征,在叙述上,具体的现象是重要的、本质的要素,而且不是作为装饰的一部分,而是要求当作自己独立完全的作品。寓言便是它的例子。寓言大多叙述自然界,尤其大多是动物界的故事。在这里,内容便成为对于人类生活的教训。与此同一类的,有讽喻、格言、训话、变形(因为犯了罪,从精神的存在堕落变形而成为极低级的动物)等。其次,从内容出发的意识的象征,则以内容为主要素,而且它的具体化不过是附属而已。并且这种叙述多不能成为独立的作品。例如谜语,它的主辞为错杂的、对立的、表面上不合理的宾辞的叙述,使到主辞的认识成为不可能。与此同类的,有寓意、隐喻、直喻等。

这样，到了意识的象征，内容与外形的关系便成为偶然的、错杂的。至此，象征的艺术形式便自告解体。

（二）古典的艺术形式

象征的艺术形式具有两重缺陷：第一，理念只在抽象的限定性或非限定性被意识；第二，内容与形态的统一常是不完全的、抽象的。为了解除这两重缺陷，古典的艺术形式便以自由地、适切地引入理念于适合于理念自身概念的形态之中为课题。于是，理念与形态便获得自由的完全的调和，即古典的艺术形式才给予完全的理想的生产和直观，而树立现实的理想。① 内容与形态的同一性便是古典艺术的主题。

象征的艺术自己产出内容，而在古典的艺术家，内容已在民族的信仰和传说之中完结了的，而为其所用。古典美便是把其无限的内容、丰富的素材和形式付给希腊民族的馈赠品。② 他们对于这馈赠品，集中力量去给予它以完全的形态。古典的艺术形式一如象征的艺术形式，不是艺术的发端，而是历史发展的结果。即古典的理想经过成立、发展、完成，最后到解体。黑格尔把古典的艺术形式分为下列三个阶段。

1. 第一阶段是古典的艺术形式的形成过程

黑格尔认为，古典的理想的基础在于"动物贬黜"。在象征的国度里，动物还是作为圣兽而为礼拜的对象。而在古典的理想，动物的礼拜与人类的向上是互相矛盾的。希腊人不但不向动物礼拜，反而把动物供献给神，还充当他们飨宴的牺性，并且作为众神犯罪的惩罚的"变态"。这不仅是向着动物界的堕落，而且是对动物的贬黜。动物礼拜的否定是人类的动物贬黜，同时又是人类精神的向上与自由。精神的自由无论用什么形式表现，一般与精神以外的，只为自然性的扬弃的结合。③ 从自然发展到神，这也可在希腊众神与古代众神的战争中看出来。希腊神话史的主要关心，可说是传统的宗教思想的粗野、丑陋、怪奇等自然性的进化和净化。古代众神是无形式的、难于制驭的、原始的自然力。希腊众神是人类的形态，能思维，又有情欲的存在。这便是说，希腊众神的胜利是从无形式到形式，从无拘束到个性，从自然到精神的发展。而真正的发展，旧的内容不

① G. W. F. Hegel, Vor-lesungen über die Aesthetik, Ⅰ. S. 117.
② G. W. F. Hegel, Vor-lesungen über die Aesthetik, Ⅱ. S. 15.
③ G. W. F. Hegel, Vor-lesungen über die Aesthetik, Ⅱ. S. 24.

可不保存在新的内容之中。故古代自然的基础还保存在希腊众神之中。而希腊众神是自然神，精神与自然的统一。这里便建立了古典的理想的基础。

2. 第二阶段是古典的艺术形式的理想

古典的理想的基本特征在于理念与形式完全的统一。形式在其本身不能没有精神的内容。这形式便是人的形态。因为只有人的形态才能在感觉上启发精神。故古典的理想的内容是精神的个性，其形式是人的形态。理想不能不具有精神的人所限定的形态——个性或性格。而真正的理想，它的限定性不可陷于性格的片面性，同时还要与精神的普遍性相联系。即理想在这一方面，是特定的性格，同时在其他方面，却包摄一切于其中。它对于纯粹的理想给予了无限的确实和沉着、无忧无虑的幸福、无阻碍的自由。① 古典的理想有它完全的力量和自由的具体的个性。从这根本的特征产生出各种特质：一是没有缺陷的外部形态，即无阻碍的力量和自由地表现的完整的肉体；二是由精神的崇高性和形态美的融合而产生出来的高贵；三是由对于超有限的一切欲望而产生的死、损失、尘世的无忧无虑的明朗；四是由自由的普遍性和沉着的精神性而产生出来的冷静；五是由形态的有限性的消极感情和精神的高贵融合而产生出来的悲哀等。

这古典的理想不在于表现精神的个性与其他的交涉或斗争，而在于表现其真面目于自己永远的静止中。故众神的行为和战争的诗不适合于表现这古典的理想。而静止的艺术——雕刻却是最适合表现这种理想的。古典的理想因为它的个性和限定性的原因，必然地不得不为众多形态的表现。多神教在古典的原理中是本质的。② 故各有个性和命运的众神，齐集到奥林匹斯，而构成一个社会。

3. 第三阶段是古典的艺术形式的解体

古典的理想是精神和形态的完全的统一，即精神在人这个体中，不能不限定自己。但这在个体中被限定的精神已不是与自己真概念一致的精神，因为精神是理念的无限的主观性。而且在古典艺术中，感情虽未全被抹杀，但还未能复归到无限的精神性。③ 因此，古典的理想的精神便不能

① G. W. F. Hegel, Vor-lesungen über die Aesthetik, Ⅱ. S. 74.
② G. W. F. Hegel, Vor-lesungen über die Aesthetik, Ⅱ. S. 80.
③ G. W. F. Hegel, Vor-lesungen über die Aesthetik, Ⅱ. S. 14.

满足精神的本质。古典的理想是那被限定的精神的个性，与适合这个性的形态的调和，而不是从对立和运动中获得的无限主观性的和解。即古典的理想不能突入到绝对者中的对立而使之和解。故古典的理想不能理解与此对立有关系的侧面——罪、恶、不安和丑等。古典的艺术形式不得不自行解体的根据就在于此，希腊众神不得不为基督教的神所取代的理由亦在于此。

古典的理想解体阶段之一的艺术形式，被黑格尔称之为"讽刺"。古典的理想解体的时候，精神要求其独立性欲支配已不适合于自己的形态，于是，内面和外面之间便生出不调和。但排斥感性的精神并不是真正的精神，而只不过是抽象的有限的主观性而已。离开精神的现实却是堕落的现实。采取这有限的主观性与堕落的外界对立的形态的艺术形式便是讽刺。① 讽刺是表现"对于环境的不近人情的不平"的形式。讽刺不发生于理想之国——希腊，而发生于人文之国——罗马。贺雷修斯（Horatius）、尤维纳利斯（Juvenalis）便是它的例子。

（三）浪漫的艺术形式

古典的艺术形式是理想的全部表现已达到美的完成和艺术的顶点。但古典美中的理念与形态的统一同精神的真概念发生了矛盾。于是，精神便不得不放弃其与肉体的和解而与自己和解，进而回归到自己的本身。精神通过自己的高扬，在自己之中获得那从存在的外部感觉中的客观性，在与自己这样的统一中感觉自己并且认识自己。这样，精神向其自己本身的高扬便是浪漫艺术的根本原理。② 但精神为了要获得总体性和自由，所以把自己从自己分离，使其作为自然和精神的有限性而与自己对立。于是精神的自己和解便实现为从自己直接的存在的有限性，向着精神本身的高扬。换言之，即精神的自己和解意味着绝对的精神和有限的精神，神的精神和人的精神的统一；又意味着神与人之间的分裂的统一。神、人的和解便是宗教的和平、宗教的爱，故浪漫的艺术形式的主题，其本质是宗教的、基督教的。于是，万神庙众神便都从王座跌落下来，主观性的火焰烧毁了他们，代替这雕刻的众神。现在艺术只承认一个神，一个精神，即绝对的主

① G. W. F. Hegel, Vor-lesungen über die Aesthetik, Ⅱ. S. 115.
② G. W. F. Hegel, Vor-lesungen über die Aesthetik, Ⅱ. S. 121.

观性。① 这样，浪漫的艺术形式的对象便是自己的具体的精神性，其目标不是感觉的形态，而是内面的世界、心情的深处。从此便产生了理念和形态的分裂。在象征的艺术中，理念的缺陷在于理念与形态不调和。而在浪漫的艺术中，理念本身已经能够表现为完全的精神，故拒绝与外部形态结合。浪漫艺术的基调是音乐的，抒情诗的。②

浪漫的艺术形式的对象可以分为以下主题：宗教、骑士和个人。

（1）第一个主题是宗教。宗教的对象是直接和宗教有关的事物。它的最初而且最重要的部分是基督的救世史，尤其是受难史——十字架上的死、复活、升天，即由神变成人的历史与由人变成神的历史。这也是向自己和解的精神高扬的历史。第二是宗教的爱，即人与神和解的感情：圣家族、玛丽亚的爱、基督以及使徒的爱。爱可说是浪漫艺术的理想。③ 尤以玛丽亚的母性爱，是宗教的浪漫的想象最优秀的对象。第三是神、人和解的场所（教会），受难史上反复的殉教、忏悔、改宗、奇迹等。

（2）第二个主题是骑士。精神的绝对独立性于是不得不波及俗世。但在这里，它的独立被肯定的是主观本身。骑士是浪漫的英雄主义。骑士成为人格的向上，自己感情的无限高扬。把主观高扬到如此无限的有三种感情：主观的名誉、爱情和忠诚。这三种感情本来不是道德的性质，而只不过是满足自己主观的浪漫的内面性的形式。④ 骑士的名誉、爱情和忠诚，便是主要的内容。骑士的名誉是主观自信所具有的，并要求他人也承认的人格。但骑士的名誉不是为公共和正义而战，而是为个人人格的被承认或被损害而战。名誉是以要求绝对独立的个人主观性为基调的。反之，爱情则为自己独立的意识的放弃。在这一点上，两者各自独立，并且两者的冲突亦成为可能。但既以自己的被承认，自己在他人之中无限地被受容为名誉的欲求，故我们又可说爱情是已存在于名誉之中的现实。⑤ 在这一点上，两者又互相提携。爱情的无限性在他人之中发现自己存在的根源；而且在这他人之中完全享受着自己。浪漫的爱情把爱人神化而致其成为礼拜的对

① G. W. F. Hegel, Vor-lesungen über die Aesthetik, Ⅱ. S. 123.
② G. W. F. Hegel, Vor-lesungen über die Aesthetik, Ⅱ. S. 134.
③ G. W. F. Hegel, Vor-lesungen über die Aesthetik, Ⅱ. S. 150.
④ G. W. F. Hegel, Vor-lesungen über die Aesthetik, Ⅱ. S. 167.
⑤ G. W. F. Hegel, Vor-lesungen über die Aesthetik, Ⅱ. S. 178.

象。其次，浪漫的忠诚并不是爱情和友情的忠诚，而是骑士对君主的忠诚。在这忠诚之中，使君主和臣下结合的不是像爱国心一般的公共的关心，而是对于个人的伟大的支配者吸引力的自己的选择。在忠诚这一点上，主观虽把自己献给君主，但在较高的立场上已获得了自己自由的稳定。在这里可以看出主观的强调。

（3）第三个主题是个人形式的独立。骑士的忠诚的建立是以自由选择为基础的。这臣下个人的关心一旦开始，骑士便不得不没落了。骑士的没落意味着个人的胜利。但浪漫的内面性对于外界全无关心，故个人的独立不得不是先从自己的主观的形式的独立。同时与精神分开的自然，也和主观无关系地单为外界而存在着。于是主观和外界便互相分裂而产生冲突，而且自己的心情对外界的行动全不理睬，即主观以偶然的目的而进入到偶然的世界。在这"相对的环境中活动的相对性"便成为"冒险性"的特色，而这"冒险性"便是对于事件和行动的形式的浪漫的根本类型。十字军便是浪漫的冒险的一例，这"冒险性"变而为冒险的探求。滑稽地处理这冒险的探求的浪漫的世界和骑士的解体的，是阿里奥斯托和塞万提斯。

与骑士没落的同时，浪漫的艺术形式便即解体。在这解体的过程中产生出追求赤裸裸的现实的倾向，即艺术朝着散文的现实，朝着"肖像的"而为对于自然的模仿。继此又发生了以艺术家的主观性本身为艺术的内容的倾向。这便是幽默（Humor）的艺术。

三、艺术理念的感觉的展开

艺术的课题并不把理念表现在思维或纯粹的精神性一般的形式，而是表现在感觉的形态。① 这便是说，艺术的内容是理念，其形式是感觉的形态。要使这两者的统一成为可能，这两者就必须都是具体的。于是便发生了这形式和内容的互相关系的问题。在黑格尔看来，内容是常占着主导地位的，而且由于理念和形态的统一程度不同，艺术亦分成各种类型。按照建筑、雕刻、绘画、音乐、诗的顺序，形态化的理念逐渐自觉，感觉的要求则逐渐减少。于是，这理念的感觉的展开便产生出一个艺术的体系。更不用说这理念的感觉的展开与理念的历史的发展（艺术形式）是有密切的关系的。故建筑称为象征的艺术，雕刻称为古典的艺术，而绘画、音乐和

① G. W. F. Hegel, Vor-lesungen über die Aesthetik，Ⅰ. S. 110.

诗则总称为浪漫的艺术。

(一) 建筑

建筑，其理念还未充分表现在其素材和形式上，故其感觉的形态对于理念，只有抽象的关系。换言之，建筑只能暗示精神的内容，亦即是说，建筑的根本类型是象征的。黑格尔从合目的性的观点，把建筑的发展过程分成三个阶段。

第一阶段是独立的象征的建筑。建筑原是"神的环境"，但在这阶段，建筑已经离开了神的住所的目的，而为独立意义的建筑。首先是便于人民集会的建筑。这便是巴比伦的塔。其次是象征的意义较为明了的建筑，例如印度林伽（Lingam）和希腊菲勒斯（Phallus）的柱列，方尖塔及其向雕刻的过渡（例如人头兽身像等）。最后是向古典建筑的过渡。例如印度的岩窟寺、埃及的金字塔等。

第二阶段是古典的建筑。在这阶段，建筑丧失了它的独立的意义，成为其他的独立的精神的意义——精神的环境。它的形式严密而为规则的、合法则的。它的美常是合目的的，但在其本身却是最完全的统一体。这阶段的代表是希腊的神殿。神殿建筑的根本要素是柱列。根据这柱列，可以分成三种形式：多利亚式，严肃而单纯；伊奥尼亚式，豪华而优美；科林斯式，丰富而华丽。

第三阶段是浪漫的建筑。这是上述两个阶段的综合，即独立的同时又是合目的的。这已不是希腊的神殿建筑，而是"封闭的家"。另一方面，合目的性多被扬弃，故不但适合于神的礼拜，而且在其本身也是独立的建筑。在浪漫的建筑中，黑格尔把哥特式建筑称为基督教的教堂建筑。哥特式教堂建筑的根本形式在高扬，顶点的柱和尖端穿窿。这表现了无限的高扬和在神中的安息和愿望。浪漫的建筑是浪漫的艺术形式的建筑。

(二) 雕刻

雕刻是理念和形态完全统一的艺术。在雕刻中，肉体的形态必须作为直观化的精神内容而始能表现，① 即雕刻是古典的理想的艺术。雕刻的根本类型便是古典的艺术形式。古典的理想的故乡在希腊，故雕刻在希腊达到它的顶点。

① G. W. F. Hegel, Vor-lesungen über die Aesthetik, Ⅰ. S. 126.

建筑建造了神的住所，雕刻也不能不塑造神像。在无限静止和崇高中表现出"神性"，便是雕刻的主题。故雕刻在容貌、姿势、身体的形状上，必须把握精神的表现的持续的特征。

关于理想的雕刻的形状，黑格尔根据文克尔曼的说法，讲述了头部、姿势、服装，但仍以"精神的表现"为原则。例如对于头部，要求所谓"希腊的侧面像"；对于姿势，要求直立而加上自由；对于服装，则要求精神表现必须部分地露出。

古典的雕刻的前阶段可分为三个阶段。埃及的雕刻是象征的，缺乏精神性的表现，其特性没有生命的严肃。希腊埃伊那岛（Aegina）、意大利伊特鲁里亚（Etruria）的雕刻，比较忠实于自然的模仿，姿势和表情也比较自由。到了希腊的雕刻，方才完成雕刻的理想——古典的理想。但希腊的雕刻也是经过严肃的高贵本来的美而发展到优美的。到了罗马，则比较倾向于个性和"肖像的"，雕刻的理想也因而解体。浪漫的艺术形式不适于雕刻的主题。故在基督教的世界，雕刻便成了建筑的装饰。

（三）绘画

浪漫的艺术形式的原理在其注重精神本身的高扬，它的内容是内面的世界，心情的内面性。杂多的感情、表象的生动性、心情的烦恼和幸福，这些在造型美术中只能成为绘画的表现内容。绘画最初便在浪漫的艺术形式的素材中，把握适合于自己手段和形式的内容。① 而且绘画为了要适合于心情的内面性，使三度空间还原到平面，而发现了"较高一段的较为丰富的原理（彩色）"。我们在绘画中可以发现较之雕刻渐次离开感觉的形态，而接近精神的内面性。但结局精神的内面性不许它形态化，故浪漫的艺术经过绘画、音乐、诗三个阶段的发展而完成。

绘画最初的对象是人和神的基督及其历史，但绘画最重要的主题是玛丽亚的母性爱。这浪漫的理想是基督教的艺术，尤其是绘画所能表现的最美的内容。虽然绘画除了宗教的感情之外，也描写自然的风物，但这自然的风物也是根据心情的内面性而为有情化的。把握这打动心情内面的自然而使之永远化，便是绘画对于建筑和雕刻的胜利。

① G. W. F. Hegel, Vor-lesungen über die Aesthetik, Ⅲ. S. 16.

(四) 音乐

如果浪漫的艺术的根本主题（主观的内面性）在于其自身的表现，则不但要否定空间的深度，并且要放弃空间性本身。因为空间的形态在其本身是静止的存续而要求客观性。这客观性与主观对立，妨碍了沉潜于主观的内面性。完全放弃空间性，回归到主观性之中，而以"主观性"为其内容与形式，于此便成立了音乐。音乐的表现手段（音），其自身是"外在的"，但因其一响即逝，没有停止，自由的浮动性和不主张自己本身的存在性，而负起主观的内面的存在。而且音之难以捕捉的流动性和变化性正和心情相似，所以音乐直接把握心情而为心情的直接表现。即音乐是直接诉诸心情本身的心情的艺术。① 音乐不是浪漫的艺术，而是"本来的浪漫的艺术"。

音乐的对象是心情。喜悦、嬉戏、欢乐、悲哀、苦恼、绝望，都为其所表现。但音乐的根本课题不在于感情的对象化，而在于内面的自我活动的方法，心情的高扬和沉潜、调和和矛盾、和解和斗争，即心情无言的历史。换言之，即不是主观的特定的内容本身，而是内面的自我本身，精神的存在的中心点，这些东西的把握和表现都是音乐的根本主题，并且在这里蕴藏着音乐的伟力。

(五) 诗

在音乐，主观的内面性和没有一定内容的音密切结合，故音乐不过相对地表现精神的表象和直观的杂多性。这就是说，音乐的内容不能不是非限定的、抽象的、普遍的。精神如把这抽象的普遍性提高到具体的总体性，或使丰富的想象完全实在化，精神就不得不放弃音而直诉于语言。语言便是内部充实着精神的表象的音。而且语言没有独立性，而是专为精神表现出的手段、符号。诗的成立根据在于此，诗和音乐本质的差别亦在于此。

诗的表现手段虽是语言，但诗本来的材料却是想象本身。故能为想象的表现的，一切外界和内界都是诗的内容。故诗比其他艺术有其无限广泛的内容领域。从这点看来，诗可说是浪漫的艺术，而又是普遍的艺术。

诗可以分为三种：叙事诗、抒情诗、剧诗。

① G. W. F. Hegel, Vor-lesungen über die Aesthetik, Ⅲ. S. 129.

（1）叙事诗的课题是从性格而来的行为和外界错综而生。有国民特性的事件，在其本身为一个客观的事件，但作者却在背后用诗的形式把它说出来。

叙事诗的根本特征，是叙事诗的世界状态、叙事诗的事件、叙事诗的统一三点。最适合于叙事诗的世界状态是英雄时代。在那里，没有任何强制，一切都是自由的、个性的、生动的。把英雄时代和现代联结起来的东西，是在英雄及其行为中发现了普遍的人间的要素。但叙事诗的事件不但要有英雄的行为，而且要有民族的行为。民族的行为有民族与民族的冲突、战争、勇敢。勇敢尤其是叙事诗的德性。其次，叙事诗的统一由出发、进行、完结三阶段而组成。叙事诗的特长在于视野的广阔，进行的缓慢，而且屡加以故意的制止和插话。

叙事诗的发展史可分为东方的、古典的、浪漫的三个阶段。东方的叙事诗发生于印度、波斯间，如《摩诃婆罗多》和《罗摩衍那》。古典的叙事诗发生于希腊、罗马间，荷马的《伊利亚特》和《奥德赛》，维吉尔的《埃涅阿斯纪》是它的例子。浪漫的叙事诗，发生于日耳曼、意大利诸民族间，《尼伯龙根之歌》和但丁的《神曲》是它的例子。

（2）抒情诗的主题是作者自身主观的内面性，感觉和观照的心情。故抒情诗的表现只用主观自己告白唯一的形式。而且抒情诗不如叙事诗为一定的世界状态所制约，故它在民族的发展任何时期都能发生。

抒情诗可以分为三个基本形式：最初的形式是作者沉潜于神和众神的普遍的直观之中，在其伟大之中，完全忘却自己。赞美诗（Hymne）、酒神颂歌（Dithyrambus），以及《诗篇》中的赞美歌属之。第二个形式以众神、英雄、君主、爱、友情等的赞美为主题。但对象征服到主观的深处，同时由对象而感激的主观及崇高性表现于表面，所谓颂歌属之。第三个形式为对于感动诗人内心一切对象的心情的自白。这里清楚表明国民性及诗人的素质的独立性，歌谣是它的例子。民谣是其重要的一种。

（3）剧诗的课题在于描写性格，它的目的在于由此性格而生的行为的冲突、矛盾，以及它的结果。它一方面表现作为行为的源泉的主观内面性，另一方面又表现作为被表现的客观事件。故在这一点上，剧诗可说是叙事诗和抒情诗的综合，并且是一切艺术的完成、顶点。

由于性格及其目的的关系，戏曲可以分为悲剧、喜剧以及狭义的戏曲三种。悲剧本来的主题是"神性"，即家庭、国家以及社会的基础的道德

的世界权力。给予个人的行为以真的内容，便是道德的权力。但行为上的个人是被特殊化了的，独立的个人，故个人——同时又是道德的权力——不得不陷于对立的冲突之中。真正的悲剧便是这对立的两方都是正当，而又如不否定对方便不能得到胜利。故在这里包藏着悲剧的罪恶。并且由于主人公的没落，道德的权力再建立永远的正义。所谓悲剧的同情的对象是罪恶，悲剧的恐怖的对象是永恒的正义。

悲剧以永恒的正义的胜利告终。反之，喜剧则把一切在自己使之解体的个人的哄笑中，仍是确立了主观性得到胜利。狭义的戏曲则在悲剧对立的两方俱认为正当，而又不伴有悲剧的没落，而能树立永恒的正义。

（原文载《哲学与美学文集》，中山大学出版社1994年版，第322～341页）

论艺术理念的发展

艺术的考察,与其他一切事物的考察一样,必须有一个正确的出发点。什么是艺术的考察的正确的出发点呢?什么是我们全体必然承认的普遍的事实呢?

这事实就是任何人都必有某种艺术的经验。我们若能反省到这一点,或相信这一点,至少我们已找到一个出发点。我们对于绘画、对于音乐,或对于文学,必有所谓"艺术的"经验。这是我们所不能怀疑的事实,而且相信对于别人,也是必然的事实。这是艺术的考察所必要而不可缺少的预想。不承认艺术的存在,无从考察艺术的意义。没有艺术的经验,怎能承认艺术的存在?

艺术的考察必须预想艺术的经验。但艺术的经验和其他非艺术的经验有什么区别呢?什么是艺术的经验的"特质"呢?

艺术的经验必须预想艺术作品,以为其对象。为着成立一个艺术作品,必须有某种特殊的条件。这条件通常叫做"美"。绘画给我们美观,音乐给我们美音,文学给我们美思。每一种艺术都能给我们一种"美"。这是事实。

但"美"并不只是艺术。例如颜料的偶一着色、键盘的偶一指触,以至大理石的每一碎片,都能给人深深地感觉到一种"美"。但我们不把它叫做艺术,我们把它叫做"自然"。然则,什么是艺术与自然的区别呢?

普遍以为自然是自己自然地存在着的,艺术是由艺术家创造出来的。但这种解释,一经严密的考察,便碰到一个最大的困难。

自然是自己自然地存在着的,这要怎么解释呢?不是说它最初便已存在,不用艺术家把它制造出来的吗?但我们怎能证明这种存在呢?

在我们面前,同时又在艺术家面前,摆着自然各种色彩、各种声音,这些色彩和声音,是通过我们的眼睛与耳朵而被感觉的。我们虽能想象任何物独立存在于我们之外,但我们只能通过我们自己的感官来感觉它。掩着耳朵,不能听到自然的声音;合着眼睛,不能看见自然的色彩。通过我们的感官而被感觉的表象,只是自己的意识内容,不能由此证明自己意识

外的任何存在。然则,什么是自然与艺术正确的区别呢?

在别必须预想一个更高的统一。自然与艺术的区别背后,必须预想一个在其根底将其区别的更高的"某者"。然则,什么是这更高的"某者"呢?

在康德看来,我们是以各种感觉为资料,依照时间空间先天的形式,换言之,即知觉构成原理,构成我们直观的"世界",我们用各种感官去对外界自然。我们看见一块白色的石(大理石),察其形,叩而审其音,触而觉其坚。从一块大理石,生出视、听、触各种感觉。而且这些不同的感觉,必与种种不同的感情结合。我们看见它表面的纯洁,感觉庄严;我们看见它外形的纤丽,感觉高贵,而且把它看作石本身的性质,独立存在于我们自己之外的石的属性。而实则这些表象只是我们自己的意识现象。某对象独立存在于自己之外的外界的意识,就是知觉先天的形式之必然的产物。我们看见某物,就是照先天的空间形式去实现表象性——意识那具有延积的表象,知觉那占有空间的对象。这"空间"的意识,便作为"外界"而被意识。从没有不作为外界而被意识的空间的意识,从没有不作为外界而被意识的表象,故某对象的表象必是在外界的某对象的表象。外界的意识(空间的意识)便是视觉作用———般表象的根本形式。

自然是我们在我们的意识中构造出来的,我们睁眼看见自然之色,倾耳听到自然之音。也许有人以为我们故意地构造这样的表象。其实不然,这并不是我们的本意,这并不是我们意识的自己自由地把它构造出来。意识的"我"的自由,受着很大的制约。我们看自然,但我们不能用脚去看。我们必用眼去看色,我们必用耳去听音。反之,我们既然睁开眼,则我们虽决意不看任何物,但总是不得不看某色某形。这说明了我们的眼具有非看不可的"力"(视觉作用)。我们的自由意志绝不能支配我们的视觉作用,而只能使它依从它的本性。不是我们想看才看得见,而是因为视觉理念的作用才想要看。我们之所以能看见外界,便是因为视觉理念的作用。视觉的理念中藏着一个内面的意志,以推动作为视觉的特殊的作用。我们想到"甲",便必然地在另一方面想到"非甲"。同样,我们想到一个理念,便也必然地想到另一个理念,即必然地预想无限的理念。耳是无限的听觉理念的统一,眼是无限的视觉理念的统一。而理念全体的统一者是"我",是我的"生命"。

理念在自己含有作用的原理,具有实现其特殊意义之内面的意志。这

是理念的先验性，理念又是无限多样的，每一理念在其与别一理念不同的方式，含有无限作用的意志。理念无时不依其自己的意志，突飞猛进。每一理念是各别的。但由实现作用的意志看来，却是普遍的。这是理念的先验性，这是理念的理念。理念全体的统一者，便是这内面的意志。

然则，什么是理念的实现呢？理念若只是一个理念，只是一个意味，是没有所谓理念的实现的。理念的实现必须预想某种变化。这便是理念由于自己内面的意志，获得一个"量"，而成为个人意识——生命的发现。理念不常是单一的，而是各种理念的结合。理念的实现便是一个理念（意味）与另一个理念（意味）的结合。结合必要预想分析。两个理念的结合的根底，必然有一个高次的理念，以区别这两个理念。理念的结合便是与各理念同时实现一个高次的理念，依其自己的意志，而为理念的发展。一个苹果的理念其本身是一个完全的统一，但它并不是单一的理念，它是各种理念的统一。红色、圆形、香味，以及其他各种理念，统一而构成与任何果实不同的苹果。苹果之呈现于视觉，便是红色、圆形等理念结合的实现。理念实现的意志便是理念结合的意志。

理念的结合必常是理念的发展。理念的结合是实现一个高次的理念的过程，是创造的实践，是个人意识的酿生，是生命的发扬。生命在自己内部成立意志，在外部成立对象。自然的对象之所以有无限的意味，便是因为它是理念的实现——投射于外界的理念的实现。理念便是实现的作用与对象的统一。理念的结合固然构成高次的理念，而这理念的核心必常是生命的实现。这生命的实现，这内面意志的紧张，便是艺术——观照与创作——的本质。自然与艺术的观照与创作，在此意义上，是艺术的理念的实现。我们在观照与创作时所感到的一种紧张，便是这理念的作用对于个人的反映。这特殊的紧张感情，确立了艺术意识的特质。

艺术理念的实现，依据各种艺术的原理，或被看作自然，或被造成艺术作品。我们说艺术的本质在于生命的表现，这并不是说生命直接表现在那里，而是说那里具有特定方式的音的连续，色的统一的创造。生命便是理念的实现。我们说艺术表现生命，只有在观照的境界去看艺术才可能。

理念的本质在于实现其特殊的意志。理念除了实现，别无其他方向。实现便是理念的实现，绝没有不是理念的实现的实现，绝没有不向实现紧张着的理念。理念无时不实现着，无时不向着更远的实现而紧张，这便是个人的意志，这便是生命。我们之所以相信生命生生不息，经常流动进

展，便是因为这个缘故。

理念的作用必依其内面的意志，作为一个"特殊的"而自为限定。"甲"便是作为"甲"而限定；但"甲"作为"甲"而限定，同时也预想与此对立的"非甲"的限定。故理念的实现，便是由于内面的意志限定不是"非甲"的"甲"。理念实现的意志，便是特殊化的意志。理念的作用，便是特殊化的作用。特殊化的过程便是生命。理念的实现如此无限多样，而且在其实现的每一瞬间加以特殊化。每一瞬间的表现，与前一瞬间的表现不同，生命在每一瞬间形成新生命。理念的实现绝不重复，生命之流绝不停滞、绝不逆行，而只是生生不息地向前发展奔放。

但这只是理念的一面。理念还有作为意志的另一面的"统一"。每一个理念由于这意志在其根底互相结合。这理念特殊的表象和把它结合的统一作用，形成绘画、音乐、文学种种创作材料。其各种作用形成各种艺术作品。在每一个艺术部门，这一个艺术家的作品之所以和另一个艺术家的作品不同，同一艺术家的这一个作品之所以和另一个作品不同，便是由于这艺术的理念之无限的发展而被确立的。

每一个艺术家是各种理念实现的统一，是无限实现的理念的结合点，是生出新的个人意识的主体。每一个人不但作为理念不同的实现的个人，而且在其生命的每一瞬间是新的个人。每一个人是无限多样的个人的连续，这便是个人的生命。每一个人在每一瞬间与前一瞬间不同，而为新的发展。每一个人在每一瞬间不得不看新的东西，不得不制造新的东西。故每一个艺术家不能看见与昨日完全一样的一个风景，不能制造与昨日完全一样的一个作品。

但这只是人性的一面。差别的背后必预想有统一。昨天的"我"与今天的"我"不是两个全无关系的"我"，而是一个连续。在这两个不同的"我"之间，必有一个统一的"我"作为无限发展的艺术的理念之一环的"我"。我们所谓的"风格"，便是这样生出来的。

于是，这里便产生一个问题。每一个艺术家的每一件作品，是这个艺术家特有的一个风格的一种表现，故我们必须在直接的观照中，去经验其异于其他任何艺术家的作品的一个特殊性，而它又是这艺术家所特有的。它怎能被别人所直接经验呢？每一幅绘图是画家特殊的视觉作用的实现，是他特殊的眼的作用与手的运动的创造物。没有与此同一方式而活动的眼的别人，怎能看出别人所特有的特殊性呢？换言之，就是我们怎能观照别

人的艺术作品呢？

不用说任何人都不能观感别人的作品，如像这别人自己一样的观感。不，就是这别人（艺术家）自己，也不能今天的观感与昨天的观感完全一样。但区别这昨天的"我"与今天的"我"的理念，在另一方面必然生出统一这两个"我"的"我"。同样，为着区别各种不同的个人，必然生出统一此等个人的更高的人性。故在各种个人的另一面，必然有其内面的普遍性。把这普遍性实现出来的，便是艺术的自然与艺术的作品。

个人的艺术作品是用眼去看、用耳去听、用语言去表现，同时又用身体各部分（特别是用手）去反应的。一个创作，最初作为个人想象的时候，是很主观的。到了作为自然的观照而表现的时候，便成为更客观的。最后到了成立一个艺术作品，艺术的理念的客观性便达到最高的表现，不只限于一个艺术家，即别人也能看出来、听出来、想象出来。艺术作品观照的可能，便是基于这个缘故。

各感官的表象作用和与此结合的手的运动，并不是外面偶然的结合，而是内面的必然的结合，即一个艺术作用的两面，表象同时又是制作，制作同时又是表象。观看是眼的制作，制作是手的观看。每一个艺术家是一个制作者，同时又是一个观看者。从自然的观照到艺术的创作，从创作的最初阶段到最后的完成阶段，这两面在每一瞬间是同时活动着的。

艺术家凝视着自然的时候，他心中究竟有什么表象，是非别人所能知道的，他能把他的观感表现于语言文字，但这只是他的观感作为语言文字的发展。他的表象本身是除了他一人之外，无人能看出来的。

艺术家心中活动着的艺术理念，是不愿止于观照阶段的。他依其内面的意志，总是非把它实现于颜料与画布不可。他总是不得不从他在自然所看见的，发展到在作品所看见的。他在画布所表现的，并不完全是他在自然所看见的。换言之，即凝视自然的"他"，并不完全是凝视画布的"他"。这两个阶段的"他"，各作不同的表象，各作不同的运动。但这两个不同的"他"，并不是两个全无关系的"他"，而是被一个高次的"他"所统一的。这两个不同的"他"便是高次的"他"的两个不同的姿态。不是凝视自然的"他"的表象，变成涂写画布的"他"的表象。故凝视自然的"他"与涂写画布的"他"，其间若无将其统一起来的理念，应该是两个完全不同的个人。把前者的"他"与后者的"他"联结起来的，便是艺术的理念之内面的意志。不是后者的"他"偶然地继续前者的

"他",而是无时不向前发展(实现)的理念的创造。理念在每一瞬间表现其与前一瞬间不同的姿态。不是因为先有一个人,然后成立个人的意识,而是因为先成立一个意识,然后有一个主体的个人。意识的原因不是个人,而是理念。紧接着一个意识,发生另一个意识,不是由于个人的自由,而是由于理念的意志。画家所看见的,是视觉理念的实现。他人所看见的,也是视觉理念的实现。画家所看见的自然与他的作品,虽是不同的表象,但仍是视觉作用阶段不同的实现。同样,画家个人的表象与观者个人的表象,也是视觉作用阶段不同的实现。都是理念的意志实现。我们鉴赏一个艺术家的作品,正是艺术的理念之必然的事实。这正如艺术家自己从凝视自然的过程,移到艺术作品的创作一样。

艺术家的创作活动,如果只是一个着想,或只是一个想象,则除了他自己一人以外,是无人能把它鉴赏的。到了它实现成为他所看见的自然,或实现成为一个艺术作品,然后始能被人鉴赏。普遍以为这是因为有了物体然后才获得实在性。但我们的解释恰恰与此正相反。不是因为物体独立存在,然后才能被表象,而是各表象统一而形成物体。物体以前必有表象。不是因为有了物体,然后成立表象,而是因为成立了表象,然后有物体。不是某物质结合而产生艺术的自然,而是我们用知识去反省艺术的理念的实现,然后成立种种的自然物或艺术的素材。自然或艺术作品之所以具有客观性,不是因为它是物体,而是因为它是艺术的理念的实现。

艺术的理念依其内面的意志,实现成为艺术作品,这艺术作品又依其内面的意志,而被鉴赏。创作与鉴赏正是艺术的理念不可分割的两面。没有不被创作的艺术,同时也没有不被鉴赏的艺术。鉴赏便是创作,创作便是鉴赏。能创作伟大的,便是能鉴赏伟大的。艺术作品的真正鉴赏者,正是继承这艺术家的意志的后继者。实现在艺术作品的理念,发展而成为鉴赏者的经验。

创作者的眼,昨天所看见的与今天所看见的不同,其间可以想定一个视觉作用的发展。同样,创作者昨天的表象与鉴赏者今天的表象之间,亦可以想定一个视觉作用的发展。不用说在一个艺术家,或是在两个不同的个人(创作者与鉴赏者)所见之下,两个表象并不完全相同。两个表象必然有一个统一。换言之,即由于"一个作品"而被结合在一起。一个艺术作品必常表现艺术的理念的必然性与普遍妥当性。一个作品的成立,即艺术的理念之客观性的获得,必然使我们确信一个艺术的表象,常是一个同

一的表象。我们说我们昨天看过这作品，便是说昨天亦与今天一样有了同一的表象。不用说我们不能把昨天的表象与今天的表象比较，以证明它的同一。但我们说昨天看过这作品，便是确信今天的表象的客观性。相信昨天看见，又相信明天亦必看见。相信自己看见，又相信别人亦必看见。艺术作品便是挟着这种确信的艺术的表象，被实现的艺术的理念。一个艺术作品的鉴赏，无论是创作者自己，还是鉴赏的别人，必常是创作的连续，必常是理念的发展。

我们的视觉作用，与伟大的艺术家的艺术活动，是有天渊之别的。但它仍是在艺术理念的另一方式中的实现，是可以由此得到一个发展的。吴道子是伟大的，但表现他的伟大的是他的作品，同时又是我们自己的表象。这是我们渺小的肉眼所见的吴道子，是生息在伟大的吴道子的世界中的我们。我们的肉眼由于这伟大的艺术家无限扩大，以接触深刻的艺术理念的世界，把我们渺小的世界和它联系起来。艺术家只有由于这鉴赏而获得永远的生命。

我们由一个艺术作品的鉴赏，可以看出作为艺术作品另一面的创作。我们知道艺术有许多种类。这许多种类的艺术表现为许多种类的艺术作品。而且每一个作品并不是同一的，而是常新的。这些现象都是由于艺术理念内面的意志而被确定的。我们可以由此知道生命无限的创造。我们可以由此知道理念无限的发展。

（原文载《哲学与美学文集》，中山大学出版社1994年版，第342～350页）

释"移感"

"移感"① 这个词是从德文 Einfühlung 译过来的,一译"移情",亦作"输感",即把主观的感情移入或灌输到知觉或想象的对象中,而意识到两者的完全合一,这种作用就叫做移感作用。例如看见人的一颦一笑,便立即仿佛知道其心之一喜一忧,此时两者的关系极为密切,两者互相融合无间,宛如一个直观的整体,而绝不是对象和感情互相分离,其间存在着连续或并存的关系。故单从结果看来,移感虽然不同于普通所谓"联想",但追溯到它的起源,却一样可以看作一般心理的联合作用,即由于类似律或接近律而一旦结合起来的对象和感情,通过经验的反复或其他特殊关系,而益紧密加强其结合,最后达到完全浑融合成一体,成为相即不离的关系。这就是完全的移感的状态。

当某一对象和感情结合起来成立移感作用的时候,往往跟着发生实际的或再现的运动感觉,作为它的媒介。例如当我们观看名演员的表演,凝神注视着他的一举一动,不但会在想象上模仿演员的动作,而且还会一一通过运动感觉把它再现出来。而且模仿不只是想象上的模仿,到了兴高采烈的时候,还会伴随着舞台上的动作,不觉手之舞之、足之蹈之。这个例子表明了运动感觉对移感的成立,是一个不可缺少的重要条件,依靠它的帮助,想象和感情才得以充分明确地、强烈地发挥作用。但也有丝毫不假借运动感觉的媒介而成立移感的。所以格鲁斯(Groos)等把运动感觉看作移感作用的根本要素,未免强调得过分了一些。

有两种移感,福克尔特(Volkelt)称之为一般的移感和象征的移感。一般的移感(allgemeine Einfühlung),如上例,是对人的移感,即对于和我们一样有生命的人的容貌、举动和声音而直感其内部的精神状态。反之,象征的移感(symbolische Einfühlung)则是对物的移感,即对于本来没有生命的物——山川草木金石器具等,赋予我们主观的感情,把它看成

① "移感"的中文译名,是早在20世纪20年代吕澂先生做出的翻译,后来又有人译作"移情",本人认为吕译比较恰当,故从吕译。

和我们一样有思想感情的东西。例如看见春花盛开，便觉得它在欢笑；听见北风怒号，便感到它在发脾气。"感时花溅泪，恨别鸟惊心。"从这些例子看来，所谓"移感"，和所谓"拟人作用"（Beseelung od Vermenschlichung）没有什么分别，所以有人把象征的移感叫做自然的拟人，也有人把一般的移感和拟人用作同义语。但拟人主要是关于想象的作用，而移感则是关于感情的作用，所以这两个概念应该加以区别使用。

移感本来并不只限于审美活动，我们日常生活中随处都可以看到，只不过它在艺术创作和欣赏的场合，显得特别突出、强烈，所以近代许多美学学者往往把它看作审美活动的根本要素。在德国，带有这种思想倾向的美学学者，有菲舍尔（Vischer）父子、洛策（Lotze）、西贝克（Siebeck）等，还有福克尔特、格鲁斯做了更为精密、全面的研究，到了李普斯，就以这思想为中枢，建立起其庞大的美学思想体系。

谁都知道近代西方美学的一个主要倾向，是着力研究审美活动的心理分析，把注意力集中到"在美感经验中我们的心理活动是怎么样的"这个课题上。他们在一般对象的审美观照中，都很注重自我活动（Ich-Tätigkeit）。李普斯（Theodor Lipps，1851—1914，主要著作：《美学》*Ästhetik*，2卷，1903—1906）从所谓"审美形式"到"精神内容"的过程中，把作为美感经验的中心的自我活动所带来的感情（快感）叫做"自己价值感情"（Selbstwertgefühl），这自己价值感情反映在对象中，使得自己不顾一切地、聚精会神地把全神贯注到对象中去，和对象融成一片。李普斯把这种经验叫做"移感"。福克尔特（Johannes Volkelt，1848—1930，主要著作：《美学体系》*System Der Ästhetik*，3卷，1905—1914）也认为美感经验的基本要点在于"入神"，它使得自己的感情和作者的感情或自然美的本质融成一体，达到康德所谓 Interesselos（漠不关心的、不计利害得失的）心境，乃是审美感受的极致。费希纳（Gustav Theodor Fechner，1801—1887，主要著作：《美学初步》*Vorschule Der Ästhetik*，1876）亦在李普斯和福克尔特同一见解的基础上，谈到移感的问题。他认为美的印象促进我们审美感受的有两个因素：一个是从外部而来的客观的直接的因素；另一个是由外部印象而联想起来的间接的精神的因素。美的内容主要是由这后者而来。他企图用"联想"的概念来说明美感经验的性质。他把感觉的对象和精神的内容的完全融合，叫做"移感"。

我们对于艺术和自然的审美感受，绝不是像哈特曼（Hartmann）、朗

格（Lange）等所认为的什么假象（Schein）、错觉（Illusion）或幻想（Phantasie），而是我们真真实实的实际感受，对于悲哀的事物感到实际的悲哀，对于强有力的事物感到实际的强有力。我们实实在在地这样感受着。我们一切的美感经验，可说是属于充满着活力的强烈的能动作用，其中最明显的不用说就是"自我活动"。美感经验的独特的价值，就是基于这自我活动。而支配这美感经验的自我活动的，则是从事价值创造的自我活动，即创造的自我。这绝不只是在口头上说的，而是创造出有血有肉的东西的主体，它对于生活的革新、对于价值的创造，会感到莫大的欢欣、鼓舞。一般对于艺术乃至自然界的对象的审美观照，绝不能忽视这个"自我活动"的能动作用。从李普斯等的移感说（Einfühlungs theorie）强调我们的主观能动作用这一点，可以看出他们是怎样重视自己价值感情和纯粹的自我活动的。同时，移感的原则又并不只是站在自己的立场上去感受自己的感情，而是在对象之中，和对象在一起，即站在对象的立场上去感受自己的感情。换言之，就是渗透到对象之中的自我活动的发现。移感说在这一点上不但纠正了过去形式主义美学往往容易陷于被动的一面，而且进而主张渗透到对象本身的审美机能的能动的自我活动。把"自我活动"应用到美感经验，可以说是李普斯的一大功绩。

必须指出，我国古代画学论者早在1000多年前就用极为概括洗练的美学语言回答了近代美学所提出的上述的课题。著名画家顾恺之使用"迁想妙得""妙对通神"等概念来分析美感经验的这个事实。所谓"迁想"，就是把自己的思想（感情）迁入对象中，同对象打成一片，深切地体会对象的思想感情。所谓"妙得"，就是掌握对象的思想感情，达到美的幽深境界（aesthetische Tiefe），并由此获得表现（创造）的可能性。"妙对通神"也不外是这个意思。我国画史还说到，曾云巢工画草虫，年迈愈精。有人问他是怎样学到的，他笑着说，这哪里能说是怎样学到？"某自少取草虫，笼而观之，穷昼夜不厌。又恐其神之不完也，复就草地之间窥之，于是始得其天。"等到他落笔画画的时候，竟不知自己是草虫，还是草虫是自己。画谱中又说道："易元吉志欲以古人所未到者驰其名，遂写猿獐。尝游荆、湖间，入万守山百余里，以觇猿狖獐鹿之属，逮诸林石景物，一一心传足记，得天性野逸之姿。""又尝于长沙所居舍后，疏凿池沼，间以乱石、丛花、疏篁、折苇，其间多蓄诸水禽，每穴窗伺其动静游息之态，以资画笔之妙。"这些例子可说是"迁想""妙对"的最好例证。张璪善

画松石，毕宏比他有名，但看了他的画十分惊异，问他师的是哪一位，他答道："外师造化，中得心源。""中得心源"也不外就是美感经验的"自我活动"。我国古代画学论者的这些富有启发性的论点，直截了当地揭开了美感经验的秘奥，至今仍然值得我们珍视、继承和加以发扬。

（原文载《哲学与美学文集》，中山大学出版社1994年版，第380～383页）

论美:从移感说观点看审美评价的意义(节选)

美的价值

我们常常说这座山很美,那条河很美。又常常说这幅画是美的,那个雕刻是美的。由此可知,所谓"美"(das Schöne),就是直接诉于我们感觉的物象的一种性质。但我们说美是物象的一种性质,与说红色或绿色是某一物象的性质,意义有点不同。我们说红色或绿色是某一物象的性质,是只就它的事实而言(事实判断);我们说美是某一物象的性质,却是就它的价值而言(价值判断)。即我们对于该物象给予了审美评价的根据,然后才能说这物象是美的。故美的根据一方面存在于物象之中,另一方面又存在于我们的评价主观之中。美可说就是按照这评价主观去测定某一物象的性质,换言之,就是一种价值(Wert)。

美既然是一种价值,那么,什么是"美"的价值呢?关于这个问题,有一个极为明显的事实,即美的价值与其他价值一样,至少能给予我们一种快感。故我们在说明美的价值之前,应当先弄清楚快感的意义。那么,快的感情(快感)是什么呢?一般的感情又是什么呢?

我们用实例来分析一下吧。譬如这里有柔和的绿色,能给予我们一种清爽的感情。不消说这绿色能够给予我们这种感情,并不是因为世界上有这种颜色,而是因为我们"看"着这种颜色。而且我们这种经验(绿的经验)若只是单纯的"感觉内容",或只是"判断"或"认知",我们是不能经验出"清爽"的感情的。无论有意识、无意识,当我们的注意向着这色流动的时候,我们内部对于这色发生活动的时候,我们静观它,投入于其中,把它当作我们精神所有的时候,约言之,就是由这色引起"统觉"(Apperzeption)的时候,我们始能经验出一种所谓"清爽"的感情。对象引起我们的活动。而且由于这对象,由于这"柔和的绿色",在我们内部引起了特异的活动。"柔和的绿色"就是这感情的对象。由这对象而引起的内部活动(innere Tätigkeit),就是感情的"根据"。我们通过这内

部活动，对这对象感到"清爽"的感情。

任何感情都以内部活动为根据，感情根本就是活动感情。这到底是什么意思呢？感情以外的许多心理现象，不都是以活动为根据吗？这些心理现象与感情有什么区别呢？例如色的感觉。我们知道刺激若没有达到一定强度，我们的意识是不能生出任何色的感觉的。故我们可由色的感觉的成立，推出其基础必须有某种程度的自我活动。故色的感觉亦是以自我内部活动为根据。这感觉与感情要怎样区别呢？又例如判断，我们若没有任何理智活动，是不能达到任何判断的。而所谓理智活动，亦无非是自我的内部活动。由此推之，可知一切意识经验，无一不是以我们内部活动为根据。这些意识经验与感情又要怎样区别呢？

我们认为这是由于这"根据"两字的解释不同。我们说感情以内部活动为根据，不是说感情是以内部活动为"原因"而引起的"结果"，不是说感情与内部活动全属别物。我们只能在活动中去体验某种感情，绝不能由于活动的"终结"而达到某种感情。至于说感觉与判断以内部活动为根据，则是以内部活动为原因而达到所谓感觉与判断的结果。感情以内部活动为"根据"，感觉与判断以内部活动为"原因"。故其结果所生的感觉作用与判断作用本身已不是"活动"。现在为了进一步把它弄清楚，试将"活动"（Tätigkeit）和"作用"（Akt）的差别说明一下。"活动"是从甲点到乙点的流动，努力进行着的运动，故其特点是"线"的；"作用"则只是一"点"。无论它是孤立的一点，还是活动的起点或终点，都只是一点，而绝不是从甲点到乙点的线的运动。感觉和判断是"作用"，不是"活动"。我们在未达到感觉或判断以前，固然要有自我的活动或理智的劳作。我们的内部活动达到了某一程度的强度，我们的意识始建立色的感觉或关于事实是否的判断。更以此感觉和判断为"起点"，而产生我们的统觉和意欲的活动。但此等活动的终点和起点之感觉本身判断本身，只在红色或绿色的感觉心像之成立，是否之肯定或否定"一点"，完成了它的作用。两者都不是自我继续着进行着的活动。发生感觉的活动与达到判断的努力，一到感觉心像和判断成立，便即终息。故此时我们所经验的意识内容，是红或绿的"对象的意识"，或对象是否的意识，而不是产生它的活动的意识。不是表现在这活动之中的自我状态的意识。我们若在感情上去经验红或绿的对象，则已不是红或绿的对象的状态，而是对象和自我的关系，是由对象所引起的自我的活动，是表现在这活动之中的自我的状态。

故我们不能如在感觉和判断那样,在活动的终点达到某种感情,而只能活动着,在这活动中去经验某种感情。感情具有这样的性质,故我们若以红或绿的感觉心像之成立,是否的判断的意识之成立为根据——以此等感觉和判断的"作用"为根据,是不能经验出任何感情的。我们只能因以此等作用为终点或起点的"活动"之故,而经验出快或不快的感情而已。例如在意识未成立感觉心像以前,我们心中初步的活动对我们的感情状态,已有多少影响。而理智探究的活动伴随着忧乐的感情,亦属事实。但伴随着此等"活动"而来的感情,却不是伴随着感觉"作用"和判断"作用"而来的感情。

不消说,感情并不是内部活动本身。在我们心中扬起一波,再由这一波而引起他波,进而扩张到心的全面的,是意志,不是感情。感情又不是意志的对象,如在心中引起波动的"动机"——感觉、知觉、表象、概念之类。感情是某种感觉在我们心中投下波纹的时候,意志在我们心中引起波动的时候,在这波动起伏之间表现出来的一定的"姿态"、一定的"律动"。它虽不是引起波动的动机,但有波动的地方必有它的存在,以表示波动的起伏、推移关系的状态。我们在感情所经验的,正是如此"自我的状态"(Ich-Zuständlichkeiten)。如此自我的状态,就是"感情的内容"。感情就是如此状态的直接的"意识反映"(Bewusstseins reflex)。波之外,不能有波的律动。活动之外,不能有自我的状态。我们只有在活动中去体验自我的状态。这便是感情以内部活动为"根据"的特殊意义。两者的关系不是原因与结果的关系,而是事实与征候的关系。除了感情之外,我们不能再看到与内部活动有如此关系的其他心理现象。

由于上述,我们可以略知感情一般的性质。但这里还留下一个等待解决的重要的问题——什么是感情的快不快(Lust-Unlust)。

一切感情因其所根据的活动不同,性质亦自不同。又因我们所统觉的对象不同,我们内部活动的经过不同,感情的性质亦不同。只把感情的差异归到快不快一方面的差异,分明与意识经验的事实不符。只是感情既然为感情,就不免常带着快或不快的色彩。一切感情因其所根据的活动的种类不同,各自保持其特质,而仍移动于快不快的方向。感情的快不快很像色彩感觉的明暗。青、黄、绿等色彩之外,别无所谓明暗的感觉。但青、黄、绿等一切感觉皆在明暗的方向保持其位置。快不快对于一切感情亦同

样染上一种明暗。那么，如此明显的事实是从哪里来的呢？快不快的差别是怎样生出来的呢？

在解答这个问题以前，我们对于作为感情的根据的内部活动的意义，有再加以仔细研究的必要。内部活动一方面是由某对象、某事情在我们内部引起的活动，他方面又是作为我们的内部活动，作为我们自己的活动，而为我们的心的本质和我们的心的生活欲求所规定。例如色的感觉，我们此时的经验的活动，一方面是由此色所引起的活动，同时又是为我们的心的本性和组织所规定的活动。由此色所引起的"一个"意识过程，在我们"整个"心中占着什么地位呢？如何触动我们"整个"心呢？这活动的特质只有由这两个要素的关系来决定。而我们的心至少必具有某一定的特质。故其发动的方式自不得不有"自然"与"不自然"的差别，快不快的差异，其根据就在这里。

那么，自然与不自然（Natürlich-Unnatürlich）又有什么意义呢？譬如乐器的弦，我们可以任意用指头把它拨动，而给予各种运动。但此等运动对于这根弦未必全是自然的，这根弦若按它的性质和张度而定为 C_1 音，则每秒 33 下振动对它最为自然。这根弦固能作 C_1 以外的振动，但这些运动不能与 C_1 同一程度适应它的张度和构造——它的"本性"（Natur）。它既然有如此一定的性质，故其运动必有自然与不自然的差别。

我们的心固不是弦，但却可与由多弦集成的一个组织——一个弦乐器相比。它虽然能够适应各种复杂的运动，而此等复杂的运动对它仍不免有自然或不自然的差别。而且我们的心是不断受着那些要求做某种活动的刺激的。我们无时不对各种对象给予感觉、知觉或表象。而且由于各种对象不同，它对我们所要求的活动亦各不同。无论我们自己愿意或不愿意，总得活动去适应对象的要求。此时，其活动若合于心的本性，就可畅通无阻；否则，若与心的本性不能一致，则其内部活动不能不包藏矛盾和争执。前者是快的条件，后者是不快的条件。于是，这各具特异性质的活动所引起的感情，按其与心的本性适应不适应的程度，而不得不移动于快不快的一方向。一切活动皆为"自我"的活动，故不得不为自我的本性所规定，因而不得不染上快不快的颜色。

但只说明快感的性质，尚未能解决价值的问题。价值固然能够给予我们快感，但我们不能单凭这个理由，就把价值感情和快的感情等同起来。有没有能给予我们快感，而属于无价值的呢？有没有能给予我们强烈的快

感,而没有与此相当的高度的价值呢?

征诸实例,两方都有可能。

首先,官能的享乐对于我们不失为强烈的快感,私欲的满足亦能引起极度的愉快。但若我们官能的享乐要以损害他人的人格为代价而始能达到,我们私欲的满足要以侵害他人的所有而始可能,那么,我们对于这种享乐和满足,不特不称为价值,反而引以为罪恶和耻辱,对于享乐纵欲的他人,深感憎恶和轻蔑。而此等享乐和满足对于自他,仍然不失其为普通意味的快感。故有快感而无价值的,无价值而有快感的都可说存在。

其次,滑稽的成功能给予我们强烈的快感。滑稽能使我们轻松、愉快。但我们能给予我们所感到的愉快同一程度的高度评价吗?显然不能。譬如这里有需要由一人牺牲生命而始能实现的崇高的行为,这种行为的实践和静观能给予我们高度的满足,而且人们常对这种行为给予极高的评价,那么,这两者之间所生如此价值差别的根据在什么地方呢?这是由于这两者所生快感强度的差异吗?谁都不以为然吧。崇高的行为不能像滑稽那样使我们轻松,又不能使我们愉快。若单以快感的强度来比较,我们也许把滑稽放在崇高之上。但我们仍不能使滑稽享受超过崇高的价值。

那么,我们把某种私欲的满足看作无价值,置滑稽的价值于崇高的价值之下的根据又在哪里呢?简单地说,就是由于植根于其根基的"人格价值"(Persönlichkeits wert)之有无与高下。人格价值乃是最根本的价值。对象的价值皆由这对象在我们心中所唤起的内面态度的价值所决定。某对象有某价值,就是这对象对于我们要求某特异的评价——内面的态度。这对象对于我们要求什么内面的态度呢?如此内面的态度在我们人格内一切的价值中有什么地位呢?解决了这些问题,然后这对象的价值始能决定。故我们的评价并不以各种对象所引起的各种经验的"快适"宣告终结,它必然要把各种对象的评价引到全人格的根底,找到其究极的基础。对象所要求的内面的态度与我们整个人格的生活欲求一致与否——这是决定一切对象的价值的最高标准。私欲的满足与我们整个人格的生活欲求不能一致,故它虽有快感而无价值。滑稽的事态没有感动我们人格根底的力量,故它比崇高的行为价值低下。一切价值皆在这人格价值受到最后的审判。

以上简单地说明了价值的特质。那么,美的价值是什么呢?它要用什么标志去与其他价值区别开来呢?

首先,我们说美是"物象"的价值。我们这里所谓"物象"(Ob-jekt),

就是感觉的对象。我们所能思考的一切事物，都得成为我们的对象。我们的意识活动全体与山川草木一样同是我们的对象。故这里在这包容极为广泛的对象（Gegenstand）中，限定我们感觉的对象，称为物象。美就是如此被限定了的"物象"的价值。

美是指山、川、草、木、人体、动物（现实美或自然美），又是指绘画、雕刻、音乐、文学（艺术美）。我们固然有时说"美的行为""美的心灵"，用"美"字去形容不是物象的"行为"和"心灵"，但这并不是我们这里所说的美。在严密的意义上，这是本应叫做"善"的。这种行为和心灵的"美"，不能通过我们的感觉去加以评价。故我们必须把它与物象的美严密区别。美的价值通过我们的感觉，这是它最明显的特色。把心灵和行为的美放在物象的美同一范畴，这就走上了美学研究的第一步歧途。美的行为表现在语言文字上，然后始成为美的内容；美的心灵表现在容貌动作上，然后始获得美的价值。否则，如果不借感觉的对象去表达，则它不能叫做美，而只能叫做善。

但物象有种种不同的价值，美到底是物象的哪一种价值呢？我们说它是物象的"固有"的价值（Eigen wert）。物象不能因其有用而成为美。对象之美的价值不能因此"利用"价值（例如经济价值）而有所增减。有价值的艺术作品永远有价值，无价值的艺术作品永远无价值。艺术鉴赏家若真以作品之美的价值为其占有欲的根据，则美的价值也得为决定其经济价值的主要理由，但其反面——经济价值绝不能决定美的价值。

美又不是伦理上的"功利"价值。它既不因其有无致用于政治宗教良风美俗而有价值的差异，又不因其是否能为劝善惩恶的工具而有价值的高下。美的内容当然是善——人格的生命。对象只有表现善，又由其表现的程度，而始得成为美。但这只能由"它本身"所"表现"的善而决定，而不是由它能生出什么功利的"结果"而决定。我们只能投入到对象的静观之中，在自己心中体验对象所表现的善，而感到自己人格的生命之高扬、丰富、净化与深化，由此以决定对象之美的价值。固然具有美的价值的对象，例如表现善的艺术作品，必能使鉴赏者深受感化，不仅在静观的片刻，即静观后亦能给鉴赏者的人格留下深刻的影响。故凡有美的价值的，必在某种意义上有道德的效果。但这是说因为它美，所以才有道德的效果，而不是说因为它有道德的效果，所以才美。

又有人把美的价值与"再认"（Wiedererkennen）的快感视同一物。

这也必须加以严密区别开来。譬如这里有一幅描绘苹果的静物画。这苹果的形状色泽及其他各点若愈接近现实世界的苹果,我们再认的要求便亦愈得满足。这"逼真"虽说是美的一条件,但绝不能构成美的价值本身。我们对于离开原物颇远的苹果画(例如塞尚的静物画),亦能因其形色光泽之调和、对照、错综,又由于表现在其中的艺术家的人格、情调,以体验出到底非植物标本画所能经验的美的价值。

　　再认的快感是认识的快感的特殊场合,即由眼前所描绘的苹果与回忆过去所经验的苹果而来的满足。一般言之,即由现在的经验内容与过去的记忆或既成观念之间的联系,以定眼前苹果的现实世界的位置而来的满足。它是这种理智的活动与理智的成功的满足。故所描绘的苹果的价值,其实就是这联系和联系的成功等事态的价值,而不是对象本身的固有价值。我们投入到对象的静观中,渗透到对象的世界里,同时又使对象渗透到自己心中,然后始能体验对象之美的价值。美的价值不求踏出于对象之外,而只求潜入于对象之中。这在以"再现"为条件的"再现艺术"(Wiedergebende Künste)的场合,亦是一样。大理石块由其再现人体,然后始能获得美的意义。但雕刻之美的价值并不在现实人体的"再现"。雕刻以现实的再现为条件,而构成具有某特定"性质"的世界。并且我们由于投入到这个世界,使其性质作用于我们心中,然后始能体验出雕刻之美的价值。至于建筑、音乐,以至自然之美的价值,更非再现的快感所能说明,自不待说。

　　我们上面说过,美应该是物象固有的价值,但这并不是说美应该是物象"只是作为物象"的价值。物象对于我们的审美态度,并不仅作为单纯的感觉,而且表出一个世界——表出感情、心灵、生命。物象作为这世界的象征,然后始能获得美的意义。美的"物"固然是物象,但物象之"所以"为美,则非物象"只是作为物象"的官能的快感,而是物象之中所表出的生命、心灵。故我们可说承担着美的价值的"对象"是物象,而美的内容则常为对象所表出的心的生命的价值——人格价值。例如我们由抚摩某一物象而感到肌触的快感,固能构成物象的"固有"价值,但它却只是肌触的"快适",而尚未能构成"美"的价值。我们通过这物象肌触的快适,而至感到其中蕴藏着的生命的脉动,这物象始能获得美的价值。而且"生"不外就是自我活动,故"生"与"动"——同时又与动的意识反映的"感",

形成一个不可分割的整体。生命的价值毕竟就是人格的价值。

我们把一切人格的价值叫做"善"。故美的内容可说常是"善"。物象表出了"善",则常是美,表出了"恶",则常是丑。换言之,美是"物象"中所表出的"善",丑(das Hässliche)是"物象"中所表出的"恶"。我们可以由此看出善恶与美丑——同时又是伦理学与美学的密切关系。

但我们说美的内容是善,这一句话极易引起误解。美的内容既然是善,那么,岂不是只有劝善惩恶的内容的东西才配说是美的了?这不用说是错误的。因为"劝"善"惩"恶并不是善本身,而只是劝善,消除善的障碍的"手段"。故劝善惩恶只有次义的价值——道德上功利的价值。对象之美的价值不是功利的价值所能支配的,这点我们上面早已说过了。我们说美的内容应该是善,并不是说美应该是劝善的手段。

其次,美的内容既然是善,那么,岂不是我们只有把人的善恶当作审美评价的标准了?不表现出人的善恶的建筑、风景、静物,是没有美,也没有丑的了?我们对于这个问题的回答是唯唯否否。唯!——因为只有人格的生命的价值之有无,才是决定对象美丑的根据。否!——因为人格的生命不一定表现在我们的悟性所认为"人"。建筑、风景、静物,它们既然是美的对象,自当具有一个"心"。这个"心"必定是善的或恶的。故此等对象亦必定是美的或丑的。

最后,美的内容既然是善,那么,岂不是只有表现孝悌忠信之心的才称得上美的了?只有表现善人善行的艺术才称得上美的了?如果就问题的整个看来,我们的回答应该是"否"。表现忠臣义士之心的固然是美。表现善人善行的艺术,若其表现成功,也当然是美。而且艺术是一定表现人的"善"的。故我们无妨说只有表现"善人"的艺术才称得上美。但我们这里要区别善这一概念的两个"重心"。我们的活动若是积极地表现我们的人格,则"在其本身"是善。这叫做"善自体"(das Gute an sich)。构成我们人格积极的内容的一切都是善自体。反之,把这些善自体排成一系列,就其价值附予高低的阶段,而以较高的善自体为目标,决定我们的意志,规定我们的行为,这叫做"道德的正当"(sittlich Richtig)。又在这道德的正当之中,追求按照当前的情况可能实现的最高的目的,这叫做"道德的合目的"(sittlich Zweckmässige)。一切的善自体——一切积极的表现——表现在物象中,这物象始成为美。物象之所以美,就在这善自体的表现。善自体不但表现在孝悌忠信之中,而且表现在过失、犯罪、零

落、放荡之中。善自体有时在邪恶比在正善表现得还要深刻。故表现犯罪、过失、放荡的艺术，亦能成为卓越的艺术。此等艺术之美的价值不在于表现道德的"正善"之倒转，而在于表现倒转中的人性的深味。若照佛家的说法，就是艺术家描绘狗子，不是因为它是狗子。不是因为它"非"佛，而是因为狗子之中亦有佛性。因为狗子亦是佛。艺术家所描绘的是狗子中的佛，是只有在狗子中表现出来的佛。同样，艺术家描写罪人，不是否定道德的规范，而是表现罪人之中的善自体，秽浊之中的神光。在这个意义上，我们对于善的爱慕、憧憬、摸索；消极地说，对于善的丧失的悲哀、绝望、愤恨——我们追求此等正善之心一旦消失，一切的美亦即消失。这是决定艺术的价值的真正试金石。在这个意义上的善，不仅表现在"道德的正当"之中，而且表现在"道德的不正当"之中。不仅表现在"道德的合目的"之中，而且表现在过激和危险之中。故我们对于此等表现，无须顾忌。

这里特别要注意的，就是出现在艺术作品中的人物的行为及其教训，绝不能决定艺术内容的善恶——艺术作品的美丑。决定美的对象的价值的，是蕴藏着它们，君临着它们，在它们中间流动着的"心"——这个"心"的高贵与卑鄙、深刻与浅薄、高扬与凡俗、丰富与贫乏、紧张与松弛。我们常见那以卑鄙、浅薄、松弛的心，去表现高贵、深刻、紧张的情节的艺术。但其所表现的——其所欲表现的，绝不能因其高贵、深刻、紧张之故而索得高价。同样，我们亦常看到那以媚俗之心、卑鄙浅薄之心、凡俗松弛之心，去描写"道德的正当"的艺术。但我们总不得不为之侧目。我们说美的内容是善，不是要求此"情节"是善，而是要求此"心"是善。而艺术作品之心，不外就是艺术家之心。

现在我们已明白作为美的内容的善具有什么性质了。但善怎么能成为美的内容呢？美是物象的价值。物象是感觉的存在。我们对于物象，只能观其色、辨其音、嗅其臭、味其味而已。如此物象怎么能成为生命的"象征"（Symbol）呢？怎么能表出善呢？

我国古代学者用"传神"，近代移感学派用"移感"（Einfühlung）的概念去解释这个问题。我们所能直接经验的唯有自己的生命、自己的活动、自己的感情。故我们看戏、观画、诵诗、欣赏自然，在其中发现悲哀、欢喜、忧愁、恍惚。这并不只是表象，而是我们真实的"自己"的体验。我们把它与我们视听的对象结合起来，使对象本身亦有悲哀、欢喜、

忧愁、恍惚之感。于是物象始具神韵，始有情化，始成生命的象征，于是善始成为美的内容。而由善的表现，对象始成为美。

我们上面极力使美离开单纯的快感（快适），渐次接近道德上的善。美以善为内容，然后始得成为人生大事，而非娱乐消闲之具。但这并不是说美与善始终属于一物。我们上面对于这两者的差异，已谈了一些，下面再从"静观的态度"来说明两者的不同。

首先，伦理的观察是人格价值评价的态度。人格价值不仅显现于他人，而且直接显现于自己。我们可以不假他人的肉体的现象为手段，能在自己内部直接体验人格价值。故伦理评价的对象不能说完全由移感成立。反之，美的静观是显现于物象的人格价值评价的态度，再严密地说，就是作为人格价值的象征的物象评价的态度，而物象非通过移感，不能成为人格价值的象征。故审美评价的对象完全由移感成立。伦理的价值与美的价值在这一点上，已异其范围之大小广狭。我们上面说过，美是物象的价值，与善有别，现在更可接触到它的真正意义。

其次，对于显现在自己以外的，故由移感而始成立的人格价值的评价、伦理评价与审美评价，亦各异其态度。伦理评价的态度预想被评价的对象是现实的。我们若知这对象不具人格，这对象便不能成为我们伦理评价的对象。故伦理评价的对象常限于人及其心情、意欲、行为。反之，审美评价却是不拘其为现实的或非现实的。随处成立人格与生命的"印象"，随处都可以发见美。自然的风景、建筑、装饰，一切都是评价的对象。故从这一点看来，美的价值相较伦理的价值，其所占的领域广泛得多。

最后，最重要的差别，就是伦理的观察是把价值在其与他价值的"关系"上去看，而审美的静观则把价值在其"本身"去看。伦理的观察固然也必须先知对象本身的价值。如果不充分理解对象本身的价值，当然看不出其与他价值的"关系"。但伦理的观察不能只限于对象本身的价值。观察更为不断地前进，这一善在其他诸善之间占有什么地位呢？这一善在它应占的地位上，对于其他诸善有什么关系呢？它对于至高善的实现有什么贡献呢？——解答了这些问题，然后始能决定对象之伦理的价值。它如何合于道德的正当呢？如何有资于至高善的实现呢？这便是伦理的观察测定各价值的标准。而这两者都要我们成为理想的人格，始能完全实现。故伦理的观察是根据绝对理想以估量各人的心情与意志的态度。故这观察常

是唤起追求更高善的实践的态度。观察不能停止在观察,而在身已扬弃之中有其"态度"真正的本质,故我们在这态度之中,永无休止。我们的生活如流水不息,不断地向着理想流动着。

反之,审美的"态度"却是以静观为本质。审美的态度是"纯静观"的态度。它不求流出于对象之"外",而只求渗透于对象之"中"。静观的态度若一旦被扬弃,审美的态度便即消失。从这一点看来,我们可以说伦理的观察与审美的静观恰好站在完全相反的地位。完全投入于对象的世界,生息于这世界之中,此时这世界对于我们有什么价值呢?——美的价值只由这问题的解答而决定。故伦理的价值是由"道德的正当"去测定,而美的价值则由"善自体"去测定。伦理的价值由其与他价值比较而成立,而美的价值则在其超比较而有其特质。

我们在审美的静观中,用我们自己的本性逼近对象的本性,这物我合一愈完全,则一方面委身于对象的世界,有"自得"的喜悦;一方面唯生息于对象之中,有"忘我"的喜悦。而生息于对象之中的,只有自己一人,故我们对于唯生息于对象之中的自己,没有其他自己的存在,故又可说是"绝对自由"的喜悦。美的对象的世界中,固亦有悲哀、忧愁、矛盾、斗争,但我们此时已非作为被幽囚于这世界之中的奴隶而悲哀忧愁,而是作为这世界的"主人"而放射出此等悲哀忧愁。故我们可以说审美的静观的喜悦完全等于"神的喜悦"。伦理的态度是穷追的流水的态度。审美的态度则是投身于生命之泉,而与生命共存的态度。静观并不是绝对静止,与生动的世界对立。我们因为自己生动,始能静观生动的对象。但在静观时,我们只动于对象之"中",与对象"共动"。我们上面说过伦理的态度的本质,在始自移感而转入"新的"活动。反之,审美的态度则是与对象相终始的态度,它是完全移感的态度。这完全移感除了审美的静观以外,找不到其他。这是我们审美活动的特色,而美便是由此态度而始能体验的一种特异的价值。

(原文载《哲学与美学文集》,中山大学出版社 1994 年版,第 387~399 页)

从美学到一般艺术学

——艺术学散论之一

　　艺术学或一般艺术学，就是根据艺术特有的规律去研究一般艺术的一门科学。它由距今 100 多年前德国艺术学者菲特莱奠定了其作为一门特殊科学的基础，后来又由特索瓦和乌铁茨赋予其一个特殊科学的体系。如今正在发展过程中的这门新兴科学，难免受一些眼光短浅、思想保守的人的非议和反对。但只就方法论方面来说，这门科学独立的必要性却是毫无疑义的。过去以为美学的研究领域包括一切美的对象，并不只限于艺术，即凡是能够给予我们美的感受的自然物以至人类的行为，无一不在研究之列。但只就艺术本身而言，它的领域极其广泛，粗分之，亦不下数十种之多，如果再加上自然人生各种现象，显然不是一个普通学者所能胜任的。征之美学史上，学者一人能够包揽美学原理以至各种艺术的特质全部问题的，除了黑格尔、菲舍尔、哈特曼以外，可说没有几个。黑格尔和菲舍尔研究的艺术的种类，也只限于少数。至于在研究上最为困难的创作前阶段和主阶段的精密的研究，仅能于哈特曼的《美的哲学》(*Philosophia des Schönen*) 一书中窥其一斑。因此，就是美学学者自己，也不得不提出限制研究对象范围的要求，主张以艺术为研究对象的艺术学，应该获得独立。这可说是学术发展上的必然规律。如诗学、音乐学、建筑学、修辞学等，既然已各自成为独立的特殊科学，有其悠久的历史，故对于站在这些科学之上，综合这些科学的成果的艺术学（一般艺术学），自应允许其享有平等的地位，如像数学和物理学之介于逻辑学和其他自然科学之间，艺术学也应该作为联系美学和其他特殊艺术学的一门科学，不失其独立存在的根据。

　　当我们欣赏一种艺术作品的时候，能够把艺术学这门科学的存在放在心上的，恐怕极为少数，充其量也只能联系到美术史、文学史、戏剧史等，加以无条理的考察。这远在文化黎明期以前，就早已对我们人类不断给予理想，鼓励我们人类前进的艺术，直到最近才能成为一门科学，不能

不说是一件怪事。现在，我们如果要在科学上去说明艺术，就必须先探讨这艺术学本身的存在和意义。因此，我们便不得不从艺术学如何发生的问题说起。

格罗塞（Ernst Grosse）在1900年所著的《艺术学研究》（*Kunst Wissenschaftliche Studien*）一书中指出："艺术的科学考察，可远溯到几百年以前，但艺术学的诞生却要等到最近二三十年内，方始呱呱坠地。"最初注意到这个问题，提出艺术学必须独立成为一门科学的，是菲特莱（Conrad Fiedler）。菲特莱在他的论文《论造型艺术作品的评价》（*Über die Beurteilungl von Werken der Bilden den Kunst*）中，提出这个倡议，是1867年的事。故艺术学只有100多年的历史，它和社会学、经济学等同属于现代的新兴科学。

菲特莱在这篇论文中的主张，可以要约如下。

（1）当我们研究艺术的本质的时候，不应从它的效果出发，而应从它的创作活动中去寻找。

（2）在艺术的创作上，直观同时又意味着表现。一个艺术家从视觉作用进展到表现运动这种活动，不是两个相异的过程，而是在其内容的本质上是唯一的过程。

（3）所谓表现，并不是手把眼所看到的来一次重复，而是手从眼的活动所达到的终点接受过来而将其发展。我们可从直观转移到表现，从视觉作用转移到描写作用的发展中，看出艺术活动的本质。

（4）美的关系是感觉的形象和快不快的感情的关系，艺术的关系是可视的形象的构成的关系。美与艺术根本不同，故艺术绝不能以美作为目标。

菲特莱根据上述的论点，提出了关于美学和艺术学的关系的下列各种疑点。

（1）把艺术的全部范围隶属于美学的研究领域，是不是恰当？

（2）艺术的意义和目的，是不是与美学对艺术所规定的完全不同？

（3）因为美学是根据与艺术完全不同的精神欲求而存在的，故结果是不是只能在美学上说明艺术作品，而不能在艺术上说明艺术作品？

（4）是不是美学的规律只能适用于美学，而不能适用于艺术？

（5）要求艺术的生产必须与美学的规律一致，是不是要求艺术放弃其为艺术的本质，而仅满足于对美学提供例证？

菲特莱把美的价值和艺术的价值完全分开，认为艺术现象不能包括在美学项下去研究。他还认为我们若从美学立场出发，结果只能了解艺术作品全部内容的一部分，艺术活动必不甘受美学的观点，而且把美学原理应用于对艺术作品的积极评价，对于艺术作品可说是没有说服力的。根据这些理由，美学为着正确解决艺术范围内的全部问题，往往要牵累到自己身上，或对于艺术强加无理的限制。因此，我们必须批评地研究美学与艺术学，其本质是否建立在内在必然的关系之上，而终于达到艺术的研究，不能应用艺术固有以外的方法的见解。指明那以美的原理为对象的美学，与追求艺术的法则性的艺术学，必须分离。他极力指陈美学绝不是艺术学，两者所要解决的根本问题已不同，故艺术学必须撇开自然人生所含有的美的领域，以艺术作品为研究对象，去找寻艺术固有的客观规律而成为一门独立的特殊科学。

菲特莱不朽的功绩，在于他对于艺术学的独立，首先给予科学的依据，规定艺术学所应解决的一般的问题。这位先觉所播下来的种子，到了30年后方结出果实。这便是1906年特索瓦（Max Dessoir）的《美学与一般艺术学》（Äesthetik und Allgemeine Kunstwissenschaft）。特索瓦在这部著作中，把美学和艺术学分开，根据两者的研究领域和对象的差异去探讨美学上和艺术学上的问题。美学部分讨论了美学的方法、美的对象、美的印象和美的范围等问题；艺术学部分讨论了艺术的创作、艺术的发生、诸艺术的体系和艺术的机能等问题。艺术学自始成为一个有系统的研究。

特索瓦在序言中谈到艺术学，他说，美学自发生一直到现在为止，在这发展的过程中，常能忠实地保持着一个观点，即美的享受和创作，美和艺术，有其不可分离的关系。艺术是从美的状态中产生出来的，而又以某种类似的状态而被接受的美的表现：只要把美和它的范畴、艺术和它的种类等问题，构成一个系统，便被冠上美学这个名称。但到了现代，美和艺术是否站在同一系统上面，已引起许多人的怀疑。以前早有人对美学的专横表示不满。美的范围比艺术的范围广泛得多。而且用美去说明艺术的领域（其内容与目的），分明是不够的。真正的艺术作品是由各种原因结果形成的，它并不是只由美的趣味产生出来的，也并不坚持美的快感。因此，把关于艺术的各种事物，依其各种特征，加以正确的研究，便是一般艺术学的任务。特索瓦由此更进一步谈到艺术学的课题：艺术的本质和价值、艺术作品的特质、艺术的创作、艺术的起源、艺术的分类和机能，以

及在认识论上探讨诗学、音乐学、美术学等特殊艺术的前提、方法和目的。即论究非美的原理所能说明的艺术的事物,就是艺术学的本领。

特索瓦在艺术学部分开宗明义地说,艺术学不只是美的培养。自然的美无论如何饶有趣味,无论如何能引起快适,它和自然的丑一样要被摈斥在艺术学的门外。艺术绝不是从美的凝结中而产生出来的。不幸的是,我们直至今天还要用艺术家的本质,艺术的发生、特质和作用来证明那最诚实而又最聪明的人们也难免要接受其眩惑的这无罪的真理!我们要着手研究艺术创作,因为这种创作活动的存在,不但使艺术成为可能,而且最能表明它本身和美的生活不同。特索瓦又说,我们欣赏艺术作品的时候,同时又欣赏作者的特性,他征服材料的成功,他深入实在核心的准确、内容的丰富和生动,一言以蔽之,即美的探究所完全忽视的各种性质。他发展了菲特莱的思想,而达到艺术一般,构成一个完整的体系,对于整个艺术现象的综合的研究给予了"一般艺术学"(Allgemeine Kunstwissenschaft)这个名称。

这整个艺术现象的综合研究,后来又受到了乌铁茨(Emil Utitz)的支持。乌铁茨在《一般艺术学原论》(*Grundlegung der Allgemeinen Kunstwissenschaft*)一书中,说明了美的价值和艺术的价值不同,主张把美和艺术分开,否定了那认为艺术是从美的状态产生,或认为艺术学的全部问题应受到美学的节制的假设。他又论到一般艺术学的课题:即艺术的定义、艺术的体验、自然享受和艺术享受、艺术的美的意义、艺术作品、艺术家诸问题,阐明了一般艺术学的立场。他在该书第一卷中,极力主张一般艺术学的独立性。他认为,我们不可把一般艺术学看作只是各种学科的结果的总和;其中应有一个统一的研究组织;它的问题应只作为艺术学的问题去寻找解决。艺术学显然在广泛的范围内,要有价值论、文化哲学、心理学、史学、美学各方面的补充,但绝不能消融在这些学科之中,而是在艺术学的观点之下,供其运用。艺术学的目标绝不是心理学的或逻辑学的,而只能是艺术学的。这和教育学很相似。教育学不应只是应用心理学、应用伦理学之类,而应是一门独立的科学,研究教育的规律的科学。虽说教育学为着自己的目的,要利用普通心理学和病理学等研究的成果,但教育学却把这些成果放在一个新的,而且只为教育学所能应用的观点,即教育学的观点之下,供其运用。

这样,通过菲特莱、特索瓦和乌铁茨诸家的努力,以一般艺术学为主

体的艺术学，便获得了作为特殊科学而独立的理论依据。

艺术学，顾名思义，即为研究艺术的科学，根据它的固有的规律和方法去研究艺术的特殊科学。那么，它的目的究竟是什么呢？

格罗塞在《艺术学研究》一书中说，艺术学就是我们对所能理解的各种艺术现象的认识，即对艺术的本质、起源及其作用的认识。换言之，即：

（1）研究艺术的本质、艺术活动和各种作品的特质。
（2）研究艺术的起源和条件。
（3）研究艺术的作用。

朗格（Konrad Lange）在《艺术的本质》（*Das Wesen der Kunst*）一书中认为，科学的艺术论的目的在于阐明艺术的本质。这目的包括3个问题：

（1）通过各种艺术的互相比较，以阐明其间的密切的关系，即阐明艺术的统一性。
（2）分析美的享受和艺术创作的意识过程。
（3）在此分析结果的基础上，确立艺术创作和艺术发展的规律。

此外，一如前述，菲特莱则以追求艺术的法则性，发现艺术固有的客观规律；特索瓦则以依照各自的特征，研究艺术的事实，阐明美的原理所不能说明的艺术的特质，作为艺术学的目的。

综合上述各家所说，我们可以得到下述一个概念：

艺术学就是研究关于对艺术的本质、创作、欣赏、美的效果、起源、发展、作用和种类的原理和规律的科学。这是艺术学的目的，同时也是艺术学的意义。

艺术学的目的在于对艺术各种现象的认识，它的第一步不用说，是在我们所能经验的范围内，确立各种艺术的事实——而其中心则为艺术作品。因此，艺术学中最初而且最有力发展的，便是研究各种艺术作品这一部分。这里便产生了艺术史（Kunstgeschichte）。详言之，就是绘画史、音乐史、戏剧史和文学史之类。艺术史研究艺术的生成和发展的历史事实和艺术的形式、内容的变迁的问题，目的在于确立艺术的事实，在学术研究上代表客观具体的倾向，可以称为事实艺术学。与这艺术史对立的是艺术理论（Kunst Theorie），处理艺术的一般现象，在学术研究上代表主观抽

象的倾向,可以称为基础艺术学。这艺术理论本来是以艺术史所提供的资料为基础去建设原理,但实际上并不如此简单,艺术史与艺术理论之间,常常发生极为矛盾复杂的现象。格罗塞在《艺术学研究》中,对于这不幸在任何时代、任何民族所常见的矛盾,有过这样的评论,就是一方面艺术史家不顾艺术理论,尽量搜集艺术的事实,另一方面艺术理论家也同样不顾艺术史的方法,组织其一般的理论。因此,前者搜集满堆庞杂的资料,后者设计其冒险的空中楼阁。而事实上,只有两者的统一,即有了明确的设计,在牢固的基础上面,使用优良的材料,然后始能建立起一个科学。

　　格罗塞的批评可谓切中时弊。但以艺术是什么为问题的艺术史,和以艺术应该怎样为问题的艺术理论,并不各持排他的态度互相对抗。因为艺术史的知识只能保有艺术理论的认识所赋予的价值。而且"说明的"艺术理论是和"记述的"艺术史相对应的,其所研究对象不是特殊的个别的现象,而是典型的普遍的现象,以普遍的现象去说明个别的现象。艺术史本来应该叫做各种艺术史,从各种艺术的事实出发,艺术理论则以各种艺术共通的事实为对象,即艺术史和艺术理论的对立,不外就是艺术个别的研究和艺术一般的研究的对立。工艺史、电影史等各种艺术史,奠定了工艺学、电影学等各种艺术理论,即各种艺术学的基础;各种艺术学亦奠定了普遍的艺术理论,即一般艺术学的基础。艺术史和艺术理论的对立,不外就是艺术的特殊学和一般学的对立。

　　我们现在把各种艺术史和各种艺术学合并起来,而称之为特殊艺术学(Einzel Kunstwissenschaft)。特殊艺术学就是研究关于艺术个别的本质、创作、欣赏、美的效果、起源、发展、作用和种类的原理和事实的科学。而各种艺术学则有音乐学、文艺学、工艺学、戏剧学之类,与作为艺术个别的历史的各种艺术史的研究不同,而是综合的研究。各种艺术学,例如音乐学下面,还有关于音乐特殊问题的研究,即关于音阶、和声、乐式、表情法、管弦乐法等科学的独立存在。此外,我们还要把一个辅助的实际的科学,即各种艺术博物馆学附属在特殊艺术学下面。博物馆学是研究自然产物或人工制品的搜集、保存、陈列的方法,以资研究者观察研究的科学。它对于特殊艺术学的意义,差不多和标本学对于自然科学相类似。关于各种艺术,特别是关于造型艺术的专门博物馆,例如建筑博物馆、工艺博物馆、戏剧博物馆等的设立,对于历史的、技术的或理论的研究,很有意义。这方面的研究和实施,虽然有许多困难,但我们仍然不得不期望它

能够加速发展起来。

一般艺术学则是对于这些特殊艺术学而成立的。正如乌铁茨在《一般艺术学原论》第一卷中所说，它包括那些由艺术一般的事实所构成的一切问题，由此产生研究的方针和目的。一般艺术学就是研究那些关于艺术一般的本质、创作、鉴赏，美的效果、起源、发展、作用和种类的原理和事实的科学。特殊艺术学的知识，即各种艺术史和各种艺术学所提供的资料，虽然不断被参考和利用，但一般艺术学的研究绝不是对戏剧、音乐等特殊艺术现象的直接的探讨，也不是对宋代绘画或顾恺之等某一时代的某一作家的具体作品的解剖分析，而是以艺术一般的抽象的概念作为对象做理论的考察。

根据冯德的科学分类法，即体系论的、现象论的、发生论的三分法，我们可把艺术学分为艺术体系学、艺术心理学、艺术社会学三种，即以艺术种类的发生、各种艺术的特征、异同和亲属关系等为研究的主要对象的艺术体系学；以艺术的创作、欣赏和艺术美的范畴为主要对象的艺术心理学；以艺术的起源、发展和社会作用为研究的主要对象的艺术社会学。

一、艺术体系学

我们上面已就艺术学的领域做了一个概括的叙述，但这里要说的艺术学，实质上不外就是一般艺术学，所以只就一般艺术学各分科的意义和性质，比较详细地说一说。

菲特莱在《艺术活动的起源》（*Der Ursprung der künstlerischen Tätigkeit*）的序论中说过，一般的艺术是没有的，有的只是个别的艺术。因为一般的"艺术"只是抽象的概念，不是现实的存在。现实存在的只是个别的艺术，如绘画、文学、戏剧、音乐等特殊艺术，即属于各种类的各个艺术作品。这些艺术作品从心理上说，便是福克尔特所谓"决定艺术作品本身的主要差异的可能性，决定艺术作品所给予鉴赏者的印象的特质的可能性"。这便是艺术体系学（Kunstsystematik）的出发点。艺术体系学便是研究艺术的体系的科学。它的意义和目的在于研究各种艺术的特征和异同，判断它们相互之间的亲属关系和地位，由此而对各种艺术进行总括、分类，把它们排列在一定的原理之下，构成一个体系，并且研究艺术体系发展的历史。至于精密地调查和记述有关各种艺术的表现材料、技巧、美的效果，当然不是它的终极目的，而只是达成它的终极目的的手段而已。

艺术体系学这个名词，首见于1913年特索瓦在第一届国际美学大会年会上宣读的论文。这篇论文不久刊登在《美学和一般艺术学》杂志上面，题为《艺术体系学和艺术史》。后来又收录在他的《一般艺术学论集》中。过去的美学家和艺术学家只在艺术的体系、艺术的分类、或艺术的组织等项下，讨论这门学科的问题。严格地说，艺术的体系学是晚近学术的产物。根据哈特曼的《康德以后的德国美学》，谢林早已于1802—1803年在耶拿大学的《艺术哲学讲演录》中，对艺术的组织进行了根本的研究。故艺术体系学的创始人可说是谢林。谢林以前不见有真正意义的艺术体系学。从柏拉图、亚里士多德、巴托、达·芬奇、阿尔伯蒂到莱辛、康德，艺术体系的思想虽被承认有其历史的价值，但大多只是指出各种艺术的界限和分类，未能达到理论的体系化。

谢林以后，经过叔本华、黑格尔、菲舍尔、莱辛、谢斯莱而到了哈特曼，这中间虽有稍为进步的艺术体系，但也绝不能说是理想的发展。他们都坚持哲学的思辨的立场，他们的艺术体系并不是从艺术的事实本身发现的原则，而只是美学学者个人的意见。因此，许多艺术体系便在这里互相冲突，互相排斥。哈特曼在《康德以后的德国美学》中说，从没有两个美学学者，关于这一点，抱有一致的意见。哈特曼为了纠正这种弊病，给艺术体系开辟了一个新方向。他在该书中说，植物学和动物学把实际并列存在的植物和交错存在的动物，依其本质的差异而加以类集，作为它的任务。同样，美学也不能排除其根据各种艺术本质的差异，加以类集，以研究其相互间的关系的任务。但这种研究，不能像植物学和动物学跟着时间的推移，达到一个自然的体系，诚是一件不可解的事。哈特曼在这个主张之下，首先构建自然的科学的艺术体系。由谢林奠定了基础的艺术体系学，便由哈特曼集其大成。但艺术体系学并不就此便告停发展。无论哈特曼的艺术体系学理论如何精辟，结果也不能超过分类的局限。例如研究戏剧和舞蹈的特征和异同，虽能判断其相互的亲属关系和地位，但不能指出谁先出现于人类生活，和什么是两者共通的原生形式。故为着弥补这种缺陷，便生出冯德、格罗塞、舒马尔稣等关于艺术发生的研究。其主要目的在于从历史上去探讨艺术体系的发展。

由此可知，艺术体系学所应解决的问题，可以大致为二：一是关于分类方面，以各种艺术的鉴别、类集、综合的标准（即分类原理）为中心问题；二是关于系统的发展（分化）方面，以艺术的原生形式（Urform），

即艺术是单元的（单系统）或多元的（多系统）等为主要问题。这些问题的研究，必须有艺术哲学、艺术心理学、艺术社会学、各种艺术学、各种艺术史，以及动植物的分类学等作为辅助学科。尤其是它与艺术史的关系，特索瓦已在第一届国际美学大会的那篇论文中，郑重地唤起我们的注意，即艺术史和体系的艺术学之间有着相互的联系，而且这种联系不是孰先孰后，而是两方平等互相依属的。

二、艺术心理学

艺术从一方面来看，是有其自身的系统的现象，即体系的事实；但同时从另一方面来看，无论是在其创作上还是鉴赏上，常是心理的现象，即意识上精神上的事实。故从这一点去看，艺术的研究当然要依照心理学的研究法。由此便生出艺术心理学（Kunstpsychologie）的必要。艺术心理学在一般艺术学各分科中发展最早，它的历史就是所谓心理学的美学的历史，在近代美学史上占大部分篇幅，其起源可远溯到菲舍尔（Friedrich Theodor Vischer）的《美学》（Äesthetik）和《美与艺术》（Das Schöne und die Kunst）这两部书。但艺术心理学真正的创始人应首推费希纳（Gustav Theodor Fechner）。费希纳在《论经验的美学》（Zur Experimentalen Äesthetik）和《美学初步》（Vorschule der Äesthetik）两本书中，对于艺术美、趣味、艺术作品、艺术的形式和内容，奠定了心理学研究的基础。费希纳以后，有朗格、李普斯、里波、桑塔亚那、狄尔泰、特索瓦等用纯心理学的方法；菲特莱、福克尔特、科恩等用哲学的心理学的方法；艾伦、马歇尔、斯宾塞、沙里、莫曼、屈尔伯等用生理学的心理学的方法；格罗斯用生物学的心理学的方法；冯德用民族心理学的方法，各依其独特的立场致力于艺术心理学的建设。形而上学派的美学家哈特曼也以创作的心理分析，做出了有益的贡献。上述诸家的心理学的艺术论，由于他们的观点不同，可以区别为"外的"艺术论和"内的"艺术论，即观察艺术对于我们意识的效果，以及分析艺术创作的发生和过程两种。

艺术心理学所要解决的主要问题有：

（1）艺术冲动的问题，即我们为什么要创作艺术作品，为什么要鉴赏艺术作品的问题。但这里要有一个先决的问题，即关于人类和动物的艺术冲动和活动的比较。这是在心理上比较研究人类和动物，以阐明两者精神的事实，故可称艺术比较心理学，格罗斯（Karl Groos）在《动物的游戏》

（*Die Spielen der Tiere*）和《人类的游戏》（*Die Spielen der Menschen*）中的立场，便是这比较心理学的立场。

（2）艺术创作的问题，包括艺术学的素质、天才，作为创作前阶段的艺术的空想和灵感，作为创作主阶段的构思和表现，艺术作品的样式等问题。

（3）艺术鉴赏的问题，包括鉴赏作用的根源的迫感、内在的创作、艺术作品的纯粹享受、批评等问题。

（4）表现在艺术作品的美的问题，包括关于悲壮、滑稽、崇高、优美，以及其他艺术美的样态等问题。

为着研究上述各种问题，除了普通心理学以外，还要有民族心理学、社会心理学、儿童心理学、动物心理学、变态心理学、精神分析学和应用心理学等辅助学科，尤以生理学一科为必不可少的研究法。希尔特（Georg Hirth）的《艺术生理诸课题》（*Aufgaben der Kunstphysiologie*）便是应用视觉的生理的说明，去研究造型艺术的。

莫曼（Ernst Meumann）在《美学体系》（*System der Äestbetik*）一书中，举出了关于创作心理学研究的许多补助方法，足供我们参考。

（1）艺术家对于自己活动的告白。艺术家的美学的反思，远在文艺复兴时期，已有意大利画家达·芬奇的绘画论，建筑学家阿尔伯蒂、雕塑家米开朗琪罗的美术论，德国画家丢勒的手记等。到了近代，更增加了不少关于创作的贵重的报告，如戏剧家赫倍尔的日记、画家梵·高的书翰集、音乐家瓦格纳的自传《我的生活》、雕塑家罗丹的《艺术论》等，以及爱克尔曼的《歌德对话集》和《席勒歌德往返书翰集》，同为对于艺术全部（不仅限于创作）极富暗示的重要著作。

（2）试问法或问答法。尽量向艺术家提出质疑，使其说明关于创作诸要点。英国戏剧学者阿查（William Archer）向演员多人提出关于创作心理的试问，是其中一例。

（3）传记的方法。优秀的艺术家的传记对于自己艺术的特质、发展的途径、创作的心理过程，有时含有极饶有趣味的报告。

（4）艺术家的心理传记学。这是对用以理解艺术家个人特性的方法。通过分析艺术家的作品，以揭示其怎样在创作上表现他的特性，怎样去取得某一特定的效果，这些艺术作品对于该作家创作的目的、态度、能力、手法等是客观的，故也是可靠的证据。

（5）病理传记学。这是对艺术家病态或反常的特征的组织的分析，艺术的天才与病态反常的特征的关系，是问题的中心。意大利的病理学家龙勃罗梭（Cesare Lombroso）的《天才者》与德国哲学家狄尔泰（Wilhelm Dilthey）的《诗的想象力和疯狂》，都是为这问题的解决而努力的结晶。

三、艺术社会学

我们常常看到上述采用心理学研究法的学者，大多数人排斥社会学的研究法，但在事实上这两种研究法却是要各自取长补短、互相补充的。艺术作品固然只是个人思想的表现，不能借助社会的观察去分析作品的创作和享受的心理过程。但正如格罗塞在《艺术的起源》中所说，艺术家的作品如果不能从艺术家的个性去解释的时候，我们便只有从时代或民族的特征去解释这时代这地方的艺术全体的一般特征。至此，我们便不得不撇开心理学的方法，而采取社会学的方法。我们如果真正用科学的态度去研究艺术，我们就必须依照研究对象的要求，去做方法上的选择，而绝不可依照他们因陋排他的偏见。

格罗塞在《艺术学研究》中就说过，艺术是社会的现象，即它的发生、发展只有在社会内部而始成为可能。希恩（Yrjo Hirn）也在他的著作《艺术的起源》中说，艺术的最根本的特质是社会的活动。事实上，艺术家创作客观感觉的物象（艺术作品），早就规定了艺术的社会的作用。艺术作品不但要有给予者（创作者），而且还要有接受者（鉴赏者）作为前提。固然，艺术家从事创作，不一定要有意识地去影响别人，但无意识中却常为社会的意见传达者本能所驱使。

艺术既然在社会中成立，故必须作为一种社会力量去参加社会的发展，一方面受社会的影响，另一方面又给社会以感化。孔子之所以特别重视礼乐，就是因为承认礼乐的社会感化力。这不过是比较广义地解释艺术的社会力量的一例。

可是在艺术的研究中，便发生了许多社会学的问题，同时也要求采用社会学的研究法。艺术社会学（Kunstsoziologie）的目的和意义便在这里。艺术社会学的历史就是所谓社会学的美学的历史。最初把艺术看作社会现象而加以说明的，是法国人杜波（Jean-Baptiste Dubos），杜波在《关于诗

歌与绘画的批评思考》（*Reflexions Critiques Sur la Poésie la Peinture*）一书中，研究了由不同民族不同时代所产生的艺术的差异而将其原因归究到空气（即现在我们所说的气候）。而其实为艺术的社会学的研究奠定基础的，却是泰纳（Hippolyte Taine）。泰纳在《英国文学史》（*Histoire de la Littérature Anglaise*）和《艺术哲学》（*Philosophie de l'Art*）这两本书中，用社会环境去说明一切艺术现象。他主张精神的温度（即人种、气候和时代三要素的结合体）对于艺术发展的关系，正和物理的温度对于植物发展的关系一样。对此，居友（Jean-Marie Cuyau）在《现代美学诸问题》（*Les Problèmes de l'ésthétique Contemporaine*）和《从社会学的观点看艺术》（*L'Art au Point de vue Sociologique*）两本书中，发表了相反的意见。他认为泰纳用环境说明艺术的天才，只能表示片面的真理，主张必须肯定创造新环境的天才者，与其说艺术受社会的影响，毋宁说艺术给予社会以感化。艺术社会学到了居友，才得到真正创立。

艺术社会学的中心问题的变迁，可以分成下述四个阶段：

（1）以杜波、文克尔曼、泰纳为代表，主要问题是社会对艺术的影响。

（2）以居友、拉斯金、莫里斯及其他社会学者为代表，主要问题是艺术对社会的感化。

（3）以冯德、格罗塞、希恩、布赫尔及其他发生学派的艺术学者和人类学者为代表，主要问题是艺术的社会起源。

（4）以布尔克哈德、孔德、威尔芙林、胡里契等为代表，主要问题是艺术与文化和社会的发展的相互关系。

而现代社会学大体上可以分成三个主流：

（1）通过原始社会的剖析，说明现在社会的关系和现象的比较人类学的社会学。

（2）把同一种类的研究法应用于历史时代的比较历史的社会学。

（3）以人类的心理的相互作用为研究对象的心理学的社会学。

上述关于艺术的社会起源，属于第一主流；关于艺术与文化和社会发展的相互关系，属于第二主流；关于艺术与社会的相互作用，属于第三主流。

上述艺术社会学的各种问题，系统地整理起来，可以归纳为下列四大项。

（1）艺术的社会起源和艺术在原始社会中的发展，即关于原始艺术的体系的问题，可以总括在"原始艺术学"项下。

（2）关于历史时代，即艺术在文化社会中发展的问题，可以总括在"艺术样式发展的社会学"项下。

（3）社会本身与艺术的关系问题，可再分为两类：一是关于社会对艺术的影响；二是关于艺术对社会的感化。后者包括艺术的社会作用、艺术家和群众的关系、天才的社会性、艺术教育等问题，可以总括在"艺术的社会体制"项下。

（4）关于由民族性不同而产生出来的艺术的差异与其原因的问题，即关于某民族独特的艺术，其表现的材料、方法、样式，表现在作品中的民族固有的精神、趣味，以及艺术美等个别的与综合的研究，可以总括在"民族艺术学"项下。

最后，艺术社会学的辅助学科有纯粹社会学、社会进化论、社会心理学、文化史、民俗史、各种艺术史、人类学、民族学、民族心理学、史前学、考古学、神话学以及一般社会科学等。但由此等科学搜集的材料，必须经过精密的心理学的考察，否则，例如艺术起源论有终于变成和艺术学无关的历史发生的考察，艺术史也有终于变成艺术以外的社会史的考察之虞。故心理学的方法对于艺术社会学，也是必要而不可缺的辅助研究法。

以上简单介绍了关于艺术学的发生、创立、发展和它的研究方法，但贯穿着这许多问题的根本原理，到底是什么呢？它的统一要到哪里去寻找呢？解决这个重大问题的，就是艺术本质的研究，即艺术哲学（Kunstphilosophie）。艺术的科学的研究，必须先有关于艺术的本质的知识作为基础。乌铁茨在《一般艺术学原论》第一卷中说，一般艺术学如欲建立坚实的基础，就必须先完满解释"艺术是什么"这个概念，因为如果不先确立"艺术是什么"这个概念，我们就不能在它的一切特征中说明一切艺术的事实、一切艺术的问题和对艺术的特质的认识，严密地结合着。但这绝不意味着艺术的概念可以从一般的、哲学的、形而上学的原则演绎出来。格罗塞在《艺术学研究》中指出，艺术学为了最后认识艺术的特质，必须采取和旧式艺术哲学完全不同的方法。他又在同一

地方说，艺术的真正科学的认识，只是从对艺术的实际感情产生出来。因为不论是创作者还是鉴赏者，只有能够认识艺术的人，才能真正感受艺术。事实上，无论是哲学的洞察，还是历史的博识，都不能填补根本的美的体验的欠缺。

艺术哲学必须以艺术体系学的知识为基础，艺术体系学必须以艺术哲学的思想为前提。对于各种艺术，至少对于其中一种，例如文学或绘画，有的积累了许多创作经验，有的鉴赏了许多作品，有的精通理论和历史，有的兼而有之，这样的人才有谈论艺术的本质的资格。现在的艺术哲学绝不能是旧式的"由上而下"的艺术哲学。欲真正理解克罗齐关于艺术的学说，绝不能忽视他关于诗及诗学的造诣。对于拉斯金、菲特莱、莫理斯、李普斯等人的关于美术的学识经验，也可以这样说。柯亨本来是先验哲学的美学学者，但同时又是对音乐、南欧文学美术的热心研究者。如果明白了福克尔特在《美学上的时事问题》和《悲壮美学》所表现的规模之大、趣味之广、鉴赏力之高，就不难理解他何以能在《美学体系》的第三卷《艺术与艺术创作》中建立那么卓越的艺术理论了。还有亚里士多德的《诗学》——这在当时是美学，同时也是艺术学——之所以能永葆其不朽的青春，而布瓦洛之所以不堪莱辛之一击，就是因为前者是以艺术的事实为基础的归纳的理论，而后者却只不过是演绎的空中楼阁而已。

艺术哲学的历史，即艺术之哲学的研究，从古代柏拉图、亚里士多德到现代，有了多方面的展开，但依我看来，对于不是作为自然的事实，而是作为文化的事实的艺术，给予独立的地位，由此求出艺术的规律性的，就是艺术哲学。因此，它所要处理的问题，包括人生中艺术之究极的意义、艺术与道德、宗教及其他文化现象的根本的关系，创作和观照的本质、自然美与艺术美的优劣、艺术与美的关系等一系列有待于哲学观点而始能说明的所有问题。而在这些研究中，美学、美学史、本体论、认识论、哲学史、逻辑学、伦理学等都是不可缺少的辅助学科。

艺术学到了艺术哲学，便最后进入到本来的美学的领域了。艺术哲学在艺术学中是最接近美学的，是受美学影响最深的学科。

这样，艺术学最狭义的解释是各种特殊艺术学；狭义的解释是一般艺术学；最广义的解释则为合并这一般、特殊两个领域知识的总称。这里，

把艺术学作最广义的解释,其体系可以表示如下:

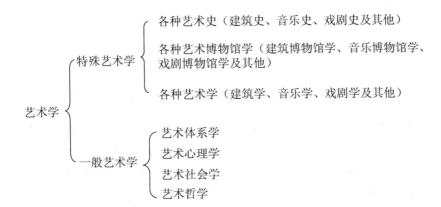

(原文载《艺术学与艺术史文集》,中山大学出版社 1997 年版,第 1～19 页)

中国美学思想漫话

一、从几个文字看我国古代审美观念的形成和发展

研究太古原始时代的社会状态，遇到的第一个困难，便是研究资料非常缺乏。在这种情况下，从文字的构成观念来进行分析研究，可以说是一个好办法。我国最古老而又可靠的文字，是清末以来河南安阳出土的刻在龟甲兽骨上面的殷代卜辞。现在从这殷代卜辞和其他古籍中找出几个反映我国古代人审美意识的文字来研究一下。

（1）古代原始人最初的美感，他们觉得最美好的，似乎不是诉诸视觉（觉得好看）或诉诸听觉（觉得好听），而是诉诸味觉（觉得好吃），这可从"美""善"等字用"羊"字构成来得出这一结论。"美"这个字在卜辞中早已出现，后汉许慎（《说文解字》，简称《说文》）说它是"羊"和"大"两字合成，是"甘"的意思。"美，甘也，从羊从大。羊在六畜，主给膳也。"宋徐铉注："羊大则美，故从大。"即羊之肥大者是古人觉得最美的。与"美"字有直接联系的"甘"字，也见于卜辞。《说文》："甘，美也，从口含一。"又"甜"字，《说文》："甜，美也，从甘从舌，知甘者。"从这几个字可以看出美和现实生活的密切联系。美，从羊从大，表示美食（甘），正显示着它的社会生活根源。它原是从与我们生活有着直接关系的食物（好吃、口味之美）派生出来的，后来才渐渐发展到好听、好看等视听之美。从人智的发展过程看，先是口腹之欲，而后才是视听之欲，这在个人的发育上也是这样的。不过它这样明显地表现在"美"这个文字上，倒是很有意思的，同时也很值得注意。

进一步发达的美感来源于听觉和视觉这两个高级器官，从文字上看：

首先，似乎是听觉。"喜""乐"这种表示快感的文字，在语言学上都和音乐有关系。"喜"字早见卜辞，《说文》："喜，乐也，从口从壴。"据段玉裁解释，壴像鼓，"壴者陈乐立而上见也，谓凡乐器有虡者，竖之，其颠上出，可望见"（鼓必有虡也）。"从口者笑下曰喜也。闻乐则笑，故从壴从口。"它的字形表示上面放着大鼓，下面"口"字表示听到鼓声，

张口而笑。卜辞也有"鼓"字,字形正如段氏所说,其偏(壴)是大鼓的形象,旁(支)作以手持桴(木槌)表示打击状。由此可知,"喜"这个字的观念和音乐的关系是很密切的。

其次,"乐"(樂)字也与音乐有密切的关系。据《说文》:"乐像鼓鞞,本虞也。"段注:"鞞应作鼙,像鼓鼙,谓(丝)也。鼓大鼙小,中像鼓,两旁像鼙也。"表示小鼓挂在大鼓两旁,为引为和。又"木,虞香也",即鼓之"柎"(木架)也。现在看卜辞中这个字,字形原是"木"上面加两个"系",没有中间一个"白"字,是象征弦乐器的文字,原是音乐的意义,后来才被用作表示快乐的意义。段玉裁说:"乐者五声八音总名。《乐记》曰:乐者,乐也。古音乐与喜乐无二字,亦无二音。"从"喜""乐"这两个字的构成观念,可以看出古代音乐发展的两个阶段,最初听到最原始的大鼓的节拍感到快乐,用"喜"字来表示;后来鼓鼙齐备,互为应和,或者出现了弦乐器,听到弦乐器的旋律而感到快乐,便用"乐"字来表示。"喜"字可能比"乐"字原始些。

总之,我们可从这里推知原始艺术中音乐是最使人喜爱,最使人感到快乐的。

(2)表示视觉美感的文字,恐怕当以"文"字为最早了。"文"字亦早在古代文字中出现。这个字最早是花纹的意思。《周易·系辞》:"物相杂,故曰文。"《说文》:"错画也,象交文。"段注:"象两纹交互也,纹者,文之俗字。"意思就是线条交错而成花纹。《周礼·考工记》:"青与赤谓之文。"杂色为文是比较晚期的,它本来是没有色的观念的。表示彩色的文字,据《尚书·益稷》:"日月星辰山龙华虫作会……以五采彰施于五色",有"会""采""色"三字。"会"同"绘"。"采"是"爪""木"两字或"爪""果"两字合成,都见于殷代文字,象征着用手摘取果实,原是"采取"的意思,如《诗经·唐风》的"采苓采苓",即取此义。后来才转而被用作"彩色"。"色"字,据《说文》,是"颜色"的意思。"色,颜气也。从人从卪(即节字)。"据段玉裁的解释:"颜者,两眉之间也。心达于气,气达于眉间,是之谓色。颜气与心若合符卪,故其字从人从卪。"由此看来,它是喜怒哀乐表现在颜面上的表情,和美感是没有直接的关系的。

和绘画有关的"绘"字,据《说文》:"会五色,绣也。"即用种种色丝刺绣的意思。从这个字可以清楚地看出在花纹中施加色彩的观念。这表

明原始绘画从"文",即器物的花纹开始,逐渐演变而成为"绘",即有彩色的刺绣。又"畫"字,据《说文》,是象征用笔画田的四方。"畫,介也。从聿,象田四介,聿所以画之。"本来是用线去局限物的意思,后来便转而成为用线去画花的意思了。

如上述,"文"字本来是花纹的意思,后来又转而用于这同类现象的字,如"天文""人文"等。《周易·贲》:"观乎天文,以察时变,观乎人文,以化成天下。"由花纹的意义转而为文字的意义,再转而成为用文字缀成的文辞的意义。据《释名》:"文者,会集众彩以成锦绣,会集众字以成辞义,如文绣然也。""文"像织物一样,是缀合语言,经过修饰而成为有条理的辞义。"文"又从花纹的意义转而作为事物的文饰的意义,即成为与"质"相对立的意义。《论语·雍也》:"质胜文则野,文胜质则史。文质彬彬,然后君子。"有文饰的言辞称为"文辞"。《左传·襄公二十五年》:"志有之:言以足志,文以足言。不言,谁知其志?言之无文,行而不远。……非文辞不为功,慎辞哉!""文章"一词也是从文饰转化过来的。

至于"文学",最初见于《论语·先进》:"德行:颜渊、闵子骞、冉伯牛、仲弓。言语:宰我、子贡。政事:冉有、季路。文学:子游、子夏。"这是列举孔子门人所学的专长的。后世便把德行、言语、政事、文学称为孔门四科。据邢昺疏:"文学"就是"文章博学",即能独立进行学术研究著文立说。这就是广义的文学。《荀子·劝学》中所说:"人之于文学也,犹玉之于琢磨也。《诗》曰:如切如磋,如琢如磨。谓学问也。"说的就是这个意思。从上面所说"文"这个字用法的变迁,可以看出文字受到美术的影响。

其次,与音乐有直接关系的"音"字,据《说文》,是"言""一"两字合成,从言含一。生于心,有节于外,谓之音。表示出言有节的意思。又"章"字,由"音""十"两字合成,从音从十。"音"表示音乐,"十"表示数之终止(十:数之终也)。故"章"字表示乐曲的终止(乐竟为一章),即乐曲一段。这个字后来转用在美术上,由音乐有章节而生出织物有花纹,如《诗经·小雅·大东》咏织女:"不成报章",再转而用在文学上成为语言有条理,如《诗经·小雅·都人士》:"出言有章。"进而又用作"文章"的意义。从这个字的变迁,可以看出古人很早就意识到音乐、美术、文学三者之间的艺术联系,音乐与文学在诗歌中早

已表出了它们本源的密切联系，但音乐与美术的联系也同时被意识到，这不能不说是惊人的进步。这对于研究我国古代审美意识的发展是很有启发性的，同时也是值得关注的。

二、诗经时代有关诗歌、音乐、美术的一些资料

《诗经》是我国文学史上第一部诗歌总集，它所收集的作品，其年代大约从西周初年到春秋中叶（公元前11世纪到公元前6世纪），按音乐性质分《风》《雅》《颂》三部分。其中"风"诗是地方音乐，诗篇多采自民间，富于生活描写，思想性和艺术性都很强，文学价值很高，为后世创造性文学的嚆矢，直至现在，还放射着光辉夺目的异彩，不失为一部审美教育的好教材。

什么叫做"诗"？这从现在《诗经》的诗句中，可以看出当时对于诗歌的四种名称：诗、歌、谣、诵。如《小雅·巷伯》："寺人孟子，作为此诗"，《魏风·园有桃》："心之忧矣，我歌且谣"，《大雅·崧高》："吉甫作诵，其诗孔硕"之类。按《园有桃》毛传注："曲合乐曰歌，徒歌曰谣。"可知"歌"是配上音乐，有乐器伴奏；"谣"没有乐器伴奏；"诵"却只是朗诵，不歌。而它们的文辞总称曰"诗"。

"诗"这个字，据《说文》："诗，志也"，是"言"和"寺"二字合成。从言，寺声，是形声文字。"寺"表示这个字的发音，没有什么意义。古体字以"㞢"代"寺"，表示减笔。但明何楷却认为古体字"（詋）"的写法是正确的。"㞢"即"之"，表示心之所"之"，形于"言"，是会意文字。（《诗经世本古义》）我以为何楷的这种解释是可取的。现在就"志"字来看，它是"之""心"二字合成，即"心"之所"之"，是人之"志"；"志"之于言便成为"诗"（之心为志，之言为诗）。《尚书·舜典》："诗言志"；《诗经·序》："诗者志之所之也；在心为志，发言为诗"，都是这个意思。"诗"与"志"二字这样保持着语言学上的联系。又"诗"与"文"的关系，"文"指文字，必须把语言表现在文字上才能成立。在文字流通有困难和书写不便的原始时代的生活条件下，"诗"主要是用口头来传诵的。

为什么要作诗呢？《诗经》的诗的作者在诗句中明白地表示了他们作诗的目的。他们作诗的目的大致可以分成五类：

（1）为了吐露胸中的哀愁和苦闷。如《小雅·何人斯》："作此好歌，

以极反侧。"《小雅·四月》:"君子作歌,维以告哀。"

(2) 为了揭露真相,诉于公众。如《大雅·桑柔》:"虽曰匪予,既作尔歌。"《小雅·巷伯》:"寺人孟子,作为此诗。凡百君子,敬而听之。"

(3) 为了赞颂别人美德并以赠人。如《大雅·崧高》:"吉甫作诵,其诗孔硕,其风肆好,以赠申伯。"

(4) 为了讽刺国君,批评朝政。如《小雅·节南山》:"家父作诵,以究王讻。式讹尔心,以畜万邦。"

(5) 为了歌颂王室祖德。如《大雅》中的《文王》《大明》《绵》《思齐》等十余篇,都是歌颂周室祖德的。

以上(1)(2)两类意义演进而成为所谓"诗言志",即诗人思想感情的表现;从(3)(4)(5)三类意义演进而成为所谓"美刺"及带有鉴戒主义或功利主义的诗说。

《尚书》中的《舜典》说:"诗言志,歌永言,声依咏,律和声。"声律的起源较晚,当然不能认为是尧舜时代的产物,即"诗言志,歌永言"也不能信其出于舜。但"诗言志"这种思想的起源还是很早的。《左传·襄公二十七年》文子告叔向曰:"诗以言志",可见此说早在春秋以前就已产生了。

诗经时代的音乐,从诗句中说到乐器种类之多看来,可知是很进步的。它的用途也很广,不只限于日常生活的娱乐,而且同各种礼仪相配合,用在各个方面。如"二南"及《国风》是民谣,用在日常生活的娱乐;《小雅》和《大雅》用在朝廷与士大夫间的种种礼仪;《颂》用在祭祀。以下从歌意看看它们的各种用途。

何不日鼓瑟?且以喜乐,且以永日。

(《唐风·山有枢》)

坎其击鼓,宛丘之下。无冬无夏,值其鹭羽。

(《陈风·宛丘》)

坎,大鼓的声音;宛丘,四方高起中央凹入的地方;值,持。表示舞者持着"鹭羽",用击鼓来伴奏。

以上是日常生活的娱乐。

>坎坎鼓我，蹲蹲舞我。
>
>（《小雅·伐木》）

《伐木》全篇是士大夫宴会朋友故旧的诗。上句表示此时以歌舞助兴。

>我有嘉宾，鼓瑟吹笙。
>
>（《小雅·鹿鸣》）

《鹿鸣》是诸侯欢宴群臣的诗。

>我有嘉宾，中心贶之。钟鼓既设，一朝飨之。
>
>（《小雅·彤弓》）

《彤弓》是天子宴有功诸侯的诗。贶，赐；一朝，今朝。

>钟鼓既设，举酬逸逸。大侯既抗，弓矢斯张。
>
>（《小雅·宾之初筵》）

《宾之初筵》是燕射之礼的诗。酬，酒杯；逸逸，往来有次序；大侯，射礼所用天子之的。

以上是在飨礼上用乐助兴。

>琴瑟击鼓，以御田祖，以祈甘雨，以介我稷黍，以穀我士女。
>
>（《小雅·甫田》）

这表示在农时乞雨时用乐。御，迎；田祖，农神；介，助；穀，养。

>礼仪既备，钟鼓既戒。孝孙徂位，工祝致告："神具醉止"，皇尸载起。钟鼓送尸，神保聿归。
>
>（《小雅·楚茨》）

这表示臣下家庙祭祀时用乐。戒，用音乐作信号，表示祭祀完毕；孝

孙,祭主;徂位,回到原来的位置;工祝,神官;皇尸,神的替身。

　　于赫汤孙,穆穆厥声。庸鼓有斁,万舞有奕。

（《商颂·那》）

　　这表示在殷宗庙祭祀时奏起舞乐。汤孙,殷汤王的子孙;穆穆,乐声之美;庸,大钟;斁,盛大;奕,熟练。
　　以上是在祭祀时用乐。
　　在飨礼时用乐,是要使人感到快乐;在祭祀时用乐,是要使神感到快乐。这和在神前供奉酒食欲其来享,是同一心理。以下诗句明白表示了这种心理。

　　喤喤厥声,肃雝和鸣,先祖是听。

（《周颂·有瞽》）

　　奏鼓简简,衎我烈祖。

（《商颂·那》）

　　前者想象着祖先的神灵听乐;后者表示用乐使他感到快乐。肃雝,严肃和谐;简简,声大而和;衎,乐。
　　其次,我们还可在诗句中看到乐器种类繁多:金、石、丝、竹、匏、土、革、木八音都很齐全。仅《鼓钟》《有瞽》两篇,就出现了钟、鼓、鼖、琴、瑟、笙、磬、应、田、鼗、柷、圉、萧等十多种。鼖是大鼓;应是小鞞;田是小鼓;鼗如鼓而小,有柄,两耳,持其柄摇之,旁耳自击;柷和圉是中国古乐器中最特出的,是古代雅乐演奏时必不可缺的打乐器;柷,状如漆桶,方二尺四寸,深一尺八寸,以木为之,中有椎柄,连底挏之,令左右击,用以起乐（表示音乐开始）;圉,亦作敔,状如伏虎,背上有27鉏铻（齿状突起物）,以木长尺栎之,用以止乐（表示音乐终止）。
　　八音之中金、石、革、木是打击乐器,丝是弦乐器,竹、匏、土是管乐器。打击乐器中之钟、鼓这种节拍乐器,大概是因为它的声音质朴宏亮,常被看作是最庄严的。特别是钟,铸造不像鼓那么简单,需要花费很

多钱，无疑是古代最贵重最贵族化的乐器。一般宗庙及朝廷燕飨用钟鼓，其他有的用鼓，不用钟。例如《宾之初筵》是天子燕射之礼，《彤弓》是天子飨有功诸侯，钟鼓并用。《甫田》是农事乞雨，《伐木》是士大夫宴朋友故旧，有鼓无钟。这大概是由礼之轻重来决定的。

还有节拍乐器的磬，是硬质的石板，吊起来打，声调铿锵响亮，合奏时打起拍子，起着指挥众乐的作用。《商颂·那》："鼗鼓渊渊，嘒嘒管声。既和且平，依我磬声。"从文字的构成观念看，"聲"是从"磬"字引申出来的。殷代卜辞所见的"磬"字，作"殸"，没有下边一个"石"字。它的偏的字形"声"像磬的形状，旁的字形"殳"像以手持桴（鼓槌）表示击打。所以从造字的观念看来，殸（磬）达于耳便成为"聲"，即磬在众乐中最具有代表声的资格，起着指挥众乐的作用。《孟子》书中所谓"金声玉振"，金指钟，玉指磬，以钟发声，以磬收韵，集众音之大成。

其次是管乐器和弦乐器，前者比后者庄严肃穆。《周颂·那》等宗庙祭祀所用乐器有箫、筦等管乐器，无弦乐器。《小雅·宾之初筵》叙向祖宗灵前进乐，"籥舞笙鼓"，亦只举管乐器。而乞雨的《甫田》，即用琴瑟等弦乐器。其他如《山有枢》《鹿鸣》等饮宴及日常生活的娱乐亦往往出现弦乐器。这大概是由于两种乐器的音调不同，管乐器严肃和平，弦乐器优美柔婉。由于音调不同，便生出不同用途。

《尚书·舜典》中帝命夔典乐，说明音乐的制作程序："诗言志，歌永言，声依永，律和声，八音克谐，无相夺伦，神人以和。"意思是诗人述其志于言而成"诗"；乐人取其言而永之，便有长短的拍节，而成为"歌"；语言有拍节还不够，还要依其长短而规定"声"之高下（旋律）；"声"更由一定的音律而加以调和。当它和伴奏的八种乐器合奏起来，众音便十分和谐，不至互相干扰，混乱秩序，成为美妙的音乐，不但可以使人和乐，而且可以使神和乐。这种思想与《诗经》所见的虽属同一阶段，但其论法显得更有组织，更有条理，比《诗经》进步得多。由此而引起的音乐的效果，《舜典》有"百兽率舞"；《益稷》有"凤凰来仪"，极尽夸张之能事。在乐理方面，《益稷》有"六律五声八音"，"八音"是八种乐器，早在《诗经》中出现。"五声"是宫、商、角、徵、羽五个音阶，是最原始的观念，可以想象已存在于《诗经》时代。"六律"是"六律、六吕"——黄钟、大吕、太簇、夹钟、姑洗、仲吕、蕤宾、林钟、夷则、南

吕、无射、应钟十二音律的简称，比"五声"进步得多，恐怕是战国以后的产物。"五音"是音阶，十二律是音律，有了音阶和音律，两者兼备，乐理便显得更进步了。

时代稍晚，《左传·襄公二十九年》保存着有关当时音乐盛况的极为重要的记录，抄在下面，以供参考。

吴公子札来聘，……请观于周乐。使工为之歌《周南》《召南》，曰："美哉！始基之矣，犹未也，然勤而不怨矣。"

为之歌《邶》《鄘》《卫》，曰："美哉渊乎！忧而不困者也。吾闻卫康叔、武公之德如是，是其《卫风》乎？"

为之歌《王》，曰："美哉！思而不惧，其周之东乎？"

为之歌《郑》，曰："美哉！其细已甚，民弗堪也，是其先亡乎？"

为之歌《齐》，曰："美哉，泱泱乎！大风也哉！表东海者，其大公乎？国未可量也。"

为之歌《豳》，曰："美哉，荡乎！乐而不淫，其周公之东乎？"

为之歌《秦》，曰："此之谓夏声。夫能夏则大，大之至也，其周之旧乎？"

为之歌《魏》，曰："美哉，沨沨乎！大而婉，险而易行，以德辅此，则明主也。"

为之歌《唐》，曰："思深哉！其有陶唐氏之遗民乎？不然，何其忧之远也。非令德之后，谁能若是？"

为之歌《陈》，曰："国无主，其能久乎！自《郐》以下无讥焉。"

为之歌《小雅》，曰："美哉！思而不贰，怨而不言，其周德之衰乎？犹有先王之遗民焉。"

为之歌《大雅》，曰："广哉，熙熙乎！曲而有直体，其文王之德乎。"

为之歌《颂》，曰："至矣哉，直而不倨，曲而不屈，迩而不逼，远而不携，迁而不淫，复而不厌，哀而不愁，乐而不荒，用而不匮，广而不宣，施而不费，取而不贪，处而不底，行而不流。五声和，八风平。节有度，守有序，盛德之所同也。"

见舞《象箾》《南龠》者，曰："美哉！犹有憾。"

见舞《大武》者，曰："美哉！周之盛也，其若此乎！"

见舞《韶濩》者，曰："圣人之弘也，而犹有惭德，圣人之难也。"

见舞《大夏》者，曰："美哉！勤而不德，非禹，其谁能修之？"

见舞《韶箾》者，曰："德至矣哉，大矣！如天之无不帱也，如地之无不载也。虽甚盛德，其蔑以加于此矣，观止矣。若有他乐，吾不敢请已。"

以上象箾、南龠是文王之舞，大武是武王之舞，韶濩是殷之舞，大夏是禹之舞，韶箾是舜之舞。

从这个记事看来，可以想象当时的音乐，不论是在歌词方面，还是在舞乐方面，都是丰富多彩、洋洋大观、琳琅满目、美不胜收。

表现在《诗经》中的原始美术思想资料不多，仅可见有关于色和花纹的一些观念。出现在诗句中有青、黄、赤、白、黑五种原色（五色）和绿一种间色。

举例如下：

青——《郑风·子衿》："青青子衿。"《王风·黍离》："悠悠苍天。"

黄——《小雅·裳裳者华》："或黄或白。"《豳风·七月》："载玄载黄。"

赤——《小雅·采菽》："赤芾在股。"《小雅·斯干》："朱芾斯皇。"《小雅·彤弓》："彤弓弨兮。"

白——《小雅·六月》："白旆央央。"《唐风·杨之水》："白石皓皓。"

黑——《邶风·北风》："莫黑非乌。"《郑风·缁衣》："缁衣之宜兮。"《豳风·七月》："载玄载黄。"

绿——《邶风·绿衣》："绿衣黄里。"

《绿衣》这首诗，据《毛诗序》："卫庄姜伤己也，妾上僭，夫人失位而作是诗也。"朱子也说："间色贱而以为衣，正色贵而以为里。皆言失其所也。"这说明正色与间色存在着贵贱之分，但诗的作者是否有此观念，却在本文中看不出来。但诸色之中以赤为贵的观念，却随处都可以看到。例如《豳风·七月》夸张朱（赤）的鲜明色彩："八月载绩。载玄载黄，

我朱孔阳,为公子裳。"又《小雅·彤弓》叙天子飨有功诸侯,赐予赤色的弓。古人认为赤色表示阳气旺盛,是吉祥之象。这也就成了我国人民热爱这象征勇敢、热情的色彩的传统。

其次,关于花纹的材料也很少,只在贵族的服饰中看到黼、黻、锦、绣、衮等。

黼——《小雅·采菽》:"玄衮及黼。"《毛传》:"白与黑谓之黼。"《说文》:"白与黑相次之文。"即白与黑互相配合的花纹。但《尔雅·释器篇》却说:"斧,谓之黼,"表明它的花纹的形状像斧。(黼与斧同音)

黻——《秦风·终南》:"黻衣绣裳。"《毛传》:"黑与青谓之黻。"《说文》:"黑与青相次之文。"《尔雅·释言篇》:"黼黻彰也。"晋郭璞注:"黼文如斧,黻文如两已相背。""黼"与"斧"同音,其形像斧;"黻"与"弗"同音,其形像已相背"弗"字形。

锦——《秦风·终南》:"锦衣狐裘。"《毛传》:"彩色也。"《说文》:"襄色之织文也。"即有杂色花纹的织物。

绣——《秦风·终南》:"黻衣绣裳。"《毛传》:"五色备谓之绣。"即五色的刺绣。

衮——《豳风·九罭》:"衮衣绣裳。"《毛传》:"衮衣卷龙也。"即刺有卷龙的天子的服饰。

又《尚书·益稷》舜所定服饰的花纹有日、月、星辰、山、龙、华虫、宗彝、藻、火、粉米、黼、黻,比《诗经》所发现的略为进步。

从文献上得到的关于花纹的知识是很贫乏的,好在我们今天仍能看到殷周时代的大批器物,主要是铜器的花纹。这些花纹略具一定的形式,首先引起我们注意的,是许多动物花纹,其中最多的是金石家所谓"夔"和"饕餮纹"。夔的形状像龙,有夔龙、夔凤、蟠夔等变种,在花纹上都表现它的全形。饕餮也是一种怪兽,在花纹上只表现它的正面头部。它的两只大眼睛特别引人注意。此外,还有表现天象的云纹、雷纹等。一般是把夔纹或饕餮纹配置在主要部位,用雷纹填补空隙,采取左右对称的排列。通常把饕餮的头部放在器物正面或侧面中央,把夔分置左右互相对峙。这种左右对称的形式是最幼稚的布置法,是原始人最爱用的,同时它又确能给

人一种庄重严肃的感觉。

那么，古代人为什么要在青铜器上面铸造这种怪兽的形象呢？这一方面可说是古代原始部族的图腾标记，原始人就是利用这个标记来团结自己的成员同自然和敌人进行斗争的。关于中国古代部族的图腾标记，根据专家研究结果，中华民族自伏羲、神农、黄帝、尧、舜到禹，都是以龙为图腾的部族。商的祖先即东部沿海一带的原始部族则是以凤为图腾的。此外，南方的苗、瑶、夷，以及西方的戎、狄、羌等都是龙图腾的直系或旁系。龙图腾和凤图腾的部族都各自经过一番分化和统一，最后又经过这两大图腾部族的混合同化，结果形成了整个中华民族。

龙、凤图腾部族虽在商、周以前已在中国占统治地位，但除此以外，还有其他已被征服的部族的图腾，这些图腾的意识残余无疑还存在于商、周时代。因此，就有其图腾花纹的出现，只不过不一定作为好的典型来崇拜，而是作为反面典型引以为戒。《吕氏春秋·先识》："周鼎著饕餮，有首无身，食人未咽，害及其身。以言报更也。"饕餮可能是古代一个部族，贪得无厌，好为祸害，后来为龙部族所征服，现在把它画在鼎上，是"以言报更"，即作为因果报应，使人加以警惕。这就道破了古代彝器著象的真正意图，它作为告诫和教育人民的工具，是为当时的政治服务的。

但在这里需要特别指出的是，在图腾与禁忌占统治地位的时代，早于孔子100多年前，就从"缕金错采，雕缋满眼"中勾勒出了一个活泼、生动，象征着"初日芙蓉"的自然形象，成为一个独立的表现，把装饰、花纹、图案，通通踩在脚下。（"缕金错采之美与初日芙蓉之美"——宗白华语）这个铜器叫做"莲鹤方壶"。它从真实自然取材，壶侧双龙旁顾，夺器欲出；壶底两螭抗拒，跃跃欲动，表示了春秋之际造型艺术要从装饰艺术独立出来的倾向。尤其是盖顶耸立着一只振翅欲飞的仙鹤，象征着挣求解放、迎接曙光的时代精神。一个思想解放、百家争鸣的新时代就要到来了。

（原文载《艺术学与艺术史文集》，中山大学出版社1997年版，第87～102页）

孔子与音乐（节选）

十一、成于乐

作为一个本质的音乐家，如此高度评价音乐，这在整部音乐史中可说是绝无仅有的。从修身的意义上，主张音乐是人格完成的最后阶段；从治国的意义上，主张"礼乐刑政，其极一也"，把礼和乐与国家的刑法和政治并列起来。看来，即使是今天最大胆的艺术至上主义者，恐怕也要瞠乎其后，望尘莫及吧。但我们这里须注意的是，孔子的这个主张并不是空中楼阁，而是有根有据的。这一方面是因为有了三代以来的优良传统，另一方面也由于他洞察了人类本身的本性。

一般说来，我们说到道德，从这两个字字面的印象，就是感到它和宗教不同，其本身含有较为理智的某些成分。孔子了解到在道德的实践上，只有这理智的成分是远远不够的，他说：

> 知之者不如好之者，好之者不如乐之者。

对于任何事物（道德也在内），不单要爱好它，更应该要乐意地把心投入于它。这从我们今天看来，知，纯属于理智；好，已含有感情的成分；到了乐，则已达到美的境界了。

然而，美总是从人的本性发出来的。只有不是从被规定了的日常生活的道德律，而是从人的内心迸发出来的时候，才有美的存在。

从我们今天日常生活的行为来看，仅仅是适合于礼，在道德上——都很恰当，还是不够的。因为它只是被规定了的机械的行为，而不是出自真正的人性本身。在这里，我们看到行为的主体，并不是人的个性，而是由人构成的社会本身。可是，好的行为并不是社会，而是作为社会的一员的个人的个性，因此，只是适合于被规定了的道德律的行为，实际上并不是道德，也并不是什么的善，因为在这里，没有什么生命的发展，而只是固

定的、僵化的东西，不会带来什么进步，孔子看不起这样的道德。

不管是社会，还是个人，为了确保真正的善，朝着新的方向进步、发展，那就必须有美的某些东西，艺术的某些东西。孔子明确提出：

兴于诗，立于礼，成于乐。

用诗来激发志气，用礼来作为行为的立足点，用乐来完成人格的修养。我们可以由此看出，音乐在我国古代文化占有重要的地位。在孔子看来，音乐本身就是道德，就是具备着一个纯洁的美的世界。孔子清楚地看出了这个美的世界。

十二、乐与仁

在孔子看来，音乐本身早就属于道德的，构成一个纯洁的美的世界，所以远远超过了所谓娱乐的作用。但到了后世，音乐本来的意义发生了多少变化，变成了所谓教训的音乐，狭义的只是为修养之用的音乐。今天一般儒家也都把它看作单纯为修养的一个手段。那么，音乐在修身上到底有什么价值呢？

我们知道，我们意志的构成以及它的发动，至少不能完全否定感情的作用。这感情的因素，在儒教的教义——六艺中包含得最丰富。所谓六艺，就是礼、乐、射、御、书、数，是孔子所认为人类教育所必需的最高科目，到了晚年才把它完成了的。因此，作为原理，在儒教的意志生活中，是比较重视音乐的。音乐的学习不但在教义上，而且在做人的根本上是绝对必要而不可缺的一个过程。

实际上，孔子正是企图把"乐"的修养和"礼"的道德规律结合起来，最终达到"仁"的实现。"仁"的实现，正是孔子教育的最高目标，儒者所欲到达的最高点，在人类生活中道德的价值的最高善。

所谓"仁"，从它的文字构成看，是由"二"和"人"二字合成，"二人"就是一个"人"和另外一个"人"的关系。在我们的社会生活中，通常是通过"这一个人"和"另一个人"之间来进行的。我自己作

为一个人而生活,同时他人也必作为一个人而生活。从此便发生了人类社会生活的一切现象。"仁者人也",就是我自己是人,同时他人也必是人。我自己觉得痛苦,必然想到他人也同样感到痛苦。我自己觉得讨厌,必然也想到他人也一样不喜欢。要像爱我自己一样爱他人。"仁"就是这个意义上的"人"。人和人相亲相爱,这就是仁。

构成这个社会的各个人,相亲相爱,形成和谐的秩序,这个社会全体便成和谐;各个国家相亲相爱,形成和谐的秩序,这个世界便保持和谐。孔子把他的治国的方针,完全放在这个人伦理的解决上,其根据可说就在这里。

修身,齐家,治国,平天下。

孔子的时代是乱世,极度混乱无秩序的时代。在这乱世中,要在国家中建立新秩序,必须从一个人一个人做起。这一个人的完成,孔子说是:

立于礼,成于乐。

"礼者,天地之序也",是调整天地阴阳的秩序,是固定的,属于阴性。"乐者,天地之和也",是实现天地阴阳的和谐,是流动的,属于阳性。礼属于善,而乐则属于美,故从伦理上看,"乐者为同,礼者为异,同则相亲,异则相敬",礼乐互为表里,互相补充。音乐协调人与人之间的感情,使各人相亲相爱。孔子又说:

人而不仁,如礼何?
人而不仁,如乐何?

从相反方面说明了这种关系。

(原文载《艺术学与艺术史文集》,中山大学出版社1997年版,第182～185页)

顾恺之的艺术成就和美学观点

> 顾恺之善画，而人以为痴，张长史工书，而人以为颠，予谓此二人之所以精于书画者也。庄子曰：用志不分，乃凝于神。
>
> ——《扪虱新语》卷九

"中国的长期封建社会中，创造了灿烂的古代文化。""在中华民族的开化史上，出现了许多伟大的思想家、科学家、发明家、政治家、军事家、文学家和艺术家。"（毛泽东语）顾恺之就是我国绘画艺术史上今天还流传着他的画迹，可以由此去仿佛他的艺术面貌，领略他的艺术风格和艺术特点的第一个伟大的艺术家。他的真正的生平事迹，传记里记得很简略，我们现在只能根据其中一些材料，初步考定他大约生于东晋康帝建元二年至安帝义熙元年（公元344—405年）。他是一个少年成名的天才艺术家。在他20岁时（可能还未到20岁）[1]，就已在当时有名的瓦棺寺绘制维摩诘像，受到了观众热烈的赞赏。传记里还保存着关于他的许多为人所乐道的传说和事迹，显示了他在生活实践上一种天真、纯挚、富有风趣的个人性格和明朗、乐观、充满着真性情的流露的生活态度。这在当时被一般人称为"痴"。在关于他的传说和事迹中，还有一部分是形容他的聪明的。因此，当时有人说他"痴黠各半"[2]。

顾恺之不但在绘画艺术上表现出卓绝的才能，而且是一个擅长语言文字的诗人。钟嵘曾经在所著《诗品》里，把他列入中品，称赞他"气调警拔"

[1] 在有关顾恺之历史的记录中，直接记明年代的，只有《历代名画记》引用《京师寺记》一段，说明顾恺之于"兴宁中"（公元363—365年）在瓦棺寺画维摩诘像，和《晋书》所记"义熙初"（义熙元年是公元405年）为散骑常侍，……年六十二卒于官。据《建康实录》，僧慧力造瓦棺寺在兴宁二年（公元364年），顾恺之在该寺画维摩诘，亦必在同一年。这里说他生在建元二年（公元344年），是在假定他在20岁时画维摩诘的前提下推算出来的。这时候他最多20岁。因为如果超过20岁，便来不及到义熙初为散骑常侍，年六十二卒于官了。如果未到20岁，则他的生卒年可能推后一两年。（参看《顾恺之的年代、生平和事迹》）

[2] 初恺之在桓温府，常云恺之体中痴黠各半，合而论之，正得平耳。故俗传顾恺之有三绝：才绝、画绝、痴绝。（《晋书·顾恺之传》）

"能以二韵答四首之美"。他对于自己所作的《筝赋》①，也曾表示自命不凡，认为可与嵇康的《琴赋》媲美②。在《艺文类聚》《北堂书钞》《初学记》等书中，还保存着不少他的秀丽隽美的残章断句。他那传诵一时的歌颂会稽山水之美的"千岩竞秀，万壑争流"③ 和赞美王衍画像的"岩岩清峙，壁立千仞"④ 的句子，可说同工异曲，现在念起来，还是有声有色，耐人寻味。因此，他被当时的人称为三绝：才绝、画绝、痴绝。

 顾恺之的伟大贡献，首先在于他在绘画艺术上的卓越成就。他继承和发展了我国古代现实主义的优良传统，成为公元第四世纪画坛的一面光辉旗帜。他的遗迹已成为伟大祖国民族艺术宝库里最宝贵的艺术遗产，世界人民的共同精神财富。他不但在我国美术史上占着光辉的地位，而且在世界美术史上发放着永远的光芒。近代欧美资产阶级美术史家，出于好奇的愿望，把他和意大利文艺复兴初期伟大艺术家，被称为欧洲绘画之父的乔托（Giottodi Bondone，约公元1266—1336 年）相比拟⑤。乔托生在顾恺之之后近 10 个世纪。现在把他的代表作品《逃往埃及》《哀悼基督》和顾恺之的遗迹《洛神赋图》《女史箴图》比较，谁都容易看出前者具有缺乏生气的硬直性的弱点（这个弱点由于后来达·芬奇的出现而始被克服），而对于后者创造生命的天才和毅力感到意外的惊奇。顾恺之的光辉成就，在当时就已得到很高的评价。谢安就惊叹他的艺术是"有苍生来所无"⑥。我国古代艺术到了顾恺之，才真正摆脱了表现上的古拙呆滞，变成周瞻完

 ① 顾恺之《筝赋》：其器也，则端方修直，天隆地平，华文素质，烂蔚波成。君子嘉其斌丽，知音伟其含清。磬虚中以扬德，正律度而仪形。良工加妙，轻缛璘彬，玄漆缄响，庆云被身。(《艺文类聚》四十四，《初学记》十六）
 ② 或问顾长康：君筝赋何如嵇康琴赋？顾曰：不赏者，作后出相遗，深识者，亦以高奇见贵。(《世说新语·文学》)
 ③ 顾长康从会稽还，人间山川之美，顾云：千岩竞秀，万壑争流，草木蒙笼其上，若云兴霞蔚。(《世说新语·言语》)
 ④ 顾恺之《夷甫画赞》曰：夷甫天形环特，识者以为岩岩秀峙，壁立千仞。（同上刘考标注）《晋书·王衍传》作岩岩清峙，壁立千仞。又《陶靖节集》里有四时诗一首："春水满泗泽，夏云多奇峰，秋月扬明晖，冬岭秀孤松"，据说也是顾恺之写的。由于陶渊明的爱赏摘录下来，确实地抓住了每一个季节最突出的景致，可谓警绝。
 ⑤ 戴岳译波西尔《中国美术》第 215 页。
 ⑥ 谢太傅云：顾长康画有苍生来所无。(《世说新语·巧艺》)《晋书》作谢安深重之，以为有苍生以来未有也。《历代名画记》又作刘义庆世说云：谢安谓长康曰：卿画自生人以来未有也。按：并非谢安对长康作此语，当以《晋书》的解释为当。

美、生动活泼。他最早提出了描写人物的内心表情、精神特征的高度写实的要求。那轰动一时，后来又受到伟大诗人杜甫的热情歌颂，永传为艺苑美谈的"虎头金粟影"——兴宁年间他在瓦棺寺绘制的维摩诘像①，据说就很能表达维摩诘"清羸示病"的容貌和病中与文殊师利进行辩论时的"隐几忘言"的特殊神态②。为了创作当时的生活图画，他描写了同时代许多生动形象。他很注意人物的特点和性格。在画裴楷的肖像的时候，他能够简单地借助细节的点缀，颊上加上三毛，表现对象神情的生动性，使观者觉得"神明殊胜"③。他又曾故意把谢鲲画在岩石中间，表示他善于利用背景突出地衬托出人物的特殊性格④。还有许多事例，都显示了他的写实态度的坚决。他最得意的功夫是点睛。他曾为人画扇，作嵇（康）阮（籍）都不点眼睛，人问其故，他答道："哪可点睛，点睛便语。"⑤ 他常说："传神写照，正在阿堵之中。"⑥ 又说："手挥五弦易，目送归鸿难。"⑦ 认为点睛是人物画最重要的环节。因为他有了这一套本领，所以能够在绘制瓦棺寺的维摩诘像，临到最后完工阶段，将欲点眸子时，发挥了惊人强烈的艺术力量，收到了"光彩耀目数日"，"光照一寺，施者填咽"⑧ 的巨大效果。

① 《宣和画谱》卷一：晋顾恺之字长康，小字虎头……尝于瓦棺寺北殿画维摩诘，将毕，欲点眸子，乃谓寺僧曰：不三日观者所施，可得百万，已而果如之。杜甫瓦棺寺诗云，虎头金粟影者谓此云云。又《韵语阳秋》：自古画维摩诘者多矣，陆探微、张僧繇、吴道子皆笔法奇古，然不若长康之神妙，故老杜送许八归江宁诗云：虎头金粟影，神妙独难忘，言长康画在焉故也。维摩诘号金粟如来，虎头者长康小字也。而释者乃谓虎头为维摩诘像，金粟者释有金粟，岂不误哉云云。

② 顾生首创维摩诘像，有清羸示病之容，隐几忘言之状，陆与张皆效之，终不及矣。（《历代名画记》《论画体工用拓写》）

③ 顾长康画裴叔则，颊上益三毛，人问其故，顾曰：裴楷俊朗有识具，正此是其识具，看画者寻之，定觉益三毛如有神明殊胜未安时。（《世说新语·巧艺》）

④ 顾长康画谢幼舆，在岩石里，人问其所以，顾曰：谢云一丘一壑，自谓过之，此子宜置丘壑中。（《世说新语·巧艺》）明帝问谢鲲君自谓何如庾亮，答曰：端委庙堂，使百僚准则，臣不如亮，一丘一壑，自谓过之。（《世说新语·品藻》）

⑤ 顾虎头为人画扇，作嵇、阮，都不点睛，送还主，问之，顾答曰：哪可点睛，点睛便语。（《玉函山房辑佚书·俗说》）

⑥ 顾长康画人，或数年不点目睛，人问其故，顾曰：四体妍蚩，本无关于妙处，传神写照，正在阿堵之中。（《世说新语·巧艺》）

⑦ 顾长康道画：手挥五弦易，目送归鸿难。（《世说新语·巧艺》）

⑧ 长康又曾于瓦棺寺北小殿画《维摩诘》，画讫，光彩耀目数日。《京师寺记》云：兴宁中瓦棺寺初置，僧众设会，请朝贤鸣刹注疏。……既至长康，直打刹注百万。……后寺众请勾疏，长康曰：宜备一壁。遂闭户往来一月余日，所画《维摩诘》一躯，工毕，将欲点眸子……及开户，光照一寺，施者填咽，俄而得百万钱。（《历代名画记·顾恺之传》）

关于顾恺之的艺术作品，《贞观公私画史》《历代名画记》《宣和画谱》都有详细的记录。

唐裴孝源《贞观公私画史》：

司马宣王像（麻纸白画）、谢安像、刘牢之像、桓玄像、列仙图像（上五卷，《梁太清目》所有）康僧会像、沅湘像、三天女像、八国分舍利图、木雁图、水府图、庐山图、樗蒲会图、行龙图、虎啸图、虎豹杂鸷图、兔雁水鸟图。右十七卷，顾恺之画，九卷隋朝官本。

唐张彦远《历代名画记》：

顾画有异兽古人图、桓温像、桓玄像、苏门先生像、中朝名士图、谢安像、阿谷处女扇画、招隐、鹅鹄图、笋图、王安期像、列女仙、（白麻纸）三狮子、晋帝相列像、阮修像、阮咸像、十一头狮子、（白麻纸）司马宣王像、（一素一纸）刘牢之像、虎射杂鸷鸟图、庐山会图、水府图、司马宣王并魏二太子像、兔雁水鸟图、列仙画、木雁图、三天女图、行三龙图、绢六幅图：山水、古贤、荣启期、夫子、沅湘并水鸟屏风、桂阳王美人图、荡舟图、七贤陈思王诗，并传于后代。

根据宋《宣和画谱》，晋顾恺之御府所藏九：

净名居士图一、三天女美人图一、夏禹治水图一、黄初平牧羊图一、古贤图一、春龙出蛰图一、女史箴图一、斫琴图一、牧羊图一。

此外，散见其他各种记录的，尚有《三教图》《勘书图》《水阁园棋图》《雪霁图》《洗经图》《吴王研鲐图》《卫索图》等。唐宋时代还保存不少他的杰作，到了元代以后，便逐渐减少了。清初卞永誉所著《式古堂书画汇考》登记了五幅（《女史箴横卷》《黄初平牧羊图》《净名天女图》《清夜游西园图》《洛神赋图卷》）。现在保存下来，可以当作他的代表作

品看的，是《洛神赋图》和《女史箴图》。①

《洛神赋图》是以魏诗人曹子建用神话来隐托他失恋后感伤的诗篇《洛神赋》为主题的。它反映了当时曹氏家庭的尖锐矛盾，也反映了封建社会青年男女在礼教束缚下所受精神上的悲痛和苦闷。② 这一图卷在宋代有过许多摹本，现在分藏故宫博物院、东北博物馆、美国弗里尔美术馆等处。故宫博物院本是乾隆所定第一卷，东北博物馆本是第二卷。第一卷作风比较拘谨。可能比较接近原图。第二卷比较奔放，并分段题录《洛神赋》原文。两卷都略有残缺。弗里尔美术馆本前段已失，卷后有董其昌题字，断为顾恺之画。清末李葆恂也认为是顾画，并许为海内第一名迹，所著《无益有益斋读画诗》及《海士村所见书画录》都曾著录。日本学者泷精一考证为宋人摹本。③ 细看卷中船窗上有一小幅泼墨山水，画意已是宋人，其为宋摹，殆无疑义。这一画卷在清朝初年为梁清标所藏，李葆恂著录时归了端方，最后由福开森经手，被盗卖到美国去了。

① 现在和顾恺之有关的作品，除了《洛神赋图》和《女史箴图》之外，还有宋版《列女传》和故宫博物院所藏《列女传图》。宋版《列女传》嘉祐八年（公元1063年）翻刻，卷首标题汉护左都水使者光禄大夫刘向编撰，晋大司马参军顾恺之图画。清道光五年（公元1825年）阮福曾据明内府藏南宋建安余氏刻本重行摹刻，并由其妹阮季兰依图描画，但图多为南宋人补绘，且屡经传摹，顾画面目，已不可见。故宫所藏《列女传图》《仁智传》临本不全，新安汪注宋卿跋云："晋虎头列女传图元跋一十五变，四十九人，男二十四，女二十一，童子四。历岁深远，流落遗脱。仆偶得其迹，仅存八变，男十五，女九，童子四，总二十八人，缺七变，二十有一人。后于盛文肃公耳孙家见有蝉翼纸临本止一十四变，男女童子总四十四，亦少一变，缺五人，卷末有元友方回曾逢原叶梦得跋，因求假摹写，以补真迹之缺处，且考录四跋于后。宝庆改元端月人日识。"现在把两图比较看看，其中衣冠器物，如卫灵公所坐矮屏，漆室女所倚木柱，皆极相似，人物镫扇之类，亦绝似虎头画洛神赋图，是很好的考古资料，可供参考。按刘向《七略别录》曰："臣向与黄门侍郎歆所校列女传，种类相从为七篇，以著祸福荣辱之劝，是非得失之分，画之于屏风四堵。"又《后汉书》皇后纪"顺烈梁皇后，尝以列女图置左右，以自监戒。"宋弘传"弘当燕见，御坐新屏风，图画列女，帝数顾视之。弘正容言曰，未见好德如好色者。帝即为彻之，笑谓弘曰，闻义则服，可乎？"据此可知汉已画列女图于屏风。又据《历代名画记》，蔡邕、卫协等有列女图之作，但俱已失传。顾等所画殆本于汉屏风，睹此犹可见古人形容仪法。

② 据传魏东阿王汉末求甄逸女不遂，后为太祖与五宫中郎将，植殊不平，昼思夜想，废寝忘食。黄初中入朝，帝示植甄后玉镂金带枕，植见之不觉泣下。时已为郭后谮死，帝意亦寻悟，因令太子留宴饮，仍以枕赍植。植还度轘辕，少许时将息洛水上，思甄后，忽见女来，自云我本托心君王，其心不遂，此枕是我在家时从嫁，前与五宫中郎将，今与君王。遂用荐枕席，欢情交集，岂常情能具。我为郭后以糠塞口，今被发，羞将此形貌重睹君王尔。言讫遂不复见所在。遣人献珠于王，王答以玉珮，悲喜不能自胜，遂作感甄赋。后明帝见之，改为洛神赋。（《文选》李善注）

③ 泷节庵：《顾恺之的洛神赋图》，见《国华》第253号。

《洛神赋图》图名最初见于《贞观公私画史》，作者晋明帝司马绍。顾笔《洛神赋图》首见宋末汤垕《画鉴》。明茅维《南阳名画表》、汪砢玉《珊瑚网》亦有著录。汪云："长康画宓妃卷，重着色，人物衣褶秀媚，树石奇古，绢素破裂，尚是宋裱，世称虎头三绝，允为绘事珍秘。"构想奇逸，神气完足，如宓妃驾云车场面，与武氏祠画像石神话题材极为相近。龙和兽身人物，以及诸神活动的情况，亦相近似。其他山陵树石，长妍人体以及衣冠，等等，与龙门雕刻几乎完全相同。由此可以想象原图是继承汉式的六朝作品。

曹子建《洛神赋》的洛神，即洛川宓妃①，与南湘二妃、汉滨游女②同是河川的女神。她那环姿艳逸的美丽形象，以及两人互相爱慕，最后不得不

① 《楚辞·天问》："帝降夷羿，革孽夏民，胡射夫河伯，而妻彼雒嫔？"王逸注："传曰，河伯化为白龙，游于水旁，羿见射之，眇其左目。河伯上诉天帝曰：为我杀羿。天帝曰：尔何故得见射？河伯曰：我时化为白龙出游。天帝曰：使汝深守神灵，羿何从得犯，汝今为虫兽，当为人所射，固其宜也，羿何罪欤？羿又梦与雒水神宓妃交接也。"应劭《汉书音义》司马相如传注："宓妃，伏羲氏女，溺死洛，遂为洛水之神。"司马长卿《上林赋》赞美这个女神道："若夫青琴宓妃之徒，绝殊离俗，妖冶娴都，靓妆刻饰，便嬛绰约……芬芳沤郁，酷烈淑郁，皓齿粲烂，宜笑的皪，长眉连娟，微睇绵藐……"又张平子《思玄赋》亦云："载太华之玉女兮，召洛浦之宓妃，咸姣丽以蛊媚兮，增嫮眼而蛾眉，舒诊婧之纤腰兮，扬杂错之袿徽，离朱唇而微笑兮，颜的皪以遗光……双材悲于不纳兮，并咏诗而清歌……"

② 古人传说河川水滨，常有神女出没，迷惑行人，如汉之游女，湘之湘君，洛之宓妃，都是很著名的。汉之游女据说就是《诗经·召南》的《汉广》所咏"南有乔木，不可休思；汉有游女，不可求思"的游女。刘向《列仙传》：江妃二女者，不知何所人也。出游于江汉之湄，逢郑交甫，见而悦之，不知其神人也。谓其仆曰：我欲下请其佩。仆曰：此间之人，皆习于辞，不得，恐罹悔焉。交甫不听，遂下与之言曰：二女劳矣。二女曰：客子有劳，妾何劳之有？交甫曰：橘是柚也，我盛之以笥，令附汉水，将流而下，我遵其旁，采其芝而茹之，以知吾为不逊也，愿请子之佩。二女曰：橘是柚也，我盛之以笛，令附汉水，将流而下，我遵其旁，采其芝而茹之，遂手解佩与交甫。交甫悦受，而怀之中当心。趋去数十步，视佩，空怀无佩，顾二女，忽然不见。《诗》曰："汉有游女，不可求思"，此之谓也。灵妃艳逸，时见江湄，丽服微步，流盼生姿。交甫遇之，凭情言私，鸣佩虚掷，绝影焉追。

汉之游女这个传说，从汉代一直流传到魏晋。例如元初二年马融上邓太后《广成颂》："发棹歌，纵水讴，淫鱼出，薯蔡浮，湘灵下，汉女游。"张平子《南都赋》："游女弄珠于汉皋之曲。"曹子建《七启》："讽汉广之所咏，觌游女于水滨，耀神景于中沚，被轻縠之纤罗，遣芳烈而靖步，抗皓手而清歌。"曹子建《洛神赋》亦有"感交甫之弃言兮，怅犹豫而狐疑"及"从南湘之二妃，携汉滨之游女"之句。

顾恺之以后的这种女神图，以宋李龙眠的《九歌图》最著名，明陈老莲的《九歌图》的湘君和湘夫人亦极尽艳逸幽奇。（见明刊《(陈章侯绣像) 楚辞》又明刊《山海经图》帝之二女，《列仙全传》江妃二女，都极有趣，可供参考）

离别的哀伤情节,在赋中有了极其生动的刻画。现在先把赋的全文抄录于下:

黄初三年,余朝京师,还济洛川。古人有言,斯水之神,名曰宓妃。感宋玉对楚王神女之事,遂作斯赋。其词曰:

余从京域,言归东藩。背伊阙,越轘辕。经通谷,陵景山。日既西倾,车殆马烦。尔乃税驾乎蘅皋,秣驷乎芝田。容与乎阳林,流眄乎洛川。于是精移神骇,忽焉思散。俯则未察,仰以殊观。睹一丽人,于岩之畔。乃援御者而告之曰:"尔有觌于彼者乎?彼何人斯,若此之艳也!"御者对曰:"臣闻河洛之神,名曰宓妃。然则君王之所见也,无乃是乎?其状若何,臣愿闻之。"

余告之曰:其形也,翩若惊鸿,婉若游龙。荣曜秋菊,华茂春松。髣髴兮若轻云之蔽月,飘飖兮若流风之回雪。远而望之,皎若太阳升朝霞;迫而察之,灼若芙蓉出渌波。秾纤得衷,修短合度。肩若削成,腰若约素。延颈秀项,皓质呈露。芳泽无加,铅华弗御。云髻峨峨,修眉连娟。丹唇外朗,皓齿内鲜。明眸善睐,靥辅承权。瓌姿艳逸,仪静体闲。柔情绰态,媚于语言。奇服旷世,骨像应图。披罗衣之璀粲兮,珥瑶碧之华琚。戴金翠之首饰,缀明珠以耀躯。践远游之文履,曳雾绡之轻裾。微幽兰之芳蔼兮,步踟蹰于山隅。于是忽焉纵体,以遨以嬉。左倚采旄,右荫桂旗。攘皓腕于神浒兮,采湍濑之玄芝。

余情悦其淑美兮,心振荡而不怡。无良媒以接欢兮,托微波而通辞。愿诚素之先达兮,解玉佩以要之。嗟佳人之信修兮,羌习礼而明诗。抗琼珶以和予兮,指潜渊而为期。执眷眷之款实兮,惧斯灵之我欺。感交甫之弃言兮,怅犹豫而狐疑。收和颜而静志兮,申礼防以自持。

于是洛灵感焉,徙倚彷徨。神光离合,乍阴乍阳。竦轻躯以鹤立,若将飞而未翔。践椒涂之郁烈,步蘅薄而流芳。超长吟以永慕兮,声哀厉而弥长。

尔乃众灵杂遝,命俦啸侣。或戏清流,或翔神渚,或采明珠,或拾翠羽。从南湘之二妃,携汉滨之游女。叹匏瓜之无匹兮,咏牵牛之独处。扬轻袿之猗靡兮,翳修袖以延伫。体迅飞凫,飘忽若神。陵波

微步，罗袜生尘。动无常则，若危若安。进止难期，若往若还。转眄流精，光润玉颜。含辞未吐，气若幽兰。华容婀娜，令我忘餐。

于是屏翳收风，川后静波。冯夷鸣鼓，女娲清歌。腾文鱼以警乘，鸣玉鸾以偕逝。六龙俨其齐首，载云车之容裔。鲸鲵踊而夹毂，水禽翔而为卫。于是越北沚，过南冈。纡素领，回清扬。动朱唇以徐言，陈交接之大纲。恨人神之道殊兮，怨盛年之莫当。抗罗袂以掩涕兮，泪流襟之浪浪。悼良会之永绝兮，哀一逝而异乡。无微情以效爱兮，献江南之明珰。虽潜处于太阴，长寄心于君王。忽不悟其所舍，怅神宵而蔽光。

于是背下陵高，足往神留。遗情想像，顾望怀愁。冀灵体之复形，御轻舟而上溯。浮长川而忘反，思绵绵而增慕。夜耿耿而不寐，霑繁霜而至曙。命仆夫而就驾，吾将归乎东路。揽騑辔以抗策，怅盘桓而不能去。

顾恺之的《洛神赋图》在中国美术史上创造了诗、画相结合的重要范例，巧妙地把诗人对诗的幻想，在造型艺术上面加以形象化。画卷从曹子建初见洛神宓妃起，以一系列鲜明的形象，展开了一幅极尽哀怨缠绵的连环图画。画卷的中心人物形象，显得特别鲜明突出。卷首描写曹子建和他的侍从们于"日既西倾，车殆马烦"，税驾蘅皋，秣驷芝田，容与阳林，流眄洛川，遥遥望见那出现在对面山隅，寄寓着他的恋情的环姿艳逸的女神的情境。画家以极其生动简练的笔致，把女神刻画得含情脉脉，回眸顾眄，仿佛飘飘，踟蹰来去，表现出一种可望而不可即的无限情意，体现了赋中所咏"翩若惊鸿，婉若游龙""髣髴兮若轻云之蔽月，飘飖兮若流风之回雪"的全部意境。其他如"太阳升朝霞"，即画日中一鸟；"芙蓉出渌波"，即画水中荷；加上象征性的点缀，真所谓"写出凌波罗袜踪，朝霞红映绿波中"，显得分外秀美[1]。屏翳、川后、冯夷、女娲，以及其他诸神嬉游之状，也描写得非常细致生动，真正达到了"笔姿灵活，神彩动摇"的境界。图中扬轻袿，翳惰袖，回眸顾眄，陵波微步的美人，即洛神宓妃。宓妃右手凌空驾云而来的那个怪神，是风师屏翳，关于这个怪神，李善注云：

[1] 《消夏百一诗》咏冷枚《仿唐人洛神图》诗云：写出凌波罗袜踪，朝霞红映绿波中，百年纸敝余精彩，难掩沉鱼落雁容。

王逸楚辞注曰:"屏翳,雨师名。虞喜志林曰:韦昭云:屏翳,雷师。喜云雨师,然说屏翳者虽多,并无明据。曹植诘洛文曰:河伯典泽,屏翳司风。植既皆为风师,不可引他说以非之。"

屏翳下方站在水面举手作镇压姿势的,是川后。李善注:"川后,河伯也。"宓妃面前飞向前方的女神,由于她的下身作蛇形,可知是女娲。王延寿《鲁灵光殿赋》云:"伏羲鳞身,女娲蛇躯。"又《楚辞·天问》:"女娲有体,孰制匠之?"王注:"传言女娲人头蛇身。"武氏祠画像石画伏羲女娲,都作人头蛇身。这里画得更近女人形象,但下身还带异状。传说女娲始作笙簧,是著名的音乐女神。女娲左方是冯夷,他击着大鼓,和女娲的清歌伴奏。《庄子·大宗师》:"冯夷得之,以游大川。"《淮南子·齐俗训》:"昔者冯夷得道,以潜大川。"可见冯夷作为河神,也是很有名的。

这样,宓妃便在风平浪静的水面上,以女娲、冯夷的音乐作前导,登上云车,曹子建也跟着上去。接着便是"腾文鱼以警乘,鸣玉銮以偕逝",六龙齐首,鲸鲵夹毂,左右异鱼翼辀进卫,旌旗飞扬,交织成全画卷的交响乐的最高峰。构思奇逸,笔意紧劲,充分表现出一种不可思议的活动气氛。卷末描写回到岸上的曹子建,坐在洛水岸边,目痴口呆,茫然若失,天已破晓,座前还放着两支点着的残烛。他那副懊丧的面孔,表示"夜耿耿而不寐,沾繁霜而至曙",一夜未曾合眼,意中人来已无望。最后坐上四马盖车,归乎东路,还是一路回头怅望,表现出"揽骓辔以抗策,怅盘桓而不能去"的留恋神态。整本画卷自始至终紧紧地吸引着读者,使读者的感情在欣赏过程中,不由自主地随着画面的进展而欢欣而怅惘。通过这一画卷,我们可以充分地看出作者是如何善于描写心理和揭露内心世界的了。

《女史箴图》是我国现存一幅最古老画卷。原为清朝内府旧藏,1900年义和团运动八国联军攻入北京时,被侵略军劫走,落入英国手中,1903年3月约翰逊上尉(Captain C. Jonson)由科尔文(Sir Sidney Colvin)介绍,极廉价地卖给英国博物馆,现藏伦敦大英博物馆中。画张茂先所作《女史箴》,绢本横卷,纵24.8厘米,横348.2厘米,分九图,题词与图画相间。张茂先的文章全部336字,现在抄录于下,以供参考。

茫茫造化,二仪既分。散气流形,既陶既甄。在帝庖羲,肇经天人。爰始夫妇,以及君臣。家道以正,王猷有伦。妇德尚柔,含章贞

吉。婉嫕淑慎，正位居室。施衿结褵，虔恭中馈。肃慎尔仪，式瞻清懿。樊姬感庄，不食鲜禽。卫女矫桓，耳忘和音。志厉义高，而二主易心。玄熊攀槛，冯媛趋进。夫岂无畏，知死不吝。班妾有辞，割欢同辇。夫岂不怀，防微虑远。道罔隆而不杀，物无盛而不衰。日中则昃，月满则微。崇犹尘积，替若骇机。人咸知饰其容，而莫知饰其性。性之不饰，或愆礼正。斧之藻之，克念作圣。出其言善，千里应之。苟违斯义，则同衾以疑。夫出言如微，而荣辱由兹。勿谓幽昧，灵监无象。勿谓玄漠，神听无响。无矜尔荣，天道恶盈。无恃尔贵，隆隆者坠。鉴于《小星》，戒彼攸遂。比心《螽斯》，则繁尔类。欢不可以黩，宠不可以专。专实生慢，爱极则迁。致盈必损，理有固然。美者自美，翩以取尤。冶容求好，君子所仇。结恩而绝，职此之由。故曰：翼翼矜矜，福所以兴。靖恭自思，荣显所期。女史司箴，敢告庶姬。

现存图卷，前段已失。对照今藏故宫博物院白描本（据传为南宋马和之笔），便可以看出原图的本来面目。本图原有十一图，第一图画樊姬谏楚庄王狩猎故事，题"樊姬感庄，不食鲜禽"；第二图画卫姬谏齐桓公听郑卫之声故事①，题"卫女矫桓，耳忘和音"。这第一、二图，以及卷首题词，从"茫茫造化"至"式瞻清懿"及第三图"玄熊攀槛，冯媛趋进"题词，可能是因为破损过甚，不知什么时候，被人割去。现存从"玄熊攀槛，冯媛趋进"画图起，至最后"女史司箴，敢告庶姬"止，总共图画九幅，题词八段。

首画汉元帝手剑坐，一熊攀槛上，一妃直前当之，二武士操戈刺熊，帝后二妃作惊走状。盖画"玄熊攀槛，冯媛趋进，夫岂无畏，知死不吝"意也。②题字已失。次画汉成帝乘步辇与一妃同坐，辇外设

① 《列女传》曰：楚庄樊姬者，楚庄王之夫人。庄王初即位，好狩猎毕弋，樊姬谏不止，乃不食禽兽之肉，三年王改。又曰：齐侯卫姬者，卫侯之女，齐桓公之夫人。桓公好淫乐，卫姬为不听郑、卫之声。曹大家曰：卫国作淫逸之音，卫姬疾桓公之好，是故不听，以厉桓公也。（《文选》李善注，参看故宫白描本第一、二图）

② 《汉书》曰：孝元冯昭仪，上幸虎圈斗兽，熊佚出圈，攀槛欲上殿，左右贵人、傅昭仪皆走，冯婕妤直前当熊而立。左右格杀熊。上问何故当熊？婕妤曰：猛兽得人而止，妾恐至御座，故身当之。帝嗟叹，以此倍敬重焉。（《文选》李善注）

帐如网，支以朱色竿，八人舆之。辇后二妃步行。题"班妾有辞，割欢同辇。夫岂不怀，防微虑远"。《汉书》曰：成帝游于后庭，欲与班婕妤同辇载，婕妤辞曰：妾观古图画，贤圣之君，皆有名臣在侧，三代末主，乃有嬖女。今欲同辇，得无近似乎！（《文选》李善注）。三画冈峦重复，一虎蹲伺，一野马从山后转出。山麓獐兔各一。山崖翠鸟，一集一翔。山左右日月相向，鸟兔在中。山下一人跪而彀弩。题"道罔隆而不杀，物无盛而不衰。日中则昃，月满则微。崇犹尘积，替若骇机"。四画二后饰者，一手镜自照，一对镜。镜有台，旁列妆具。一女奴在后揎袖为拢鬓。题"人咸知饰其容，莫知饰其性。（损一字）之不饰，或愆礼正，斧之藻之，克念作圣"。五画匡床，床侧施帘，前蔽以帏，下承以几。男妇相背。妇红褥侧坐，垂袂帘外。男揭帏而起，披襟蹑履将下床，状其仓卒。题"出其言善，千里应之，苟违斯义，则同衾以疑"。六画夫妇并生，妾御二人傍侍，群婴罗膝下，或为理发，或跪而牵衣，或置怀中。前一媪一鬟，展卷而观。一婴儿坐其侧。题"夫出言如微，而荣辱由兹，勿谓幽昧，灵监无像，勿谓玄漠，神听无响。无矜尔荣，天道恶盈。无恃尔贵，隆隆者坠。鉴于《小星》，戒彼攸遂。比心《螽斯》，则繁尔类"。七画男女二人相向立，男欲走，举手作相拒之势。题"欢不可以黩，宠不可以专。专实生慢，爱极则迁。致盈必损，理有固然。美者自美，翩以取尤。冶容求好，君子所仇。结恩而绝，职此之由"。八画一妃端坐，有贞静之容。题"故曰：翼翼矜矜，福所以兴。静恭自思，荣显所期"。九画女史端立，执卷而书，前二姬偕行相顾语。题"女史司箴，敢告庶姬"。款"顾恺之画"。①

卷首题笺"顾恺之画女史箴并书真迹"，为乾隆所书。开卷首页乾隆大玺，以下历代诸家鉴藏印章，不下百数十颗，其中占最多数的，是项墨林和乾隆。乾隆的印几占一半。最重要的是宋祈、宣和及卷末唐弘文馆印颗，足以证明时代的久远。后有乾隆题字："长夏几余，偶阅顾恺之女史箴图，因写幽兰一枝，取其窈窕相同之意云尔。来青轩御识。"题字下面附乾隆画兰小幅。最后项墨林题识："宋秘府所藏，晋顾恺之小楷书女史

① 胡敬：《西清札记》。

箴图，神品真迹，明墨林山人项汴家藏珍秘。"

美术史上关于《女史箴图》的评论，首见米芾的《画史》，云："顾恺之女史箴横卷在刘有方家，笔彩生动，髭发秀润。"《宣和画谱》亦见该图著录，以后历代记载都认为是顾恺之笔。董其昌也认为画是顾恺之真迹，字是王献之题的。① 只有陈继儒提出不同意见，认为是"朱初笔，乃高宗书，非恺之也"②。胡敬又折衷了米、陈二人意见，以为"是卷古茂奇辟，即非出自顾手，当属唐人摹本"③。陈继儒之说当然是不值一驳的。《女史箴图》是由于有了女史箴题词而得名的。既然早在赵构（高宗）以前北宋时代，米芾已称它《女史箴图》了，为什么还说字是赵构题的呢？而且从画的成立过程看，画既已在宋初画出来了，为什么还要等到百数十年后让赵构题字呢？分明是不通的。

关于《女史箴图》绘制年代的这种争论，亦反映在外国顾恺之研究的著作中。关于这一图卷的外人论著，最早是英人斌央在1904年《布林顿》杂志一月号中发表的文章，根据古来名人的钤记证言及收藏此画的历代帝王印章，断定为顾恺之真迹。随后，日本东京大学泷精一教授鉴定为宋人摹本。④ 京都大学内藤湖南教授却把它提前到六朝后期。⑤ 东北大学福井利吉郎教授也曾做过缜密的研究，精细地分析缣素的原本和历次修补本，发见了原本尚在六成左右，并且原本和修补本笔力相差很远。这个研究的

① 董其昌：《画禅室随笔》。
② 陈继儒：《妮古录》。
③ 胡敬：《西清札记》。
④ [日]泷精一：《大英博物馆所藏顾恺之女史箴图卷》，见《国华》第287号。泷精一教授比较细致地研究了顾恺之这两本画卷。他根据绢的性质，手法上全部意匠与局部技巧的矛盾，以及画的某些部分由于摹写而产生的颓废的倾向，断定为后人摹本，而且不出宋代以上。泷氏还注意到《女史箴图》词多有错脱，如"道罔隆而不杀"的"罔"字误作"家"字（按：此恐系后人修补之误），"故曰：翼翼矜矜"的"曰"字误作"日"字，"夫出言如微"脱一"出"字，"勿谓幽昧，灵鉴无像，勿谓玄漠，神听无响"的"幽昧"与"玄漠"互相倒置。亦作断为后人摹本的一个理由。（另参看泷精一《顾恺之画的研究》，见《东洋学报》第五卷）
⑤ [日]内藤湖南：《支那绘画史讲话》（《佛教美术》第七册·谈话笔记）中内藤教授特别把陈朝智永的千字文和画卷的题字比较，发见凡相同的字皆极相似。因此他认为本卷制成最迟当在智永时代。内藤教授还把本卷人物和龙门宾阳洞浮雕、北魏神龟元年孙宝恺造像拓本、京都帝国大学考古学教研室所藏陶俑以及唐阎立本《帝王图》作比较研究，肯定本卷虽非顾恺之真迹，至少当属唐以前最能代表顾恺之风格的摹本。

结果，给了原本真迹说以有力支持。①

尽管学者之间意见分歧，但认为这一图卷即使不是顾恺之真笔，至少当系六朝后期或隋唐时代最能代表顾恺之的风格和特点的摹本，却是任何人都不能否认的。远自宋的米芾，近至明清诸家，都说它画品高古端丽，笔彩生动，气韵绝伦。《女史箴》原是西晋张华用来讽刺贾后②，并借此来教育宫廷妇女的一些封建道德箴诫，但这一有永久艺术价值的画卷，却以一系列动人的形象，描绘了古代宫廷妇女在封建压迫、礼教束缚下过的真实生活，是一部反映现实的艺术作品。

现存第一图画冯昭仪以身遮汉元帝当熊故事，描写玄熊佚出圈外，攀槛欲上，左右贵人惊走，冯昭仪直前当熊而立，意态坚定，神色恬然，表现了古代妇女勇敢、无畏和自我牺牲的高贵品质。③

第二图画班姬不与汉成帝同辇故事，描写舆辇的劳动人民，在载着封建帝王和王妃的重担下挣扎的情景，可以当作一幅很好的政治讽刺画来看。劳动人民体格壮健，神情紧张，与傍立宫女幽娴雅逸的意态，形成鲜明的对照，更加强了画面的效果。

全卷最隽出的是第四图临镜梳妆，箴文是"人咸知饰其容，莫知饰其性……"，画家在这里巧妙地抓住了箴文"饰"的意义，绘制出一幅绝好的风俗画片。这是全卷修补最少部分，特别是左端揎袖拢鬟女子的手的姿势。画家确实达到了以淳雅无比的圆细笔致，描绘出纤丽淑婉的姿态。这种笔意正是古人所常加以赞美的"春蚕吐丝""春云浮空，流水行地"那样自然流露，连绵不断，具有非常匀和的节奏感。

全卷人物形象都能在动态中保持着姿势的均衡（美的均衡）。

① 福井利吉郎：《临顾恺之女史箴卷》，见《东京美术学校校友会月报》1925 年 12 月号。并参看内藤湖南《支那绘画史讲话》。

② 曹嘉之《晋纪》曰：张华惧后族之盛，作《女史箴》。(《文选》李善注)

③ 这一图按照画的内容，分明是描写冯昭仪以身遮汉元帝当熊故事，但日人顾恺之研究家伊势专一郎却在他所著《支那的绘画》中（第 50～51 页），对于图的左端一个女子立像，加以歪曲的解释。因为这一女子立像画划得非常秀丽，神态悠闲，对于身旁发生的严重斗争紧张场面表示漠不关心，一若无其事者。伊势专一郎竟把她说成是一个自由闲散的超现实的"闲散者"，并指出：在顾恺之的艺术世界里面，可能同时存在着两个世界——斗争的世界与闲散的世界。但据我们研究的结果，这一女子立像显然不属于这一图，而是属于第二图（描写班姬不与汉成帝同辇故事），即胡敬在 1915 年 7 月 27 日札记（《西清札记》）里所记"辇后二妃步行"两个女子立像中的一个。不知怎的，第二图题词把这两个女子立像隔开了，唯美主义者伊势专一郎竟由此发生附会，实堪发噱。（另参看故宫白描本第三、四图）

这种均衡特别表现在立像——最好的代表是最后第九图右端女子那种袅娜妩媚的姿态（顾恺之在这里天才地塑造了一个封建时代美人纤臂束胸，长衣曳地，袅娜多姿的典型形象），不能不令人叹为"天才杰出，独立无偶"①。

南朝齐谢赫在《古画品录》中"等差画家之优劣"，把顾恺之放在第三品第二位，就他的艺术特点，总结他的艺术成就这样写道：

顾恺之格体精微，笔无妄下。但迹不逮意，声过其实。

前两句表扬他的优点，后两句批评他的缺点。"格体精微"的"格体"，一作"除体"，亦作"深体"，王世贞又作"骨体"，都说明顾恺之的画的形体，不只是对象表面的外部形体，而是深入到对象内部抓到对象的精神实质并把它传写出来的一种力的表现。也就是张彦远在《历代名画记》中评论顾恺之时所说的"传写形势"的"形势"。

顾恺之多才艺，尤工丹青。传写形势，莫不妙绝。

为了传写"形势"，顾恺之很讲究用笔。谢赫说他"笔无妄下"。张彦远也在谈他的用笔时这样写道：

顾恺之之迹，紧劲联绵，循环超忽，调格逸易，风趋电疾，意存笔先，画尽意在，所以全神气也。②

"神气"和上述的"格体""形势"是分不开的。正因为他要传写的是"神气"、是"形势"，不是表面的外部形体，这样就难怪在注重外部形体的谢赫看来，不免是"迹不逮意"了。关于这一点，《图绘宝鉴》这样写道：

顾恺之笔法如春蚕吐丝，初见甚平易，且形似或有失，细视之，

① 李嗣真评语，见《历代名画记》卷第五顾恺之传。
② 《历代名画记》卷第二论顾陆张吴用笔。

六法兼备，传染以浓色微加点缀，不求晕饰。

这说明了顾恺之的画不大注重形似，表面上看来很平易，又不求晕饰，不容易引人注意，但如果加以仔细研究，便可以发现它的真正价值。这就是"格体精微"和"传写形势，莫不妙绝"的真正意义。因此，古来许多评画家都对谢赫的批评表示了反对意见。

顾生天才杰出，独立亡偶，何区区苟卫而可滥居篇首？不兴又处顾上。谢评甚不当也。顾生思侔造化，得妙物于神会，足使陆生失步，苟候绝倒。以顾之才流，岂合甄于品汇？列于下品，尤所未安。今顾陆请同居上品。①（李嗣真）

顾公之美，独擅往策。苟卫曹张，方之蔑然。如负日月，似得神明。慨抱玉之徒勤，悲曲高而绝唱。分庭抗礼，未见其人。谢云声过其实，可为于邑。②（姚最）

古来画评家还对顾恺之、陆探微、张僧繇六朝三大画家的艺术特点，加以一番比较。陆探微是谢赫推尊为第一品第一位的画家。谢赫在《古画品录》的序论和本文中，给了他最高的评价，以为"穷理尽性，事绝言象，包前孕后，古今独立，无地寄言，居标第一"。对于这个评语，李嗣真推出了顾恺之，并说道：

无地寄言，居标第一，此言过当。但顾长康之迹，可使陆君失步，苟勖绝倒。然则称万代蓍龟衡镜者，顾陆同居上品第一。③

张怀瓘进一步分析了三家的特点，提出了比较具体的意见：

顾陆及张僧繇，评者各重其一，皆为当矣。陆公参灵酌妙，动与

① 《历代名画记》卷第五顾恺之传。
② 《历代名画记》卷第五顾恺之传。
③ 《历代名画记》卷第六陆探微条。

神会，笔迹劲利，如锥刀焉。秀骨清像，似觉生动，令人懔懔，若对神明。虽妙极象中，而思不融乎墨外。夫象人风骨，张亚于顾陆也。张得其肉，陆得其骨，顾得其神。神妙无方，以顾为最。比之书，则顾陆钟张也。僧繇逸少也。俱为古今独绝，岂可以品第拘？①

顾公运思精微，襟灵莫测，虽寄迹翰墨，其神气飘然在烟霄之上，不可以图画间求。象人之美，张得其肉，陆得其骨，顾得其神。神妙无方，以顾为最。喻之书，则顾陆比之钟张，僧繇比之逸少，俱为古今之独绝，岂可以品第拘？谢氏黜顾，未为定鉴。②

姚最称'虽云后生，殆亚前品'，未为知音之言。且张公思若涌泉，取资天造，笔才一二，而像已应焉。周材取之，今古独立。象人之妙，张得其肉，陆得其骨，顾得其神。③

张怀瓘的全部意见，总结起来说，就是顾陆张三家各有他们的特点，论者各重其一，是有根据的。张僧繇的特点在得其"肉"，陆探微的特点在得其"骨"，顾恺之的特点在得其"神"。"肉""骨""神"三者之中，"神"最重要。故三家之中，当推顾恺之第一。谢赫的估计是不正确的。但三家都是古今伟大的画家，是不可能强加以分成等级的。张怀瓘的评论是比较公平的。由于张怀瓘提出了比较公平的意见，因此张彦远虽然一面称许谢赫"评量最为允惬"，而对于张怀瓘所提各点，亦不得不"以论为当"，表示同意。"神"的表现是顾恺之艺术最突出的特色，这个特色亦反映在他的绘画理论和美学观点之中。④

顾恺之不但是我国第一个杰出的画家，而且是我国第一个画学理论家。顾恺之关于画学理论的著作，现在保存下来的，有《论画》《魏晋胜流画赞》《画云台山记》三篇，都被收录在《历代名画记》

① 《历代名画记》卷第六陆探微条。
② 《历代名画记》卷第五顾恺之传。
③ 《历代名画记》卷第七张僧繇条。
④ 英国著名东方美术史学者斌央，曾对顾恺之这本图卷的特点，有过精辟的分析；对图卷所塑造的生动的艺术形象，表示赞叹。（见 L. Binyon, Painting in the Far-East, p.50～51）

中。这三篇文章，在张彦远以后，虽然经过了一些勘校订正，还是留下不少误字脱字，诘屈不可句读，我们现在只能就其中一些我们所能了解的，结合着他的创作实践，概括出他关于绘画艺术的美学思想面貌的一个轮廓。

我国关于绘画理论的探讨，当以战国时代《韩非子》为最早。《韩非子·外储说左上》有这样一段话：

客有为齐王画者，齐王问曰：画孰最难者？曰：犬马最难。孰易者？曰：鬼魅最易。夫犬马，人所知也，旦暮罄于前，不可类之，故难。鬼魅无形者，不罄于前，故易之也。

西汉的《淮南子·氾论训》亦有同样的说法：

今夫图工好画鬼魅而憎图狗马者，何也？鬼魅不世出，而狗马可日见也。

这些都是讨论作画的难易，内容当然是很素朴的。照他们的意见，绘画就是客观现实的反映。犬马的画是描写现实存在的犬马的。因为是描写现实，要描写得完全类似，几乎不可能，所以说它很难。而且犬马这种现实的存在，是人们日常所接触的，画了出来，马上可以互相比较，判定它是否画得正确。而鬼魅却是想象的产物，不如犬马以一定的形象摆在人们的眼前，描写就比较自由，困难的程度也就得到相应的缓和。而且鬼魅的描写，各人各样，千差万别，画了出来，也无从判定究竟是否画得正确。画工好画鬼魅而憎图犬马，是可以理解的。

东汉张衡更清楚地指出：

譬犹画工恶图犬马而好作鬼魅，诚以事实难形，而虚伪不穷也。①

因为事实的描写要受到对象严格的约束，是很困难的，虚伪却可以任

① 《后汉书·张衡传》。

意加减，凭着想象加以虚构。在把绘画看作事实的描写这一点上，《韩非子》《淮南子》、张衡的意见是完全一致的。

但《淮南子》这一部著作，从它的成立过程看，可以预想含有各种思想内容，而在事实上确实是很复杂的。我们可以在这些复杂的思想内容中看出它的一个发展。在画学理论上，它一方面保守着传统的说法，另一方面又提出了一些新的进步的见解。在卷十七中说：

画者谨毛而失貌。

高诱注："谨悉微毛，留意于小，则失其大貌。""谨毛而失貌"这一句话，意思就是太过于精密地描写细节，便会失掉了对象的"貌"。这个"貌"当然不只是对象的外部形貌。因为如果只是对象的外部形貌，是没有理由会由于"谨毛"，由于精密地描写细节而至于失掉的。这里所说的"貌"应该是指精神面貌，即内部世界的生命感情。一幅画如果太过拘泥于对象细节的描写，就会分散注意力，抓不到对象的精神实质，不能集中地把对象的生命感情表达出来。在卷十六中更具体地说：

画西施之面，美而不可说，规孟贲之目，大而不可畏，君形者亡焉。

注曰："生气者人形之君，规画人形，无有生气，故曰君形亡。"这里所谓"君形者"，不就是上面所说的"貌"——内部世界的生命感情最好的注脚吗？因为缺少了这个生命感情，所以不管西施的面孔画得怎样美丽，总是没有动人的力量，孟贲的眼睛画得怎样巨大，也不能引起人们畏惧。

顾恺之作为这样的传统的继承者和发展者，在我国画学思想史上占有极为重要的地位。顾恺之一样把内部世界的生命感情（他所谓"神"或"生气"）的表现当作绘画艺术的基本原则。他在《论画》中评《小列女》一图，这样写道：

面如恨，刻削为容仪，不尽生气。又插置丈夫支体，不似自然。然服章与众物既甚奇，作女子尤丽衣髻，俯仰中，一点一画，皆相与成其艳姿，且尊卑贵贱之形，觉然易了，难可远过之也。

这说他只是追求外形的美,只是用力描写细节,"服章与众物既甚奇,作女子尤丽衣髻,俯仰中,一点一画,皆相与成其艳姿,且尊贵卑贱之形,觉然易了",但在追求过程中,却放走了新鲜的印象,不能从画面上透出强烈的生命感,也就是《淮南子》所说的"谨毛而失貌""君形者亡",舍本逐末,结果便犯了"刻削为容仪,不尽生气"的严重缺点。他又评《壮士》一图,这样写道:

有奔腾大势,恨不尽激扬之态。

说它只画了"奔腾大势",只把奔腾的空架子摆了出来,没有画出壮士相应的激昂的气概(即奔腾的生命)。两者都指出了它们只画出外部形貌,不能传达出对象内部世界的生命感情。传说顾恺之画人,或数年不点目睛,人问其故,他答道:"四体妍蚩,本无关于妙处,传神写照,正在阿堵之中",可以作为这一点的证据。因为生命感情最明显地流露在眼睛中,既然把画的妙处放在这里,便可以看出他是把生命感情的表现(顾恺之所谓"传神")作为绘画创作的中心环节了。

我们说顾恺之是传统的继承者,就是因为顾恺之所说的生命感情,只是对象本身的生命感情,画家只是把这生命感情表现出来而已。这里便含着只是被动地反映客观现实的机械论的因素,不能预想到画家独自的创造活动和构想能力。因为他所说的生命感情,只是对象本身的生命感情。如果对象本身没有生命感情,便无从表现出生命感情了。事实上,他是这样明白地说的。《论画》一开头就说:

凡画:人最难,次山水,次狗马,台榭一定器耳,难成而易好,不待迁想妙得也。

张彦远在《历代名画记》论六法中,把这段文章这样解释道:

至于台阁、树石、车舆、器物,无生动之可拟,无气韵之可俦,直要位置向背而已。顾恺之曰:画人最难,次山水,次狗马,其台阁一定器耳,差易为也。斯言得之。至于鬼神人物,有生动之可状,须神韵而后全。若气韵不周,空陈形似,笔力未道,空善赋彩,谓非妙也。

照张彦远的解释,就是"鬼神人物,有生动之可状,须神韵而后全"。画家的任务,就是把这个生动性表现出来。这是很困难的。至于"台阁、树石、车舆、器物,无生动之可拟,无气韵之可侔",只是一定的器物,没有什么生命感情,不能有生命感情的表现,问题只是"位置向背"而已。从这一点看来,顾恺之还是保持着机械论的观点,和《淮南子》没有什么不同。但值得注意的是,他同时在这里提出了"迁想妙得"这个新的概念。这就标志着他对机械论的初步脱离,比《淮南子》向前迈进了一大步。

所谓"迁想",就是画家在思想上感情上、与客观事物有机地联系起来,在创作过程中,免于被表面现象所迷惑。所谓"妙画得",就是妙得对象的"神气"——通过外部现象传达出内在精神。一个画家绝不能是一个冷眼旁观者。他必须浸沉在所呼吸着生活着的境界里面,把自己与周围的事物打成一片,形成一个生活整体。从认识对象到表现对象,画家与对象之间是在精神上联系在一起的。只是当画家被对象所吸引所感动的时候,只有当画家以高度的热情企图把对象的灵魂描绘出来的时候,才有可能透过事物的表现形象接触到它的内心世界。在顾恺之提出的"迁想妙得"这四个字中,我们可以体会到作为一个画家的顾恺之,是怎样尖锐地感觉到一个画家的存在,一个画家最具有创造性的艺术劳动和构想力量了。

顾恺之又再进一步论述了怎样把对象的生命感情在画面上表现出来。在《魏晋胜流画赞》最后一段,他这样写道:

> 凡生人无有手揖眼视,而前无所对者。以形写神,而空其实对,荃生之用乖,传神之趋失矣。空其实对则大失,对而不正则小失,不可不察也。一象之明昧,不若悟对之通神也。

从顾恺之的"传神"观点看来,脱离对象,"空其实对",固然无的放矢,是一个大缺点,但有了对象,观察得不准确,"对而不正",不能深入到对象里面去发掘出对象的精神实质,也是一个缺点。必须特别注意的是,顾恺之在这里提出了"以形写神"的口号,正确地论述了"神"不能不借适当准确的"形"来表现。一定的"形"必然寄寓着一定的"神"——"神"与"形"的辩证关系。"神"和"形"是有分别的。

> 美丽之形,尺寸之制,阴阳之数,纤妙之迹,世所并贵,神仪在心。①

> 若长短、刚软、深浅、广狭与点睛之节,上下、大小、浓薄,有一毫小失,则神气与之俱变矣。②

"神"不同于"美丽之形,尺寸之制",它不作为素材表现在画面上,而是使形体生动起来的东西,是"虽不极体,以为举势,变动多方"③ 的东西。"神"与"形"有分别,但又与"形"相即。他说:"刻削为容仪,不尽生气",生气的缺乏基因于形体的刻削。形体微妙地影响着生气。"画天师,瘦形而神气远"④ "作人形,骨成而制衣服幔之,亦以助神醉"⑤,长短、刚软、深浅、广狭、上下、大小、浓薄、点睛等,如果有一点差错,便会引起"神气与之俱变"的严重后果。外形的变化与神气的变化是互相联系着的。神气必须通过外形表现出来,外形必须寄寓着神气在它里面,然后才能表露出它的生动性和真实感。

顾恺之的这一发展在我国画学理论上是一个伟大的贡献。他的"传神论"给一世纪后南朝齐谢赫的"六法论"铺平了道路,他们标志着我国古代画学理论水平的两座高峰。

顾恺之在我国美术史上所起的作用和影响是非常巨大的。关于这一点,我想在这里引用周昉的一段故事作为例证。据说"郭令公婿赵纵侍郎,尝令韩幹写真,众称其善。后又请周昉长史写之,二人皆有能名。令公尝列二真置于坐侧,未能定其优劣。因赵夫人归省,令公问云:此画何人?对曰:赵郎也。又云:何者最似?对曰:两画皆似,后画尤佳。又问:何以言之?云:前画者空得赵郎状貌,后画者兼移其神气,得赵郎情性笑言之姿。令公问曰:后画者何人?乃云:长史周昉。是日遂定二画之优劣,令送锦彩数百段与之"⑥。这个故事突出地贯穿着我国画学传统上

① 顾恺之:《论画》。
② 顾恺之:《魏晋胜流画赞》。
③ 顾恺之:《论画》。
④ 顾恺之:《画云台山记》。
⑤ 顾恺之:《论画》。
⑥ 朱景玄:《唐朝名画录》周昉条。

论画难易——古典现实主义的根本精神。南宋陈郁在《话腴》里面说:"写照非画物比,盖写形不难,写心惟难也。"所谓"写心"就是"传神",就是通过可视的状貌身姿传达出对象的性格特征、思想感情。黄伯思评周昉的《安乐图》云:"此画尤有思致,而设色浓淡,得顾陆旧法,故可珍爱。"① 王世贞评周昉的《擘阮图》亦云:"此图设色运笔,风神态度,几可与顾恺之陆探微争衡。"周昉描写人物,能于状貌之外,兼移其神气,得其情性笑言之姿,不就是顾恺之所说的"迁想妙得""悟对通神"吗?

我国有丰富的优秀民族文化遗产和优良文化传统。为了发扬优良民族文化传统和继承发展民族文化遗产,我们今天来重温顾恺之的艺术成就和美学观点,对于弘扬民族文化、发展和建设社会主义民族文化事业,是有积极的现实意义的。

(原文载《艺术学与艺术史文集》,中山大学出版社 1997 年版,第 213~242 页)

① 黄伯思:《东观余论》。

顾恺之《论画》笺注

张彦远在《历代名画记》中谈到顾恺之的著作时说:"著《魏晋名臣画赞》,评量甚多;又有《论画》一篇,皆模写要法。"接着下面转载了《论画》《魏晋胜流画赞》的全文。这里的"名臣"和"胜流"意义有些不同,也许就是同一篇吧。这篇文章的内容,顾名思义,本来应该是魏晋时代著名画家的画赞(画的评论),可是所载的却主要是关于模写的方法,一点都没有关于"胜流"画赞的事项。这就不禁使人打个问号,到底是怎么回事?另外,开头第一篇《论画》,根据上面的引文,本来应该是关于"模写要法"的,可是这里转载的内容,却完全没有关于模写方法的事项,而是当时对作家作品的批评。两篇文章的题名和内容完全相反。

此外,《历代名画记》转载的顾恺之的画论,还有《画云台山记》一篇。这正是画云台山的记述,题名和内容完全一致(拙稿《顾恺之〈画云台山记〉校释》,见《中山大学学报》1979年第3期)。因此,这里的问题便是《魏晋胜流画赞》和《论画》两篇文章的关系问题,即题名和内容互相矛盾,而且这种矛盾却是可以把题名互相交换而得到合理解决的。俞剑华先生便是干脆地把这两篇文章的题名互相对调而解决了这个问题的。俞剑华先生说:"他(指张彦远)先说'著《魏晋名臣画赞》,评量甚多;又有《论画》一篇,皆模写要法。'等到记录文章的时候,把两篇的题名颠倒了,并把'名臣',改成'胜流',以致文不对题。"认为张彦远弄错了。但依我看来,这不能完全说是张彦远的过错,而可能是在张彦远著书以后由于后人传抄失误或某些其他原因造成的。而作为这种推测的有力旁证,便是《历代名画记·叙师资传授南北时代》开头的几句话。在这里,张彦远早就明确地指出:"余见顾生评论魏晋画人,深自推挹卫协",这里所谓"深自推挹卫协"正好是现在《论画》中评论《七佛》及《夏殷与大列女》:"二皆卫协手传,而有情势。"评论《北风诗》:"亦卫手,巧密于精思。"这评论魏晋画人,本来应该属于《魏晋胜流画赞》的,而现在却被放在《论画》。由此可知,《论画》和《魏晋胜流画赞》的内容是被错置了,而这种错置却不能说是张彦远弄错了,而可能是张彦远以后发生的事情。

除上述《顾恺之传》("顾恺之论画曰")、《叙师资传授南北时代》("顾恺之评论魏晋画人")所见而外,还有《卫协传》:"顾恺之论画云:七佛与大列女皆协作,伟而有情势;毛诗北风图,亦协作,巧密于精思。"及"及览顾生集,有论画一篇,叹服卫画北风、列女图,自以为不及。"这里所谓"论画",本来是评论魏晋画人的意思,应该属于《魏晋胜流画赞》,但看起来却很容易被误解为《论画》一篇文章的题名。而《论画》却是另一篇有关"模写要法"的文章,现在被误题为《魏晋胜流画赞》。

另外,关于"名臣"和"胜流"的问题,是不是顾恺之除了这篇《魏晋胜流画赞》之外,还写过《魏晋名臣画赞》呢?我看,这也许是有可能的。据《世说新语》画裴叔则条下注云:"恺之历画古贤,皆为之赞。"《晋书·王衍传》亦说他曾作王衍画赞:"岩岩清峙,壁立千仞";《文选·五君咏》注还引过他的嵇康赞;还有《高僧传》说他曾为法旷作赞传。查顾恺之所画晋代著名人物的肖像很多,计有桓温、桓玄、谢安、阮籍、阮咸、刘牢之、谢幼舆、裴叔则等。但在文献上却只王衍有画赞,嵇康有赞,法旷有赞传,其余俱不见有赞留传下来。但要注意的,就是这里所说的赞或画赞,和《魏晋胜流画赞》不同,不是对画的评论,而是像《文选》所载夏侯湛的《东方朔画赞》那样对于所画人物的赞美。

《历代名画记》版本不多,常见者有:明王世贞刻《王氏画苑》本、毛晋刻《津逮秘书》本、清张海鹏刻《学津讨源》本。本稿根据《津逮秘书》影印本,并参考《王氏画苑》本和清康熙年间纂辑的《佩文斋书画谱》本对校。

论　画[①]

凡画:人最难,次山水,次狗马,台榭一定器耳,难成而易好,

[①] 疑应为《魏晋胜流画赞》。张彦远《历代名画记》中所谓"余见顾生评论魏晋画人,深自推挹卫协",指的就是此篇。胜流:即名流,这里指的是著名画家。画赞:文体的一种,以赞美为主。《文选》有夏侯湛《东方朔画赞》,顾恺之亦有《王衍画赞》,都是对所画人物的赞辞。但这里却是对画本身的批评,是顾恺之把魏晋两代名画家,如卫协、戴逵等所画的21幅画,一一加以评论,指出他们的优缺点。态度严谨公正,见解深刻高妙,实为我国古典画评的典范。

不待迁想妙得也①。此以巧历不能差其品也②。

小列女③,面如恨,刻削为容仪,不尽生气。又插置丈夫支体,

① 这是全篇画评的总纲。张彦远《论画六法》引顾恺之曰:"画,人最难,次山水,次狗马,其台阁一定器耳,差易为也。"绘画是一种造型艺术,要把客观现实表现出来,所以常常接触到画的难易问题。《韩非子·外储说左上》:"客有为齐王画者,齐王问曰:画孰最难者?曰:犬马最难。孰易者?曰:鬼魅最易。夫犬马,人所知也,旦暮罄于前,不可类之,故难。鬼魅无形者,不罄于前,故易之也。"《淮南子》(卷十三):"今夫图工好画鬼魅而憎图狗马者,何也?鬼魅不世出,而狗马可日见也。"《后汉书·张衡传》:"譬犹画工恶图犬马而好作鬼魅,诚以事实难形,而虚伪不穷也。"顾恺之根据论画难易这个传统的说法,提出"人最难,次山水,次狗马……"顾恺之最重写神,认为画画一定要把对象的精神描绘出来。神就是天地神灵之气,是万物所共有的,只是人特别旺盛,所以第一是人,其次是山水,再次是动物,最后才是人工的楼阁等建筑物,照着这个顺序,神灵之气逐渐稀薄。台榭:指一切建筑物。国画建筑物叫作界画,是用界笔直尺,依照一定的规矩结构而画的,丝毫不能疏忽,所以说"难成",但画了出来却很准确,所以又说"易好"。迁想妙得:这是顾恺之传神美学的一个重要概念。迁想,就是把自己的思想感情迁入到对象之中,同对象打成一片,以深切体会对象的精神实质。妙得,就是掌握对象的精神实质,达到审美的幽深境界,由此获得表现的可能性。楼阁等建筑物本身没有思想感情,可以不待"迁想妙得",只凭机械操作,便能够把它准确地描绘出来。反之,人为万物之灵,思想感情最复杂、微妙,非经过一番"迁想妙得"的工夫,不能把它巧妙地生动地表现出来,所以说最难。狗马等禽兽也有思想感情,不过较为简单,所以也较容易。至于山水,一般说来,是没有什么感情的,但它却是非常复杂深奥的东西。北宋郭熙《林泉高致》:"天下名山巨镇,天地宝藏所出,仙圣窟宅所隐,奇崛神秀,莫可穷其要妙。欲夺其造化,则莫神于好,莫精于勤,莫大于饱游饫看,历历罗列于胸中,而目不见绢素,手不知笔墨,磊磊落落,杳杳漠漠,莫非吾画。"一山有一山的体势,一水有一水的景象。它和人民的生活与作者的情感有千丝万缕的联系,如果不迁想其中,怎么能得其要妙,为山水传神?唐朱景玄《唐朝名画录》:"夫画者以人物居先,禽兽次之,山水次之,楼殿屋木次之……皆以人物禽兽,移生动质,变态不穷,凝神定照,固为难也。"顾恺之提出山水仅次于人物,这表明他在山水画尚在萌芽阶段时,就已慧眼看到它的发展前景,比朱景玄高明得多。但他的重大贡献还在于提出了"迁想妙得"这个概念。顾恺之不但利用这个概念去进行创作,而且利用它作为评画的最高准则,以评定诸画优劣。

② 这一句的大意是从人到台榭,画目繁多,高下优劣,难以数计,不能一一分成等级加以评论。巧历:繁多。嵇康《声无哀乐论》:"理已定,然后借古义以明之耳。今未得之于心,而多恃前言,以为谈证,自此以往,恐巧历不能纪。"疑句上有漏句。潘天寿、罗尗子两位先生认为这句专指台榭而言,巧历是巧的经历,画台榭虽然有巧密的经验阅历,也画不出什么高低的品第来。意即所画没有什么好坏可分,都是一律。

③ 列女:列同烈,古称刚正有节操的妇女为烈女。在魏晋时代,列女图是画家爱画的题材。据《历代名画记》,后汉蔡邕有《小列女图》;晋明帝司马绍有《列女》《史记·列女图》;荀勖有《大列女图》《小列女图》;卫协有《史记·列女图》,又有《小列女》;谢稚有《列女图》《大列女图》等。故宫博物院有宋人摹顾恺之《列女图》。米芾《画史》说顾恺之《列女图》,皆三寸余人物,想即《小列女》,而现在故宫博物院所藏宋人摹顾恺之《列女图》,人高五六寸,可能就是《大列女》。顾恺之所评这幅《小列女》,作者不详,看他放在第一幅,可能是蔡邕的作品。

不似自然①。然服章与众物既甚奇，作女子尤丽衣髻，俯仰中，一点一画，皆相与成其艳姿，且尊卑贵贱之形，觉然易了，难可远过之也②。

周本纪③重迭弥纶，有骨法，然人形不如小列女也④。

伏羲、神农⑤虽不似今世人，有奇骨而兼美好，神属冥芒，居然有得一之想⑥。

汉本纪⑦季王首也，有天骨而少细美⑧。至于龙颜一像，超豁高雄，览之若面也⑨。

① 恨：《书画谱》本作"银"，《画苑》本作"策"。尽：两本均作"画"。似：两本均作"似"。支体：肢体。这幅图画出了烈女愤恨的表情，但因为太过精雕细刻，没有把人物的神气完全表现出来，而且画的是女子，却插置男子的肢体，很不自然。

② 服章：服，服装。章：徽章、花样。但一切服装花样以及一切装饰品都很珍奇，女子的衣服发髻尤为美妙，在俯仰的一举一动、一点一画，都能和她的美丽的姿态相配合。人物的尊卑贵贱的形象，也能一目了然。别的画很难达到它的水平。

③ 《史记》卷四有《周本纪》，记载自后稷至周亡一代的大事。

④ 重迭：上下重叠。弥纶：经纶牵引，紧密。《易·系辞》："易与天地准，故能弥纶天地之道。"骨法：谢赫画六法第二项为骨法用笔。骨法有二义，一为人体的骨格，一为用笔的骨力。顾恺之多就骨格言，谢赫至张彦远则多就用笔的骨力言。这幅图的组织结构，重叠周密，十分紧凑，又有骨法，但人物的形体却不如《小列女》那一幅好。

⑤ 伏羲：一作宓羲、包牺、伏戏，亦作牺皇，中国神话中人类的始祖。传说人类由他和女娲氏兄妹相婚而产生。又传说他教民织网，从事渔猎畜牧，反映中国原始时代开始渔猎畜牧的情况。传说八卦也出于他的制作。神农：传说中农业和医药的发明者。相传远古人民过着采集渔猎的生活，神农用木制作耒耜，教民农业生产，反映中国原始时代由采集渔猎过渡到农业的情况。又传说他曾尝百草，发现药材，教人治病。

⑥ 伏羲、神农都是原始社会的人物（神话人物），自然不能画成现在的人物。这幅画首先注意到这一点，这是很重要的。画中人物不但有奇骨，而且美好，外形和内体都很完整。神：精神。属：瞩目、注目。冥芒：穷高深远。得一：《老子》第39章："昔之得一者：天得一以清，地得一以宁，神得一以灵，谷得一以盈，万物得一以生，侯王得一以为天下贞。其致之。"《淮南子·精神训》："夫天地运而相通，万物总而为一。""一"就是自然运行的原理，万物发展的规律。老子把这统一原理名为"道"。这幅画的伏羲、神农的精神状态，表现出他们神通广大，高瞻远瞩，抱有治理天下的理想。

⑦ 《史记》前后汉书只有每一个皇帝的本纪，没有整个《汉本纪》。这幅图可能是把汉代的每个皇帝的图像集成一卷，像阎立本的《历代帝王图》那样，所以名《汉本纪》。

⑧ 季王：《王氏画苑》本、《佩文斋书画谱》本均作"李王"，未能确认为谁。汉高祖姓刘名邦，字季，季王疑为汉高祖。他是汉代第一个皇帝，所以这幅图以他为首。天骨：天子的骨格。画中的皇帝被画出天子的骨格。虽有骨格，但细部的描写却稍嫌不够。

⑨ 龙颜：《史记·高祖本纪》："高祖为人，隆准而龙颜。"隆准：高鼻。龙颜：眉骨圆起。高祖又以豁达大度见称。故这一高祖像不但画出了他的高鼻子、眉骨圆起的特点，而且把他的豁达雄伟的风度也都表现了出来，使人看了，像是看到真人一样。这画作者不详。有季王，又有龙颜，似是两幅画。

美与艺术篇

孙武①大荀首也,骨趣甚奇②。二婕以怜美之体,有惊剧之则,若以临见妙裁,寻其置陈布势,是达画之变也③。

醉客④作人形骨成而制衣服慢之,亦以助醉神耳⑤,多有骨,俱然蔺生变趣,佳作者矣⑥。

穰苴⑦类孙武而不如⑧。

壮士⑨有奔腾大势,恨不尽激扬之态⑩。

列士⑪有骨,俱然蔺生,恨急烈不似英贤之慨,以求古人,未

① 孙武:春秋齐人,吴王阖闾用为将,破楚,戚齐晋,霸诸侯。著有《孙子兵法》13篇,为中国古代兵法的经典著作。《史记·孙子吴起列传》说,孙武初见吴王,谈兵法。吴王问他女子也可以演兵法?孙武答道可以。吴王乃出宫女180人,并以宠姬二人为左右队长。三令五申之后,打鼓使她们操演,右边妇人大笑。孙武说:"约束不明,申令不熟,将之罪也。"复三令五申而鼓之,左边妇人又大笑。孙武说:"约束不明,申令不熟,将之罪也。既以明而不如法者,吏士之罪也。"乃欲斩左右队长。吴王使人阻止他,孙武说:"将在军,君命有所不受。"遂斩两队长,另选二人为队长,左右进退,无不如法。这幅画就是描绘这个故事的。

② 大荀首:未有确解。俞剑华疑为"大荀手",首、手,音同而误,意即大荀的手笔。大荀疑即荀勖。荀勖:西晋画家,有《大列女图》《小列女图》。谢赫云:"荀与张墨同品,在第一品卫协下,顾骏之上。"潘天寿认为大荀就是孙武。因"荀"字在汉避讳而改为"孙"。"大孙首"与"季王首"同义。

③ 两个形体美丽而可爱的女官,一听说要杀头,自然很害怕,表现出恐怖惊惧的神气。婕:婕好,女官的名字。临见妙裁:意即把所见的东西加以巧妙的剪裁。置陈布势:布局,位置安排,这种一百多人的大操演,能够灵活运用布局巧为安排,而达到画面的变化,确是难能可贵的,是深明画法的原理原则的。

④ 醉客:《书画谱》作"醉容"。据《历代名画记》,卫协有《醉客图》。疑此画为卫协所作。

⑤ 慢:两本均作"幔"。先把人物的骨格画好,然后再把衣服披上去。为什么要披上去,而不是穿上去呢?因为画的是醉汉,所以把衣服随便披在身上,这样便可以帮助表现出醉时的神态。醉神:两本均作"神醉"。

⑥ "有骨,俱然蔺生"六字疑衍,是从下文《列士》条"有骨,俱然蔺生"误入,应删去,作:"多变趣,佳作者矣。"把醉汉画得东歪西倒,多有变趣,是一幅好作品。

⑦ 穰苴:司马穰苴,春秋时齐国大夫。田氏,名穰苴。官司马,深通兵法。奉齐景公命击退晋燕军队,收复失地。战国时齐威王命大夫整理古司马兵法,并把他的兵法附在里面,称为《司马穰苴兵法》。

⑧ 穰苴和孙武同是兵家,但画出来却不如《孙武》那幅画得生动。

⑨ 壮士:勇士。《汉书·东方朔传》:"拔剑割肉,一何壮也。"

⑩ 这幅画只画出了壮士奔腾大势的外形,但可惜没有完全表达出壮士那种慷慨激昂的神态,所以算不上一幅完美的画。

⑪ 列士:烈士。古时泛指有志功业或重义轻生的人。这里画的似为两幅画,一幅是蔺相如完璧归赵,另一幅是荆轲刺秦王。

之见也①。于秦王之对荆卿,及复大闲,凡此类,虽美而不尽善也②。

三马③隽骨天奇,其腾罩如蹑虚空,于马势尽善也④。

东王公⑤如小吴神灵,居然为神灵之器,不似世中生人也⑥。

七佛及夏殷与大列女⑦二皆卫协手传,而有情势⑧。

① 急烈:两本均作"意列"。慨:《书画谱》本作"概"。蔺生:蔺相如。蔺相如,战国时赵国大臣。赵惠文王时,秦向赵强索"和氏璧",他奉命怀璧入秦,当廷力争,机智地使完璧归赵。这幅图画得有骨法,但可惜把蔺生画得太过激动,不像一个智勇双全、英明果断的英雄人物。只画他的激动,不但不全面,而且忽略了他的主要性格方面。这是对于古人体验不深,未能看到他的全面的缘故。

② 于:两本均作"然"。复:两本均作"覆"。闲:两本均作"兰"。荆卿:即荆轲。荆轲,战国末年刺客。卫国人,游历燕国,为燕太子丹使秦,带着秦逃亡将军樊於期的头和夹有匕首的督亢地图,作为进献秦王的礼物。献图时图穷而匕首见,刺秦王不中而被杀死。这幅图画秦王面对荆轲又复太过安闲,没有惊慌失措的情态,与当时的实际情况不合。画蔺生太过激动,画秦王又太过安闲,这些虽然画得很好,但神情不对,不能算尽善尽美的画。

③ 据《历代名画记》,史道硕有《三马图》,戴逵有《三马伯乐图》,其子戴勃亦有《三马图》。史道硕工画马,作《马图》《三马图》《八骏图》。戴勃时代较晚,此图疑为史道硕所作。史道硕:晋画家。孙畅之云:"道硕兄弟四人,并善画。道硕工人、马及鹅。"谢赫云:"硕与王微并师荀、卫,王得其ума,史传其似。"

④ 隽:与俊同,英俊。千里马亦称骏马。这幅图有骨法,画出骏马天然奇妙的骨格。腾:跳跃。罩:与"踔"同,都是跳跃的意思。蹑:踩。画的三马飞驰跳跃,腾云驾雾,如"天马行空"那样在空中飞跑,马的姿势画得很好。

⑤ 东王公:古代神话中的男神,《神异经·东荒经》:"东荒山中有大石室,东王公居焉。长一丈,头发皓白,人形鸟面而虎尾,载一黑熊,左右顾望。"《太平广记》载,东王公与西王母共理二炁(气),并分别掌管男仙、女仙的名籍。据《历代名画记》,晋明帝司马绍有《东王公西王母图》。

⑥ 小吴:查无出处。画东王公这样的神人,画得像个神灵,神气十足,不似世中生人,这画画得成功。

⑦ 《历代名画记·卫协传》引顾恺之《论画》云:"七佛与大列女,皆协之迹,伟而有情势。"见画题上多了"及夏殷"三字,又从原画题看,这里评的是《七佛》《夏殷》和《大列女》三幅,但下文却说"二皆卫协手"。可知"及夏殷"是衍字,评的是《七佛》和《大列女》两幅图。据《历代名画记》,卫协有《史记·列女图》《小列女》《楞严七佛》;又引孙畅之《述画记》:"上林苑图,协之迹最妙。又七佛图,人物不敢点眼睛。"七佛:佛经说,在释迦牟尼以前就有成佛的,其以前六代的佛名是:毗婆尸佛、尸弃佛、毗舍浮佛、拘留孙佛、拘那含牟尼佛和迦叶佛,连同释迦牟尼佛合称七佛。《七佛通戒偈》云:"诸恶莫作,众喜奉行。自净其意,是诸佛教。"七佛在佛教艺术上是常用的题材。

⑧ 卫协:西晋画家。《历代名画记》引《抱朴子》云:"卫协、张墨,并为画圣。"谢赫《古画品录》:"古画之略,至协始精。六法之中,迨为兼善,虽不赅备形妙,颇得壮气,陵跨群雄,旷代绝笔",这两幅图都是卫协的手笔,气魄雄大,而又有情势。

北风诗①亦卫手，巧密于精思，名作②。然未离南中，南中像兴，即形布施之象，转不可同年而语矣③。美丽之形，尺寸之制，阴阳之数，纤妙之迹，世所并贵，神仪在心④。而手称其目者，玄赏则不待喻⑤。不然，真绝夫学心之达，不可或以众论。执偏见以拟通者，亦必贵观于明识。夫学详此，思过半矣⑥。

清游池⑦不见京镐，作山形势者，见龙虎杂兽，虽不极体，以为

① 北风诗：《诗经·邶风·北风》："北风其凉，雨雪其雱。惠而好我，携手同行。其虚其邪？既亟只且"，《历代名画记》："刘褒，汉桓帝时人，曾画《云汉图》，人见之觉热，又画《北风图》，人见之觉凉。"

② 《历代名画记》："《毛诗·北风图》，亦协手，巧密于精思"，巧：两本均误作"恐"。这幅画也是卫协的手笔。人物的思想感情刻画得极为巧妙细致，生动地描绘了两个要好的朋友，在寒风中携手同行的那种亲密友情。堪称名作。

③ 南中：泛指南方。南中像：未得确解。潘天寿先生认为是南方画风，但南方画风到底是什么画风，没有说明。白蕉疑为是佛画，可惜没有进一步解释。我以为白蕉的意见很值得重视。卫协是我国佛画的创始人，上面已介绍了他的《七佛图》。这说明他受到了佛画画风的影响，即形布施之像，就不可同日而语了。布施：佛教名词，梵文Dana（檀那）的意译六度之一，以财物与人为"财布施"，说法度人为"法布施"，救人厄难为"无畏布施"。

④ 从"美丽之形"至"思过半矣"是说明看画的方法，这一段文字疑为本文所无，是从下篇《魏晋胜流画赞》（应为《论画》）误入的。神仪在心：思想感情等内心的表现，宋陈郁《藏一话腴》："盖写形不难，写心惟难。"画面上美丽的形体，尺寸的比例，明暗的度数，纤妙的细节，这些都是一般所觉得可贵的。但是画的真正价值还不在此。画的真正价值在于神态（内心世界）的表现。"

⑤ 而：两本均作"画"。手称其目：手目相称，"看"和"画"的互相联系："看"就是"画"，"画"就是"看"。玄赏：深刻的鉴赏。对于绘画深刻的鉴赏可以不言而喻。

⑥ 或：两本均作"惑"。通：两本均作"过"。夫学：两本均作"末学"。不然，真绝：四字无义，疑衍。达：不拘曰达，自由的心境。孔子曰："夫达也者，质直而好义，察言而观色，虑以下人。"（《论语·颜渊》）一个人达到了自由的心境，就不会为众论所迷惑，人云亦云，失去自己的主张。有偏见的人，自以为是的人，必须通过"明识"而把它克服。初学的人只要明白了这个道理，功夫就已经有一大半了。顾恺之常用的"神""想""达""识"这些概念，很值得我们进一步好好研究。

⑦ 清游池：据《历代名画记》，晋明帝司马绍有《游清池图》。疑为"游清池"之误。据下文"京镐"字样来推测，这个池可能是"镐池"，镐池：古池名，"镐"一作"都"。在西周镐京，今陕西西安市丰镐村西北注地一带。池水经由镐水，北注入渭。汉武帝时在池南凿昆明池。唐贞观中，堰丰、镐二水入昆明池，镐池遂沦入其内。唐以后湮废，这幅图可能是司马绍的作品。司马绍：晋明帝，善书画，有识鉴，最善画佛像。谢赫评其画云："虽略于形色，颇得神气，笔迹超越。"

举势，变动多方①。

七贤②惟嵇生一像欲佳，其余虽不妙合，以比前诸竹林之画，莫能及者③。

嵇轻车诗④作啸人，似人啸，然容悴不似中散⑤。处置意事既佳，又林木雍容调畅，亦有天趣⑥。

陈太丘、二方⑦太丘夷素似古贤，二方为尔耳⑧。

① 京镐：两本均作"京镐"。镐京：即镐，宗周。与丰同为西周国都。故址在今陕西长安县丰曲公社西北。清游池就是京城附近园囿中的一座水池。这幅图的作者虽然未见过镐京，却能画出镐京一带山的形势，又画了许多龙虎杂兽。虽然画得不十分好，但所画的举动姿势，却是富于变化的。

② 七贤：魏晋间七个文人名士的总称。《魏氏春秋》："（嵇康）与陈留阮籍、河内山涛、河南向秀、籍兄子咸、琅琊王戎、沛人刘伶相与友善，游于竹林，号为七贤。"（《三国志·魏书·嵇康传》裴松之注引）竹林七贤为当时画家流行的画题。顾恺之、史道硕都有《七贤图》。此图为戴逵所作。

③ 嵇生：指嵇康。嵇康：三国魏文学家、思想家、音乐家。字叔夜，谯郡铚（今安徽宿州市西）人。官中散大夫，世称"嵇中散"。崇尚老庄，讲求养生服食之道。为"竹林七贤"之一。因声言"非汤武而薄周礼"，且不满当时掌握政权的司马氏集团，遭钟会构陷，为司马昭所杀。这幅图所画七贤只有嵇康一像较好，其余六人虽然并不巧妙符合各人的神情，但与前人所画竹林七贤的画相比，却都不及。

④ 嵇康《四言赠兄秀才入军诗》："轻车迅迈，息彼长林。春木载荣，布叶垂阴。习习谷风，吹我素琴。交交黄鸟，顾俦弄音。感悟驰情，思我所钦。心之忧矣，永啸长吟。"据《历代名画记》，戴逵有《嵇阮十九首诗图》，此图疑是其中之一，又据《历代名画记》，谢稚亦有《轻车迅迈图》。

⑤ 啸：《说文》："吹声也，又蹙口而出声也。"撮口发出长而清越的声音。《世说新语》："阮步兵（阮籍）啸闻数百步。"《晋书·阮籍传》："籍尝于苏门山遇孙登，与商略终古及栖神道气之术，登皆不应。籍因长啸而退。至半岭，闻有声若鸾凤之音，响乎山谷，乃登之啸也。"两晋一般文人多善啸，亦一时风尚。这幅图画嵇康《四言赠兄秀才入军诗》诗意，因为末句"永啸长吟"，故画一啸人，画得很像，但可惜面容画得太憔悴，不像嵇康那样优雅。《世说新语》："嵇康身长七尺八寸，风姿特秀，见者叹曰：萧萧肃肃，爽朗清举。或云：肃肃如松下风，高而徐引。"

⑥ 画面上一切事物都处理得很好，树木也画得雍容调畅，还有天然的情趣。俞剑华先生说："1961年南京附近发现南朝墓砖上有模印荣启期及七贤画像，嵇康亦作啸状。"

⑦ 陈太丘：《后汉书》："陈寔，许人，字仲弓，有志好学，坐立诵读。少为县吏。桓帝时除太丘长。寔在乡间，平心率物，乡人有争讼，辄求判正。长子纪，字元方，次子谌，字季方，齐德高行，父子兼著高名。寔卒时，海内来吊者三万余人，穿孝服者以百数，共刊石立碑，谥为文范先生。"

⑧ 这幅图把陈太丘画得平易朴素，像古代的贤人。他的两个儿子元方和季方，也是一样。

嵇兴①如其人②。

临深履薄③兢战之形,异佳有裁。

自七贤以来,并戴手也④。

(原文载《艺术学与艺术史文集》,中山大学出版社 1997 年版,第 305～317 页)

① 嵇兴:查无其人。疑为嵇康之误。俞剑华先生认为可能是嵇绍。嵇绍:康子,字延祖,官侍中。从惠帝与河间王战于荡阴,以身卫帝,刃交箭集,血溅帝衣,死之。是封建时代的典型忠臣,文天祥《正气歌》:"为嵇侍中血。"按:戴逵画历史人物题材,多为古贤和当代名士,故仍以嵇康为近。

② 戴逵画了许多嵇康、阮籍的画像,这里介绍了他的嵇康像三幅,一幅画得很好,一幅画得不似,这一幅画得很像,"如其人"。

③ 《诗经·小雅·小旻》:"战战兢兢,如临深渊,如履薄冰。"

④ 这幅图表示恐惧警惕、小心谨慎的动态,特别有法度。从七贤到此共五幅,都是戴逵的手笔。戴逵:东晋学者、雕塑家、画家。字安道,谯郡铚人。聪悟博学,善鼓琴,工书画。又善铸佛像及雕刻。前后征拜,终不起。谢赫评其画云:"情韵连绵,风趣巧拔,善图圣贤,百工所范。荀卫以后,实为领袖。"

大力开展审美教育,为"四化"建设服务

——1980年6月在昆明召开的全国美学学会成立大会上的书面发言

在全国各族人民团结一致,意气风发,同心同德为实现"四化"而努力奋斗的时候召开全国美学讨论会,并建立美学研究全国性组织机构,这是一件振奋人心的大喜事!

在"四人帮"横行时期,广大美学工作者受到了残酷的迫害和打击,美学成为无人敢于问津的"禁区"。现在全国美学学会成立了,它标志着美学工作者的翻身解放,也展现了我国美学科学发展的美好前景。我作为一名老美学工作者感到由衷地高兴。在此,我谨向大会致以热烈的祝贺!

美学学会的任务应该是促进广大美学工作者的团结,促进美学科学研究的深入发展,为建立马克思主义美学科学而努力奋斗。但我想,美学学会是不是还有一个大力提倡美育的任务?

据我所知,不少人对现在社会风气深感不安,一些青年人谈吐举止极为放荡粗野,很不文明。有的甚至身着奇装异服,口哼黄色歌曲,出口粗言秽语,动辄大打出手。有人说这是另一种"返祖"现象,即回到野蛮的原始时代去了。这种现象的产生,有着深刻的社会原因,主要是林彪、"四人帮"鼓吹"无知+流氓"那一套反动理论还没有肃清;但和我们多年来不重视美育也有关系。社会上一些人根本不懂得什么是美,什么是丑,因此道德日趋卑下,志趣日益流于龌龊。这种情况不能不引起我们研究美学的人的深切关注。

说起提倡美育,我很自然地想到蔡元培先生。今年的3月5日是他逝世40周年。蔡元培先生从1912年发表《对于教育方针之意见》时起,毕生致力于提倡美育。在中国近现代教育史上,像他这样不遗余力提倡美育的人是绝无仅有的。我青年时代就是受了他的启发和影响而选择了学习美学这门专业的。蔡元培先生提倡美育值得我们注意的一点是,他把美育和德育、智育、体育并列,作为教育方针的主要内容。

究竟美育有什么好处呢？蔡先生把它概括为三点：一是培养高尚的情操，使人有远大的理想；二是发展人们的个性，调剂人们的生活；三是减少人们自私自利的欲望，发挥创造精神，从而促进科学文化的发展。正是由于这对美育的认识，所以他认为"急应提倡美育"，也就是要通过美育，陶冶人们的感性，美化人生，进而达到改造社会的目的。为此，蔡元培先生提出了一整套美育实施方案，并且在实际行动中把它实行起来。

　　当然，我们也应该看到，蔡元培先生的美学思想有一定的局限性，而且在灾难深重的旧中国，他的美育主张和实施办法只能是空想，根本不可能实现。但他把美育看作发展科学的一种思想动力是有道理的；把美育与德智体三育并列，我认为也是正确的。他的美学思想遗产，我们应在新的历史条件下加以发扬。

　　当前，全国各族人民的中心任务就是建设伟大的社会主义现代化强国。我们学校要为祖国"四化"建设培养生力军，这些生力军既要有丰富的文化科学知识和健壮的体魄，又要有高尚的道德和爱美的品质。但是，我们的学校对于美育太不重视了。很多学校只在初中一年级才有音乐课、美术课，语文课讲成识字课，文学课被无形中取消了。学生中重理轻文现象相当普遍，教师在教学中又多是考虑学生的升学问题。在课外，学生生活单调，枯燥乏味，少数人参加课外活动，也大都为升学补习理科，文体娱乐活动极少，甚至有的学校图书馆也不向学生开放，农村很多中小学根本就没有图书馆。这不是"太把美育忽略了"吗？这怎么可能培养出具有健美体质、高尚道德情操的社会主义新人？怎么可能适应实现"四化"的需要？"为要特别警醒社会起见"，我认为现在像蔡元培先生那样，把美育从德育中提出来，把它与德智体一起列入教育方针来贯彻、来提倡，是必要的、适时的（在某种意义上，体育，像体操、溜冰、滑雪、跳水、射击等本来就是一种艺术，应该属于"美"的范畴）。我认为在粉碎"四人帮"几年之后的今天，提倡美育、实施美育的历史条件和社会条件已经具备，只要我们加强美育的宣传，动员学校教师和领导干部，不仅加强学生的思想政治工作，培养他们热爱祖国、热爱人民、热爱共产党、热爱社会主义制度的思想感情；而且也要对他们进行审美教育，使他们有欣赏美、欣赏艺术、鉴别美丑善恶的能力，摆脱庸俗低级趣味，抛弃腐化丑恶意识，培养热爱生活、热爱美、热爱艺术的高尚情感，那么，我们的社会风气就一定会彻底改善，我们的"四化"就一定能如期实现，我们的美学科学研究本身也一定能大大发展。

哲学篇

哲学原始

第一章 philosophia 一词的由来

一般历史学家在叙述哲学的历史的时候，大都把公元前第六世纪的希腊自然学者泰勒斯尊称为哲学的开山老祖。这原是无可非议的。但以泰勒斯为出发点的"哲学"，并不是起初便被称为 philosophia（哲学）的，而泰勒斯本人，也未尝自称为 philosophos（哲人）。把从公元前第六世纪初叶起，一直到公元前第五世纪止，所谓"自然学者"的原理探求的学术活动，统一在 philosophia 这个词下面，因而我们今天通称这种活动为"哲学"或"自然哲学"，实在是由于后来（公元前第四世纪）苏格拉底的弟子柏拉图，以及其再传弟子亚里士多德，常用这个词去说明自己的学术活动，同时亦追溯到这种活动的先驱者——爱智者苏格拉底，进而至于智者泰勒斯以后的所谓自然学者，都用 philosophia 或它的动词 philosophein 去表示他们的活动和原理探求的努力。因此，为了了解一般希腊人哲学的性质，得先弄清楚 philosophia 这个词的起源。

philosophia 这个词，在苏格拉底殉道的公元前第四世纪，以及其以后的希腊和罗马的思想界，是泛指爱求智慧的理论活动和改进人生的实践的努力。再详细些说，就是从全体去观察世界和人生，根据它的根本原理去把握宇宙人生的真相的理论研究和指引人生努力向上的伦理的、宗教的、实践的心术。不用说这只是从大体上言，它既不一定常是同时包含着这理论和实践两重意义，又并不是这两面的结合曾经固定到内面必然的联系，而反是起初漠然地含着这两面的结合，不久又常偏重于任何一面的。由于这结合不太明了，终于预示着西方哲学本身未来的命运。

一如大家所周知，这 philosophia 一词，是由 philos（爱）和 sophia（智）两单语结合而成，意即"爱智"。但这里所谓"智"，所谓"爱"，说不上具有任何一定的意义，所以它的合成语 philosophia 的用法，更为复

杂多歧,自无待言。以下先让我们考察一下它是怎样被用作专门术语的经过的吧。

philosophia 一词,在希腊远古文献,如《荷马史诗》,固不待说,即便公元前第五世纪以前的著述,也完全无从找到它的形迹。到了公元前第五世纪,我们始能在两个历史学家——一个是公元前第五世纪中叶用伊奥尼亚方言写成《历史》的希罗多德,另一个是同世纪末叶用雅典方言写成《伯罗奔尼撒战争史》的修昔底德——的记录中找到它各以动词形被使用着。

希罗多德的记载,描写雅典贤人梭伦漫游世界,途经埃及到了小亚细亚的吕底亚首都,觐见国王克里索斯的故事①。当时克里索斯对梭伦说道:"我雅典之嘉宾乎,余闻卿爱智,周游列国,以资观摩。"这"爱智"一词的原文是动词 philosophein 的分词形 philosopheōn。照前后句推测,其意不外乎"爱智""求知",再用下句"以资观摩"(theōriēs heineka)加以补充。这里所谓"爱智",分明尚未到探求事物原因真相,或研究哲学那么专门化,只是泛指搜罗知识,爱新奇,喜观摩的一种求知欲,也就是自由人对于文化教养爱好的意思。

这里得顺便说一说的是关于这"观摩"一词的原文 theōriē。它差不多和我们普通所谓观光或看戏的"观看"同一意义。这"观看"是那旅行异地的旅客,或戏院里看戏的观众,并不为着些微利害关系,只是出于一种好奇心的驱使,无关心地去观看事物。他又不是作为一个当事者,而只是作为局外人、旁观者,超然地去观察事物的真相。这种超然地无关心地去看的态度,和现在我们所谓"理论的"或"静观的"(theoretical)科学的态度,也就是在公元前第六世纪自然学者身上首先被看出来的理论的态度,有着一脉相通的关系。公元前第四世纪的亚里士多德早已注意到它的类似点,所以把这 theōria(观·静观)和 praxis(行·实践)及 poiēsis(作·创作)对立,用来表示学术理论的研究,各就它的特点加以解说。一般所谓才智之士,所以受人崇敬,就是因为他们既不为直接利害而行动,又不为其他欲望而制作生产,而是超然地高瞻远瞩地去从事观察,发号施令,即 theōrētikos(theōriē 的形容词形)一点。克里索斯称赞梭伦为喜观摩的爱智者,便是在这一点对于贤人梭伦表示敬意。但这里所谓

① 希罗多德:《历史》Ⅰ,30.

theōriē，只是泛指增广见闻，开阔眼界，并不是学术理论的研究，而所谓爱智，也未到学术研究的地步，只是适用于贤人梭伦，表示自由人爱求文化教养的程度而已。

同一世纪雅典历史学家修昔底德的用法，亦略与此相同。他借当时雅典大政治家伯里克利的口吻，赞扬雅典人的性格时说道："吾人尚优美而能保其简朴，爱智慧而不堕于文弱。"① 这里所谓"爱智慧"一词的原文 philosophomen（动词 philosophein 的第一人称复数形）当然不能说是"爱哲学"或"爱研究哲学"，毋宁是一方面警惕他们不要染上东方伊奥尼亚人的文弱，另一方面忧虑他们堕于多利亚人的武断，把它同伊奥尼亚人文化的脆弱和多利亚人粗暴的武断相对比，赞扬自己雅典人文武兼修的美德——爱好学艺及其他一般文化的教养，而能不失掉果敢刚毅的勇气。这里所谓"爱智慧"，并不限于当时已从伊奥尼亚引进雅典的我们今天所谓"哲学"的理智活动，例如伯里克利的客卿阿那克萨戈拉等的"自然哲学"，而是泛指爱好一般文化教养而已。阿那克萨戈拉等的自然研究，在今天无疑可称为"哲学"，而在当时是否被称为 philosophia，却很成问题，而且绝不能说一般的雅典人都爱好这种研究。

那么，这 philosophia 一词，到底是怎样，又是从什么时候起，才被用作比较专门的名词的呢？这在现存的希腊文献（公元前第五世纪以前）中，除了上述两个历史学家以外，都无从发现。公元前第五世纪初期伊奥尼亚的学者爱菲斯的赫拉克利特的残篇中，也只能从"爱智的人们必博学多闻"一句找到它的一个形容词 philosophos 而已。② 但这也和上述两个历史学家所说的意义差不多，只是表面上博学多闻爱求知识而已。而且这赫拉克利特本人，照后世的说法，无疑是一个"哲人"，但他自己却偏偏看不起这样的博学多闻③。这样看来，这形容词 philosophos 显然只是搜罗杂多知识，即所谓博闻强记，和后人用这同一文字去称道他相较，恐怕相差甚远。

在上述各种文献中我们所能找到的，都不是名词形的 philosophia 或

① 修昔底德：《伯罗奔尼撒战争史》II，40.
② H. 迪尔斯：《前苏格拉底残篇集成》第 4 版，12（赫拉克利特）残篇，第 35 条。
③ 同上，残篇，第 40 条："博学多闻并不能使人智慧，否则它就已经使赫西阿德、毕达哥拉斯以及克塞诺芬尼和赫卡泰智慧了。"

philosophos，但一到有关苏格拉底的文献，便急剧地发现这名词形及其形容词形和动词形各种词体的变化。而且最值得我们注意的，就是这些词体最常在苏格拉底的弟子的著作中，或直接间接和苏格拉底的言行有关的记录中发现。这事实暗示着这些词体的起源——关于它的新的意义的起源，出于苏格拉底本人的活动。

一如众所周知的事实，苏格拉底并不自称为"智者"（sophos 或 sophistēs），而反自以为对某重大事——灵魂的善——完全无知，便不得不努力去求知，所以自称为 philosophos（爱智者，哲人），把这求智以改善灵魂的活动叫做 philosophia（爱智活动，哲学）。这事实可从他的弟子柏拉图和克塞诺芬尼的记录中得到证明。至于苏格拉底的 philosophia，是否尚有别种性质，又怎样由他的弟子传承下来，我们下面再谈。当前的问题是，他这种用法是不是完全由于苏格拉底本人的独创，抑或还有别人早已有了这种用法？

据第欧根尼·拉尔修在其所著《哲人传》（泰勒斯以降诸名哲的生平和学说）的序论中所说，首先使用 philosophia 一词，而自称为 philosophos 的，是毕达哥拉斯。根据第欧根尼的解释，毕达哥拉斯之所以自称为"爱智者"philosophos，而不自称为"智者"sophos，是因为他相信智是神所独有，人只能爱之而已。在毕达哥拉斯时代，所谓 philosophia（后世所谓"哲学"）常被称为 sophia（智慧），而以此为其使命的精神上的卓越者（后世所谓"哲人"），则常被称为 sophos 或 sophistēs（智者），毕达哥拉斯所谓 philosophos，其意不外乎"ho sophian aspaz menos"（爱慕智慧的人）而已。

从这一点来看，可知毕达哥拉斯当时、后世所谓"哲学"常被称为"智慧"，而后世所谓"哲人"却常被称为"智者"。而毕达哥拉斯本人，照当时的眼光看来，分明是后世所谓"哲人"的"智者"，但他却认为智慧是神所独有。人类不管他的精神如何卓越，只能爱慕神的智慧，所以自称 philosophos（爱智者）。这种思想对于礼拜智慧之神阿波罗的新宗教的传道者毕达哥拉斯而言，是不难理解的。但只是根据第欧根尼这种传说，尚嫌证据不够充分，以下把这种传说作为一个暗示，再考察一下比较可靠的古代记录——柏拉图和亚里士多德的解释和用法，给这个传说来一个确证。现在先从亚里士多德关于 philosophia 和 philosphos 的用法说起。

从柏拉图到亚里士多德，philosophia 这个词便摆脱了普通教化的意义，逐渐学术化而变得更加复杂多歧。例如他所谓"理论的诸学"（形而上学、数学、自然学等诸学 epistemai）常被统称为 philosophai（诸哲学），而形而上学在这理论的诸学中占着最高的地位，所以被称为 prote philosophia（第一哲学），"自然学"（physikē 或 physikē epistemē）则被称为 deutera philosophia（第二哲学）或 physikē philosophia（自然哲学）。除了这些理论的诸学之外，作为实践的学之广义的国家学（包括伦理学及其他），亦有时被称为 hēperi ta anthrōpeiá philosophia（关于人事的哲学）或 politikē philosophia（国家哲学）。由此可知，philosophia 一词，到了亚里士多德，已变成根据根本原理去认识一切、理解一切的理论的学，以及善导人生、美化人生的实践的学。

这样，philosophia 一词，一方面由于泛指一切学问或科学，所以到了近世，我们仍称 physics（物理学）为 natural philosophy（自然哲学），称 ethics（伦理学）为 moral philosophy（道德哲学），同时另一方面又由于亚里士多德把他最重视的理论的诸学中特别研究一切的根本原理的"神学"（theologikē）或在其最能直接研究"存在者"一点，后来被称为"存在学"的"形而上学"，放在第一哲学的地位，认为最适于 philosophia 或 sophia 的研究，所以连上述泰勒斯以降自然学者的原理探求的努力，也包括在"哲学"这个名称下面，而且虽然到了后来其他诸学各自独立，各自保持自己特别的名称，但我们一提起"哲学"，便联想到"第一哲学"所从事的原理研究，例如形而上学或认识论。

在其与当前问题的关系上，我们这里要注意的，便是亚里士多德常把这被称为 philosophia 的各科学——尤其是他所最重视的第一哲学——的认识称为 sophia 一点。① 由于这种用法（我们如把上述第欧根尼的传说放在心头），便可以知道那被称为 sophos 的泰勒斯以降的"自然学者"，在当时尚未被称为 philosophos，只被称为 sophos 或 sophistēs，而作为他们的使命的原理探求的事业及其结果，却被称为 sophia。这个推测如果得当，则第欧根尼的传说，可以得到一个证明了。总之，亚里士多德所指的，照字义看，并不只是"智慧"，而是"智慧的爱求"，在这"爱求"一点，便

① 参看亚里士多德：《形而上学》I，981 b28，982b9，992a25；Ⅲ，995b11；Ⅳ，1005b1，x1，1059a18 等。

可以看出他和上述历史学家所说无组织的知识不同，而是有组织地去探求知识的学术研究的努力。但同时我们若把他和柏拉图所传述的苏格拉底比较，便亦可知苏格拉底所强调的"爱求"，在亚里士多德方面，已隐在背后，而作为这爱求的结果所得的"智慧"，却显出面前。philosophia 本是学的探求的努力，但终于变成这种努力的结果而被获得的学的知识的体系，便是由于这个缘故。基于这个缘故，便亦被看作和 sophia 同一。

但关于 philosophia 一词的起源，这里要加倍注意的，便是亚里士多德用它去追述他的先驱者的思想和学说的场合。即他一方面照普通的用法，不用 philosophos 或 philosophia 去称呼苏格拉底以前的学者和他们的学说，但同时另一方面对于同属苏格拉底以前的人物的毕达哥拉斯一派，却特别例外。

关于这一点，现在我们通称苏格拉底以前的哲学为希腊初期的"哲学"或"自然哲学"，苏格拉底以前的学者为希腊初期的"哲学者"或"自然哲学者"。这正如上面所说，照亚里士多德以后的用语法，是没有什么问题的。但亚里士多德本人，照例并不称他们为 philosophos。当他讲述到探求原理原因的"第一哲学"的时候，首先回溯到他的前辈学者——从"自然学者"起一直到他的老师柏拉图止——检讨了他们的学绩，在这场合，因为它和第一哲学所探求的关于原理原因的 sophia 相同，所以偶尔用 philosophein 或 philosophia 去解说这些自然学者的工作。但在这里得特别注意的，就是当他叙述这些古代学者的学说时，只用"某人""前人""古人"等字眼，或偶用他们各人的名字，或用 physikoi 或 physiologoi（自然学者或自然研究家）去称呼他们。同样，除了下述的例外，亦不曾用 philosophia 或 physikē philosophia 去称呼他们的学说。

这个例外，便是我们这里要特别注意的一点。因为当他的论述一到意大利的毕达哥拉斯一派，便明显地指出 "hētōnItalikōn philosophia"（意大利人的哲学）——在这里，他说明了毕达哥拉斯一派的原理探求的努力，接着写道："继此以后，便产生了柏拉图的功业。他虽然有好些地方依照这些人，但亦有好些地方和这些意大利人的哲学不同。"① 接着便转到苏格拉底和柏拉图的哲学的论述和批评。称苏格拉底和柏拉图的学说为"哲学"，不算怎样稀奇，但照上述的例子看来，特别称这些意大利人的学说

① 参看亚里士多德：《形而上学》Ⅰ，987a29～31.

为"哲学",却值得我们特别注意。这例外的用法,足资我们证明前述第欧根尼的传说。

关于 philosophia 一词的特定用法是否起源于毕达哥拉斯或他的学派,我们得从柏拉图的著作方面再研究一下。

柏拉图的著作常用对话的形式,以苏格拉底为主角,假托他的话来说明自己的意见,所以散见在那里的 philosophos 或 philosophia 的字义,究竟是公元前第五世纪的苏格拉底的意见,还是作者柏拉图本人的意见,颇不容易区别出来。但在大体上,它虽含着认识宇宙人生的真理和探求一切原理原因的高度理论的意义,但仍是把重点放在"爱求"一边。所谓 philosophos 就是爱真理的人,认识真实在的人,具备着真德性的人,故他和一般政治家常识人不同,而是负起救世救民的责任的——国家贤明的领袖,人类真正的导师。① 尤其是在有关苏格拉底的活动的记事,特别强调这一点。这苏格拉底和普通的所谓 sophos 不同,自以为对于灵魂的善,没有真正的智慧,因为他能自知没有智慧,所以达尔斐的阿波罗的女尼,便受神谕宣告世界无人比苏格拉底更有智慧,通过这个神谕,领悟到这灵魂的善对于人类是一件重大事。他从此便深信作为一个关于这重大事的真智慧的爱求者(philosophos),奉献他的一生,是神交付给他的唯一的使命,而把在人类自己的灵魂中产生出这智慧的"灵魂的看护"的工作,叫做 philo-sophia(爱求智慧)。

关于苏格拉底这里所说的灵魂(psyche)和毕达哥拉斯一派所最重视的灵魂,有什么关系,这里暂且不谈,但在《泰阿泰德》所见的 philosophos,似乎对于当前的问题,暗示了一条解决的途径。他在这里把那被讥为不识时务、聚精会神地观察天体,而没有注意到自己脚跟下的陷阱的泰勒斯,当作典型的 philosophos,这 philosophos 作为"爱智者"所爱求的,却是"尽可能与神相接"(homoiōsis tōi theōi kata to dynaton)②。只有这样的 philosophos,才真正能与普通的政治家不同,为国家求正义与和平的实现。

照上述来看,苏格拉底一方面自认为没有智慧,所以不得不努力去爱求智慧,而自称为"爱智者",另一方面,这"爱智者"又是与神相接的

① 柏拉图:《理想国》Ⅴ,473c-d;Ⅵ,485b,496b 等。
② 柏拉图:《泰阿泰德》,174a;176b。

祈求者。现在把这两点和上述第欧根尼关于毕达哥拉斯的传说比照一下，似乎可以得出下述一个结论：照毕达哥拉斯所信，人虽然含有恶魔的因素，但和其他动物不同，其中宿有的灵性，是所谓神兽之间的中间存在，他比智慧之神阿波罗，因其含有肉的因素，所以是会死亡的，易犯错误的，但比禽兽，却因其含有灵的因素，所以是能辨别是非善恶的，可以教育改造的。因其为会死亡而且容易犯错误，所以不能具有如不灭之神那样完全的智慧，又因其宿有神的灵性，所以不得不努力去爱求智慧。人们虽然不能成为完全的智慧的所有者（sophos），但至少可能成为这智慧的爱求者（philosophos）。也许为了这个信念，毕达哥拉斯便自称为 philosophos，或用它去期望自己的门徒。而这神之智慧的爱求——如果容许我们回顾《泰阿泰德》的文句——便是"尽可能与神相接"。毕达哥拉斯提倡新宗教，礼拜智慧之神阿波罗，其生活目标在于"尽可能与神相接"，是可以想象得到的。不用说这始终止于与神"相接"，绝不能与神完全"相同"。既然是人类，不管他怎样爱求神的智慧，尽可能无限地接近神，但绝不能变成神，亦不能变成完全的智慧的所有者。而且这"与神相接"，对于主张可由肉体的死亡，或幽闭在肉体之中的灵魂的解放，以求生的完成的宗教家，同时又是优秀的数学家的毕达哥拉斯及其门徒，是不难理解的。因为这正与在感觉上描绘出来的三角形，无论描绘得怎样精密，绝不能成为几何学者思维的对象的三角形自体，而只能尽可能与它相接，是一样的道理。

总之，根据上述的观察，可以明白为什么把 philosophos 和 philosophia 的特定用法，归根于毕达哥拉斯的理由。而且它的含义，最初恐怕只是净化灵魂与神相接的"宗教的活动"，但同时对于数学家毕达哥拉斯本人来说，很可能变成与神的真理相接的"学的努力"。

根据上述的推测，可知 philosophia 或 philosophos 一词，本带着浓厚的宗教色彩，初为毕达哥拉斯所使用，最迟在公元前第五世纪中叶，便被用来称呼那亚里士多德所谓"意大利人"——毕达哥拉斯的门徒和他们的活动。而且并不只限于南意大利一带，相信不久便被引进到当时希腊各城市中最繁荣的雅典。把它引进过来的，照我们的推测，可能就是苏格拉底。关于苏格拉底的言行，虽众说纷纭，莫衷一是，但读过他的弟子柏拉图的《对话集》的人，谁都知道他早在伯罗奔尼撒战争以前，就已和毕达哥拉

斯的门徒有往来。因为一方面，我们可在作为"灵魂的看护"的苏格拉底的"爱智活动"（philosophia）背后，感到以灵魂的救济为目标的毕达哥拉斯的宗教意识，另一方面，又从他临终时和毕达哥拉斯的门徒谈话的事实，可以推测他们的交游并不是很近的事。我们知道，南意大利的毕达哥拉斯的门徒，在公元前第五世纪中叶，由于战争的关系，从他们的根据地逃到雅典附近的底比斯和普勒乌斯各地。因此便有许多来游雅典，与苏格拉底接触的机会。而且这种接触可能延长到伯罗奔尼撒战争开始前后，即苏格拉底40岁前后。因为从那时起，他们住在雅典的敌国方面，与雅典的交通相当困难。但苏格拉底的"灵魂的看护"或"智慧的爱求"，名词的特定用法，大概已在那时候定型，而且这些用法如果含许多毕达哥拉斯的因素，便亦可知他们的交游绝不是普通的来往。

我们知道，公元前第四世纪以来突然频繁出现的 philosophia 一词与其所指的活动，始自公元前第五世纪后半叶的苏格拉底，同时由于上述的推测，知道苏格拉底的 philosophia，并不是完全出于自己的独创，而是来自毕达哥拉斯。但一如上述，它只是爱求神的智慧，只是尽可能与神相接的人类的努力——宗教的活动，并未意味着理论的学或哲学，为什么到了苏格拉底的弟子柏拉图和再传弟子亚里士多德，便成为包括古代公元前第六世纪那天体的观测者泰勒斯起自"惊异"的深求原理、原因的学的努力呢？我们认为，这是东伊奥尼亚泰勒斯等人所首创的和宗教没有关系的"自然"的新学，与西伊奥尼亚毕达哥拉斯所创始的"灵魂"的新教，在这东西方文化交流的汇合点雅典，由于苏格拉底的天才的创造，而被综合到 philosophia 一词的下面。

早在公元前第六世纪前半叶，小亚细亚西岸的米利都，已有泰勒斯和阿那克西曼德等开展了某些学术活动，这些活动也许久传播到附近的萨摩斯岛。当时住在这个岛上的毕达哥拉斯，因为和这里的僭主不睦，避居意大利的克罗顿。在那时候，他从岛上携出了阿波罗神像，也许同时带出了在那里发生的新学。总之，毕达哥拉斯作为遵守某种秘仪救济灵魂的新教的始祖，同时又作为优秀的数学家和天文学家，在公元前第六世纪的后半叶，活跃于这西伊奥尼亚一带。在这毕达哥拉斯本人，他的尽可能与神相接的灵魂净化的宗教，如果照上述被称为 philosophia，那么，这个词可能同时被用来表示他本人的学的努力。因为与神相接的方法，在于净化灵魂（秘仪）和克制肉欲（戒律）。这方法恐怕便被称为 philosophia。但同时数

和天体的研究，因其愈离肉欲，故亦愈近神智，所以爱求数和天体的知识（学的研究），亦得作为神智爱求的一部分，同被称为 philosophia。不用说这学的努力是否和宗教的秘仪和戒律一样，同属必需的要素，却不大明了。也许由于毕达哥拉斯这个人物优越的素质，这宗教的要素和学术的要素，已被结合成为相当程度的内面必然的联系。由于这个联系，因此后来在这同属毕达哥拉斯门徒中，分出了坚持秘仪和戒律的纯宗教的禁欲主义的"毕达哥拉斯教徒"和研究数学天文对于宗教信仰不感兴趣的"毕达哥拉斯学徒"。照柏拉图的《斐多》看来，苏格拉底临终前来和他恳切谈话的西米亚斯，是学徒中人，不是教徒的人，苏格拉底比他还要精通毕达哥拉斯的信仰。[①]

苏格拉底在临终的谈话中，追述自己青年时代对于原因探求的努力，显示着他不但精通西方的宗教和学问，而且对于当时正从东方引进雅典的阿那克萨戈拉及其他自然学者的学说，亦颇有研究。当然我们不能因此就断定苏格拉底，以这东方理论的自然学为媒介，把毕达哥拉斯本属灵魂救济的宗教的 philosophia，改造成为后来亚里士多德所界说的理论的哲学。相反，我们认为他把毕达哥拉斯的 philosophia 中漠然地被结合着的两面，通过灵魂概念之内面化和道德之原理化，同在 philosophia 下面，完成了更大规模更加密切的结合。

苏格拉底的 philosophia 之所以和毕达哥拉斯的宗教和自然学者的自然学不同，可说就在于他的灵魂观的新见解。自然学者和一部分毕达哥拉斯学徒所说的灵魂，虽是人类生命和意识的原理，却仍是由于自然的根本物质的结合和分离，呈现出生灭无常的现象的灵魂。反之，毕达哥拉斯教徒所说的灵魂，虽是人类最重要的神圣的性灵，却是宿于肉体之中，而又和肉体的生活全无关系的游魂。苏格拉底站在这两种灵魂观中间，一方面弃其物的现象性而取原理性，另一方面弃其游魂性而取其神的尊严性，把它止扬成为我们人类内部的自觉、道德行为的原理，人类所最为重视和爱护的真正的自我。

事实上，在那继承苏格拉底的"灵魂的看护"的弟子中，一方面出现了柏拉图一派理论的学者，把它看作严密的学的训练，救世救民的必需条件，另一方面亦产生了所谓小苏格拉底派，轻视学问和理论，注重道德的实践。只就这一点看，就可知同是他们所景仰师事的苏格拉底的 philosophia，

① 柏拉图：《斐多》，86a – b.

一方面具备着理论的学的性格,另一方面又是含着多量的道德实践。而且只就包含这两面一点看来,显然可从毕达哥拉斯那找出它的来源。同时,这两面结合的方式,怎样成为我们今天所谓"哲学"的命运的课题,已如此后历史所昭示的了。

第二章 古代自然学的诞生

我们这里所说的"自然学",是指普通西方哲学史开头第一章所记述的"古代希腊自然哲学""宇宙论时期的哲学"或"前苏格拉底的哲学"而言。现在不把它叫做"自然哲学",而把它叫做"自然学",这一方面固然是由于它在大体上以 physis(自然)为研究对象,另一方面亦由于它最初并没有被限定为"哲学"或"科学"。而其实在起初的时候,它是不是像哲学或科学那样的"学",还是一个要先解决的问题,所以现在先从这一点说起。

好像数学这样的知识或技术,早在希腊以前的埃及就已被发明,用来测量土地,分配稻谷,甚至建设那精巧绝伦的大金字塔。但我们今天所谓科学的或理论的学的数学——希腊人把它叫做 methēmatikē,以别于计算术的 logistikē——这正如康德所说,是从希腊人思想上的"革命"发展起来的。同样,在先进国巴比伦,也早已有相当程度的某些天文学的知识,但也未能叫做"学"。纯粹的学的天文学,也是希腊人开创的。康德这样写道:"就我所信,数学曾在很长的时期内,完全停留在暗中摸索的阶段中。它的这种转向(学的转向——引者),应该归功于希腊人思想上的一种革命。……从这个时候起,轨道便被铺了下去,大家都可毫无疑虑地沿着这条轨道顺利地前进了。"①(大意如此)

这样看来,数学或为我们今天所谓几何学、天文学,以及生物学、医学的知识,它们作为一个学出现在人类历史的舞台上,是在公元前第六世纪以后。在这以前,希腊人及其先进的埃及人、巴比伦人,虽有类似的知识和技术,但仍未能成立为一种学。这种学的诞生,是起于前述希腊人思

① 康德:《纯粹理性批判》第 2 版,序言。

想上的"革命"。但这革命有着怎样的性质呢？又由此而成立的学有着怎样的特质以别于其他诸先进国呢？

关于这革命的特质，除了后来柏拉图和亚里士多德若干记载以外，几乎没有留下任何记录。因此，我们只能从它留下来的成果去考察。但这革命的新思想的成果，若只从当时的收获来看，却是幼稚得可怜，而且是毫无用处的东西。例如，后来（公元前第三世纪）由欧几里得集大成的《几何原本》（即欧几里得几何学）第一卷所记述，属于公元前第五世纪的泰勒斯和毕达哥拉斯的，只是平面几何学中极为初步的定义和定理，如圆可用任何直径加以平分，等腰三角形的两底角相等，等等。又关于天文学方面，我们看到泰勒斯的弟子和毕达哥拉斯的门徒，对于大地的形状及其在宇宙中的位置、日月星辰的运行等，认真地发表了幼稚的意见和奇怪的空想。同时，他们还进一步企图求出一般的根本的"原理"（arche），而认为是水啦、气啦、火啦，或土水气火四元素啦……这至少在我们今天看来，实在是幼稚的、初步的、空想的。这种知识对于实际生活完全没有用处。我们虽然证明了等腰三角形的两底角相等，虽然证明了大地的形状是圆或扁，但是这对于我们的日常生活，没有丝毫用处。

自从这无用的工作在公元前第六世纪初叶，由东方伊奥尼亚人开始进行以来，便作为"智者"的事业而受到尊重，迅速而且顺利地扩张到东西方伊奥尼亚诸殖民地，不久又由于波斯大军的压力，而移植到他们的祖国的希腊本土雅典。但这新学在雅典却不见有怎样的发展。对于那夸耀着古代的传统，而又在希波战争后以胜利者姿态出现的雅典人，这种新学不但不能在它本来的形态受到欢迎，而且到了伯罗奔尼撒战争后，作为无用的空论，受到鄙视和排斥。人们虽然把"智者"的荣冠加在泰勒斯和阿那萨戈拉等人的头上，但却把他们看作不识时务的书呆子加以蔑视。他们虽然有了许多珍奇难解的知识，但却没有什么用处。同时，他们把日神和月神看作土块或石头，是对神的不敬，故亦受到排斥。智士派（诡辩学派）和苏格拉底等人，终于把人事当作研究的主题，可说正是对于这伊奥尼亚的新学的无用性、非实用性的一种反动。但这学的无用性、非实用性和它的幼稚性、初步性一样，不正显示着这革命思想的一个特质吗？

在先进国埃及，由于尼罗河周期地泛滥，需要重新测量土地的面积，根据这种需要，便发明了后来希腊人所谓测地术（geōmetria）的某种技术。同时，他们也许知道了分配稻谷所必需的某种计算法。而且，从那金

字塔的设计看来，他们也许老早就有了相当复杂的数学的技术。在东方的巴比伦，由于宗教行事的需要，发明了颇为进步的历法。而腓尼基人也有了作为航海指针的星的知识。在任何国度里，需要常是发明之母。后进的希腊民族便从这些先进诸民族中接受了许多技术和知识，并把它普及到多岛海以及地中海沿岸各地。由于今天希腊语源学的研究，证明了希腊文化不少受到先进民族文化的影响。米利都的泰勒斯，也许从埃及或其他各国引进了几何学的技术和天文学的知识。

但泰勒斯等人所引进的几何学，如果像我们今天所看到的学的几何学那样，那他们就无须煞有介事地去谈论那些幼稚的初步的定义和定理了。但事实上，正是由泰勒斯、毕达哥拉斯等公元前第六世纪的希腊人而始煞有介事地提出了这幼稚初步的原理和定义。而且从这个时候起，一直到 250 年后的欧几里得的《几何原本》止，这种朝着学的几何学发展的路线，是完全在希腊，由希腊人——爱菲斯的希比亚、希俄斯的希波克拉底、毕达哥拉斯学派的阿尔基塔斯、昔兰尼的狄奥多罗斯、雅典的泰阿泰德和柏拉图等——一步一步地发展起来的。现在西方所使用的许多几何学的术语，大部分是希腊语或它的拉丁译语，例如：geōmetia 固不必说，其他如 parallēlos（平行）、hypoteinousa（斜边）等。又如英语的 equilateral，也是希腊语 isoplouros（等边）的拉丁译语。由于用希腊语来表示这种基本概念的事实，可以证明先进诸外国没有这些概念。固如上述，在埃及方面，早已知道了利用希腊人所谓 geōmetria（测地术）去测量复杂的地面，但只是满足实际的需要，却无须从那些简单的定理和定义出发。

总之，意识到那在欧几里得《几何原本》第一卷所看到的初步的原理和定义，从这些原理出发去进行研究，却是先进诸民族所看不到，而由公元前第六世纪的希腊人的天才所创始的。

其次，关于天文学方面的知识，也是这样。在巴比伦，早已对神圣的天上的星星有了极为精细的观测和占星术的解释。例如一年有多少日、冬至在何月何日、日食在什么时候发生等。这可说是由于礼拜天体的巴比伦的祭司们历代传承的长期经验所积累起来的知识。即由于生活——宗教行事的需要，赢得了天文学的（占星术的、历法的）知识和技术的进步。他们和埃及人一样，对于今天我们认为初步的原理的问题，似乎完全没有过问。例如对于日月星辰与我们的大地有何关系，大地位于宇宙何方、形体怎样，日食月食怎样发生等问题，不见有任何努力去解答的迹象。因为如

果做过了任何努力，后进的希腊人便无须从那初步的问题开步走了。他们大概不把它当作问题。因为这些问题虽不解决，也是没有大碍的。

　　但公元前第六世纪的希腊人却把这些问题当作严格的问题而提了出来，从这个时候起，他们便继续努力去解决这些不成问题的问题了。即希腊人对于天文学的努力，和上述几何学的场合一样，也是从初步的原理的问题出发，到了公元前第三世纪，便构想出太阳中心的地动说，成为近世哥白尼的开路先锋。最初是东方伊奥尼亚的泰勒斯的弟子阿那克西曼德把大地看作一块圆盘，悬挂在宇宙的中心。东方伊奥尼亚系统的学者，把大地（甚至地球）看作坐镇在宇宙的中心，而接近西方的毕达哥拉斯和他的门徒，却把这一度曾被相信悬挂在空间的地球，看作和日月及其他星辰一样绕着某"中心火"作圆环运动，而终于把可视的太阳去代替这不可视的"中心火"。到了公元前第四世纪，柏拉图的弟子之中，一方面虽有攸多克索和亚里士多德维护着地球中心说，另一方面比较接近毕达哥拉斯派的柏拉图本人，却在其晚年倾向于地动说①，而其弟子滂土斯的赫拉克里德（彭提乌斯），则明了地主张地球在其轴上一昼夜自转一周。到了公元前第三世纪的亚里士达克，便达到太阳在宇宙的中心静止着，地球与其他天体绕着它的周围回转着的构想。希腊人的这种构想，由于某些新柏拉图派的记录，引起了近世哥白尼的太阳中心的地动说，是众所周知的事实。

　　但这里要特别注意的是，这近世天文学的先驱者，能够不受感觉上外观上的诱惑，而达到理性思维的构想的事实。从我们的感觉看来，太阳比大地小，而且每日从东到西移动着，而大地则大得多，而且静止着。但这些希腊人却斗胆断定太阳是一个巨大的物体，在宇宙的中心静止着，而地球则自转着而又绕着太阳公转。这标志着理性对感性之大胆的挑战，也标志着理性的构想对感性的表象之最初的胜利。但这对于只凭感觉去看的一般人，却简直是梦想，而且对于日常生活毫无用处，由礼拜日神月神的人们看来，则不但无用，而且不敬。

　　关于这地动说的构想，要再说一说的，便是过去巴比伦人的占星术，他们早已注意到水星、金星、火星、土星、木星等（今天我们把它们总称为行星或游星），一一给予专名。而希腊的天文学家却几乎没有理会。公元前第五世纪以前希腊文献上所见的游星，只有晨星（我国古人叫它启

① 参看柏拉图：《蒂迈欧》，40b；《克利底亚》，121°.

明）和昏星（我国古人叫它长庚）两颗，到了毕达哥拉斯（一说是巴门尼德）方才发现了它俩原是一颗（金星）。其次是水星，在柏拉图晚年的著作《蒂迈欧》中才开始看到。① 希腊的学者最初注意不到游星，这实在令人感到奇怪，但若明白了他们新学的特质，便亦可以不至于大惊小怪。因为游星的运行，比较其他天体，对于他们所学的一般的、普遍的、体系的见解，太不规则，太属例外。太阳和恒星在外观上，有规则地一昼夜一回转，而所谓游星，却徘徊于夜空，来去无踪，所以才把它们叫做 planētes 或 planētai（我们译为"游星"或"惑星"）。

到了柏拉图的门下攸多克索和亚里士多德，为了要给这游星变则的运动一个合法则的解释，想出了极为复杂的说明方式。前者因此假设了27个同心天体，后者更把它加多一倍，他们原是东方伊奥尼亚的思想圈内的人物，始终保持着常识的地球中心说。但西方的毕达哥拉斯派，却早已有了太阳中心说的观点。就是他们的老师柏拉图本人，因为比较接近毕达哥拉斯派的思想，所以到了晚年，便预感到这游星运动外观的变则性，是由于不以地球为中心，而以太阳为中心的。沿着这条路线走下去，企图解答这外观上不规则的游星运动的课题的，便是上述柏拉图的学生赫拉克里德和亚里士达克②。

从上述的成果看来，可以略知希腊人这种思想的"革命"的特质。这种特质便是"理论性"的发现。即它在 theōria（静观的态度）一点是理论的，在 logos（普遍、比较、考量）一点是理论的，在 archē（探求一切事物的根本原理）一点是理论的。

上面我们说过希腊人首先把某些初步的问题当作问题，认真地努力去求解答。即他们最初注意到根据原理去研究事物，而其结果却是很幼稚的、初步的。由他们提出来的问题，从当时一般人看来，确实是一种愚问，不论怎样解答，对于实际生活毫无关系。但到了这初步的原理的愚问发了出来，然后才走上了近世的数学和自然科学的康庄大道。所以说起来，那才真正是不寻常的愚问！

不用说，在古代希腊几个世纪间，从这愚问发出的任何学的知识，并没有像近世那样一般技术化、大众化。他们的学对于实际生活始终保持超

① 柏拉图：《蒂迈欧》，38b.
② 参看 J. 伯内特：《柏拉图主义》V 11.

然的地位。这事情普遍用希腊人轻视技术和实践的贵族主义、静观主义去解释，但这种解释分明是以偏赅全、倒果为因的看法。希腊人一般不一定都是像亚里士多德那样的静观主义者，或柏拉图那样的贵族主义者。无论是现在，还是过去，任何人都是常以实用为标准，按照这个标准去思想、去创作、去行动的。但公元前第六世纪的某些希腊人，却开始摆脱这实用的束缚，建立了讲"原理"，用"原理"去论证的"学"。

总之，这从实用主义或宗教传统解放出来，冷静地去观察事物的革命思想，和埃及人、巴比伦人，甚至当时一般希腊人的普通思想不同，不是为实用去求知，而只是为知求知的纯粹求知欲的发现。因为以实用为标准去看的一般人的思想，是以看的人自己为中心的——事物对我怎样，对我有什么好处——自己中心的、主观的思想方法。反之，只是为知求知的态度，却是离开自己——没有考虑到对自己的利害得失——去静观事物的 theōria 的思想方法。所以后来亚里士多德把它叫做 theōretikos（静观的、理论的），而与 praktikos（行为的、实践的）和 poiētikos（创作的、技术的）区别开来。它是"就事物本身"去观察事物——所谓即物的、客观的态度。希腊的天才们所首先探索的"原理"，正是这即物的 archē。这 archē（复数 archai）原来是"原始""本源"的意思，但到了他们用即物的态度去求事物的"本源"的时候，这"本源"的意义便从旧的意义转变为所谓"原理"的新的意义。太阳和日蚀，如照普通的主观的态度去看，便只有作为祭祀的对象被礼拜，或作为恐怖的对象被忌避，当不至于探索它本身是什么，它是怎样发生的问题了。所谓太阳，只不过我们每日所常见的起于东而没于西的日球罢了。但近世的天文学却受了古代希腊思想的余荫，知道"就事物本身的原理"（juxta propria principia）去观察事物，把太阳和地球安放在适当的位置。

把事物从它的"原理"去看，便是从它的根源去看，即深入地去看，广泛地去看。这和感性的个别的看法不同，而是理性的普遍的看法。这便是上述它在 logos 一点是理论的——他们思想革命的另一个特质。

logos（拉丁译语 ratio）原是扫集落叶的意思，又和"说话""思想"的动词 legein 有关系，有着物和物的"关系""比较"的意义，同时又有"语言""说话""言论"，更进而漠然地包含着表示事物的道理的"概念""意义""理由""道理""理性"等意义。所以我们说某种思想是

logikos（拉丁译语 rationalis），便是说这种思想有道理、有意义、有理由。而且这道理具有任何人都能够理解的一般性和普遍性。即它对于事物，不是作为个别，而是在它的普遍性上加以把握。

 这 logos 的思想的普遍性和全体性的性质，由于这个词在希腊学界被用作"比"，更加容易理解。"比"是把事物在其与其他事物的关系上去看，即不把事物孤立地去看，而是在其与其他事物的关系（比较）上去看。说到这里，令人想起公元前第五世纪的希腊学者希俄斯的希波克拉底求出把一个立方体改造成为两倍大的方法的传说。一个传说，是他在某悲剧诗人的著作中看到米诺斯国王命人把自己的墓碑改成其子的墓碑的两倍大。另一个传说，是特罗斯人因为恶疫流行，打算把祭坛改造成原形的两倍大，以期邀得神的恩惠。在这场合，几何学者希波克拉底的立场，当然与奉命改建墓碑和祭坛的职工不同，因为这对于他来说不是亟待解决的实际问题，所以能够把它当作有趣的理论问题去考虑，找出解答。如果这个问题在几何学上得到解答，职工们便可利用这个解答，容易地把它改造成两倍大了。但是，不但那没有理论态度的职工，就连几何学者希波克拉底本人，如果面临着恶疫流行，迫切地需要造出两倍大的祭坛，便不能把它当作一个几何学问题慢吞吞地去考虑了。恐怕他们只有把它当作一个技术问题，设法造出大约两倍大的祭坛就算了。而米诺斯国王或特罗斯的神，既然不是严密的几何学者，也许就这样觉得满意了。

 但在希波克拉底的场合，却有点不同。他的任务并不是要造出所与的"这块"墓碑"那个"祭坛两倍大的东西，而是要求出"一般"把立方体改造成两倍大的方法。我们可在这里看出 logos 的思想态度。即它不是局部应付，对于"这个"去讲求"这个"对策，对于"那个"去讲求"那个"方法，而是求出适用于任何一个的普遍妥当的解答。

 正因为如此，所以他们才能成为数学家、天文学家，同时又能成为对世界全体求出其根本原理，由此原理去理解一切的"哲学家"。

 这样，就事物本身去看事物的理论的态度，因为它没有顾虑到事物对自己的利害得失，所以是无关心的、静观的态度，能够摆脱一般人所不能避免的人类中心主义的主观愿望，而客观地去认识事物的真相。后来亚里士多德使用 physis 这个词的第三格 physei（自然地）去表示这"就事物本身"，有时把它叫做 haplōs（"直截地"或"无条件地"），去和 pros hēmas

("对于我们"或"在我们看来")对立。① 这个词可说最能简明地显示公元前第六世纪新思想的特质。

总之，亚里士多德所称为 physikoi 或 physiologoi（自然研究家）的学者（泰勒斯及其以后的学者），在其探求一切事物的"本源"（"原理"），用"原理"去理解事物的时候，常把这"原理"本身当作 physis 去探求，同时又把这"事物本身"或"事物本身的真实"叫做 physis，从它的根本原理去理解它的真实。正因为他们是这 physis 的研究家，所以后来被称为 physikoi 或 physiologoi。

physis 一词，后来被译成拉丁文 natura，我们更把它从拉丁文译成中文"自然"。但这并不是说，近世自然科学发达后，我们普遍用来和"精神""文化"或"历史"对立的"自然"，在古代就已存在。"自然的研究"（physikē 或 physiologia）也并不是我们现在所谓 physik（物理学）或 physiologie（生理学），以至一般所谓 naturwissenschaft（自然科学），而与精神科学或人类学等特定的科学对立。从泰勒斯、阿那克西美尼起，一直到阿那克萨戈拉和原子论者止，他们并没有特别选定与人间界、文化界区别开来的自然界，或与主观界对立的客观界加以研究，而只是认为离开主观的肆意，没有加上人工的东西，是真实的，所以便在 physis 的名下，去探求这世界本来的真实。又用这种方法去研究特殊方面的，例如医学家科斯的希波克拉底等，他们也并不是研究怎样去医好"这个"伤、"那个"病，而是研究一般人的身体的 physis。它并不是临时应付的、对症下药的，而是作为学的医学，一般是研究 physis 的。但由他们发起的 physis 的研究，因为是独立地去研究对象本身的真相的客观理论，所以先选定了最适合于这研究的所谓客观的自然界作为对象，由此奠定了近世自然科学的基础。事实上，他们所谓 physis 这一概念，自从他们开始研究后不过两个世纪间，就已有今天自然科学所限定的"自然"的意义。例如把从来认为是神圣有绝对权威而加以信奉的人类社会的法习 nomos，和 physis 对立，把它当作人为的，所以是肆意的、相对的。这种思想可在公元前第五世纪后半期的智士派（诡辩学派）看得出来。

但如上述，以这 physis 为对象的公元前第六世纪以来的理论的研究，在今天看来，大体上是数学、天文学、气象学等科的学。到了公元前第五

① 参看亚里士多德：《分析后篇》，71b33～72a5；《形而上学》V，1018b32～34 等。

世纪，又有生理学的、医学的 physis 的研究。而此诸科的研究也逐渐出现了各专门的学者。但这里要注意的，便是他们并不只是把它当作部分的、分科的学的研究，而反是同时又一度把它当作全体的、一般的学（所谓普遍学）而开始的。自从最初的数学家泰勒斯把水当作世界一切的"本源"以来，继起的学者之中，多数是数学家、天文学家、生物学家，都是同时从宏观世界全体，去求一切的"本源"（原理、原因）。从这一点上看来，他们并不只是研究部分的、专门的"科学家"，而是同时又作为"哲学家"而被放在西方哲学史开头第一章。

他们这科学家和哲学家的结合，可说是他们理论的态度——logos 的性格的必然的结果，同时又是幸运的结合。因为他们如果不是数学家兼哲学家，只是从事部分的研究（这在今天当然是可以的），便将看不到自己在全体所处的地位，失去总体观的指导，从而不得不回到上述的"暗中摸索"，落到职工的临时应付，赢不到学的建立者的荣誉地位了。

（原文载《哲学与美学文集》，中山大学出版社 1994 年版，第 3～25 页）

论苏格拉底

Sotrates, welchen man die inkorporierte philosophie nennen kann……
称得上哲学化身的苏格拉底……

——马克思

 苏格拉底（公元前469—前399年）出生于雅典一个贫苦家庭，父亲索夫罗尼斯库是一位雕刻师，母亲费娜雷特是一名助产士。苏格拉底的生平事迹，我们知道的很少，只知他在伯罗奔尼撒战争期间，曾参加过波提狄亚（公元前433—前432年）、德立安（公元前424年）、安菲波利（公元前422年）三次战役，作战非常勇敢、机智，在波提狄亚一役中救了亚尔西巴德将军的命。他也曾以议长的资格，出席审判在阿吉纽西群岛指挥舰队作战的诸将，在审判中独自主持正义，力排众议，冒死反对多数人主张判处诸将以死刑（公元前406年）。又曾于三十暴君专政时期，抵抗三十暴君的乱命，拒绝去萨拉米拘捕雅典公民李昂（公元前404年）。

 苏格拉底是一个胸怀坦荡、言行一致、清心寡欲、自制力极强的人。在他在世的70年中，无论是在军队中作战，还是在公职活动上，他都表现出非凡的见识和胆略。他其貌不扬，身躯短小而臃肿，扁鼻烂眼，大口厚唇，加以衣冠不整，姿态笨拙，显得十分丑陋，可是当他一开口说起话来，他那感人肺腑的生动语言和坦率诚挚的独特风格，马上把你整个人吸引着，把他的一切的丑陋外貌也通通忘掉，使你感到站在你面前的，是一位可敬可爱的良师和益友。他和蔼可亲，平易近人，而且善于启发，富有风趣，但对当时浮夸诈伪的习气，则痛下针砭，直言不讳，毫不留情。

 公元前399年，他被人控告以宣传无神论，蛊惑青年的罪名，在法庭受审，被判处死刑。在他被判处死刑后，他的朋友曾劝说他逃往色萨利去避害，遭到了他的严词拒绝。他认为这个建议是卑鄙可耻的，而且违反国家的法律。他说他终生受法律的保护，故宁受诬而死，不愿违法苟生。他是一个守正不阿，九死无悔，在哲学史上第一个为"哲学"献出宝贵生

命，无愧于"称得上哲学化身"① 的伟大哲学家。

第一章 苏格拉底其人及其"哲学"

Socrates autem primus philosophiam devocavite caelo.
苏格拉底是最初把哲学从天上召唤到地上来的人。

——西塞罗

　　这是公元前第五世纪后半叶在雅典发生的事情。这个时期正是雅典多事之秋：苏格拉底的出生、活动，以至被提出控诉，判处死刑，是在这个时期；在萨拉米海峡，击溃波斯的入侵军，独揽全希腊的霸权，在大政治家伯里克利的领导下，建设古典希腊文化，是在这个时期；由于伯罗奔尼撒的内战，一败涂地，终于把霸权让给斯巴达，也是在这个时期。早在这个时期前一世纪，那发源于东方伊奥尼亚的殖民地，而在东西伊奥尼亚继续发展的，史称"自然学者"或"前苏格拉底的学者"的学说，已和其他文物相继传入他们的故乡雅典。在那个时候，这外来的——不用说是同属于希腊的，但由本土的雅典的保守分子看来，却是外来的新知识，由于它的新奇，受到了一部分市民的欢迎。即便是那夸称自己雅典人"爱智慧而不堕于文弱"的一世的大政治家伯里克利，虽然一面警惕着那侵入东方伊奥尼亚的波斯王朝的豪奢习气，而仍是优待那从东方伊奥尼亚来游的自然学的典型学者阿那克萨戈拉。但照一般看来，这种新知识却不能照原来的样子被直接接受，而反在伯里克利死后——伯罗奔尼撒战争开始后，受到了猜忌和排斥。例如前述的阿那克萨戈拉和智者普罗塔哥拉等人，起初虽然受到市民的欢迎和尊敬，但不久又从这里被放逐，而其原因却不外乎他们新奇的自然学的思想。又和他们根本不同道的本地人苏格拉底，亦不免被提出控诉，判处死刑，相信他亦因此被误解为这种外来思想的研究者和宣传者。

　　但在明白"道理"，照"道理"办事这一点上，自信比任何别的民族

① 《马克思恩格斯全集》第1卷，人民出版社1956年版，113页。

特别优越的希腊民族，尤其是在这希腊民族中，自信为优越中之最优越的雅典市民，为什么不欢迎这新学呢？这恐怕是由于那保持过去传统和夸耀现在胜利的雅典人保守排外的偏见。或由于他们未能理解这外来的自然学理论的性质和意义——照他们看来，这种知识不但不合实用，而且含有反国家反宗教的危险因素。

因为静静地去观察天体，或研究地上各种现象，他们自然学者那一套理论，对于现在掌握着全希腊霸权，议论国家大事的雅典多数的市民，固属无聊的游戏，而和市民实际生活全无关系的议论，亦无疑只是无用无益的空谈。不顾实用，只在"自然"的名下去研究事物的真相，这种理论的态度，只有在前述东方伊奥尼亚的米利都始能发生。而且，正因为它是没有实用性的理论，所以把它放在实践和创作之上，占着最高的地位，这却只有在那丧失了祖国的独立的公元前第四世纪伊奥尼亚系统的学者亚里士多德才能做得到。但照现在公元前第五世纪黄金时代的雅典人看来，这种理论无疑是无用无益，而且不易理解的。固然他们还是喜爱某种知识或某种文化活动，不计较任何利害得失，而只为着一个桂冠而狂热——这是波斯人等所认为最大的奇迹。而且，说到无用，他们却欣赏着无用的悲剧；说到无聊，他们却为无聊的议论夜以继日。这和那不计较任何利害得失，而只为知求知的自然学者理论的态度，是一脉相通的。但因为这种学问比较其他娱乐却很认真，而且虽说无用，又似预约着某种实用性，所以他们终于不能不认真地去接受它。

总之，这新兴的学问之所以不受他们欢迎，甚至受他们的排斥，已如上述，不外是由于他们保守的对外的偏见和对于外来学者所抱的一种嫉妒和猜疑。尤其是看到外地学者受到一部分青年市民的欢迎，更挑起这种嫉妒和反感。而且这种反感对于下述外来的智者——自称为 sophistēs 的一群的所谓诡辩学派，尤为显著。

这种外来的新知识，既然在原来的理论的形态下不见容于雅典，就必须加以某种变形和伪装，使得它对市民的实际生活发挥某种效能。在这个场合，把这自然学的知识加以变形改造，使其易于受到当时新成立的民主政治的雅典及其他大国的青年的欢迎的，便是所谓诡辩学派所发明的"辩论术"。

我们说这诡辩学派的辩论术，是自然学的知识的变形，并不是说它是自然学理论的直接应用，也不是说他们是自然学理论的真正理解者。但不

管是普罗塔哥拉，还是高尔吉亚，大部分的诡辩学者，多数是生长在自然学传播的地方，而且保持着自然学的（自然主义的）观点，而他们的职业却是根据这自然学的观点去讨论人类社会和国家的事体，对青年市民传授一种有利于立身处世的技术。这种技术，尤其是他们最引为得意的辩论术，对于当时民主政治的环境，既然是一种必需的法宝，所以受到那些希望在政界一显身手的青年市民的欢迎，自是当然的事。可是，这诡辩学派不久又在雅典，至少在伯里克利的"和平"时代过后，不得不失势，甚至遭受排斥。

这正如上面所说，是起因于雅典人自大保守的偏见，而根本的原因却是战后勃兴的国家意识，在那"和平"的日子过后，更趋褊狭，而变成排他的、党派的。国家意识或爱国观念的勃兴，同时对于本来的神，亦染上强烈的国家色彩。神的祭祀成为国家行政的一个项目，由国家经营管理，而渐次恶化的党派分歧，亦利用这国家宗教作为党争的工具。于是，雅典虽然由于一部分有眼光的人士不断努力，但结果却由于褊狭的国家意识和狭隘的党派纷争，不得不于公元前338年喀罗尼亚一役，断送了全希腊诸国的独立。这雅典早在1世纪前，把外来的学者阿那克萨戈拉，其次把智者普罗塔哥拉，同以不敬的罪名，放逐国外，又把本地人苏格拉底判处死刑。这恐怕是由于他们的言论，对于雅典一般的市民，有好些地方被认为忤逆和不敬。

首先，关于阿那克萨戈拉所代表的自然学者，他们的学说分明带着无宗教的乃至反宗教的色彩。自从荷马以来，这伊奥尼亚文化的土地，早在"自然的名下"（不在"神的名下"），去探求世界一切的真相，追求它的原理原因，对于传统的神的信仰，尤其是对于拟人的神观，表示反对的倾向。他们作为学者，对于本来的宗教是无关心的，乃至批评的、反抗的。而在这伊奥尼亚的殖民地，却能容许他们这样的态度。就是最讲宗教的毕达哥拉斯门徒，其教徒方面，对于本来的宗教，也采取革新的倾向，而学徒方面，则和其他自然学者一样，对于宗教的祭祀和信仰，表示无关心的态度。这种无关心的态度，却使到这发生不久的学的精神，从宗教的神话的桎梏中解放出来，成为理论的合理的学说，终于朝着近世数学和自然科学方向保持正常的发展。而作为这伊奥尼亚文化的后继者的雅典，接到了从这文化孕育出来的学说，却在其尚未能理解这新学理论的性质以前，先发现这学说末梢的反宗教倾向，而开始向它进行攻击。因为照信奉日神和

月神的人们看来，那些把日月星辰看作火焰、石头、土块的自然学者，当然是冒渎不敬之徒，自非加以排击不可。固然，在当时的雅典人中，真正尊重传统，信奉神明，为着自然学的反宗教倾向，替国家担忧的，究竟能有几人，是一个疑问。

其次，过去学者对于一般市民，或劝导他们保持中庸，遵守国法，或宣传灵魂的救济，而这些自然学者却在"自然"的名下去求真实，而且在这里求出来的真实，却是超越国界的一切共通的真理，普遍必然的原则。而且照他们看来，只有能够独立地加以静观的，有条不乱的，才是最适合于这理论研究的对象，才是自然的、真实的。反之，人类的行为和习惯，尤其是规定人类之国家的、社会的、人伦的、宗教的行动和法习（风俗、礼节、法律、祭祀等），比较所谓自然的事象，却太过于复杂多歧，太过于变化莫测，所以不把它当作研究的对象。而且由于这种自然的理论的发展，这自然的存在便被看作真实的——必然的、客观的、绝对的；而人类社会的各种法习却不是真实的，只是人类任意决定的、偶然的、主观的、相对的。于是，诡辩学派便挟着他们足以左右舆论的辩论术，指出人类社会的法习可以随时改变，用"自然的观点"（自然的）和"在法习的观点"（人为的）的对立概念，使那些青年听讲者意识到国法并不是绝对不变，而是可用人事去改变的。这是从自然学的立场很容易引出来的结论，只是他们和自然学者不同，注重现实的人类和国家的事情，对于这些事情，采取相对主义的态度。普罗塔哥拉宣称人是万物的准绳，不外就是这相对主义的形式化。但他们这种否认国法的绝对性的口吻，却无疑刺激了雅典人保守的偏见，给予了其一个攻击的好借口。智者和自然学者所受的，是同一罪名。

但不管雅典的国家意识怎样把他们看作危险人物，他们自己实际上却并不是怎样值得忧惧的危险思想的所有者。而且，雅典的市民亦未尝真正出于忧国的至诚而攻击他们。先就自然学方面言，他们的自然学是和数学一样，完全关于自然的理论，并不关于人事和国事。在这一点上，它确是超国家的，没国家的，但却并不因此而否定国家——不是否定，亦不是肯定，而是和它全无关系。同样，在宗教方面，说明太阳是火焰、是石头，这和礼拜日神完全是两码事。问题只在于因为它是石头，所以主张不应礼拜——一般言之，即用自然学研究的态度和结果，去规定人事和国事。诡辩学派之所以成问题，便在这一点。

可是，诡辩学派对于国家，亦不是怎么值得忧惧的危险思想家。因为他们是来往希腊各国的明智之士，明了希腊各民主国家的情况，教授青年市民立身处世的道理，不问党派。而且根据当时民主政治的习惯，多数市民要站在议会或法庭去争论是非曲直，而这种是非曲直却要由表示赞成的人数的多寡去决定。所以不管事实的真相如何，只要能够把它讲得似是真实，头头是道，即使枉曲为直，倒是为非，也能博得多数的投票，获得最后的胜利。这便是诡辩学派在民主国家受人欢迎的原因，又是辩论术之所以被称为加强"薄弱的论证"的术的理由。因此，它本身完全是形式的，昨天巧妙地支持甲方，今天反转过来而赞成乙方，问题不在于议论的内容如何，而在于论法之似是真实，要是能够击败对方，说服多数便得了。他们正是可左可右，逍遥自在，今天刮东风，便是东风派，明天刮西风，便是西风派的十足蝙蝠式的骑墙派人物。这便是诡辩学派的"相对主义"的原形。这种相对主义并不是从探求自然的真实——自然学的理论而来的理论的结论，而是利用自然学的知识，装出一副公平无私的面孔去观察人类社会的他们的经验而来的结论。它既不是出于否认某绝对者而自树另一种绝对主义；也不是认为一切都是相对的，不认为有绝对的存在的所谓相对主义的绝对主义，而是不管任何意见、任何主张，各对于它的主张者各自为真实的，肯定一切，是认一切的投机主义的相对主义。这表明了稳健妥协的常识家实际的态度，而且这又是这些辩论术的教师所常采取的态度。

这样，站在这稳健的常识的相对主义的立场，只是用口头去宣讲的诡辩学派，自然说不上有什么值得忧惧的革命理想和实行意志。他们是巧妙的实用主义者。尤其是他们多数是外地人，遍游希腊各国，常为他人对他人说话。他们没有自己。他们所辩论的现实并不是他们自己的现实。他们完全是一个贤明的中立主义者，是对于任何一国的事情，完全采取一种无所谓的态度的外地人的旁观者。而且同是旁观，前述的自然学者对于真理尚存着一种理论的情热，而他们智者却连这一点情热都没有，所以更加没有危险。在这一点上，现实的雅典对于他们，似乎没有什么忧惧的必要。

但这样的相对主义的态度，不正是埋没自己的"无主见""无节操"的代名词，而最值得忧惧的吗？固然雅典人不愿用这些名词去指责他们这样的态度，而且在雅典人中，已有一个为了这样的态度而忧惧，但结果连这个人也被杀害了。恐怕一般雅典人对于他们自己所采取的这种生活态度和思想态度，没有注意到它的危害，所以并不感到忧惧，而反以为是稳健

贤明的态度，所以他们并不为了这个态度去攻击诡辩学派。而其实当时雅典的状况早已在不知不觉之中堕于这样的态度。当时雅典的政治，尤其是在大政治家伯里克利殁后，可说完全被操纵在那些无见识无信念而侈谈政治的官僚政客和无主见无节操的随声附和的投机主义分子手里，结果陷于似是而非的民主或愚民政治的作风，而保守的反动的一部分贵族主义者，却把它看作民主主义的恶弊，同时把外来的诡辩学派当作这种恶弊的助长者，而向其攻击。但其实这些自夸为有见识的贵族主义者，在其参与现实的政治，其为无主见无节操的相对主义者一点，却只是五十步与百步之差。

在这种情况下，以一个政治教育家自任，出而向一般青年讲授立身处世之道的便是外来的诡辩学派。他们洞察这个国家的现状，肯定这个现状，迎合这个现状。所以不管看法如何，他们未始不可看作无主见无节操的助长者，但却不能让他们负起这无主见无节操的全部责任。他们所主张的相对主义的议论，不过是把当时社会上早已通行了的这种态度——扼言之，就是无主见无节操，但实际上却是立身处世所必需的贤明的相对主义态度——表现为更加具体的形式而已。

总之，这些外来的诡辩学派，不管后来怎样受到雅典人的排斥，他们言论的内容和方法对于后世的思想界有过怎样的影响，公元前第五世纪后半期的雅典却都未曾惧怕他们，即使惧怕，也不过只是自己惧怕自己的影子，而把它转嫁给外来的诡辩学派而已。

针对这种现状，发现国家的危机，把它的原因归到一般市民的无主见无节操，而真正为国家忧心的，便是雅典一市民苏格拉底。普遍认为苏格拉底以诡辩学派为敌，指责他们引导青年人步入邪道，但这是由于他的弟子柏拉图在其所著对话集中，用苏格拉底与当时诡辩学派论战的形式，去表示自己与其论敌（例如亚里斯提卜和安提西尼等公元前第四世纪的思想家）的论战而引起的误会，而其实并不如此。苏格拉底认为诡辩学派相对主义的言论，无形中反映了当时的社会风气。他在自己祖国的现状中看出了这种风气，所以不禁为祖国忧心。

从另一方面说，对于同一的现状，诡辩学派采取了妥协逢迎的态度，而苏格拉底却采取了否定反诘的态度。这对现实的雅典，无疑是一个讨人厌的刺激，逆耳的忠言。因此，雅典不但赶走了外来的自然学者和诡辩学

派,同时又用同一手段去对待本地人苏格拉底,但因为赶不走他,便索性把他杀死。

苏格拉底被告的主要罪状,据说是冒渎神明,蛊惑青年。这是因为他被误解为主张日神月神是土块石头的离经叛道的自然学者,或好作奇谈怪论、颠倒是非、混淆视听、毒害青年的诡辩学派。而且这不但是他的原告这样解释,甚至连喜剧作家阿里斯托芬的《云》(Nubes)也这样解释。照柏拉图的《辩诉》看来,他已感到从那时候起,便受到人家这样的误解和诽谤。这分明是一种曲解。但他终于在这个口实下被提出控诉。另外,我们也可从这以"智者苏格拉底"为主人公的喜剧《云》的演出这个事实,知道当时苏格拉底的言行确实有些容易受人误解的地方。

例如,他说自己幼时耳边常听到神灵的声音。这在一般人看来,是很奇妙的。尤其是他把自己的天职"爱求智慧"(philosophia)的事业,叫做"爱护自己"(epimeleisthai hautou)、"爱护灵魂"(tes psychēs epimeleia)。这由我们今天看来,无疑只是注重心德,没有什么奇怪,但在当时雅典人的印象里,这"灵魂"(psychē)一词,是指一般生物所借以生存的"气"或"呼吸"(pneuma),或死后彷徨于坟场的影一般的亡灵,分明是不能加以爱护的。但在伊奥尼亚的学者中,也有把"灵魂"看作"气"或"空气",而把它当作主要的问题的。因此,重视"灵魂"而加以爱护的苏格拉底,被误解为自然学者一派,也不是完全没有根据的。

其次,"颠倒是非""混淆黑白",是后来学者攻击诡辩学派用以加强论据,使自己的主张取得有利地位的辩论术。但事实上,照柏拉图的对话集看来,苏格拉底所运用的锐利的论法,并不逊于爱利亚学派的辩论家,即就其对话的进展看,他比诡辩学派还要带着更多的强辩的因素①,所以被误解为诡辩学派一流,也可说是不足为怪的。

但一如苏格拉底的自辩,这些都完全属于误会。而他之所以被误会,完全由于他的新使命不易受到一般人的理解,尤其是他被称为"智者",但却自认为无智,自称"爱智者",其所就各人自己而加以爱求的"智慧"的真意,完全不为一般人所理解。那么,他和自然学者、诡辩学派到底有什么区别呢?他所爱求的"智慧"和他们所有的"智慧"到底有什

① 参看柏拉图所记录的苏格拉底与当时诡辩学派的辩论:《对话录》《普罗塔尼亚》《高里亚》等篇。

么不同呢？

苏格拉底对于自然学者的原因的探求，本已抱着浓厚的兴趣，所以对于那关于自己的有名的神谕——无人比苏格拉底更有智慧的阿波罗的宣托——也不得不努力去求出它的原因，以明神意之所在。他是这么一个理智的人，但同时他又不失为一个传统敬虔的雅典人，不能直接把这神谕斥为虚妄。他对那些自然学者把神当作石头，比他的原告还要感到更大的不敬。而且他的这种感觉，比他的原告还要具备着更加深刻的理由。他说，人们如果能够通晓天上地下一切现象，那是再好不过的。但他自己现在没有这种知识，他不像那些自然研究家，他宁愿作为一个普通人，注意浅近的人事，近在自己心头的更为重要的事。

在这一点上，他和诡辩学派没有多大不同。他和诡辩学派一样，不以自然为研究对象，而以人事为研究对象。但他和诡辩学派不同的地方，便在于诡辩学派夸扬自己具有国家社会广博的知识而传授给别人，而苏格拉底却自认对于某重大事完全无知而加以询问。他一方面认为真正的智慧，是关于人类某重大事的智慧，而不是那些自称"智者"的诡辩学派所传授的知识；又因为自己没有这种智慧，所以不得不努力去爱求，自称"爱智者"，对于每一个人，在他的心中，在他的灵魂中去求出这种智慧。

不用说，照普通一般人看来，他无疑是一个智者，而绝不是一个完全无知的人。只是他对于某重大事痛感自己无知，所以当他一听到上述的神谕，便不得不感到疑惑不解。究竟有什么方法去弄清楚神意所在呢？于是，他便想到爱利亚学派的辩证家的方法，去求出它的反证。即他为了找出比自己更有智慧的人，来证明神谕的不正确，所以他遍访了当时雅典所公认有智慧的人——政治家、诗人、技术家等。苏格拉底走访了这些人，结果发现他们在各方面虽然具有许多智慧，但对于自己所认为无知的某重大事，亦一样无知，只是不肯自认无知。他在这遍访之后，对于神意，得出了这样一个结论：在智慧之神阿波罗看来，对于人类这个重大事，知其无知的自己这无知之知，比那些不知其无知而自诩为有知的别人，自己要略胜一筹，而且关于这重大事的智慧，才是合于神意的最高的智慧。从这个时候起，他便把这智慧的爱求（philosophia）作为神交给他的唯一使命，为了这个使命，献出了他的后半生。

总之，他之所以异于学者、智者，以及其他一般有智慧的人，乃由于他不认为有别人所认为有的智慧，而只是欲知那关于人类某重大事的真

理，向别人加以质询。别人自夸有这样的智慧，而他却感到那里有着非别人求知的方法所能知的重大性。通过对于这重大事无知的自觉，努力去求真知。

关于这重大事，他也许比别人要知得多些，但他却感到那里有着非别人求知的方法所能知的某重大性，一方面自认为无知，另一方面却要用真的方法去求知。所以照一般人看来，他分明是一个知而故作无知的讽刺者，而他自己更装作无知而加以彻底的质询。这便是作为"苏格拉底反语"的有名的"假装"（eirōneia）。在那时候的雅典，容许这个坦率的苏格拉底活到70岁，可说是其完全靠着这个无知的假装。而这反语的尖锐辛辣的质询，却暴露了一般青年所自夸的知识的矛盾，使到对方自觉无知，而成为不固执任何成见的完全解放了的自由人。在他的弟子中出了怀疑的和否定的辩论家以及轻视一切知识和理论而注重躬行实践的实行家，可说正是继承了苏格拉底这无知的一侧面。但这一侧面在苏格拉底本人，却始终只是一个侧面、一个假装。如果不明白这一点，便无从抓到这爱智者苏格拉底的真相；无从理解那根据高度的学的认识，努力去求实现其"理想国"的哲学家柏拉图的出现；更无从明白苏格拉底之所以替一般雅典人的无主见无节操忧心的道理。他实是探求善之所以为善的根源、德之所以为德的理论的根据的最初的道德理论家。

苏格拉底的问答，常从下述的程序进行，即无论任何方面的职业，它的"善"（技能或卓越性）是基于各方面的专业知识，所以有了各方面的专门家，而人们则把子弟送到这些专门家家里，学习各方面的专门知识，以期获得各方面的"善"。例如想做木工，便到专门做木工的人的家里，学习做木工的"善"。但同属于善的"灵魂的善"，这本是任何人——不论是工人、诗人、政治家或军人——所最当重视的"善"，却没有关于这方面的专门家。人们对于这个事实，不但不引以为怪，反而认为无须这方面的专门知识。而实际上，正因为没有这方面的专门知识，便在人事的去留、社会的表决、政治的运用、军队的指挥，随处都出现了无节操无秩序的景象。苏格拉底认定，这方面的善的专门知识的缺乏，正是雅典一般所常见的无主见无节操的原因，政治紊乱、道德颓废的病源。他站在雅典街头，向来往的市民质询的，便是关于这"灵魂的善"的专门家和关于这"善"的专门知识。

这种知识普遍叫做智慧、识见、真理或道理①，它是关于人的"善"的一种知识，所以和自然学者的理论知识不同，比较接近于诡辩学派的知识。但它又和诡辩学派自称市民的老师，传授青年市民立身处世的术，本质上完全两样。诡辩学派的这种术，早已受到市民父兄的垂青，他们不惜付出一笔费用，让子弟前往受教。而苏格拉底爱求的"善"的专门知识，却不但完全不受世人的一盼，而且认为是早已知道，无须去专门学习的。现在人们口头上说着什么敬虔、勇敢、正义，去祭祀鬼神、指挥军队、处理政治，而这些敬虔、勇敢、正义诸善（德），与技术的专门家和辩论的教师所教的善（技能）不同，是任何人都已知道的。但苏格拉底却对这任何人都已经知道的善，自认为无知而加以质询，这和"星的凝视者"对于任何人都已经知道的日月的运行和出没，感到惊奇，去推究它的形状、原因，可说只是五十步与百步之差。而且苏格拉底所质询的，比天地的现象还要熟稔得多，它是活在人们的心里，任何人都很容易知道它，所以显得他的工作是无智之举。在忽视探求真理纯粹态度和理论性的公元前第五世纪的雅典，他们既然已把那对于自明的现象感到惊异，去探求它的原理原因的东方伊奥尼亚自然学者的研究，看作无用的议论，故其对于苏格拉底的问答，不能理解。

　　苏格拉底认为自然学者所探求的，是天上地下的现象，那是不易知道的，所以把他的质询只限于浅近的人事。这人事的质询可说是把自然学者理论的探求，从自然外部的存在转移到人心内部的价值。例如他说到敬和不敬，他便问什么是敬，去求出敬的概念或敬的本质。从这一一的善（德）求出它普遍的本质，由此而达到其所以为善的灵魂。各方面的技术的善（技能）既然是基于各方面的知识，所以这些人事的各种善（敬虔、勇敢、节度、正义等诸德）亦必基于一种知识或智慧，而各种善便在这灵魂本身的善（智慧）表现成为有统一的善。这样，在灵魂的善各方面的表现，达到诸德一般的本质，求出诸德归一的根本原理。在这一点上，他的探求的态度是和自然学者理论的态度一致的。同时，他又以和自然学者在"自然"的名下去求自然的存在中绝对的真实同一的热情，去求人类世界

① 后经柏拉图至亚里士多德，这 sophia 便成为理论的知识，而 phronesis（识见）则成为关于行为的实践知。但在苏格拉底，这两词几乎全无区别地漠然地用作同义语。这理论知与实践知的结合，正是亚里士多德所不能理解的苏格拉底的伟大之处。

中真实的存在。苏格拉底就这样运用自然学者理论的精神，在人心内部求出诡辩学派所看不到的人类社会的绝对的真实。

一如上述，诡辩学派按照自然学的观点去看人类社会的事象，不认为人事有自然一样的真实性和绝对性，所以对于人事的说明，缺乏一种从内部涌现出来的严肃性。反之，苏格拉底的人事质询，表面上虽平淡无奇，但骨子里却藏着不可侵犯的严肃性。这便是在人事的根底抓到某真实性和绝对性之故。而且这严肃性并不如一般盲目的狂信者或旧式的道学家所常见的一种固执，而是打稳了基础的知性的理论。这可说是在心灵上继承了东方伊奥尼亚自然学者探求事物真相的理论的精神。

总之，苏格拉底所谓"爱智"的人事问答的活动，在其实际上没有任何效用一点，而且在其只求真理、只求普遍的原理原因一点，尤其是在其求真理的情热一点，可说与自然学者一样，同是"理论的"。但这里要注意的便是他的天才一旦贯彻了自然学者理论的精神，便展开了一种主体的理论——超越自然学的客观化的理论，或者可以叫做"实践的"理论。因为自然学的理论，不是把对象"在其对自己的关系上"去看，而是"就对象本身"去看。而苏格拉底的问答，却并不是针对客观的自然，而是针对问答者本人自己的灵魂的善。这针对自己的问答，并不把自己当作他者，而是当作真正的自己——即从主体去把握的"实践的"理论。普遍所谓"理论的"照亚里士多德的用法，是 theōrētikos（知、静观的）的译语，与 praktikos（行、实践的）对立，是自然学者、数学者离开自己去静观对象的非实践的客观的态度。但苏格拉底现在所求的人类的善，却是接近于自己的，愈用客观的态度去看，便亦愈疏远自己，失去了它的真实性。所以苏格拉底的理论，不是看他者的真实的静观的理论，而是直接看自己的真实的内省的理论——活在自己心里的实践的理论。

照柏拉图所描绘的苏格拉底的临终时的述怀①，他对于自然学者所求的原因，因为不能说明人的行为的真因，表示不满。譬如他们把自己（苏格拉底本人）那时不逃狱的原因归于自己的筋肉和足踵的状态，但这只是必需的条件，不是真正的原因。自己之所以留在牢里等待死刑，（真正的原因）是在于服从国法是善。苏格拉底是这样想的。即人的行动的真因，

① 参看柏拉图：《斐多》，98c；99b.

要从判定善恶的人的内心中去求，自然学者所谓身体的状态，只是使这真因成为原因的必需条件而已。但自己一人所认为善的，是不是真善，他的判断是不是出于一人的独断呢？

照《苏格拉底的辩诉》（以下简称《辩诉》）看来①，所谓"爱求智慧""爱护灵魂"的他的使命，在于告诫人家不要爱财物先于爱灵魂。这所谓爱灵魂，是指爱心中的自己，也就是告诫人家不要本末倒置，不尽可能改善自己，只顾虑自己的身外物（身体和财产）。同时他所爱求的灵魂的善，虽是自己的善，却又是超个人的全体普遍的善。他问到各人所想到的各种善（勇敢、节度、正义等），已不是任何一个人的善，而是使此等善成为善的道德意识，任何人都能通用的德的一般概念。他之所以把各种德归纳成为一个知或智慧，不外是把表现在各种形式的德统一在一个善，由此求得一个根本的道德的自觉。

柏拉图在他的杰作《普罗塔哥拉》中，让这个诡辩学派和苏格拉底对话，以德可教或不可教为主题，做了一个长篇的演说。在这里，他一方面把一切诸德归纳为一个知或智慧，但又认为一般的德是不可教的。反之，诡辩学派却根据事实（例如有勇者未必有谋、诚实的人未必有智等）对于把一切诸德归于知的苏格拉底的建议，表示不赞成。但德若是知，当然是可教的，为什么苏格拉底硬说它不可教呢？我们认为苏格拉底的所谓德，不是诡辩学派所认为可教的德，同时又不是诡辩学派所认为能知的知。

关于这一点，我们可以看看柏拉图的《小希庇阿斯篇》。在这里，苏格拉底从技术上或学问上的善，谈到灵魂的善（德），例如善于弓术或善于计算的人，能故意误射或故意误算，故能故意误射或误算的人是善的人（有能的人），但若有故意为恶的人，可说是善的人吗？对于这个质疑，对方表示不能同意，苏格拉底亦表示不能同意。这暗示着同是善，但某特定的人所有技术上的善（技能）与一般人所应有的灵魂的善（德），有着很大的差别。即普通的知愈知而能把它恶用，而德的真知却是不许故意为恶。在自己灵魂的善（德），知与被知是一体。德的真知不是把德当作他者，而是自己的自觉（实践的自觉或自觉的实践）。在这一点上，德之真知者不能知而为恶，为恶乃由于无知。"没有知而为恶者""为恶乃由于无知"，苏格拉底的这著名的逆说，表明了这知的缺乏，是一切恶的根源。

① 柏拉图：《苏格拉底的辩诉》，30b。

在自然学的理论，不顾理论的人自己，而只客观地去看他者（对象）以知其真实，但在苏格拉底的理论，理论的人自己与对象合成一体，而被要求面对不能作为他者加以客观化的真正自己。苏格拉底的求智问答是把各人的自己压缩到自己之所以为自己的真实，使其为自己的善的所有者（实践者）。一切的德便在这里成为一个知——超越普通的知的自觉的实践，实践的自觉。

这便是苏格拉底所爱求的智慧的真相。从此才产生作为人的自觉的，作为行动的指针的真正强有力的理论。这是人类思想史上值得大书特书的一件大事，但同时我们又不得不承认他的这项事业不幸失败了。对于要使人心向内，面对内面的真正的自己的他，这无知的伪装是不得已的。假使他当时以智者的姿态急忙地去组织他的道德学体系，则作为人类的重大事而被知的自己，便又再作为他者，结果便不得不成为自然学的一部分，或相对偶然的现象了。但这无知的伪装却产生了苏格拉底所没有预期到的结果。

正如上述，在他的弟子中产生了只重躬行实践，轻视一般知识和理论，甚至否定理论的可能性的一派（即谓小苏格拉底派）。他们没有理解苏格拉底的理论。苏格拉底所爱求的善，无论是勇敢、敬虔、正义，是各人自己的善，同时又是国民的善。各善所归一的知（智慧），是各人自己的灵魂的善，同时又是国民一般的善。他的问答的哲学，是一般人的灵魂的爱护，主要是雅典人作为国民的灵魂的爱护。但在他的许多弟子中，这作为国民的善，终于只是作为个人的善而被接受。尤其是那些小国出身没有机会参加政治活动的人们，都是以个人内心的善为主，去继承苏格拉底的"哲学"的事业。这已不是通过国民去改造国家、革新国家，反而是把自己从国家拉出去的个人主义的实践道德。他们的"哲学"因为不欲改造或革新现实的国家，结果便成为对国家没有危险性的贤明的智者——明哲保身的术。这一方面虽由于苏格拉底本人没有参加政治，而根本却由于他的理论的根本精神没有被他们所理解。他们的"哲学"缺乏了理论精神的洞察力和根本原理的指导。他们虽然注重"智慧"，但没有什么理论，而只是一种术，失去了理论的指导而只是作为实践的处世术的"哲学"，结果不得不变成无力的领悟，连个人的心都无从维系了。

但苏格拉底的哲学并不完全失败。在他的弟子中出了一个柏拉图。柏拉图继承了他实践的理论的真精神，不只限于个人或国家的实践，同时又提高到更为高度的严密的理论。在这里，人类便从传统的法习和自然的环

境的压迫下解放出来，认识到真正的自己，同时通过善自体的认识达到国家之道德的自觉。他的国家理论并不只是理论，而且是热望着国民的解放的努力。他对于祖国雅典的政治——杀了他的老师苏格拉底的雅典的政治，虽然早已失去了信心，但基于老师的理论的精神，在其高度认识的指导下，冀求全希腊的解放。他虽然在政治活动中屡告失败，但在教学和著作中，仍然期望着这个解放。他所创立的学校，是基于严密的学的认识去指导学生怎样救国救民的。他的著作《理想国》《政治家》《法律篇》表明了他救国救民的努力。

但柏拉图这高度实践的理论，也受到了同门的实践家的误解，即便是其弟子亚里士多德，也不能理解。这伊奥尼亚的青年学者，接受了柏拉图的理论的精神，却不能理解他的高度辩证的理论及其对于国家的情热。在亚里士多德，所谓智慧，所谓理论，只是前述自然学者为知求知的静观的认识，而人的行为实践因为不适于这静观，所以给予低估。实践便由此而丧失了它的确固的基础和方向，而技术的进步亦受到了阻遏。

这可说是苏格拉底爱智活动的理论性被忽视和被误解招致的结果。而此理论的真意之所以不被理解，可说是由于当时雅典一般反理论的势力。我们从这里得出的历史教训是，无论是科学，还是技术，以至忠良的实践，如果没有理论的指导，是不能得到它的真实，不能收到它的效果，同时又不能发挥它的力量的。

第二章　苏格拉底的"哲学"及其死

　　苏格拉底是一个哲学家，同时又是一个仁人、一个志士。他于公元前469年生在希腊的雅典，对于当时日趋恶化的道德和政治，抱着无限的隐忧，为了改造雅典的人民和国家的"灵魂"而献出了一生。而且到了70岁的高龄，他受到了3个市民的控告，在501人的陪审庭前，被宣告有罪、判处死刑。这究竟是怎么回事呢？以下根据他的弟子柏拉图的《苏格拉底的辩诉》，对苏格拉底的"哲学"及其死的意义，加以考察。①

① 以下《辩诉》引文根据商务印书馆《柏拉图对话集六种》。

《辩诉》是 70 岁高龄的苏格拉底站在法庭,向代表雅典人的 501 个陪审员,对于自称"爱国者"的梅勒图斯及其他二人的控告,披露自己的信念,辩白自己的无罪的讲演内容,后来由在场旁听的柏拉图,凭着记忆把它写下来的——苏格拉底最好的纪念碑。

从这个《辩诉》可知苏格拉底早在喜剧诗人阿里斯托芬的《云》(公元前 423 年演出)中,就被误解为钻研天上地下各种现象而为无稽之言的自然学者流,或混淆黑白、颠倒是非的诡辩学派一伙。苏格拉底认为这完全是误解。

关于前者,他说:"公等习见于阿里斯托芬之喜剧中者,其剧中有名为苏格拉底登场,自言能在空中行走,且有其他无稽之言。而其所言者,实为我绝对所不知之事。我非谓此种知识微不足道,设有人竟精通于此事,吾特止谓我从未尝从事于此耳。梅勒图斯更以此罪我,吾诚不敢抗辩!此事之证人吾可于公等中举出多人,公等颇有曾听吾与人之谈论者,乞有以互相告语,并宣布吾曾有何时谈及此事!此一端既得证明,则公等于其他世人毁余之言,当可推知矣。"

关于后者,他说:"此外公等中倘闻有人言,谓吾教授人并以此收费,亦同为不实。虽吾以为人而能教授人未尝非大佳事,如龙地尼之谷吉斯,克屋之波罗第扣斯,伊立之希比亚斯之所为。此诸人能择所欲之邦而赴之,说动其中之青年,使青年悉弃其本邦之可相与切磋着,而独从之游,纳费焉犹以为荣。在本城者据吾所闻亦有一智人,为巴罗斯人。盖吾曾偶然与一人相遇,其人即以金钱用之于辩士之身较他处为甚者之卡里亚斯,希波尼扣斯之子也。以彼有二子,故我问之曰:卡里亚斯乎,设君之二子而为驹或为犊者,何难得一监理者,使其成为适当之材,即所谓御马者或农业家是已。而今也无如既为人,则君其亦尝思及有能为之监理者乎?果有人深知为人之道与公民之德者乎?君既有子,吾以为君宜注意及之。果有此种人乎?彼答曰:诚有之。我曰:其人为谁,来自何地,其教授之费若干?彼曰:苏格拉底乎,其人为伊文奴斯,来自巴罗斯,费为五米那耳。于是我以为幸福哉伊文奴斯,设彼果真有此智并能巧以援人。吾若谙此,行将自傲。嗟乎雅典人,我实不具此智。"

那么,这是怎么一回事呢?诽谤的恶言是从哪里来的呢?如果苏格拉底的言行和常人无异,恶评怎么会产生呢?于是,苏格拉底便继续辩道:"雅典人乎,吾之得名乃由于具有一种智。然此种智为何乎?正亦人类之

智耳。吾之所以为智,亦正为此种智;至于吾顷间所言之诸人具有超乎人类之智,吾不知此语是否得当,缘吾不知其内容故也,设有人谓吾亦如此者,斯为谎言,即为谤我!"苏格拉底为了说明其所有之智,举出了旦尔飞之神作为证人。"意者公等必知有查烈芬其人者,幼年即与吾相识,亦属公等之党,且与公等同时亡命而又同得归国。且公等必亦深知其为人,其人非常躁急。彼尝赴旦尔飞,大胆向神示求答彼之所问——世间果有更较苏格拉底为智之人乎?于是毕地亚之女巫则答曰:无更智者。"苏格拉底听了这神示,不禁惶惑起来,百思不得其解,最后竟得一个试探的方法。"即窃思苟吾能于世人所许为智者之中,挟得一人以至神前为之反证曰:此人更智于我,奈何谓我为最智耶?雅典人乎,其人之姓名不必宣布,但其为政治家之一,吾由彼而得此种经验,即吾与彼交谈而察考焉,其结果乃见此人员为众人所称为智,其人自负为尤智,而其实不然。吾则有以证明彼自以为智而实无智。其结果我乃招怨于彼及其他诸人于其处者。于是我退去而自语曰:我与若人皆不辩善美为何,顾彼不知而忝自谓知,我虽不知而不强谓知,斯我较彼为智矣。"

苏格拉底走访于政治家之后,又往访诗人,而问答的结果,亦发现:"诗人徒以其能诗,遂妄自以为关乎其他之事亦深知之,实则此等事为彼等所不知者。于是吾复舍去而自忖吾稍稍胜于彼等,其理由则与我之所以差胜于政治家者相同也。"

最后往就工技家,结果亦见其与诗人有同病。"盖自身因其技已成熟练,遂皆以为其他重要事件亦悉谙之。""于是乃以神示而问于自己曰:吾其仍如故我,既不具彼等之技而智,复不犯彼等之病而愚乎?抑将并效之乎?吾答自己且以答神示曰:以仍旧为宜。"

苏格拉底进一步更就神意探究的结果这样说道:"雅典人乎,我自此等考察招得多数敌人,且为最险恶,诽谤之言,即由彼等而起,而吾被称为智者亦自此来。缘在旁闻之者每次吾指摘他人之无智时,乃推想吾必有此智。嗟乎雅典人,实则有智者唯神耳!此神示之所诏不啻谓人类之智寡其或可谓无。固非论此苏格拉底,止仅举我名以示一例而已。其意若曰:嗟尔人类,尔等之中其有自觉其智无足重,如苏格拉底者斯为最智。然自此余复顺神旨而从事于察考人人,于凡似为智者,不拘其为本地人抑为外邦人,皆趋往质焉。设其人吾见为无智者,吾为助神之故,乃直告之曰:汝实无智。吾得此种职业遂致无暇顾及国家之公务与个人之私事,且因专

服务于神乃至贫寒至此。"

这样,苏格拉底遵照神的指示,在街头巷尾实行他有名的对话问答,同时我们又可推知他在这神谕之前,已和一些同仁讨论了某些重大事①。但他们所讨论的某重大事,却不是自然学者所能圆满解决,也不是诡辩学派所能议论教授的。照克塞诺芬尼的《苏格拉底回忆录》看来,苏格拉底本人虽然不是没有几何学和天文学的知识,但却认为这对于日常生活没有直接用处。又关于世界的起源和本质的问题——太阳是一个石头或土块等自然学研究,则认为非人类智力所能解决,一律加以排斥。② 但对于人类的事情——什么是敬和不敬、美和丑、高洁和卑鄙、正和邪、勇和怯,什么是国家,什么是政治等问题,却不厌其烦地反复地加以论列。

对于这些问题,他并不如前述政治家、诗人等以"智者"的姿态出现,而是对于这重大事的本质完全无知,但知其无知,所以不得不努力去爱求的——"爱智者"的姿态出现,去质询各人。他把这问答活动叫做"爱智活动",认为这是神赋予他的唯一天职,为了这个天职,献出了他的一生。

这事情在《辩诉》中这样写道:"设有人问曰:汝所从事之业,必至死于非命而止,非可耻者乎?余则坦然应之曰:君言失之矣,倘君而知欲为善人者,不应计及生死,但应止问其行事之为是为非,即是否行善人之行抑恶人之行者。雅典人乎,昔也我曾受命于公等所选任之司令官,命我于波提狄亚与安菲波利及德立安,冒死勿退,我即坚守,而今也我若受命于神——自信为受命于神——命我为哲人,专以察己察人,设我以畏死之故,乃弃厥职,则我之行为不亦大可怪耶!果如是者,则我以不信而被控于法庭,宜也,以我既背神示,复畏死,更以无智而伪饰为智。夫畏死正为饰不智以为智;世人以死为大恶,又安知其非大善也耶?"

所谓重大的事情,照前述克塞诺芬尼的《回忆录》看来,便是人类的事情,即敬虔、正义、勇敢、节制诸德,以至国家、政治等国家社会的事情。它不是超越人智的天上地下的现象,或生人所不能知的死,而是为人自己最接近的各自的灵魂(psychē),灵魂的善(arete tēs psychēs)。这灵魂的善有时被称为"识见"(phronēsis),"智慧"(sophia),"真理"

① 参看 A. E. 泰勒:《苏格拉底》,第二章。
② 克塞诺芬尼:《苏格拉底回忆录》Ⅰ,1,15;Ⅳ,1~7.

(alētheia）或"自己"，它比"自己的所有"（财产等）更属重要。

被控为不信国神站在法庭上的苏格拉底，对于国神阿波罗所赋予他的天职，这样说道："雅典诸公，我诚于公等敬之，爱之；然于此事我宁遵神之命，我有生一日即不能废弃真知之追求，停止对人之察考。我凡遇公等之以我常用语向之问曰：高贵之吾友乎，汝为雅典之公民，雅典乃最大之邦，以知识与力量而著名，今汝只求富求名求贵，而不求智求真求心灵之健全，其亦知羞乎？设公等之中有人曰：吾固尝注意焉，则我不听其他去，而自亦绝不舍去，必再详细诘问之。苟我见其人无德焉，则我必责其舍本逐末，轻重倒置。"

在这里，他又说到这质问活动是受命于神，而且相信是他唯一的天职。"盖我不为他事，乃专劝化公等——不拘老幼贵贱——勿视身家财产较心灵之淑健为重。我告公等曰：善非以财而得也，唯有善然后财也，其他物也乃有益于人，关于国家与私人亦皆然。"

后来由于投票的结果，被判有罪，又再强调他的使命，在于"历劝公等进德修智，自臻于完善，此当视为较其他诸事尤急，凡事皆应按此之先后之序而行者"。

从上述可知，苏格拉底所爱护的人类最有价值的重大事，便是我们今天所谓心灵、精神、自我、人格；他所爱求的德，便是这灵魂的善（卓越性）。爱护灵魂便是发挥这卓越性。但这"灵魂"或"自己"的概念，却不是当时的雅典人所能理解的。

当时对于灵魂，有下述三种解释：

（1）以《荷马史诗》为代表，指死人的影子，"亡灵"，在人死时从死人口中吐出来的。

（2）以奥尔弗教徒和毕达哥拉斯教团为代表，指从天而降的"游魂"，寄宿在人或鸟兽的肉体中，轮回转生，净化而又归于天。

（3）以自然学者为代表，指"气"或"气息"，即人类及其他生物所借以生活的生命原理或意识原理。

苏格拉底在他深刻的思想里，综合了这三种灵魂观。他所谓灵魂，是各具有自己的肉体，是现在活着意识着的各人各自的自己。它虽似从天而降，为人所最当重视，但却不如寄宿在人体的游魂，与逆旅的宿主无缘，而反是自为主人，作为具体的个人的自己。它既不是由于离开肉体而始发挥它的价值的游魂，又不是影子一般的彷徨于阴府的亡灵，而是具有肉体

故能使人为善为恶的灵魂自己。

通过苏格拉底的天才，发见了这灵魂的重大性。从这个时候起，希腊语的 psychē 及其欧文译语 anima（拉丁），âme（法），seele（德），soul（英）等便在这新的意义上被解释，而所谓的 tēs psychēs epimeleisthai（灵魂的爱护）亦变得很容易理解了。

这样，各人各有各自的"自己"，各有各自的"灵魂"。但因为它太过于接近自己，反而不受人注意，或虽受人注意，但因为不明白它的重大意义，而把它忽视了。而其实他们却太过于固执自己，而他们的自己又不是苏格拉底所说的自己。他们所认为的自己，实则不外是自己的身外物——自己的身体、欲望、财产、虚荣等。但由苏格拉底看来，这是忘本，是忘了真正的自己，只知自己的身外物，是舍本逐末，是轻重倒置。苏格拉底警告他们，要他们先自己而后自己的身外物；先自己的灵魂而后自己的身体财产；先国家而后国家的杂务。苏格拉底就敬虔、节制、勇敢、正义诸善——作为私人和作为国民的诸德———一提出来问，但这并不是为了求出它的概念的定义，而是为了使各人自觉到有此诸德的一个自己——此诸德的主体的灵魂，以改造对方的自己。

苏格拉底的所谓"灵魂"，既与当时祭祀的对象有别，也与自然学者所说的不相同。我们如果把这灵魂的爱护的"哲学"，与当时的学问和宗教比较看看，就更容易了解它的意义。在前世纪初期发生于米利都的学问——所谓自然学，在"自然"的名下去研究一切事物的真实，同时又根据它的根本原理去理解一切，他们作为根本原理而求出来的，如泰勒斯的"水"、阿那克西美尼的"气"、赫拉克利特的"火"等，由于苏格拉底所发现的内面性，而被觉得不是终极的根本原理了。在我们的世界上，除了自然学所认为真实的一切之外，尚留下一个更加真实的领域。自然学者所见的世界，是与自己对立的他者，是与内的自己（作为主体的灵魂）对立的外的世界（自然）。把"灵魂"放在"身体"（自然）之上的学的努力，便由柏拉图和亚里士多德组织起来，用苏格拉底所用的名称而被称为"哲学"了。

从这一点看来，苏格拉底所谓"哲学"，与过去被限定于外的自然之学（自然学）不同，而是有了自觉此等自然的自己的"自己"之学，"灵魂"之学。有了苏格拉底的"哲学"而始从自然原理之学的自然学，转

移到人类精神原理之学的哲学。但苏格拉底的"哲学"却只是"爱智活动",尚未达到学的哲学。它不是我们现在所说的任何学或任何术,而只是各人自己灵魂的爱护,人类真知的爱求。因为他所爱护爱求的,是新奇的,所以不能用过去自然学的方法去把握。又其所爱求的灵魂的德或智慧,是要作为各自的善而自觉而体验而实践,所以不能用外界的看法去看,不能用数学和技术的教法去教。

过去的自然学者把人类和人类的行为,完全置于不顾,而在一般的宗教意识,人类却常作为会死的东西而被轻视,确信这会死的人类心中,存在着不死的(超越死的)重大事,研究这重大事,宣传这重大事,便是苏格拉底的"哲学"。

在古代希腊,人类与他们的德性,原是诗人、宗教家研究的范围,但他们只是从诗和宗教的角度去谈谈罢了。自然学者亦非完全不以人类为研究对象,但他们不把人类作为自己去研究,而只是作为他者,作为外的自然(生物学的存在)去研究。人类作为人类而存在,并不如自然的生物只为生而生,而是为更美好的生而生,即尽可能改善自己的灵魂。①

照弟子柏拉图的狱中最后会面记《斐多》看来,苏格拉底谈到他青年时期关于原理的探求,同时对于自然学者的看法表示不满②。他说他现在在这里静待死期的到来,不愿逃狱,其原因是他认为这样做是善,逃狱是恶(可耻的不法的行为),而绝不如自然学者所解释,以他的筋肉和足腱作为真正原因。筋肉和足腱只是"如没有它,便不能使真因成为原因"的必需条件而已。在这里,苏格拉底在其以事物的原因或原理为问题一点,与上述自然学者无异,但他却不把它看作自然物,而以生活的行动的人类为问题,在思想史上提出了自然学者所看不到的新的原因概念。

人类社会的事情,比较自然学者所研究的自然现象,似常是随意的、偶然的。尤其是按照在"自然"的名下去看自然的、真实的、自然学的观点,苏格拉底所谓灵魂的善,作为人类行为的真因的善恶判断,以及其他一般人类意图的思想、行动,没有自然必然的真实性,完全是随意的、相对的、主观的、偶然的(即法习 nomos)。按 nomos 一词,本是世间的习

① 柏拉图:《克利托》,4a – b.
② 柏拉图:《斐多》,99b.

惯、礼仪、法律、制度，是具有绝对权威而被信奉的。但以 physis 为真实存在的、绝对的、客观的、必然的、自然学的思想，却把 nomos 与这 physis 对立起来，而认为不是绝对的，只是随意的、相对的。苏格拉底在这场合，怎样去对待这相对主义的思想呢？苏格拉底的使命便在于夺回那刚从一向支配着人类道德意识的神的法习手里夺走了的本来的绝对性。但这并不只是恢复它的本来面目，而是通过理性求出它的本质，在市井各人的自己心中，在人类的灵魂中，发见出内面的神的绝对性。

固然，关于正邪善恶的事情，尤其是关于法习应该尊重的意见，早已由诗人、立法家在每一个机会就提出来了。但自从对波斯战争胜利到伯罗奔尼撒战争开始前，约半个世纪期间急剧转变的时代的事实和意识，对于祖宗传来的法习与其所教示的德性的价值，已不能如过去那样绝对服从了。据史家修昔底德的记载①，过去所认为美的——诸德本来的意义常被肆意歪曲，例如蛮干被解释作勇敢，节制是懦弱的代名词；等等。一班人结党营私，共谋恶事，以狡狯为贤明，以诚实为可耻。祖宗传来的法习和认为是善的德性，便失去了它本来的价值，或倒置了位置。但什么是它本来的意义呢？过去所信奉的绝对的权威可以恢复过来吗？这里便有必要对法习和德性加以说明一下。

就在这个时候，出现了那些自称"智者"的一群知识分子，他们巧妙地解释人类社会的法习和作为国民的善（效率）。他们挟着当时民主政治生活所必需的辩论术（国民的术），去教授青年子弟。他们之中有自称"善的教师"，教授青年使其成为好国民，发挥其为国民的效率，如建筑术和医术改造人们的家屋和身体那样。这里所谓"好国民"，便是使他们能够在现实的国家去立身处世，发挥国民的效率，以博取富贵功名。在这以人的善为问题一点，苏格拉底与智士派是一致的，但苏格拉底所爱护的灵魂的善，却不是立身处世直接有效的善（效率），而是因为它本身的善而使其善于立身处世（发挥效率）的善。而且这灵魂的爱护，因为爱护的与被爱护的同是自己，故它不能在外面由他人去教。而是通过爱智问答（哲学）在各人自己内面产生出来（助产术）。它不是这个那个，在这里在那里找出来的这个善那个善（外部的善事），而是使一切善事成为善事的善自己。

① 修昔底德：《伯罗奔尼撒战争史》Ⅲ.82.

这样，他的"劝善"的哲学，已不是无自觉地只劝人恢复祖宗传来的德，而是对于德的本质的自觉。所谓自觉，并不是把德作为他者去知，而是在自己之中作为真正的自己去发现去产出。苏格拉底常问人所熟知的勇敢、节制、正义、敬虔诸德，而此诸德在这问答的进程中，常被归纳到一个智慧的总德。这暗示着一切的善必为一个自觉的智慧所统一。而且所谓自觉，所谓智慧，并不是把诸德作为他者去知，而是把诸德作为自己的善，在自己之中产出，在自己之中实现。

同样，他的"哲学"又不能用自然学的方法去组织。而其实他的"哲学"不曾有任何学的组织。这本来是一件好事。因为它对于当时他认为的重大事，如不以无知的自觉者，而以知的学者或智者，急忙地用过去自然学的方法去组织，则他所最重视的灵魂，便将不成为自己，而再成为自己的身外物了。灵魂的自己（所谓灵魂的主体性）便将被抹杀而成为对象的自然物的一部分了。自然学者探求这对象的世界的原理，但对于求此原理，认识此原理的原理自己（认识主体）却并不过问。而苏格拉底则在其探求此大宇宙的原理之前，先问此原理是不是我们人类所能认识的，如果能认识，则此认识的原理是什么。

总之，他的"哲学"所爱求的智慧，不是把自己对象化而知的静观的理论知，而是知的灵魂与被知的善合一的——知行合一的实践的自觉或自觉的实践。

这样，他所重视的重大事本身既是行的自己，当然不能用旁观的理论的自然学的方法去处理了。正因为苏格拉底不急忙地去做有知的学者，而止于无知的爱智者，所以他所重视的重大事，始能赤裸裸地作为绝对价值展现在他的优秀弟子面前，而由他的最优秀的弟子柏拉图，建立了新的实践理论的基础。这对于轻视知识和理论而只以躬行实践为能事的他的另一班门徒所造成的损失，已足够补偿而有余了。

苏格拉底的这种质问，由其人的所有物而深入到其人自己，使其考察自己的灵魂的善，而暴露自己的无知。这种质问活动对于一般人无疑是很讨厌的。但对于有理解的人，却能使其自觉自己的无知，耻其无知（无德、无行），而助其有知（有德、有行）。这便是实现真正的自己，先自己而后自己的所有物，而生活在自己的灵魂的善的——一种道德革命的事业。

从此，便在神与自然之间，有了人的自觉。从此，便在雅典传统的宗

教与伊奥尼亚新学的理智之间,展开了道德的或伦理的领域。不是在神,也不是在自然,而是在人的内部世界看出绝对价值,把它当作行为的原理,然后才发现行为的道德的人类。他对于诡辩学派所代表的利己的个人主义的自己,指出一个在各人内面超越这自己的超个人的自己。这是从自己的所有物解放出来的自由自律的人格。在由于苏格拉底的问答而体验到自己灵魂的革命的他的弟子中,他们共通的特征便是这自由自律的人格。同时,苏格拉底的自由又并不是完全脱离自己的所有物的抽象的自由,而是使自己的所有物成为自己的善的超个人的自己的自由,故对于忘了自己的绝对价值而服役于自己的所有物的自己的邻人和国家的一切恶德,起而予以反抗。他眼看当时一般人忘了尊严的自己,只顾自己的身外物,本末倒置,而陷于无主见无节操,所以向他质问、指斥、直谏。他为了正义,所以被判了死刑。

 这样,他在雅典青年的心中,点燃了内面的直觉,煽起了灵的革命,使其发挥知而能行的实践意志。同时,对于苟安的一般市民和只图私利的贪污腐化,毫不假错,毫无容情。所以他的"哲学"含着危险的因素。他一方面虽然受到一部分人的敬畏,另一方面由一般雅典人看来,却是可怕的。而其实这道德革命的"哲学",对于当时的雅典,却并没有什么可怕的地方,又把这"哲学家"判处死刑的雅典大多数人,亦并非真正为自己为国家害怕这"哲学",因为它并不是有积极组织的政治活动。同时,当时的一般雅典人要用这"哲学"去进行道德的革新,又未免太过于道德颓废、良心麻痹了。

 苏格拉底本人并没有积极的行为去完成这道德革命的事业,即他的同仁——所谓"苏格拉底学徒"(hoi Socratikoi),无论是个人,还是团体,也都没有这样的政治活动。因此,他们对于杀了他的雅典,是不至于企图进行任何政治阴谋去报复的。《辩诉》中的苏格拉底对宣判了他死刑的雅典法庭陪审员这样说道:"盖无论任何人于临阵与临审之前,皆不应百计以求免死。往往于战场上苟遇敌人追至,必见能弃戈长跪者即可免死;其他危急之时苟甘为无耻亦安在而无避死之方。嗟乎诸公!免死不难,免于恶为难耳!以其追人乃较死为快捷也。吾年老而行迟缓,为迟者(死)所追及;控我老年壮而行迅捷,乃竟为速者(恶)所追及。我今为公等所定罪,科以死刑,而彼等(控告者)亦为真理所定罪,科以邪恶与不义。我受我所受者,彼等亦受彼等所受者。"他更进而预告赞成死刑的陪审员说

道:"我死以后,公等将立攫重刑,其痛苦且远过于公等所加于吾之死刑。盖公等之出此,乃在谋有以掩却生平行事之不可告人者。但我则谓公等必将见结果完全适得其反。欲使公等负说明之责任者将更视现在为多,以有为我所劝阻而未发动者,故公等不知之;且彼辈年少气盛,必将冒犯公等更厉。"

这最后一句表面上似为预言苏格拉底一派的青年,将必更加严厉地去攻击杀了他们的老师的雅典,但不能认为将发生任何政治行动。这种攻击当不至超出苏格拉底式的"道德"的谴责吧。但这种指责对于当时雅典人能有多少影响,却是一个疑问。它对于有多少良心的人,也许能够给予多少刺激,但对于良心麻痹,陷入惰眠状态的人多数人,却只有讨人厌。因此在他的弟子中,苏格拉底的指责会震撼他们的良心,而给予深刻的感奋,但这些弟子也不见有比苏格拉底更加积极的行动。

苏格拉底只在私人方面,尽其为个人为国家的"哲学"的天职,没有参加任何公职。他之所以不采取积极的行动,正如《辩诉》中所说,是由于心中的"灵兆"常予禁阻,而且他认为这禁阻是正当的。"雅典人乎,盖我如从事于政治,我敢言我早置于死也久矣,于诸公于自己两无裨益。请勿以吾言无讳为忤,须知凡于国事欲挽救非法与不公而与大众相抗争者,未有不即丧其生命者也。故真为公正而奋斗,而欲保留其生命于暂时者,势必以私人而活动,不可居于公职也。"他为了他的"哲学"不措意于金钱、产业、军职、官位、议席、政党,其故便是"自审戆直,不宜于此,遂舍此于人已两无裨益之事而不为也"。

他在这样的雅典,能够活到 70 岁,便是因为他不进而参加政治。他通过他的优秀的弟子,对于后世的道德意识给予了深刻的影响。但对于他所热爱的雅典,却不能感化她,把她从邪恶和不正中解放出来。这邪恶和不正在良心麻痹的雅典,已是无法改善的了。这样,苏格拉底的"哲学"对于雅典虽含着可怕的因素,但现实的雅典——不管是控告他的雅典的所谓"爱国者",还是宣判他死刑的雅典的陪审员——实在并非真正害怕他的"哲学",亦非真正厌恶他,一定要把他置于死地。他们连这一点情热都没有。

总之,苏格拉底是智慧之神阿波罗赐给雅典这匹名马的一只马虻,终生黏在马背上劳作,但到了现在,这疲于奔命的老耄的名马,已成为一只

给予刺痛的讨人厌的赘物，所以终于被它的尾巴甩落在地下。①

"人之云亡，邦国殄瘁。"至于杀了这只马虻的名马雅典的末路如何，我们这里也不忍说下去了。又这只马虻的同类对于以后的这匹马和那匹马，能够给予怎样的刺激，且让别的一个机会再说吧。

第三章　苏格拉底之死与"哲学"的终结

普遍我们说到希腊文化，便指雅典文化，而所谓雅典文化，则指希波战争后全盛时期的雅典文化。在这全盛期的雅典，辈出了埃斯库罗斯、索福克勒斯、欧里庇得斯等悲剧诗人，阿里斯托芬、菲迪亚斯、修昔底德等喜剧作家、雕刻家、史学家，以及智士派，苏格拉底、柏拉图、亚里士多德等许多哲学家，划下了一个瑰琦华茂的大时代。略而言之，虽然只是如此，但事实上并不这么简单。因为所谓雅典这个国家的兴盛，与其文化的繁荣，不一定是因果地平行着的，而且这种文化是否可说是"繁荣"，在某种意义上，还是一个疑问——与其说是繁荣的文化，不如说是苦闷的文化，或文化的苦闷。

不错，雅典自从战胜波斯，称霸希腊，在伯里克利的领导下，由于这个伟大政治家巧妙的文化政策，以马拉松的勇士埃斯库罗斯为首的三大诗人的悲剧，相继演出，而与巴特农同垂不朽的伟大雕刻家菲迪亚斯，亦同时出现。由于这些艺术家的遗迹，因此，虽然到了现在，一提起雅典，便令人想到那时期文化的昌盛。但同属于文化活动的哲学活动——柏拉图和亚里士多德的活动，却属于这全盛期完全过去以后的事。虽然在那个时候，雅典还是林立着许多华丽的神殿，神殿中还是辉煌着女神丰饶的光彩，卫城的丘麓还是表演着各种悲剧或喜剧以娱乐市民，但是，作为雅典国家的繁荣，却早已成为过去了。雅典在赫里斯滂特海峡之羊河一役，一败涂地，把霸权让给了斯巴达，是在它宣判苏格拉底死刑前六年（公元前405年），所以"哲学"这种活动，在 philosophia 的名下，风行雅典，正是雅典开始走下坡路的时候。

① 柏拉图：《辩诉》，30e.

柏拉图对于当时雅典腐败的政治——杀了正义的市民苏格拉底的政治，已感到十分失望，但仍是为着全希腊民族的解放，在他的"理想国"中，借苏格拉底之口，去宣扬他的哲人政治的理想。另一方面，比较更为实际的政论家伊索克拉底，却在奥林匹亚大会上，向全希腊的会众，提出了讲演论文（Ponēgyrikos）对于波斯的威胁，要求希腊诸国的和平团结。这是公元前第四世纪80年代的事。在这时候，雅典已把霸权让给斯巴达，但斯巴达的武力又不能统一希腊，而反因其狭隘的国家观念，形成各国割据的形势，内则党派（贵族党与民主党）纷争，兄弟阋墙；外则勾结异族（波斯、马其顿），遂其党私，虽牺牲国家，亦在所不计，使整个希腊陷于四分五裂、极端混乱的状态。

但无论是依赖北邻马其顿以谋和平统一的伊索克拉底的建议，还是通过反马其顿阵线的建立以促成全希腊诸国的奋起的爱国主义者德摩斯梯尼的雄辩，结果都成了泡影，全希腊诸国终于在公元前338年喀罗尼亚一役，不得不在马其顿的铁蹄下，断送了它的国家的自由。

这是距柏拉图遗下他的绝笔《法律篇》12卷逝世10年后的事。伊索克拉底亦于喀罗尼亚败战后，以98岁高龄逝世。接着便是骅立王殁，青年王子亚历山大继立，在他的世界主义的精神和世界统一的武力下，希腊诸国，不管它们愿意或不愿意，都不得不抛弃它们狭隘的国家制度和国家意识。但雅典的爱国主义者德摩斯梯尼，却仍作为雅典反马其顿的领袖，趁大王东征，暗中活动，到了大王突然逝世（公元前323年），便乘机起义，以谋恢复雅典的独立，不幸失败，服毒自杀（公元前322年）。另一方面，那曾经做过大王的师傅，又和镇压雅典独立的马其顿总督安梯巴特洛斯有交情的斯塔吉拉的哲学家（亚里士多德），为了他和马其顿王朝的关系，害怕做了反马其顿运动的牺牲品，借口不愿雅典人再冒渎"哲学"（指杀苏格拉底），逃出雅典，于公元前322年病殁于哈尔基斯。雅典和其他各国，便从此进入了名为自治，而实则受外族支配的一个时代。

这政治腐败、道德颓废而日趋衰落的公元前第四世纪的雅典，要是还有什么文化繁荣的话，那就要首推以柏拉图和亚里士多德为代表的雅典哲学了。通常把苏格拉底死后到亚里士多德这个时期，算作希腊哲学或雅典哲学的全盛期。康德以前的西方哲学家中，无论是在体系之庞大，还是在其影响之深远，都算是最大的这两个哲学家，出现在同一个世纪，的确不是一件容易的事。只要我们注意到这一点，就是硬说哲学繁荣在公元前第

四世纪的雅典，也并不为过。而且在二人的学院里，从希腊各地，吸收了不少优秀的学者。另外，如犬儒派、诡辩学派某些哲学的言行，盛行于这个雅典，也是无可置疑的事实。但这是不是真正的繁荣，我们以为还是一个疑问。至少这繁荣两字的意义，要怎样解释，还是一个问题。

首先要注意的便是当时纯粹雅典的哲学家，除了本世纪初期，为了他的哲学，不得不在雅典市民的法庭被判死刑的苏格拉底之外，只有柏拉图一个人。而且这唯一的柏拉图，除了他的绝笔《法律篇》和几件书简以外，只留下对话20余篇，都是以公元前第五世纪的雅典人苏格拉底为中心，讨论公元前第五世纪至公元前第四世纪初苏格拉底临死所发生的事情。他和辩论家伊索克拉底、德摩斯梯尼不同，对于当代希腊的同胞，不曾说过一次直言。同时，另一方面，从希腊各地来雅典追随他的，又并不只限于斯塔吉拉的亚里士多德一人。尤其是跟着新时代的进程，雅典从各地吸收了不少学者，而至蔚为全希腊哲学的中心。

另外，继承苏格拉底"哲学"的实践方面，主张克己制欲的安提西尼，出身于雅典贫家，母亲是色雷斯人，既非纯粹的雅典人，又非纯粹的希腊人。至于他的弟子——那个和亚历山大大王有一段逸话的奇人第欧根尼，却是黑海沿岸的锡诺帕人。其他和他们有关系的，可说都是外地人，大都出身贫寒，来自小国，没有投身到政界的机会，对于雅典国事，固不待言，即使对于当时多端的希腊的政治，也大多是无关心的，或认识不足的。

其中只有一个柏拉图，和他们不同。他出身于名门，而且生活在伯罗奔尼撒战争时的雅典，绝不会预料到雅典的荣华会那么快失坠，所以当他目击贵族党三十人寡头政权的残暴，以及杀了正义的市民苏格拉底的民主党的腐败，对于雅典政治的现实，感到极端厌恶，但仍不能忘怀全希腊民族的救济，在《理想国》中描绘他的理想政治，并且为了这个理想的实现，再三奔赴西西里。到了这些努力完全失败，柏拉图仍是不肯放下笔杆子，起草他的《法律篇》12卷。至于他在雅典设立经营垂40年之久的"阿卡德美亚"（Akademeia），可说是培养优秀立法家、政治家——研究高深学术、训练国家基层干部的政治大学。而且到了老师晚年，在这些日益增多的外地人的学子中，很少有能够理解他救世救民的大志的。至于亚里士多德的门下，所谓伯里帕特斯派中，已不容易找出雅典人的姓氏了。

总之，雅典这个地方，由于当时世界主义的趋势，人民的移出和移入

相当频繁,与其说是过去雅典人所谓国家,毋宁说是一个带上国际都市色彩的城市。它虽仍旧保持着传统的习惯势力,但已不再是广大的世界的政治、经济、军事的中心。雅典人中,不少抱着野心的政客,冒险的商人,以至佣兵志愿的青年,都各自谋求向外发展。学者之中,例如阿卡德美亚派的数学者和天文学者,伯里帕特斯派的生物学者和文献学者,亦不少移居亚历山大利亚或佩尔加蒙各地。而哲学家却还有不少留在这个哲学的发祥地,甚或反而加强了这个倾向,从其他各地云集了许多学者,来这里研究哲学,谈论哲学。阿卡德美亚派和伯里帕特斯派,还各分据雅典城郭的两廊,各自祖述师祖的学说。街头巷尾,也不难看到犬儒学派的贤者粗衣托钵的姿态。到了本世纪末,芝诺(季蒂昂的)又远从塞浦路斯来到市中心的斯多葛·波依基勒(Stoa Poikile);伊壁鸠鲁亦回到他所经营的伊壁鸠鲁学院,招集门徒,大谈哲学。于是,在那曾经排斥过外来学者(诡辩学派等),而且使用同一手段去对待"哲学"的祖师以至把他判处死刑的这个雅典,百年之后,居然从各地招集这么多外人,泰然地从事着哲学,自由地讨论着问题,所以说"哲学"在现在的雅典,更趋"繁荣",似非过甚其词。

如果这可说是繁荣的话,那么,为什么会这样繁荣起来的呢?这也许可说是由于希腊人的那种特别的聪明才智,或由于柏拉图、亚里士多德的出现,或由于亚历山大大王殁后新时代的趋势,等等。但这些只不过是表面上的理由,不成为根本的解答。我们以为最根本的,却是由于这"哲学"名义上虽然仍是 philosophia,而其实则自从它的祖师死难后,有意识地或无意识地改变了它的本质。也许可说使这"哲学"变质的,就是这哲学繁荣的原因。

而且这"繁荣"并不是繁荣在雅典人手里,而只是繁荣在雅典这个地方,又并不是由于雅典的国民去接受去实践,而只是由于来往雅典的个人去接受去实践。

那么,这"哲学"怎么会在这繁荣中变了质呢?又为什么非变质不可呢?为了解答这个问题,得先明白它本来的形相。而且这是一个很难解决的问题。但我们在这里可以简单地说一句,就是我们可在苏格拉底的 philosophia 中看出"哲学"本来的形相。从公元前第四世纪到公元前第三世纪,用这个词去表示自己的活动的柏拉图和他的学派、犬儒派、斯多葛派,以及其他所谓 philosophos 的活动,照我们看来,都直接间接发源于苏

格拉底的 philosophia。

但这苏格拉底的 philosophia 的内容究竟怎样，实在不易解释。而且由于怎样解释，对于此后的 philosophia，既可以看作繁荣，也可以看作衰落。但照我们看来，它是继承了东方伊奥尼亚理论的精神，对于政治没有直接关系，不是实际的政治活动，但却是忧国忧民，为国家牺牲自己，使到自己的国民自觉改邪归正的道理，而为改邪归正的努力。① 这便是正义的市民苏格拉底所主张的"服从国家的法令，否则就用本来的正义去说服它，但结果因为不能说服它，所以就服从国家的法令，服毒自杀——他的说服的努力"②。这便是用道理去说服雅典的每一个市民，使得他们从无主见的作为转变到正义的自觉的实践，由此把雅典这个国家从邪恶和颓废中解放出来的——他的使命。

这是探求正义或勇敢的意义的一个理论活动，但又和东方自然学者观察自然不同，而是观察的主体和被观察的对象打成一片的实践的理论。同样，苏格拉底和那些自称智者，以传授知识业的智士派不同，把自己国家的大事当作自己个人的事而向其爱求。他坚信这是智慧之神阿波罗赋予他的唯一使命，他把这种工作叫做 philosophia。一如大家所周知，这便是我国通译为"哲学"③ 的欧文的渊源。照苏格拉底本人看来，它既不像后来斯多葛等所认为只是个人的"生活术"（ars vitae），又不是闭门造车、钻牛角尖的学究的理论，而是最能躬行实践的求智活动。苏格拉底经常把它叫做"灵魂的爱护"（tēs psychēs epimeleisthai），有时偶用"智慧""真理""自己"，去作这里所说的"灵魂"的代词。因为他所说的"灵魂"（psyche），照当时的说法，很容易被误解为自然学者所谓根本原理的"气"或"气息"，而其实却是各人的自己——作为道德自觉的主体的自我。这比任何东西都来得重要。好好地看护它，便是好好地认识真正的自己，使其向着本质的善发展，亦即所谓人格的陶冶。这作为"灵魂的爱护"的哲学，常用对话的形式去求出人类所最当重视的灵魂的善的本质。

① 柏拉图：《辩诉》，36b – e.
② 柏拉图：《克利托》，51b – e.
③ 在东方，最初把 philosophia 一词译成汉文"哲学"两字的，是日本人西周（见所著《百一新论》1874 年）。西周还把中国的儒学看作和西方的哲学一样："东土谓之儒，西周谓之斐卤苏比，皆明王道，而立人极，其实一也。"西周"哲学"这个译名，后来由中国初期的留学生传入中国。

这是对于每一个雅典人，就他们心中所抱着的，而且认为是熟知的各种善，例如正义、勇敢、自制、敬虔等——他们的道德意识，一一加以讯问，使对方的灵魂产生出它的真相——所谓一种助产术。也就是点燃起各人的灵魂，使其明白自己无知，去求取真知。这便是它被称为 philosophia 的原因。但灵魂知道自己的真善，并不如自然学者从对象方面去知道自然、理解自然，而是知的灵魂与被知的自己的善合成一体，即作为一个躬行者、一个实践者，以达成所躬行的自觉、自觉的实践。苏格拉底所以常把诸德归纳到一个智慧的总德，便是为着争取这个自觉。不德就是无知，知而不行就是真知的缺如，是无知，是一切不德邪恶的根源。

苏格拉底就这样力促雅典青年的自觉，但这对于那腐化了的、专和邪恶妥协的大多数人，无疑是可厌的、危险的。他眼看自己的同胞，生为荣誉的国民，而忘却了尊严的自己，只是注意自己以外的身外物——财产、虚名、物欲，毫无信念，毫无节操。① 他认为，这便是雅典人道德颓废、政治紊乱的病源。他努力使到一切雅典人，恢复真正的自己，而达成躬行实践的自觉。

站在这躬行实践自觉的立场，人们才能成为一个反抗丑恶的现实的"正义"的战士和不受外物支配、置生死于不顾的"自由"豁达的人格。苏格拉底正是这"正义"的象征，"自由"的典型。而且在那些受了他的教育，而能体验到灵魂的革命的少数弟子中，可以看作他们共通性的，便是这"自由"的人格。而献出生命，为"正义"牺牲，已不能期待正义的战士苏格拉底死后他的弟子了。他们眼看着这正义的战士的可悲下场，如果照苏格拉底《辩诉》来说，那便是作为一只马虻，终生黏在雅典这匹名马的背上劳动，到了现在，这疲于奔命的老耄的名马，已成为一只只给予刺痛的讨人厌的赘物，所以终于被它的尾巴毫无顾惜地甩落在地下。事实上，这个鼓励青年去做正义实践的本地人的"爱智者"，比那些把种种事情，用种种说法去乱吹乱擂的外地人（"智者"），对于雅典的现实，远属麻烦，远属危险。因此，便在公元前第四世纪初（公元前399年），苏格拉底被提出控诉，站在雅典市民501人组成的陪审庭前，因为不能说服他们，终于受了死刑的宣判，守正不阿，直道而行，忠实地遵守国家法律，服毒而死。

① 柏拉图：《辩诉》，29d.

这样，他的"哲学"受了邪恶的现实的压迫，不能使其反正，终于和他一起被杀了。而且这虽由他的弟子继承下来，但被杀了的"哲学"，终于无从恢复到它本来的面目。固然，所谓"哲学"的活动，名义上仍是以它的发祥地雅典为中心，表现成各种姿态，普及希腊各地，但一如上述，继承这个"哲学"、活跃于雅典的哲学家，除了柏拉图一人外，没有一个纯粹的雅典人，没有一个像苏格拉底，为自己的国家，为自己的国民，把生命作赌注去从事哲学。这一方面虽由于雅典的政治极端腐化，杀了一个苏格拉底，同时又阻止第二个苏格拉底的出现；另一方面亦由于苏格拉底"哲学"本来性格——只诉于个人的理智，从个人入手去进行改造和不直接参加政治，只是从旁加以批评指导。抹杀了批评的理论的政界无远见的实用主义和从批评倒退到旁观的外地人冷淡的态度，便使得苏格拉底的"哲学"变了质。

总之，经过了这一次事变以后，哲学的说法虽然如恒河沙数，但已变成没有被杀的危险，没有被杀的必要，乃至在被杀前逃了命的"哲学"了。

说到逃命，令人想起亚里士多德那件事。他确实从雅典逃命出来。但他的哲学却是不必逃命，而且不至被杀的哲学。由于他的生物学的、经验主义的倾向，所以通常把他的老师柏拉图看作超越的理想主义者，但把他看成最能重视现实的现实主义者，但其实他却是一个离开对象——不管是自然现象或社会现象——而静观的理论家，而绝不是一个要怎么去实干的实行者。他的《伦理学》虽然把人看作国家的人而加以性格化，但结果只是赞美个人静观的生活。而以这生活为目标的国家的《政治学》，则完全忽视了自己的学生——青年帝王所计划的伟大的世界国家，据说他为了"使雅典人不致再冒渎哲学"，从反马其顿的漩涡中逃了出来，但对于这斯塔吉拉的学者抱着反感，却是因为他和马其顿王朝的关系，而绝不是因为他的"哲学"。一般雅典人对他的"哲学"是不关痛痒的。他的"哲学"绝不是能"再"被冒渎的像苏格拉底那样强有力的"哲学"。

反之，他的老师柏拉图却比他更为接近苏格拉底。苏格拉底对话的理论性，由他这个弟子继承过来，加以发展，把它提高为普遍的客观的善自体的世界的辩证法，而关于国民各人的"灵魂的爱护"，则被扩展而成为善导国家的灵魂的"正义之国"的国家理性，由此光大了苏格拉底哲学本

来的形相。固然，在这里为正义而牺牲，与被牺牲后而发扬正义，有着本质的不同，而且，公元前第五世纪的苏格拉底对于爱护雅典市民各人的灵魂，由此以改造祖国雅典，尚能抱着一线的希望。而后来的柏拉图，则对于那可说是正义自体，称得上"哲学化身"的自己敬爱的老师苏格拉底的祖国雅典的政治，就不能像苏格拉底那样乐观了。他知道要在这不正不义的环境里，从各人的灵魂产生出正义，已是不可能了，所以只好利用他的《理想国》的谈话者苏格拉底，去建设理想的正义的国家。而且宣称哲学家必须同时是这个国家的统治者，否则这个国家便得不到正义，人类解放的希望就要落空。这对于把"哲学家"看作迂儒——"星的凝视者"的当时一般的思想，未免太过于理想了。但这对于苏格拉底型的"哲学家"来说，却并不完全是空想，最低限度，是可能在局部实现的。所以柏拉图为了实现这哲人国家的宏伟蓝图，再三奔赴西西里，虽然结果完全失败，但仍在他的教学和著作中，冀求希腊的解放。他是这样一个人，而且他的著作无疑随处都可以看出带着离现实而慕永远的悲调。"哲学"早在苏格拉底本人那就和政治没有直接关系了，而只是从旁加以注视或居高向其忠告而已。由于柏拉图，哲学与政治虽被宣告合体，但哲学仍是作为哲学，但只是指导实际政治的理论。而且，事实上，没有理论正确的指导，实际政治是难免沉迷在无主见无方针之中的。但柏拉图的理论，对于当时的现实，已是太过于高远了。这也许可以说，当时的雅典，已受到这唯一哲人的忌避。一如上述，他对于雅典人，没有说过一次直言。

关于柏拉图和亚里士多德，我们还可以看出高度的理论性，他们的哲学是把个人和全体打成一片的"国家哲学"或"国家伦理"。但到了安提西尼、阿里斯提卜，以及其他所谓小苏格拉底派的"哲学家"，关于市民各人的苏格拉底的"爱护"，变成完全离开国家的个人，抛弃了理论的一面，而成为没理论的实践。他们虽然强调"自己"，尊重"自然"，但不知自己为何物，自然有什么意义。尤其是他们作为一个自由人，强调自由，在这一点上，可说是继承了苏格拉底"自由"的人格一面，但他们所谓的"自由"，却是脱离现实，把国事看作负担而逃避的"自由"，是抽象的否定的"自由"。而以一死去忧国报国的苏格拉底的"正义"一面，却被他们忽视了。这或许是由于他们没有参与国事的机会，或由于他们厌弃了现实的国家，甚至或由于苏格拉底的哲学带着不直接参加政治的倾

向，而这种倾向却特别适合于他们的口味？

至于大王殁后雅典的斯多葛派和伊壁鸠鲁派，他们虽然和小苏格拉底派的实践家不同，对于他们的实践，有了某种自然主义的理论，但他们的哲学，却只是教导那些脱离国家的个人的"个人伦理"，在现实的重压下逃避出来的隐退的自由——明哲保身的心术。他们自然主义的理论，是把个人看作和他们的环境绝缘的存在——分散在普遍的世界空间的原子，使到和国家绝缘的每一个市民，明白他们原是这种原子的存在，由此逃避其对于现实的负担，便是贤者所应走的路。他们并不想指导现实或改造现实，他们所有的，只是脱离现实，分散在普遍的大宇宙的个人。事实上，已有好多人离开了国家，而国家又和他们绝了缘，变成一个渺渺茫茫的世界国家。于是，他们的世界市民的哲学，便成为对于孤立的个人，给予孤立的理由，使他们甘受这孤立，而引以为孤高的自慰的心术。而哲人"世界市民"的思想和统治者"世界国家"的统治，便成为两条平行而永不相交的线。世界的大王亚历山大和木桶中的哲人第欧根尼，便这样和平地共处着。有了孤立的个人，才有了这孤立的哲学。而且这哲学对于国家采取着无所谓的态度，所以国家也就任它去大谈特谈了。就在这样的情况下，"哲学"在雅典繁荣了起来。

总之，"哲学"在他们的始祖苏格拉底那里，便和雅典的政治绝了缘。雅典杀了苏格拉底，同时又杀了"哲学"，使到以后的哲学变了质，变成厌弃政治的哲学。禁制了直言的政治，亦受到了直言者的忌避。杀了直言者而陷入无主见的政治，结局是亡了自己的国家。而哲学和政治便这样脱了节，但哲学和政治是不应始终无缘的。我们要求哲学的政治性，同时亦要求政治的哲学性。我们的政治不应是杀了苏格拉底，封闭了柏拉图的直言的雅典那样的政治。我们的哲学不应是逃避现实，不说直言，无理论无气力的独善其身的哲学。

（原文载《哲学与美学文集》，中山大学出版社1994年版，第26～67页）

康德：生平与学说

一、生平

康德（Immanuel Kant），德国哲学家，近代德国观念论哲学的创始人。1724年4月22日生于普鲁士的哥尼斯堡，1804年2月12日卒于同地。终生除有一次去过但泽以外，未曾离开家乡半步。祖先原是苏格兰移民。他的父亲是一个马具匠，家境清贫。父母都是敬虔派的忠实信徒，敦厚朴实，品行端正，这些素质，在康德一生的性格上留下深刻的印记。年16，康德入哥尼斯堡大学，主要攻读哲学、神学、数学、物理学，其中，对哲学和数学特别用心，又通晓牛顿的学说，深受当时副教授奥尔弗派学者克奴真（Martin Knutzen，1713—1751）的影响。年22大学毕业后，康德做过9年家庭教师。1755年，他任母校哥尼斯堡大学讲师，在这个职位的15年间，他讲授了逻辑学、纯正哲学、物理学、数学，后来又加上了伦理学、人类学、地文学等课程，主要讲述奥尔弗的学说。年46，康德始晋升正教授，担任逻辑学和纯正哲学讲师。后来虽曾受耶拿、埃尔朗根、哈勒等大学的招聘，但他都婉辞谢绝，专心致志于母校的教学，不遗余力。1796年，康德因年老退休，终以老病于1804年2月12日逝世，年80。终身不娶。他在大学的讲课，以其深邃的学识和严谨的治学态度，深受学生的欢迎。学子们慕其学德，不远千里，争先恐后来到这里听他的课。康德性温厚、笃实，日常起居极有规律、严正，从不打破常规。只有一次，他因为耽读卢梭的《爱弥儿》入了迷，而耽误了散步的时间。他严以律己，宽以待人，生活简朴，忠于职责，的的确确可为后学的楷模。康德著述甚丰：《纯粹理性批判》《实践理性批判》《判断力批判》是他的三部杰作。《纯粹理性批判》是他经过长期的刻苦钻研，到了年57时才公之于世的，是他的最成熟的哲学思想的结晶。

二、学说

康德哲学的特色,是他采纳了启蒙时代哲学家的一切倾向、一切动机,有意或无意地综合这些倾向和动机,在哲学史上开拓了一个新局面。他起初本属莱布尼茨-奥处于尔弗学派,以这为发足点,进行其思索的步伐。因为他和德国通俗哲学家处于同一时代,所以通晓他们的学说。英国休谟的怀疑论,法国卢梭的"回到自然中去"的思想,英国牛顿的立足于数学的自然哲学,英国心理学家所进行的精密的心理分析,英国的托兰德、舍夫茨别利,以至法国的伏尔泰等的理神论者的自由思想,以及法国启蒙时代哲学家的政治社会学说,无不对康德产生了巨大的影响。康德在他们的影响下,进行探索,而最初在他的脑际泛起的就是"认识是不是可能"这个大问题。

以莱布尼茨-奥尔弗学派为起点的他,提出这个问题,是因为他通过苏格兰学者而通晓其学说大要的休谟其人。征之他在所著《哲学序说》(*Prolegomen zu einer jeden künftigen Metaphysik, die als Wissenschaft wird auftreten können*)的序文中,所说"休谟的教训,打破了我独断的迷梦"这句话,不难理解其中的信息。此后,他还根据莱布尼茨的《新悟性论》,企图论证形而上学的可能。但到了1770年发表《感性界及可想界的形式和原理》(*De mundi sensibilis atque intelligibilis forma et principiis*),获得了时间和空间的先天性,便完全抛弃莱布尼茨的见解,继续思索十年,经过深思熟虑,于1781年,推出了《纯粹理性批判》(*Kritik der reinen Vernunft*),发表了他对认识问题的创见。

在这以前,近世的哲学家大都确信认识的可能,只是苦心于求得完善的方法,以期获得较为确实的认识。这样,从确信认识的可能,完全没有加以怀疑这一点上看来,他们的立足点不能不说是独断论(dogmatism)。认识是可能的,真理是唯一的,从而认识的起源也不能不是唯一的。可是人有感性(sensibility)和理性(reason),两者互相对立。于是,有的学者偏重感性,以之为认识所必需的唯一的能力;有的学者反之,偏重理性,主张它是认识所必需的唯一的能力。前者重视经验,后者重视思辨。前者称为经验论(empiricism),后者称为合理论或纯理论(rationalism)。

康德的见解之所以和这些人不同，就在于严格区别认识的起源和认识的价值。为了阐明认识的性质，不但利用心理学的方法，以研究它的起源，而且又利用批判的方法，以决定它的价值。这个认识的价值评价，称为认识批判或理性批判。不是一开始就独断地承认认识的可能，而是先要问一下它是不是可能，如果可能，是在什么条件、什么原理之下才可能，然后才一一加以接受或放弃。这认识的可能所必需的条件和原理，必须先于认识（即经验）而存在，故欲批判认识，评价理性，必须先从经验和认识此岸出发，去研究先于认识和经验而成立的经验的要素，或认识的要素。这先于认识和经验而成立的要素，被称为先天的要素，或超越的要素。在这超越的要素的研究意义上，批判的方法也称为先经验的方法，或超越的方法（transzendentale Methode）。康德把他的立足点称为批判论（criticism）或批判哲学（kritische Philosophie），超越哲学或先验哲学（transzendentale Philosophie），以别于独断论，就是这个缘故。

然则，批判哲学或超越哲学的根本问题到底是什么呢？凡认识即知识的获得所必要的，是判断作用。而判断有综合判断（synthetische Urteile）和分析判断（analytische Urteile）的区别。凡判断的宾概念，完全包含在主概念的内包的时候，称为分析判断。例如"一切物体都有广延性"。这种判断，只是说明既知的事物，不能由此扩充知识的范围，获得新的知识。而综合判断，则其宾概念不包含在主概念的内包，例如"一切物体都有重量"。这种判断，因其为知识的扩充，新知识的获得所不可缺，故康德称之为扩充判断（Erweiterungs Urteile）。与这扩充判断相对应，分析判断则称为说明判断（Eriäuterungs Urteile）。因为分析判断是不待经验而自明的，故偏重理性，无视经验的合理论者，重视这种判断。因为它是不待经验，故是先天的。反之，综合判断，则是后天的，因其为后天的，所以有待经验而始能分出它的真伪，经验论者所重视的，正是这后天的综合判断。前者因其为先天的，所以是必然的、普遍的。而后者因其为后天的，故是偶然的、特殊的。因此，注重综合判断，是经验论者的优点，注重偶然的特殊的知识，又是它的缺点。注重必然的普遍的认识，是合理论者的优点；同样，注重分析判断，又是他的缺点。而原来科学的认识，既需要能够扩充我们的知识，即需要是综合的，同时又需要是普遍的、必然的。

换言之，即必须是综合合理论者和经验论者两者的优点的先天的综合判断。然则，这先天的综合判断（synthetische Urteile apriori）是不是可能的呢？这就是批判哲学的根本问题。

康德依据他的同时代学者所说，把心区别为知、情、意三部分，在知的范围内研究这个问题的，是他的认识论；在意的范围内研究这个问题的，是他的伦理学；在情的范围内研究这个问题的，是他的美学和目的论。以下概述上述他的三部名著——《纯粹理性批判》（*Kritik der reinen Vernunft*，1781）、《实践理性批判》（*Kritik der praktischen Vernunft*，1788）、《判断力批判》（*Kritik der Urteilskraft*，1790），看他怎么来解答这个问题。

（一）纯粹理性批判——认识论

我们的知性，即康德所谓纯粹理性，可分为三个阶段：直观（Anschauung）、悟性（Verstand）和理性（Vernunft）。直观综合感觉所提供的材料；悟性综合直观造成的经验；理性综合经验的判断，造成形而上学的认识。这三种作用都是综合作用，而在高级的作用中，其内容包含低级的作用。康德各就这三个作用研究了先天的综合判断是不是可能的问题。看来，先天的直观之学，即纯粹数学的命题，是先天的，而且有客观的妥当性；先天的悟性之学，即纯粹自然科学的命题，也表明经验世界的真理，因此，在直观和悟性的范围内，先天的综合判断的可能，是没有怀疑的余地的，现在只要问一下要怎么才可能就够了。可是，理性之学，即形而上学的命题，不能表明经验世界的真理，而又在客观上没有妥当性，故先天的综合判断的可能是可疑的，因此，就必须先研究是不是可能。这一来，先天的综合判断是不是可能这个根本问题，便可以分成三个形式来考察：一是纯粹数学要怎么才可能呢？二是纯粹自然科学要怎么才可能呢？三是形而上学是不是可能呢？第一，是《纯粹理性批判》中的先验的感性论（die transzendentale Äesthetik）的问题；第二，是先验的分析论（die transzendentale Änalytik）的问题；第三，是先验的辩证论（die transzendentale Dialektik）的问题。

1. 先验的感性论

康德认为，从我们的直观，把属于其内容，即经验的全部抽象出去，

只保留下其先天的、超越的，在我们心中有其根底的形式，即纯粹直观，这就是时间和空间，并举出证明其为纯粹直观的四条论证，称之为形而上学的证明。接着又进一步阐明纯粹直观虽是先天的、主观的，但却是普遍的，在客观上是妥当的，而称这种论证为超越的证明。作为纯粹直观之学的纯粹数学，是基于这先天的而又在客观上妥当的直观形式之学的，故先天的综合判断是可能的。现在为了避免叙述康德上述议论进程的烦琐起见，只列举其重要的结论如下：

（1）空间是外界直观的形式，时间是内界直观的形式。因为一切的表象必受心的制约，故作为内界直观的形式之时间，间接又是外界直观的形式。

（2）直观形式虽是先天的，但不是来自各个主观的特殊的偶然的，而是人类悟性，即超越的意识的产物，故是所有的人所共通的普遍的。直观形式之为客观的妥当的，不外就是指这普遍性。

（3）我们直观的内容，来自我们的经验，这内容由直观形式加以统一，便成立直观。故我们所能直观的，只有现象，不是物如（一译物自体）。因此，直观形式，只能适用于现象，不能适用于物如。换言之，即直观形式既具有经验的实在性，又有超越的观念性。

（4）物如是直观内容的来源，即现象的根底的被现象的东西，因为它对我们的直观形式是独立的，故不是我们所能认识的。

2. 先验的分析论

为了使感官所提供的杂多的材料，能够构成直观或知觉，必须经由时间或空间加以调整，同样为了使直观所提供杂多的材料，能够构成经验，即对象的认识，必须经由悟性的形式加以统一。由知觉分离出其经验的要素，而得到纯粹直观。同样，由悟性认识分离出其经验的要素，而得到纯粹思维形式（die reinen Denkformen），即范畴（Kategorien）。康德企图从一个根本原理引导出一切范畴，而构成他的体系。这就是"范畴的发现" 章所阐述的。照康德看来，悟性是统一杂多的能力，故思维就成为判断，范畴就成为结合概念（Verknüpfungs begriffe）。由于判断的概念结合的方法不同，便产生许多不同的范畴。康德根据形式逻辑的判断的形式，而求得4组十二个范畴。现在简约地列表如下：

一、判断的逻辑的表

分量	性质	关系	样相
单称	肯定	定言	盖然
特称	否定	假言	实然
全称	无限或限定	选言	必然

二、范畴的超越的表

〔判断〕　　　　　〔范畴〕

（一）分量 { 全称（凡甲为乙）全体性
　　　　　　特称（某甲为乙）杂多性
　　　　　　单称（此甲为乙）单一性

（二）性质 { 肯定（甲为乙）实在性
　　　　　　否定（甲非乙）绝无性
　　　　　　无限（甲为非乙）限制性

（三）关系 { 定言（甲为乙）实在性
　　　　　　假言（丙若为丁则甲为乙）因果性
　　　　　　选言（甲为乙或丙）相互性

（四）样相 { 盖然（甲或为乙）可能性
　　　　　　实然（甲为乙）现实性
　　　　　　必然（甲必为乙）必然性

前六个范畴，即属于分量和性质的范畴，是独立的；后六个范畴，即属于关系及样相的范畴，是对立的。前者称为数学的范畴（mathematische Kategorien）；后者称为力学的范畴（dynamische Kategorien）。前者是关于对象，后者是关于对象相互的关系及对象与主观的关系。四类范畴各由三个构成，第三个常是第一个、第二个的综合。必须注意：黑格尔的辩证法就是由此受到启发的。康德在确定了这些范畴之后，便进而论证由来于我们的悟性的范畴之所以具有客观的妥当性，以及范畴应用于经验的对象的方法。前者称为"纯粹悟性概念的演绎"（Deduktion der reinen Verstandes

begriffe）；后者称为"纯粹悟性概念的图式"（Schematismus der reinen Verstandes begriffe）。以下列举这两章所论的要点。

（1）直观所带来的表象是杂多，没有统一的。给表象带来统一的，是我们主观的自发的作用。没有主观的这种作用，不能统一表象而构成对象的概念。

（2）意识是这统一作用必要的假设。这就是康德所谓纯粹自我意识（reines Selbstbewusstsein），即先验的统觉（transzendentale Apperception）。我们由此始能统一表象而使之属于一对象，自我由此始能思维。

（3）"太阳晒着石头，石头便发热"这个知觉判断，只有主观的妥当性。这里再加上所谓因果的先天的概念，便生出在客观上妥当的经验判断。范畴赋予知觉以形式，把主观的判断客观化，必然地普遍地对从知觉得来的表象加以结合。他人的判断和自我的判断相一致的根源，在于对象的统一，范畴的结合。

（4）我们所谓自然，即事物及现象的秩序齐整，就是纯粹统觉的产物。换言之，自然就是悟性按照其自身的法则而被制造出来的。因此，用证明纯粹数学的可能的同一方法，也可以证明纯粹自然科学是可能的。

（5）康德一开始，就严密地把直观和悟性区别开来，而到了现在，却被迫不得不把两者结合起来。因此，他说，把这两者结合起来，使经验成为可能的，是那位于感性与悟性中间，把从直观所给予的材料，制造出相当于概念的形象（Bild）的制造的想象力（produktive Einbildungskraft）。作为内界直观的形式的时间，是一切感觉所共通的，而且和范畴一样是先天的。所以，由于想象力在这里起作用，使范畴在时间上加以决定而使之具体化。范畴的这种具体化，称为悟性概念的图式（Schemata）。各个范畴各有它的图式，用这种图式使纯粹概念得以适用于经验，制造出概念的形象，使概念的认识成为可能。

康德这样通过图式论，把范畴具体化，适用于经验世界，因而对于经验世界的秩序法则，表明先天的综合判断的可能。接着便进入自然科学的根本原理的论述。这就是纯粹悟性的根本原理（Grundsätze des reinen Verstands）这一章所解说的。所谓根本原理，就是最普遍的，换言之，即其他较为普遍的认识所不能引出来的关于上述经验世界的法则的先天的综合判断。以下简单地略述这个原理。

（1）直观的公理（Axiome der Anschauung），一切直观有广延。

（2）知觉的预料（Antizipationen der Wahrnehmung），在一切现象中，感觉之对象的实物，有内包的量（intensive Grösse）与度（Grad）之差。

（3）经验的类推（Analogien der Erfahrung），一切现象，受着关系的制约而存在于时间之中。与关系的三个形式相对应，有三个类推。即：

a. 恒常的原理（die Grundsätze der Beharrlichkeit），在现象之一切变化中，实体与其分量恒常不变，无增无减。

b. 继续的原理（die Grundsätze der Folge），一切变化都根据因果的法则而产生。

c. 并存的原理（die Grundsätze der Zugleichsein），一切实体的并存，必在交互作用之下。

（4）经验的思维的公准（Postulate des empirischen Denken überhaupt），有下述三个公准：

a. 合于经验的形式的条件的，换言之，即与直观和悟性不矛盾的东西，是可能的。

b. 与经验的内容的条件一致的东西，是现实的。

c. 与现实一致，依从经验的一般条件而能决定的东西，是必然的。

这其中最重要的，是经验的第三类。在这里，康德把实体恒常的原理、充足原理、并存的原理，以及由并存的原理引导出来的宇宙统一的原理（Satz von der Einheit des Weltganzen），在同一基础上加以证明。前两个根本原理称为数学的根本原理，后两个根本原理称为力学的根本原理。前两种是就事物之数量的关系而言，后两种是就事物之存在的状态而言。

总之，康德的先验的分析论的结果，便是悟性是自然的立法者。纯粹悟性的根本原理，是普遍的自然律；经验的自然律只不过是它的特殊制约而已。一切秩序、一切法则，如果看作顺应发自精神而客观化的悟性对象，是不能加以说明的，只有看作顺应对象悟性，而始能加以说明。

因此，康德把他在哲学上对于主客观解释的事业，比之于哥白尼在天文学上的事业。因为哥白尼反对从来的地球中心说，认为地球也与其他行星一样，是绕太阳而回转的。这正和从来天文学上的学说相反。康德反对从来把主观与客观对立的看法，他从主观来说明一切的客观，也是和从来的方法反转过来的。

3. 先验的辩证论

用范畴去统一知觉，便得到经验的知识，已如上述。但我们不能只是

满足于这种比较的统一，还要求用理性所赋予的原理去整理这经验的认识，而达到绝对的统一。康德称这理性的原理为 Idee（观念）。观念也像范畴一样是先天的概念，但却没有和它相对应的对象。范畴赋予自然的法则的构成原理（konstruktive Prinzipien），而观念则只不过是引导悟性去统一认识的整理原理（regulative Prinzipien）。悟性是判断之力，理性是推论之力，故从判断的形式引出范畴的康德，便从推论的形式引出观念。详言之，就是与定言推论、假言推论、选言推论相对应，而有（甲）思之主——灵魂（Seele）；（乙）现象的总和——世界（Welt）及（丙）绝对制约者——神（Gott）三个观念。用灵魂去统一内界，用世界去统一外界，用神去统一一切。这些观念原来只是前述的整理的原理，是不能由此得到对对象的认识的。因此，把它看作构成的原理，以为是认识的对象，那就大错特错了。但那是我们认识力固有的谬误，所以，必须打破这谬误，说明观念认识不可能的道理。

把观念看作客观的实在而加以研究的三门学问，有合理的心理学、合理的宇宙论、合理的神学。奥尔弗一派的人们，还在这里加上合理的本体论，而称之为合理的形而上学。先验的辩证论就是要打破合理的心理学以下三学，打破奥尔弗一派的形而上学。合理的心理学建立在错误推论之上，合理的宇宙论建立在不可能解决的二律背反之上，合理的神学企图证明神的存在，而结果终于失败。这些就是先验的辩证论的结论。由此可见，康德对于形而上学是不是可能这第三个根本问题，是给予否定的解答的。于是，先验的辩证论便可分成三个部分：纯粹理性的错误推论（die Paralogismen der reinen Vernunft）；纯粹理性的二律背反（die Antinomien der reinen Vernunft）；纯粹理性的理想（Ideal der reinen Vernunft）。

（1）纯粹理性的错误推论。超越的自意识，即纯粹自我（reines Ich），是附随于所有的人的认识而加以统一的，这已如分析论所说，是我们认识所不可缺的假设。但纯我其本身不能成为认识的对象，故把这思维的论理的主观纯我，当作客观的存在而思维的实体，从主观的自意识的统一，引导出客观实存的灵魂的单一性、人格性，这实是莫大的谬误。奥尔弗学派的人们，在其合理的心理学中，引导出灵魂的实体性、单一性、人格性、非物质性及不灭性的时候，所陷入的根本性谬误，便在于混淆了思维的论理的主观的纯我和作为思维对象的实体的自我，而陷入逻辑学者所谓四名词的错误推论。要注意的是，康德虽然在这里反驳了奥尔弗学派的不灭论，但其反驳的目

的，并不在于灵魂的不灭，而只在于对灵魂及其不灭的认识。

（2）纯粹理性的二律背反。在合理的心理学中，从自我的观念出发，建立灵魂的存在，其实体性和不灭性，同样在合理的宇宙论中，从世界的观念出发，以期获得关于世界的先天的认识。如从这个立场去判断世界，我们就要陷入二律背反，以下列举4对矛盾判断，见下表：

定立	反定立
①世界在时间和空间上有限	①世界在时间和空间上无限
②世界上的一切是由单一的不可分的部分构成	②世界上的一切都是复合的，没有单一的东西
③世界上有绝对的自由	③世界上无自由，都受因果必然性的制约
④世界有一个绝对的必然的存在者，即世界的最初原因——神	④世界上无一个绝对的必然存在者，没有世界的最初原因

这里所说的"定立"和"反定立"，不外就是把当时两大思潮，即唯心论与唯物论的主张互相对立起来。康德把前两对称为数学的二律背反（die mathematischen Antinomien），后两对称为力学的二律背反（die dynamischen Antinomien）。前者关于分量，后者关于制约者与被制约者的关系。康德的二律背反的结论，约言之，就是数学的判断，定立和反定立都错误，因为两者都把世界不作为全体而呈现于我们，或假定作为全体而呈现于我们。至于力学的判断，则就本体而言，定立正确；就现象而言，反定立正确。因为现象世界是彻头彻尾为因果的理法所支配，而且不能以此来拒绝本体界的自由，即可想的自由（intelligible Freiheit）。康德关于二律背反的议论，是颇为暧昧的，并不如他所思维的那样正确，特别是讨论数学的二律背反的方法，与讨论力学的二律背反的方法截然不同，可说是很笨拙的。康德之所以敢于作这样笨拙的议论，正表明他企图从认识论上的主知说，转入到伦理学上的主意说；从认识论上的二元论，转入到内在的同一哲学的倾向。他的力学的二律背反的真正意义，要等到实践理性批判而始发挥出来。

（3）纯粹理性的理想。力学的二律背反把我们引进了康德的神学，这便是纯粹理性的理想（Ideale der reinen Vernunft）这一章所讨论的。制约与被制约的关系，给我们创造一切事物的制约者，即完全圆满的存在的观

念。这就叫做纯粹理性的理想。我们的理性并不满足于这理想只是观念，而且还企图对它赋予实在性，赋予人格化，称之为神，而证明它的存在。

有三种神的存在的论证：一是实体论的论证（ontologischer Beweis）；二是宇宙论的论证（kosmologischer Beweis）；三是物理神学的论证（physico-theologischer Beweis）。康德批评这三种论证，说明三者都是无效的，主张神的认识是不可能的。但这对神的存在的论证的否定，并不等于证明神的不存在。即使神是不能认识的，但它却还是确实地存在着的，康德在他的《实践理性批判》中，提供了神的存在的唯一的证明，即道德的证明。

总之，康德在他的感性论和分析论中，论述了现象认识的可能，辨明了支配现象的法则（自然律）的由来，建立了唯象论的合理说；在其辩证论中，讨论了灵魂、世界及神，即物如界对于我们的不可认识，驳斥了实在论的合理说，确定了纯理的认识的限界。但认识的限界不是存在与当存在的限界。即使是不可知的，物如界还是确实地存在着的。康德在其《实践理性批判》中，终于肯定了作为道德的舞台的物如界的存在。这里便有自由，便有不灭，便有神。可见，《实践理性批判》中的康德的结论，是积极的，他把《纯粹理性批判》所破坏了的，作为道德的公准而建立起来。这正如他的自白：为了打开信仰的道路，便堵塞了知识的道路。以下概述《实践理性批判》的大要。

（二）实践理性批判——伦理学

1. 道德律

支配现象的法则，即自然律，以必然（müssen）的形式来表述；而道德律，则以当然（sollen）的形式来表述。道德律是实践理性带给我们的，它的特色是我自己规律我自己。换言之，就是自律（Autonom）。康德用人必须按照格率（Maxime），同时又必须按照普遍律而行动这个形式，来表述这道德律。道德律是自律，只是主观地妥当的时候，即只是承认的时候，这就称为格率，而其同时又具有客观妥当性的时候，即任何人都承认的时候，就称为普遍或命法（Imperative）。故康德的道德律是自律而又是普遍律。命法有只在某条件下有效的和绝对有效的两种。前者称为假设的命法（hypothetische Imperative），后者称为无上命法（kategorische Imperative）。道德律属于后者，是凡有理性的人所必须遵守的法则。没有任何制约，也没有任何例外。无须顾及它的目的，无须问其结果。

遵从道德律所命（即本务）就是善，违反的就是恶。善恶与便不便（Güter und übel）不同，便不便是相对的，是对于某目的的善或不善；本务是绝对的，其自身就是目的。人有以快乐或幸福为善，但一人所乐，不一定是他人所乐。快乐与幸福是相对的。欲经过我们的感性，诉诸经验，以知普遍的本务为何物，是迷惘的。本务只有求之于理性。人生的目的不在于快乐，这可由我们具有感性以上的理性得到明确表示。道德不能像快乐那样为其他的手段，而应为其自身最高的、有其自身目的的、对于其他一切赋予价值的。善的意志以外，没有绝对的善，又不能去思维绝对的善。然则要在什么场合，意志才能成为善良呢？我们知道，常人的道德意识有三个阶段。例如商人知道利己（赚钱）之道在于诚实，而为诚实之事，这不能说是真正的善。又例如由于受名誉心同情心的性癖（Neigung）的驱使而去救人，也不能说是真正的善。为本务而尽本务，这才称得上真正的善。只有在这场合，格率合于道德。为善而为善事，才有其自身价值的真正的道德。经过熟虑的结果，为必要所驱使而尽本务，这应称为合法（Legal）。这还未能称为道德。道德唯一的动机，是本务的意识，是对道德律的敬畏。于是，决定我们意志的，只是本务的观念，而不应是我们的性癖，康德的这见解之所以被称为严肃主义，就是这个缘故。

道德律是自律，而不是由来于神的意志，也不是以我们的快乐为目的，更不是发自道德的感官以至利他的感情。道德律虽是自律，只是因为它是普遍的、绝对的，故只能规定行为的形式，而不能规定行为的内容。

康德为了给这形式的抽象的道德律以具体的形象，提出了人格的品位（Würde der Person）。事物只能提供我们以手段，因而它本身是没有价值的。由于它满足了我们的欲望，而始决定了它的价值。具有超越一切价值的无比品位的，不在于这种自己以外有目的，而应在于在其自身中有目的。具有这种品位，始能赢得人们的尊敬。具有理性的人，才具有这种品位。人有道德，不外就是因为他有这种品位。

康德利用这品位的概念，说明了前述的道德律。他说：自己及他人的人格，只能以之为目的，而不能以之为手段。又为了赋予无上命法以内容，设想了对人的本务。他又说：幸福论者的大多数人，虽说要有自己的幸福，同时又要增进公众的福利，但私利和公益的界限要怎样去定呢？采取完全说的人们，知道尊重自己的人格，却完全缺乏社会的要素。前者可以经验说为代表，后者可以合理说为代表。重要的是调和这两说，对自己

期其完全，对他人期其幸福的增进，这就是我们的本务。他人的完全是他人的事，我们只能增进其幸福而已。

2. 道德的三公准

既然已说明了道德律的性质，其次便要说明道德律是怎样才可能的。为了无上命法的可能的，必须有意志的自由。因为自由而后始能给予自己法则，自律的人始能自由。道德律之俨然存在，表明了我们不只是为必然的机械的法则所支配的现象，而是物如界即可想界（intelligible Welt）中的自由的存在。自由是道德律的实在根据（Realgrund），道德律是自由的认识根据（Erkenntnisgrund）。自由不能求之于经验界，我们只能作为道德的条件，即道德的公准（Postulat）而信之而已。如果我们怀疑道德律的存在，这便罢了；如果认为道德律是不可置疑的，那就不得不信超越我们感觉的物如界，即可想界的存在和这可想界的本体我，即可想的性格（intelligibler Charakter）的存在及其自由了。与可想的性格相对立，现象界的不自由的我，称为经验的性格（empirischer Charakter）。

自由作为道德律的公准从道德律引导出来，而神与不灭却是作为至善的公准从至善引导出来。所谓至善，就是完全的德与完全的幸福的一致。我们的意志能和理性的命令一致的时候，称为最上善（oberste Gut），这最上善再加以与此相适应的幸福，便称为至善（höchste Gut）。最上善是不灭的认识根据，而与此伴随的幸福则是神的认识的根据。因为我们虽是理性的存在，但又并存有感性，而感性会妨碍我们，使我们不能有与道德律一致的意志。

最上善不是具有肉体现象的我们所能实现的。为了把它完全实现，必须不断地向理想努力。为了不断向理想精进，我们就必须永远生存下去。即灵魂必须不灭。加以，德与福之间存在着合理的比例，那是彼岸的事情，而在现世却存在着不少恶人荣耀，善人不幸的事例。为了给善以最后的胜利，给恶以长期的惩罚，那就必须有待于全智全能、支配道德世界，而且创造自然界的神的力量。保持自然界与道德界的调和，使德与幸一致的，只有神的力量。

3. 道德的神学

神的存在的唯一证明，就是这里所述的道德的证明。神学如果能够成立，那就必须是道德的神学（Moraltheologic）。信与知其境域不同，但信的确实却一点都不逊于知的确实。无神论者无视神、自由、不灭三者作为

道德公准的必要性，于是，道德便成为把道德律作为神的命法的宗教的基础。但把道德律当作神的命令，却并不能作他律的解释，认为是神从外面加以命令，而只是理性必然的法则之意而已。这种宗教与启蒙时代的理性教或理神论一样，与道德相比，只不过形式不同而已。道德之外，没有宗教存在的余地。

（三）判断力批判——美学与目的论

《纯粹理性批判》及《实践理性批判》的结论，简略言之，即认识现象，赋予自然以法则，是思维之事；把我们引到现象界以上、经验界以上，使我们假想物如界和可想界，则是实践理性即意志之事。这样，把实践理性放在纯粹理性之上，这种见解称为"实践理性的卓越"（Prirnat der Praktis-chen Vernunft）或"意志的卓越"（Primat des Willens）。由此可见，康德作为认识论者，虽然采取合理说、主知说，但其整个学说的倾向却是主意说。这意志卓越之说，虽然可以看作把他的这两批判统一起来，但把现象和物如界、经验界和可想界、必然和自由加以严格区别，不能将其统一，这便显示着他的两批判的缺陷。因此，康德便进一步就这两者的根底，探索是否能够加以统一，而卒至在他的《判断力批判》中，发表了它的结果。这里所谓的判断力，意思就是用目的论的观点去判断事物，即所谓美的判断力（aesthetische Urteilskraft）和目的论的判断力（teleologische Urteilskraft）。康德不同于后来的绝对论者，假定唯一的绝对，由此来说明两者的合一，而只在自然界中寻找可以暗示两者合一的事实，而在艺术和有机体中发现了它。他试图用美的判断和目的论的判断，即判断的批判来解决这个问题，不是没有缘故的。

1. 美的判断力的批判

照康德看来，美就是对象的形式，唤起我们认识力的调和的活动，而由这调和产生的无关心的（interestless）快感。故美的对象就是依照其自身的法则，必然地活动着，而又使我们的精神引起无关心的快感。在美的对象中，必然与自由两者合一。从以上的见解看来，康德的立足点是纯粹的形式论，只有对象的形式，才能给予我们以美感，对象的概念、目的、本质是不参与的。但跟着他的研究的进展，便稍稍加以修正，把这种美称为自由美（die freie Schönheit），又另添加一个依存美（die abhängende Schönheit）。所谓依存美，就是预想寓于形式而表现的类概念的存在，换言之，即表示事物

的内部的价值、事物的本质。因此，在这里，不单在形式，而且要求形式与内容之间也要有调和。装饰、花树、风景等自然物之美，属于自由美；艺术则属于依存美。完成艺术的创作的能力，称为天才（Genie）。艺术是表现美的东西，是实现所谓无目的之合目的性；艺术的结果虽然没有自然现象所决定了的目的，但是艺术应当要像是自己表示出目的来的那样。换言之，艺术虽是人所创作的，但不能不带有恰如自然的那种性质。因此，创作这种艺术的天才，虽然也是人，但是要能够发挥出如像自然的那种作用。如果他没有如像自然的作用那样的灵智，就不能称其为天才了。天才既然有这样特别的才能，就不能以寻常一般的法则去支配他。但是天才也并不是完全不遵守法则，即是说，天才所要遵守的法则，是他自己创造出来的。

　　由此可以看到，在艺术中，同时又在天才中自由与必然之合一。自由美和依存美之外，又有所谓崇高或壮美（Erhabene）。美本来具有有限的形体，但又有无限及无形式的审美作用。对无限大所发出的美感，便是壮美。在伟大的事物中，有关于时间和空间的数量的东西，又有关于力的强度的东西。前者称为数学的壮美，后者称为力学的壮美。数学的壮美，是指我们接触于知力所本能知其端倪的或无限广大的空间事物（如广阔的天空或海洋）时所发生的意识；力学的壮美，是指我们对于强大威力的自然作用（如火山爆发、狂风暴雨等）所发生的感觉。这强大的威力虽然能够引起我们恐惧，是不快的，但同时却又会使我们觉得欢喜，这是因为它同时又能够在我们心中唤起自己足够的抵抗力，以至于对自己构成威胁的那种更大的威力，即人的勇气和自我尊严感。

2. 目的论的判断力的批判

　　在我们对事物有满足或不满足的感情的时候，即有快与不快的感情的时候，常常是以这种事物是否适合于目的而定。因此，在对判断力的批判中，不能不以目的观念作为它的先天的基础。在《纯粹理性批判》中，是完全用机械的方法去观察自然现象，因而完全排斥目的观念。但是到了《实践理性批判》，因为只讲自由、人格等观念，所以不得不从目的方面来观察事物。《纯粹理性批判》中被排斥了的目的观念，到了《实践理性批判》这，反而有了重大的意义。这样看来，目的观念既是判断力的批判之先天的基础，在《实践理性批判》中又承认了它的存在，如果我们能够说明目的观念不仅在道德界中存在，而且在自然界中也存在，那么，结合自然与自由两个概念的楔子，便可在这里求得了。但是如何才能说明自然界

中也有目的观念的存在呢？

康德认为，要在这个自然界中插入目的观念，唯一的方法就是把自然看作是一种艺术品。如果以为艺术的极致在于逼近自然，而自然的理想在于逼近艺术，那么，把自然的目的观与艺术论并列在一起来讲，是不足为怪的了。康德对于个别的自然现象，虽然完全承认其有因果律之机械的必然性，但是他也承认在自然界中有例外的东西。例如关于有机生物体，还有不能完全作机械的说明的地方，即有机体的各部分都是为了全体之生活的目的而存在的。因此，在说明有机体之生活作用时，就非承认它不可。

总之，部分是以全体为目的而存在，全体是为了部分之存在而营运统一作用，这样的交互关系，在理会有机体的意义上是一种必要的观念。在生活现象之根底中的目的观念，决定了有机物之一切作用，并且因为要适应有机物之全体的目的，所以使自然各部分适当分化为特别的部分。这是在把自然作为有机体来观察时所不能不承认的原理。

如果承认了目的观念，那么，与目的观念相关联的价值观念，也有其重要使命了。

由于有机物的各部分都是以交互为目的和手段的，因此在这个有机物中，没有什么东西是无目的的，是无用的，或者说是要归之于自然的盲目机械作用的。

自然界也有这样的目的性，如河流促进交通发展，植物与动物可供人食用等。整个自然界也可以说是这样发展的。自然界中的一草一木为什么生长？我们可以从目的论来理解，而不能从机械论来理解。因为一个事物以另一个事物为原因，另一个事物又以另一个事物为原因，这样可以推至无穷，即是说，这样一直探求其原因，总不能说明其原因。但如果把自然界作为一个整体，则一草一木也只是自然全体中的一部分，它与其他部分处于有机联系之中，它的作用是与自然界中的其他事物密切联系，它的生长与其他事物有关，必须从自然界的整体来说明它的生长发育。

最后，康德还提出了他的关于人是最终目的的观点，认为人类社会是一个道德的目的论的整体，在这个整体中，每个人都把自己看成是目的，每个人都不把别人看作手段，这样，人类社会就是一个有文化有道德的人的组合体，因而，人是自然界的最终目的。

（原文载《哲学与美学文集》，中山大学出版社1994年版，第79～97页）

康德学派与现象学派

最近德国现象学派（Phänomenologie）的崛起，构成现代哲学的一大奇观。现象学派不独是一个哲学的立场，而且是一个有力的哲学的立场。这一学派的人甚至把它称为第一哲学，而夸称为唯一严密的科学（Husserl, Philosophie als strenge Wissenschaft, Logos, B. I.）。这固然是这一学派的人所引为再恰当不过的了。不过在事实上，即只就德国哲学一方面看来，除现象学派之外，尚有其他许多学派，至少尚有新康德学派（Neu-Kantianer）。这康德哲学的立场，果由现象学派的勃兴，而尽丧失其意义与价值吗？我们颇不以为然。现象学固然是关于实在的一种新解释，关于意识现象的一种新构思，而确是一个有力的哲学的立场，但这现象学果如这一派的人所自负的，而为唯一严密的哲学的立场吗？带着这样的疑虑去研究现象学，我们以为这并不是把现象学从第一哲学的王座推翻，甚至贬低其意义与价值，而是在其正常的地位，在恰当的评价之中，去理解它的最好的方法。现象学确是许多哲学的立场中的一个立场。这是说它是许多立场中唯一正确的立场呢？抑或单是一个普通的立场呢？若尽承认它是唯一正确的立场，恐怕未免过于思虑不周了。何故呢？因为它不单是一个普通的立场，而且是一个有意义的立场，至少是有力地把握着哲学的主要问题而解决之的一个新的立场。

在这见解之下，我们特从许多哲学的立场中，提出现象学的问题，同时把康德学派来和它做一个克明的对照，且在这比较对照中，找出一个特殊的意义。因为现象学派与新康德学派事实上不单支配着现代德国哲学的两大思潮，并且在理论上各代表着哲学上主要的两个问题，各站在自己的立场上去研究它、解决它。康德的立场是以甄别哲学的问题为事实的问题（Quid facti）与权利的问题（Quid Juris）出发点的。康德哲学的努力可说尽在这两个问题的严密区别一以贯之。但区别这两个问题，实际上不外就是从事实问题去发现权利问题——若照现代的术语，则为价值问题。批判主义之所以成为康德哲学的核心，亦不外在以价值思想为中心而旋回点，有其主张的根据。

在正当的意义上，作为哲学问题的，康德以前只知有事实的问题而已。这个事实，有时如大陆的唯理主义者，以为是超现象的真实在的世界；有时如英国的经验论者，作为认识之心理的事实去理解它。站在前者的立场，我们可以看出希腊哲学以来蔚为大观的形而上学的殿堂；退于后者的观点，可以瞻见以培根为起点的实质的经验论的地盘。但形而上学无论它的构想如何雄伟，终必堕于一种独断（Dogmatismus）。最初把它揭破的，便是康德。大陆的形而上学预想实在隐藏在现象的背后（超现象），但终由康德的批判主义，变成沙上的楼阁。

从笛卡尔、斯宾诺莎，至莱布尼茨之形而上学的体系，第一，由现象与本体的甄别；第二，由轻视现象，而以本体为真实在，构成了两重意味的独断论。从现象区别出来的实在、超越现象的实在，究竟是什么东西呢？即使它存在，但我们又如何而得以认识它呢？不是"有物"之前，先要问"有"是什么吗？形而上学者在现象之外，预想有实在，故至于在知觉的知识之外，树立理知的知识，而终由自命为唯理主义者的他们去解决这个难点。但虽然默许这理知为唯一正确的认识能力，然为这理知所把握的实在，究属唯一的实在与否，亦不易遽定。

为理知所把握的实在，虽是一种唯理的存在，但不能遽谓之为唯一的实在。如斯宾诺莎者，既求本体于唯一永远之神，又何以还要考究属性的世界、样相的存在呢？神既当有无限的属性，又何由只有精神与物体二者为属性呢？若只以我们在事实上认知此二者，则分明去理知的立场而就经验的事实的论据了。神与属性的关系，若如斯宾诺莎之为纯论理的或几何学的，则属性遂成一种论理的存在，而不得不终于无宇宙论了。

然而，在事实一语之下，如英国的经验论者，专理解心理的事实，亦属错误。心理的事实既然是心理的事实，自然不能给予何为而然、何为而当然之论据。若以几所知觉的为存在，所知觉之外，别无所谓存在，则存在只能表示一物移于他物，一方继自他方，而不能明示其所以当然之故。因果的法则到了休谟，以为单是经验的习惯之作为，可谓经验论最彻底的了。但从因果律撤回学问的根据，一般便成学问之根本的怀疑。根本的怀疑终不能不出于可疑者之绝对否定。只此一点，已殆足以暴露怀疑论之内在的矛盾而有余了。

康德从休谟那喊醒了大陆独断的迷梦，而明白休谟的心理的事实之外，当有非单为心理的事实之某物。就一般知识的问题，确定经验之外，

当有先经验的某物。所以康德的哲学被称为先验主义。康德的哲学，一言以蔽之，就是批判主义与先验主义。他以批判主义去抵挡大陆独断的形而上学，又以先验主义去克制英国的经验论。故他站在这两大旗帜之下，用这两个主义来表征他自己的立场。批判主义与先验主义根本上固属于同一的立场，但康德每当表示他自己哲学的立场的时候，常用这两个名词去批评先踪的两哲学思潮，同时又用以表明自己独特的立场。

康德的哲学固非大陆唯理主义与英国经验论的折衷，而是对于它们予以尖锐的批判，宣扬他自己独特的哲学的立场。而康德之所以发现这立场的动因，分明是有负于这两先行哲学的。康德根据批判主义以攻击独断的唯理论，阐明知识的成因非只思辨的理知所能为，而强调一切学问须从经验出发。但同时，知识的构成又非经验之所能全，因论及当有先经验的某物，而不忘先验主义的立场。于是，康德由于对唯理主义之批判，救起了经验；又由于对经验主义之批判，提出了先验的要素。知识之构成须有待于这两要素，始能完全成立。故在康德，一切的认识：第一，由经验与先验、内容与形式、存在与价值两要素成立；第二，此二要素，不能从一方引出他方，而是各自独立的。但若此各自独立的两要素，在某种意义上结合而完成知识的构成，则康德哲学的中心问题，自然不得不集中于此两不相同的要素如何而得内面的结合和不得不结合的理由一点了。

"纯理批判"全体一贯的所谓哥白尼的态度，具体地表现于先验问题的演绎论之康德图式论（Schematism）的企图，便是为着解决这个问题的努力。内容与形式是各别的。知识与经验同始，而绝非由经验产生。但同时一切的知识必有内容与形式、经验与范畴。此两要素如何结合，一方在他方如何而得妥当呢？——这个问题，康德怎样去解决它，又解决到什么程度呢？

外界或内界所与的现象的世界，实际上还不是经验，而只是经验的材料、知识的素材而已。此素材须被先此之形式所构成，然后始能成立经验。即材料之能成为内容、素材之能成为经验，必须依靠形式或范畴的力量。若由形式方面言之，这所谓形式或范畴，不单与经验各自独立一点，有其先验的意义。谓其与经验各自独立，只是表示先验的要素之消极的性质而已。先验的云者，非与经验无关之谓，而是在经验的根底而构成之之谓。

形式不单与内容不同，形式作为内容的构成要素，而始发挥其真义。

所与不单是无意义的所与。所与的根底必有所与的形式。唯有依靠此形式，所与的始得有其意义与事实。所与的素材亦由形式或范畴始得成为经验。故构成内容或经验的，不可不谓即此形式或范畴。据此一点，我们可以说形式与内容绝不是两相乖离，而是密切相结合的。虽然，康德却以内容与形式为别物，谓内容有待于形式而始得为内容，不是说内容从形式产生，亦不是说论理上从此演绎。内容与形式有其不同的某物，而内容之所以成为经验，必为形式所构成而已。于是，人们必请以形式为何不可不与内容结合之理由了。

内容有待于形式之助，而始得成为内容，但内容为何必须借助于形式呢？纵使这必须能够说明，而形式之所以能为内容之助的理由，又究竟在哪里呢？若以形式与内容为别物，则形式何以能为构成内容之根据呢？于是，康德便不得不求出可为此二者媒介之第三者，而图式论种种的企图，要皆为着完成此媒介之长期的苦斗了。然欲结合此不同之二者，依其二者共通之第三者为其媒介，此固不足使问题得到解决，而结果适足使问题进一步纠纷而已。

欲求甲乙结合之论据于甲乙共通之丙，则非先证明甲丙与乙丙共通之理由不可。欲证明甲丙和乙丙之共通，而于甲丙和乙丙中间插入丁戊，是适成机构的连锁，而不能谓为完全的说明。甲乙当为丙所结合之根据，不可不于插入丙以前确立之。这便是康德所预想的知识最高原理——经验认识的条件，同时又是经验对象的条件。

康德欲根据这最高原理，以阐明认识条件（即形式）所以同时能成为认识对象的条件的理由。但一如爱里克所指摘，康德这原理中之条件一语是用于两个完全不同的意义上，康德自己也忽略了（W. Ehrlich, Kant und Husserl, S. 23）。因为认识对象的条件不可不是实在的，或是事实的，而认识的条件则绝不能是实在的。康德欲根据这原理，把这两条件同一视之。

为了完成康德的这个企图，则只有站在那把 das Real 与 das Ideal 同一视的同一哲学的立场；不然便是回到那不以经验对象的条件为实在的——彻底的观念论。但无论采取哪一立场，都不得不与康德的精神发生矛盾。在康德，形式与内容绝不是相同的。固然对象的条件虽为 ideal，对象却未必即是 ideal。对象虽为 real，对象的成立条件也不妨为 ideal。在这个意义上，经验认识的条件，同时也可以成为经验对象的条件。但所谓认识的条

件，同时又是对象的条件，其前提必予想到经验认识与经验对象之区别，否则只就其两条件而论其异同不是完全无意义了吗？这两者本来各不相同，但其成立条件却是同一，所以形式与内容便能够结合，这理由的论证恐怕便是康德的真意所在。然此究与前第三者的介入相去几许呢？经验认识与经验对象，若如康德所想象，各不相同，那么，它们的成立条件亦应各不相同。前者是 ideal，而后者却是 real。若把两者同一视，则只有如柏克莱把对象观念化，一扫而空之。否则一方面承认两者之不同，而由第三者的媒介去解决。然前者的企图既为康德所极力反对，而后者对于问题的解决没有什么进展，已如上面所说了。

康德的最高原理企图给予经验认识的形式对于经验对象的存在，如何而得妥当的理论的论据，但康德哲学的根底既已存续着二世界主义，故不能不谓为永难解决的问题。康德虽说发现了最高原理，但不能谓其已克服此二世界主义之难关。并且这二世界如何结合，依然成为中心问题。那么，我们应如何说明这问题呢？譬如拉斯克（Emil Lask），他把这二世界主义翻译为二要素主义，果能解决这问题吗？经验形式之妥当于经验对象，并不是这二独立的世界外面的结合，而是一世界中内容与形式之结合，内容为形式所构成。对象之所以被认识，不是外的对象走进内的精神，而是被那称为内容的杂多的材料取得一个统一。

真理就是杂多的统一。这杂多与统一都是一世界的二要素，而并不是各自独立的二世界的关系。于是，康德的二世界主义便成为新的形态，而不得不于新的方针之下求得解决。认识的条件之所以为对象的条件，乃由于统一成就于杂多之中，形式建立于对象之中。据此则可以阐明形式与内容不是两个领域，而是一个领域的两个要素，一方虽然互相区别，而他方则一方要求他方，他方有待于一方而始可能之理。然若此二者内面的结合，只是概念论理的关系——杂多予想统一，统一有待于杂多而始成立的概念——二者必然地互相要求，绝不能谓为接近认识成立的真髓。

统一成立于杂多之中，绝非如此概念关系所能构成。最高原理若只意味着经验认识的条件与经验对象的条件之论理的同一性，最高原理结局不能确立二者内面的结合。统一与杂多二要素的关系若只是概念论理的关系，亦绝不能阐明知识的成立。据康德的见解，统一成立于杂多之中，乃是所与的材料为意识所统一。康德明说一切的认识，其根底必伴有"我思"（cogito）。经验由是而成为一知识，材料由是被统一而成为一经验。

凡知识之成立必有意识统一的作用。这意识当然并非心理的事实。非单是意识，乃是意识一般。非单是统觉，乃是先验的统觉。并且同时非单是形式，乃是意识的统一；非单是范畴，乃是统觉的统一。

康德的意识一般（Bewusstsein überhaupt）虽许有种种不同的解释，然只以为是形式的范畴，我们以为尚未得其真髓。单以意识一般为综合的形式的条件，只足以表示它的一端。如柯亨所说，康德的先验的统觉，应具有两个意义——作为范畴的统一的与作为自觉的（H. Cohen：*Kants Theorie der Erfahrung*）。在作为范畴的统一的意识一般，只是知识成立之理论的条件而已。人们只能由此知道论理的统一构成事物的对象性而已。论理的统一便是概念的综合。所与的杂多为范畴所统一，便是素材成立为一对象。统一成立于杂多之中，然后我们才能说明对象的世界。

然再进一步，试问何以统一不能不成立于杂多之中呢？何以统一（形式）在杂多（内容）之中能够有妥当性呢？论理主义者如何解答这问题呢？统一是绝不能从杂多中生出来的。统一是杂多之前的先验的要素，非从杂多以取得统一，乃由统一以理解杂多。而统一既与杂多有其本质的不同，则统一如何能成立于杂多之中呢？从统一以理解杂多，如何而可能呢？人们虽能把二世界主义翻译为二要素主义，而发现统一与杂多于同一世界中，然不能说明何以统一不能不成立于杂多之中，与如何能由统一去理解杂多之理由。

又若从一方面证明统一为杂多的根底，而以二者的条件为一，则我们无从发现一世界中统一与杂多的区别，后者与前者不同的理由。论理主义的限界便在这里。若一味只以统一为杂多的根底，乃由于知识为杂多的统一，则徒成一种循环论的反复而已。只以意识一般为范畴的统一或形式的条件，人们永远不能启示知识的神秘吧。因为作为形式的条件者，只不过是意识一般之半面而已。

先验的统觉本来的语义是一种统觉，不单是经验的统觉，而且是根本的统觉。人们须从这半面去看意识一般根本的作用，然后才能理解完全的康德。康德说"我思"不可不能伴有一切我的表象，否则，虽有的为我所表象，我总不能看出什么。换言之，就是表象成为不可能，或至少对于我不成什么。

"我思"是一个意识。这根本的意识不可不能伴有一切的表象（muss begleiten Kennen）。这不啻说，凡知识的根底必有一先验的意识做它的基

础。叔本华不明此理,却抓住这个命题,以 muss begleiten kennen 为矛盾。他以为 muss begleiten 与 begleiten kennen 之重叠,犹之从这只手交给它,又从另一只手把它夺过来。我们则以为由康德此语,适足以看取康德的真意。要求"我思""不可不伴有"一切的表象,是康德的论理主义。但同时又主张其"能伴有"一切的表象,岂不是分明说此根本的统觉存在于一切表象的根底吗?"我思伴有",绝不是如柯亨所说,我的意识作为实在的意识,先行于其他一切意识而存在之谓。我们必从"我思"排弃它的实在性。

先验的统觉在杂多的综合,始能成立;以为是先行而实存,是无异于说我的实体的存在。这是康德所最避忌的,然我的意识能得存在,并不是说它存在于经验的存在的样式中。一说到在,康德学派的人都把它理解作自然的存在,而极力把它排弃。但自然的经验的存在,绝非存在的全体,而只其一种而已。主张"我思"这根本的意识伴有一切的表象而存在,绝非主张我的实体的存在先此而实存。

先验的统觉是一种存在,不单是经验的存在,而且是根源的存在。不像论理主义者所思考的,单是综合的规范。统一所以建立于杂多之中,其究极的根底便在"我思"意识的统一。这统一便是意识的统一。意识本质上便是一统一作用。对象之所以被意识,就是对象在意识被统一。这里所谓意识,当然不单是心理学上的意识。心理学上的意识不用说是没有这种作用的。但同时这意识亦不得为离开作用的,单是统一的形式的条件。如此空虚的条件如何统一杂多,是一个极难理解的哑谜。先验的统觉便是具体的意识的统一作用。康德把意识的统一作用分为许多阶段:摘要(Synopsis)、觉知(Apprehension)、再生(Reproduction)、再认(Recognition),诸作用都是意识某阶段的统一作用。所谓意识一般或先验的统觉,不外在此诸作用的根底,而营运其最后的并且最高的统一作用而已。康德的认识论不只讨论形式与内容、范畴与直观的论理的关系。另一方面,意识的统一,我的统觉作用,这在他一般的立场上也是极重要的。这一点是我们应当特别加以考虑的,我们对于康德特殊的见解也就在这一点。

在这里,我们想仿照李凯尔特(Heimrich Rickert),把康德这侧面的研究叫做康德的先验心理学(Transzendentale Psychologie)。康德的哲学除了先验论理学(Transzendentale Logik)之外,确有先验心理学。李凯尔特亦曾详细论及认识论上的两条大道的这两种学问的可能,而且应当存在的理由。

一般新康德学派的学者回归于康德所开拓的途径，可说多数是先验论理学的一途。这固然不是完全没有理由的。康德伟大的业绩若在其在事实之外，发现价值的问题一点，康德所力为宣扬的中心问题，当然不得不集中在这里了。然康德的哲学具有这两个方面，既是事实，即李凯尔特亦以此为认识论缺一不可的两条途径，故若以先验论理学的代表为新康德学派，则负担他半面的，我们以为便是胡塞尔一派的现象学。

现象学派当然不是完全出自康德的立场。若从历史上言，却是应属于为反对康德而兴起的奥地利学派。现象学的立场，概言之，可说就是在布伦塔诺（Brentano）的心理学中发现波尔查诺（Bolzano）的论理学。但现象学的问题，既是蕴藏于康德，因为现象学的问题不但可从康德哲学中看出来，而且是正当的意味上的一个重要问题，康德的伟大之处也就在这一点。把现象学派看作康德的仇敌，当然一方面对于康德的解释太过于褊狭，而另一方面对于现象学的理解也未免太过于肤浅而不彻于本质了。但新康德学派——尤其是西南学派所解释的康德，则分明与现象学派不相容。这便是说，新康德学派之所以要回归到康德而终于不彻底，同时康德还可由新康德学派以外的派别在不同的意义上去解释。把现象学派的勃兴，看作康德哲学的失坠，这种误谬也可从此冰释了。若由康德自身言之，这两学派是各把他所留下来的两个枢要问题，各负担一半。根据这见解，我们可说现象学派把新康德学派所残缺的——不得不残缺的问题，从新的立场上加以解决，而且由此把现代的哲学转向于一个新的方向。

现代德国哲学这二学派的并立，并不是偶然的。若放胆地比喻起来，这二学派的立场可以远溯到希腊以来支配人类思想界的两大潮流：哲学家总逃不出的柏拉图型和亚里士多德型。柏拉图的思维样式常是二元的。他因希腊人固有典型的透明性，把现象和 Idea 严格区别。感性的知觉与纯粹的思维洞窟表里的两途而为他所严密区别的。另一方面，亚里士多德则以质料与形相之连续的发展为存在。实在各在其阶段，由第一质料起到纯粹形相止，形成一个没有间断的连续。柏拉图用混合去结合二世界，亚里士多德则在全体以区别二相。

人们还可从德国哲学，发现这两代表的对立于莱布尼茨与康德的对立。康德区别内容与形式，使直观与范畴对立，虽经长期苦斗结合的努力，终不能脱出二元主义，分明是继承柏拉图的人物了。另一方面，莱布尼茨的单子论，则为由物质的低阶段，经过精神的高样相以至于神的无限

发展。支配此等发展诸相的，便是基于微分概念的连续律。他分明是亚里士多德的后继者了。由他看来，单子不是物质的单位，而是力的单位；不是力的单位，而是精神的单位。表现便是单子的存在样式。单子除了表现之外，别无存在的方法。这便是因为它是精神的生命。但此等移动的关系不在于否定一方，因而肯定他方；也不在于因一方的出现，而至于埋没他方，而均属于单子的发展。其发展的诸相各在其诸阶段表现出来而已。表现在精神最为显著。这并不是说物质完全没有表现作用。低阶段的表现方法不外就是这物质而已。在这个意义上，莱布尼茨便与康德互相对立——犹如亚里士多德与柏拉图之对立。

这对立到了现代德国哲学，便成了新康德学派与现象学派之对立。新康德学派不用说站在康德的立场。现象学派吸收莱布尼茨的思想，这可由奥地利学派的鼻祖波尔查诺被称为奥地利的莱布尼茨一点，得到立证。康德之后的德国哲学，受康德伟大的影响太多了。莱布尼茨哲学的影响，不在德国，而在奥地利。布伦塔诺当然与莱布尼茨没有直接关系，他是通过特伦德伦堡（Trendelenburg）而直接与亚里士多德结合的。布伦塔诺的思想系统来自亚里士多德，这不用看他种种关于亚里士多德的著述，即只看他的主著《心理学》一卷，就已可容易看破其所有负于亚里士多德者甚多了。布伦塔诺的直接弟子便是胡塞尔。现象学派直接或间接保有亚里士多德至莱布尼茨的思想系统，便可以容易觉察出来了。

胡塞尔最初的出发点，宁可说是英国的经验论。正在回到康德去的呼声，吹遍德国思想界的当儿，胡塞尔独自希冀回到自己的体验。但经验论虽是胡塞尔的出发点，却不是胡塞尔的到达点。胡塞尔的《论理学》，最初便由批判英国的经验论，而反达到柏拉图的 Idea 的世界一般的对象的世界。这便是作为本质学的现象学。但本质学并不就是现象学。本质学未能即成为现象学。作为现象学的出发点的，毋宁是取自笛卡尔的纯粹意识，并且由此而达到莱布尼茨的单子论的世界。从这一点看来，胡塞尔的现象学虽然带着明显的柏拉图的色彩，但其根底则仍属于亚里士多德至莱布尼茨的思想系统。尤其是现象学派近时的倾向，如海德格尔（Heidegger）之接近狄尔泰（Delthey）尊重亚里士多德一点观之，亦可见上面的结论并不是曲解吧。即使胡塞尔虽然达到柏图的 Idea 的世界，但我们仍可以看出他与康德学派的柏拉图观是站在极明显的距离的。

新康德学派的柏拉图解释的一大特色，是把 Idea 看作规范，但胡塞尔

所见的 Idea，则已完全不同了。因为本质绝不能与规范同一视。人们可以看出两派虽各以柏拉图的 Idea 为主题，而其所见是多么悬殊了。而且这悬殊便是两派色彩的不同，样态的迥异。所以根据胡塞尔的本体论，而尽以为是柏拉图的，似乎未免太过于早断了。故在这个意义上，我们把康德学派与现象学派，从希腊的柏拉图对亚里士多德，德国的康德对莱布尼茨的对比的形态来观察。这二学派不单代表着现代德国哲学的有力的学派，而且是代表现代哲学的主要问题，根据各自的立场，去求解决的二大思潮。

（原文载《哲学与美学文集》，中山大学出版社 1994 年版，第 117～128 页）

德国伟大爱国哲学家费希特

Among a large section of the community patriotism became for the first time a consuming passion, and it was stimulated by the counsels of several manly teachers among whom the first place belongs to the philosopher Fichte!

这是英国某历史学家研究德国史时对费希特所下最恰当不过的评语。

费希特（Johann Gottlieb Fichte）是德国近代著名哲学家。1762 年 5 月 19 日，费希特出生于萨克森的朗麦瑙一个贫苦的手工业者家庭，天资聪颖。他的父亲，是一个穷织工，因而他自幼备受生活困难之苦。后来，因为才华出众，费希特得到当地一贵族的资助，才得以入学读书，先后就读于耶拿大学和莱比锡大学，专攻神学。但由于听了关于斯宾诺莎哲学的课程，他对哲学发生浓厚的兴趣，便投身到哲学的研究中去。大学毕业后，因为经济困难，他便去瑞士的苏黎世当家庭教师。在苏黎世，他与著名教育家裴斯塔洛齐（J. H. Pestalozzi）交游，深受裴斯塔洛齐教育思想的影响。在那里，费希特还和当时爱国诗人克罗伯史托克（F. G. Klopstock）的侄女拉思（Johanna Rahn）相识，后来 Johanna Rahn 成为他的夫人。

费希特是在法国革命和康德哲学的直接影响下成长起来的。他早在苏黎世的时候，就曾匿名出版了《向欧洲各君主索回他们迄今压制的思想自由》（*Zurückforderung der Denkfreiheit von den Fürsten Europens, die sie bisher unterdrückten*）和《纠正公众对法国革命的评论》（*Beiträge zur Berichtigung der Urteile des Publikums über die französische Revolution*）两本书，表示他是怎么用欢欣鼓舞的心情来对待法国革命，并扮演法国革命的辩护士的角色的。他在书中说，可以放弃一切，但绝不能放弃自由。社会历史的发展，是为思想自由所决定的。他极力反对封建特权和农奴对奴隶主的人身依附，要求用消灭封建诸侯的独立王国的办法来统一德国。对于法国革命，他更果断地说，人们为了保持思想的自由，可以进行革命，并主张人人平等、发挥各人的聪明才智，为广大人民群众服务，为社会服务。

1790 年，费希特从苏黎世回到莱比锡，才开始接触到康德哲学，深

受感动,仓促草成《试论对一切天启的批判》(*Versuch einer Kritik aller Offenbarung*)一稿,用来代替介绍信,亲自带到康尼斯堡,求见康德,深受康德的赞许,并设法找到书店出版。因为是匿名出版,没有印上他的名字,所以读者都以为是康德所作,后来大家知道了,所以就一举成名。

1794 年,费希特受聘接替赖因霍尔德为耶拿大学教授,讲授知识学,大受学生欢迎。他出版了《全部知识学的基础》(*Grundlage der gesamten Wissenschaftslehre*, 1794)及其他许多关于知识学的论著,并在此时和歌德、席勒、希勒格尔兄弟、赫尔德、洪堡等文艺界名流交往。

1799 年,由于他发表了《关于我们对神的世界统治的信仰的基础》,把神与世界上的道德秩序等同起来,与僧侣们发生争议,即所谓"无神论论争"(Atheismus-Streit),终于被扣上无神论者的罪名,受到解聘的处分。他愤而离开耶拿大学,移居柏林,在柏林从事讲学。1800 年,他出版了《人的天职》(*Bestimmung des Menschen*)和《封闭的商业国家》(*Der geschlossene Handelsstaat*)。

费希特的哲学思想,是直接从康德哲学出发的。他认为康德最大的贡献,是把"自我"看作人类知识的源泉,从而把人的精神提高到自由、独立、创造世界、支配世界的地位。但他却不赞成康德同时又提出不依赖"自我"而独立存在的"物自体"的概念,认为它是康德哲学中不合逻辑的赘物,必须从康德哲学中清除出去。

费希特之所以把他的哲学命名为知识学(Wissenschafts lehre),就是因为它是以自我意识(Selbst-bewusstsein)为出发点,又以自我意识为终止点。他把康德所谓先天的形式,即范畴当作其活动的形式,把所有一切,连康德的"物自体"也包括在"自我"的原理之中。经验对象是由"自我"产生的。经验对象包含意识与存在。不仅意识导源于"自我",存在也导源于自我,他由此而确立了自己的哲学体系,称之为绝对的观念论(absoluter Idealismus)。

费希特的知识学的中心内容,由正、反、合三个基本命题构成:

(1)"自我"设定"自我"(Das Ich setzt sich);

(2)"自我"设定"非我"(Das Ich setzt Nicht-Ich);

(3)"自我"设定"自我"与"非我"(Das Ich setzt im Ich dem teilbaren Ich ein teilbares Nicht-Ich entgegen)。

他的第一个命题"自我"设定"自我",表明"自我"存在,"自

我"承认自己的存在。"自我"是最高唯一的实在,它不依赖于任何东西,它的本质就是自己产生自己、创造自己的活动。

第二个命题"自我"设定"非我",表明在经验的意识事实之下,自我的意识同时唤起其与自我对抗的东西的意识,即"非我"。

第三个命题"自我"设定"自我"与"非我",表明"自我"在自己内面设定部分的"自我"与部分的"非我"相对立,相互限制,相互制约。

这第一个命题的"自我"是绝对我,第二和第三个命题的"自我"是主观我,是和客观相对立,而又被包摄在绝对的自我活动之中的。于是,在"自我、非我"相对立时,便有两种活动的方式。一种是"自我"为"非我"所限制,把自己放在认识的关系上;另一种是"自我"限制"非我",把自己放在意志实行的关系上。前者称为理论我(Das theoretische Ich),后者称为实践我(Das praktische Ich)。在理论我,"自我"受"非我"制约,产生反省而为特别的表象:感觉、直观、想象、悟性、判断、理性是也。到了理性,便达到最高的境地(纯粹自我意识)。理论我之所以能够认识外物世界的存在,是实践我企图对之进行实践的结果。可见,他是同康德一样,主张实践理性的优越。他说,之所以有世界,是由于我们道德的实践要成为可能;之所以有个人,是由于要通过道德而加以超越。一切存在都是为了道德的活动。所以他的学说又被称为伦理观念论。所谓独立,所谓自律自由,是他所最尊重的。他把勤奋、不断活动,当作最善,怠惰、无所作为则是最恶。他和康德一样,尊重道德法则,认为不断进行自觉,为义务而实行义务,是真正的道德法则。

费希特不但是一位著名的学者,而且是一位积极的社会活动家、言行一致的力行者。1805年,他应聘为埃尔朗根大学哲学教授,不出两年,便发生了普法战争,普鲁士—萨克森联军在1806年10月14日在耶拿和奥尔施塔特附近,遭到拿破仑军队歼灭性的打击。后来,在弗里德兰附近,又被法军击败而导致了普鲁士在军事上的完全崩溃,而不得不和法国缔结屈辱的《提尔西特和约》。1806年10月27日柏林沦陷,费希特先于10月18日离去,随政府搬迁至东普鲁士,在后方从事救亡运动,鼓动人民起来反抗拿破仑统治的斗争,及至《提尔西特和约》成立,方始返回柏林。

根据《提尔西特和约》,普鲁士失去了易北河以西所有地区,并且须

付出 1.5 亿法郎作为战争赔偿费。普鲁士军队被缩小为 42000 人。一支有 15 万兵力的法国占领军被派驻在普鲁士,一直驻留到战争债务偿尽为止。

可以想见,当时德国处境的恶劣,内则国力衰竭,封建割据,四分五裂;外则受制于人,战败求和,割地赔款,比起我国历史上的《天津条约》《南京条约》,直至甲午败于日本被迫签订《马关条约》的时候,恐怕还要有过之而无不及。可以说,简直不成一个国家了。在这个时期,反对外国统治的爱国运动,不仅在普鲁士,而且在整个德国都不断高涨,涌现出一大批爱国者,其中有政治家斯坦因(1757—1831)、军事家沙恩荷尔斯特(1755—1831)、诗人阿恩特(1769—1860)、语言学者洪堡(1767—1835)、有德国"体操之父"美称的雅恩(1778—1852)等。而我们的哲学教授费希特,则是其中最突出的一人。

费希特为了鼓励德国人民自强自救,从 1807 年 12 月 13 日起至翌年 3 月 20 日止,三个多月时间,对当时学者、教师及其他爱国人士宣讲了一系列热情洋溢的爱国讲话,后来编成《告德意志国民》(*Reden an die Deutsche Nation*)一书。这次演讲是他生平的一件大事,不但所讲的内容和德国未来的统一事业有很大关系,而且演讲的时候,还要冒着生命的危险。因为那时柏林已为拿破仑军队所占领,演讲是在拿破仑军队的监视下进行的。所以演讲时,就屡有谣传,说他被法国兵捉去杀死了,因为当时占领军是可以随便抓人杀人的。可是他总是毫无畏惧地勇往直前,在许多朋友出于好心极力劝阻,以为不值得因此而罹杀身之祸时,他却理直气壮地说:"现在紧要的事情,是使国民自强奋发,至于我个人的危险,何足计较?!……假若我因此而遭不测,使我的家庭、我的儿子有一个殉国的好父亲,我的国家,多一个殉国的好公民,那倒是我求之不得的呢!"

为了发扬民族精神,提高民族自信心,费希特在这次讲演中,考察了德国民族精神中可以用来建设新的国家的因素。他认为必须有新民族精神,创造新自我。用一种自由活泼的民族精神,把国家组织起来,使他们为一个统一的祖国的共同目标而奋斗。为了达到这个目的,必须复兴民族道德,教育人民认识全民族的伟大共同事业。他认为德意志民族是自由的民族。德国的语言有一种异常的可塑性,能表现最深刻的思想。这是德意志民族有创造力的充分证据。宗教改革也证明了德意志民族的伟大,要是没有自由的民族感情,就不可能提出宗教改革这种伟大事业,也不可能完成这种伟大的事业。他又认为除了德意志人之外,没有其他任何民族有力

量提出深刻的哲学思想。

费希特深信德国在军事失败之后,除了提高民族精神,没有别的方法,所以他最重视教育,企图通过教育的统一来实现政治的统一。1807年他就在洪堡的支持下,提出了创办现在的柏林大学的计划。1810年实现了他的计划。柏林大学就是用"为祖国的统一和自由而奋斗"的精神教育青年的。

柏林大学成立后,经教授会议选举他任第一任校长。不久,因为学校风纪问题与教育部意见不合,费希特便于1812年辞职。当时人们不明他辞职的真相,以为是纯属内部问题,后来才知道是受法国政府的压力,非要他去职不可。

1813年,就在他辞去校长职后一年,拿破仑在莫斯科吃了大败仗,欧洲各国群起而攻,俄奥普联军在1813年10月16—19日的所谓莱比锡大会战中,使拿破仑惨遭歼灭性的失败,德国人由此一雪1806年战败之耻。德国历史上称这次战争为解放战争。这次战争对结束拿破仑的统治起了决定性的作用。联军越过了莱茵河,并于1814年3月31日打入巴黎。

战争期间,德国学生纷纷投笔从戎,费希特也自请求到前方效力,但因年老不准所请。为了鼓励人民进行战争,他举行了"真正战争的概念"的演讲。按他的年龄,在那时属于预备役,所以还时时披上军衣,到操场上加入军队操练。前线许多伤兵源源被运回柏林,需要护理人员。他的夫人任护士之职,在医院五个多月,染上了窒扶斯热病。他为了照顾夫人,也染上了热病;夫人病好了,而他竟死了!临死那天,正值德国布鲁赫将军乘胜强渡莱茵河,是1814年1月27日。我们这位伟大爱国哲学家,可以重复康德临终的最后一句话:"es ist gut!"(很好)毫无遗憾地含笑长眠于地下了!

(原文载《哲学与美学文集》,中山大学出版社1994年版,第129~134页)

费希特关于人类历史发展五阶段说

费希特根据他所提出的世界计划或世界秩序,即人类地上生活的总目的来说明历史发展的全部过程。他认为理性是人类生活的基本原理。从这里他演绎出两个主要大阶段:前一个是人类还不能自由地运用理性来制约自己的阶段;后一个是人类能够自由地运用理性的阶段。理性在前阶段就已开始活动,但只不过作为自然力——漠然的本能而活动。到了后一阶段,理性便作为明晰的意识起支配作用,在从前一个阶段到后一个阶段的过渡中,发生了本能和理性的相互分裂。于是便可以预想人类历史的三个主要阶段:

(1) 本能支配阶段。
(2) 从本能解放出来并朝着理性努力的阶段。
(3) 理性支配阶段。

另外,从第一阶段到第二阶段的过渡中,还安排了一个权威支配阶段(因为被要求放弃本能的支配,所以感到受束缚);从第二阶段到第三阶段的过渡中,安排了一个理性科学阶段。最后,作为自由完美的生产品,道德的艺术品的理性生活时代,意味着最后完成的理性艺术阶段。费希特的五大阶段说,表之如下:

Blinden Vernunft-herrschaft ┌ ① Vernunft-instinkt(理性本能)
(盲目的理性支配) └ ② Vernunft-autorität(理性权威)

Sehenden Vernunft-herrschaft ┌ ③ Befreiung von Beiden(解放阶段)
(明晰的理性支配) ┤ ④ Vernunft-wissenschaft(理性科学)
 └ ⑤ Vernunft-kunst(理性艺术)

以上理性本能和理性权威两个阶段,表示盲目的理性支配阶段;理性科学和理性艺术两个阶段,表示明晰的(意识的)理性支配阶段。这中间是解放阶段,即完全不受理性支配,只受对一切真理绝对无关心(Gleichgültigkeit)的支配。在这个阶段,作为时代的原理的个人利己心

（die Selbstsucht des Individums）极端发展，泛滥成灾（他认为他所处的时代，正属于这一阶段）。费希特还对这五个阶段，各各赋予一种道德的特征。

第一阶段是无罪状态（der Stand der Unschuld）。

第二阶段是开始走向罪恶的状态（der Stand der anhebenden Sünde）。

第三阶段是反理性的完全罪恶的状态（der Stand der vollendeten Sündhaftigkeit）。

第四阶段是理性开始肯定与圣化状态（der Stand der anhebenden Rechtfertigung und Heiligung）。

第五阶段是前代的完成状态（der Stand der vollendeten Rechtfertigung und Heiligung）。

极端放纵和反理性活动的现代，费希特认为从道德的观点看来，相当于第三阶段，是完全罪恶的时代。①

（原文载《哲学与美学文集》，中山大学出版社 1994 年版，第 135～137 页）

① 参看梅狄克斯：《费希特全集》第 4 卷《现代基本特征》Grundzüge des gegenwärtigen Zeitalters. S. 1～256.

希腊哲学简年表

前 624—前 322 年

注：希腊哲学，有广狭二义。狭义的希腊哲学，是从希腊哲学的成立，通例指米利都学派的发生（公元前 600 年）起，至亚里士多德殁年（公元前 322 年），这一期间的哲学的总称。广义的希腊哲学，是把亚里士多德殁后，罗马帝国的建立及其以后新柏拉图学派的兴起和终结（公元 529 年东罗马皇帝查士丁尼一世宣布雅典阿卡德美亚学院为非法，勒令闭校）也包括在内的哲学的总称。今从狭义作希腊哲学简年表，到前 322 年亚里士多德殁为止。

文中，略符号 C = Circa = 约，表示约这一年，这一年前后，或这一段时间。?：存疑。残：残篇。佚：散佚。

前 624 年

C 泰勒斯生（一说前 640 年生）。哲学之祖。米利都人。米利都学派创始人。七贤之一。在世界哲学史上第一个提出万物发生始源（arche）的概念。C 前 546 年卒。

前 610 年

C 阿那克西曼德生。哲学家。米利都人。泰勒斯的友人或弟子。米利都学派的继承人。C 前 546 年卒。

前 585 年

C 阿那克西美尼生（一说前 588 年生）。哲学家。米利都人。阿那克西曼德的弟子和后继者。米利都学派的完成者。前 524 年（一说前 528 年）卒。

或前 584 年，泰勒斯的鼎盛年。

泰勒斯预言前585年5月28日日食。

前580年

C克塞诺芬尼生。哲学家，宗教诗人。科罗封人，后移居南意大利的爱利亚。爱利亚学派的始祖。前485年以后卒。

前571年

或前580年毕达哥拉斯生。哲学家、数学家。毕达哥拉斯学派创始人。萨摩斯岛人。后移居南意大利的克罗顿。C前497年卒。

前546年

C泰勒斯卒。（C前624年生）泰勒斯著作不传，他的学说可从亚里士多德的《形而上学》推测。

C阿那克西曼德卒。（C前610年生）著有《论自然》（*Peri Physeōs*）〔残〕。

或前545年，阿那克西美尼的鼎盛年。

前540年

C赫拉克利特生。一说前544年或公元前535年生。哲学家。爱菲斯人。logos（逻谷斯）概念的提出者。爱菲斯学派创始人。辩证法的奠基者之一。外号hoskoteinos（晦涩的人）。C前475年卒。一说前484年或前483年卒。

C巴门尼德生。南意大利的爱利亚人。爱利亚学派创始人，逻辑学之祖。卒年不详。（活到65岁以上）

前532年

毕达哥拉斯的鼎盛年。移居意大利。

前524年

C阿那克西美尼卒。一说前528年卒。现存其著作残篇。C前585年生。

C阿尔克迈恩活动时代。哲学家，医学家。南意大利的克罗顿人。毕

达哥拉斯的友人或弟子,实验心理学的创始人。著有《论自然》(*Peri Physeōs*)〔残〕。生卒年不详。

前504年

芝诺生。(一说前500年生)哲学家。爱利亚人。巴门尼德的弟子,爱利亚学派的主要代表。他以提出"飞矢不动"和"阿基里斯与乌龟赛跑"等悖论而著名。卒年不详。

前500年

C 阿那克萨戈拉生。哲学家。克拉索米亚人。奴斯(Nous)概念提出者。伯利克里的老师和友人。C 前428年卒。

C 前500—前490年,赫拉克利特著作时代。著有《论自然》(*Peri Physeōs*)、《政治家》(*Politikos*)、《神学者》(*Theologikos*)〔残〕。

前497年

C 毕达哥拉斯卒。(C 前571生)毕达哥拉斯著作不传,其学说由费罗劳传下来。

前496年

C 克拉底鲁生。哲学家。爱菲斯学派。赫拉克利特的学生。卒年不详。现存其著作残篇。

前485年

C 克塞诺芬尼卒。(C 前580年生)著有《讽刺诗》(*Silloi*)、《揶揄诗》(*Parodiai*),《论自然》(*Peri Physeōs*)〔残〕。

前484年

C 麦里梭生。哲学家、军人。萨摩斯岛人。爱利亚学派,巴门尼德的学生。卒年不详。

前483年

C 恩培多克勒生。唯物主义哲学家。西西里岛的阿格里根特人。修辞

学的创始人、著名医师。C 前 435 年卒。

C 高尔吉亚生。哲学家。西西里岛的雷昂底恩人。智者派。C 前 374 年卒。

前 482 年

或前 481 年，普罗塔哥拉生。哲学家。阿布德拉人。智者派。最初宣称自己是传授雄辩术的职业教师，以提出"人是万物的尺度"而著名。前 411 年卒。

前 480 年

C 巴门尼德：《论自然》（*Peri Physeōs*）〔残〕。

前 475 年

C 赫拉克利特卒（一说前 484 年卒）。C 前 540 年生。

前 470 年

或前 469 年苏格拉底生。唯心主义哲学家。雅典人。其言行见于柏拉图的一些对话（《辩诉》《克里托》《斐多》等）和克塞诺芬尼的《回忆苏格拉底》。前 400 年或前 399 年卒。

前 464 年

或前 460 年芝诺（爱利亚的）的鼎盛年。
C 芝诺：《论自然》（*Peri Physeōs*）〔残〕。

前 460 年

或前 459 年德谟克利特生。唯物主义哲学家，伦理学者。阿布德拉人。留基伯的学生。与留基伯并称为原子论的创始人。外号爱笑的人（gelasinos）。前 371 年或前 370 年卒。

前 450 年

阿那克萨戈拉因主张太阳不是"阿波罗"神，而是火热的石块，被控告为亵渎神明。

C 阿那克萨戈拉：《论自然》（*Peri Physeōs*）〔残〕。

前 445 年

C 安提西尼生。哲学家。雅典人。犬儒学派创始人。苏格拉底的热心拥护者。C 前 368 年或前 365 年卒。

前 444 年

C 欧克里德生。哲学家。墨伽拉人。墨伽拉学派创始人。苏格拉底的学生，苏格拉底临终前在场。C 前 369 年卒。

C 恩培多克勒：《论自然》（*Peri Physeōs*）〔残〕、《净罪》（*Katharmoi*）〔残〕、《医论》（*Hiatrikos logos*）〔?〕、《悲剧》（*Tragodia*）〔?〕。

前 441 年

麦里梭指挥萨摩斯船舰击败雅典海军。
C 麦里梭：《论存在或论自然》（*Peri ton ontos-Peri Physeōs*）〔残〕。

前 435 年

C 恩培多克勒卒（一说前 424 年或前 423 年卒）。C 前 483 年生。
亚里斯提卜生。哲学家。昔勒尼人。苏格拉底的学生，昔勒尼派创始人。前 355 年卒。

C 普罗塔戈拉：《打倒论》（*Kataballontes*）〔残〕，另有《真理》（*Aletheia*）、《论存在》（*Peri tou ontos*）、《大论法》（*Magas logos*）、《反论法》（*Antilogiai*）、《论众神》（*Peri theon*）等〔残〕，可能是前者的组成部分。

前 431 年

至前 429 年苏格拉底第一次从军。（波蒂迪亚战役）

前 430 年

克塞诺芬尼生。军人、历史学家。苏格拉底的学生。著有《苏格拉底回忆录》。前 354 年卒。

前 428 年

C 阿那克萨戈拉卒。（C 前 500 年生）

前 427 年

高尔吉亚因其家乡雷昂底恩与邻邦叙拉古发生战争，被派去雅典求援。他的辩才轰动了整个雅典。

柏拉图生。客观唯心主义哲学家。苏格拉底的学生，亚里士多德的老师。前 347 年卒。（一说前 428—前 348 年）

C 高尔吉亚：《论自然或论不存在》（*Peri Physcōs he Peri tou mē ontos*）〔残〕。

前 424 年

苏格拉底第二次从军。（迪利恩战役）

前 422 年

苏格拉底第三次从军。（安菲波利斯战役）

前 420 年

大约在此年前后活动的哲学家有：

留基伯，米利都人，或爱利亚人，或阿布德拉人。原子论的奠基者、唯物论者，德谟克利特的老师。著有《大宇宙》（*Meges diakosmos*）〔？〕〔残〕、《论理性》（*Peri non*）〔？〕〔残〕。

费罗劳，最初在著作中阐述毕达哥拉斯学派思想的人。著有《论自然》（*Peri Physeōs*）〔残〕。

希庇阿斯，智者派。著作断片见柏拉图《希庇阿斯》。

普罗迪科斯，智者派。著有《论自然》（*Peri Physeōs*）〔残〕、《季节》（*Orai*）〔残〕。

第欧根尼（阿波罗尼亚的），后期自然学者。著有《论自然》（*Peri Physeōs*）〔残〕。

阿尔克劳，后期自然学者，阿那克萨戈拉的学生。智者派。据传是苏格拉底的老师。著有《论自然》（*Peri Physeōs*）〔残〕。

前 411 年

普罗塔哥拉以宣传无神论被控告,乘船逃往西西里岛,途中翻船遇难。(一说前 414 年或前 413 年)

前 407 年

柏拉图就教于苏格拉底。

前 404 年

第欧根尼(锡诺帕的)生。哲学家,犬儒学派。以"木桶中的第欧根尼"著名。据传亚历山大王曾说:"要是我不是亚历山大,我要做第欧根尼。"前 323 年或前 322 年卒。

前 400 年

C 斐多青年时代,爱菲斯人。苏格拉底的学生,爱菲斯派。

C 梅特罗多洛生。德谟克利特的学生,怀疑论者。著有《论自然》(*Peri Physeōs*)〔残〕。卒年不详。

或前 399 年苏格拉底饮鸩死于狱中。前 470 年或前 469 年生。

C 柏拉图:《伊昂》(*Ion*)、《普罗塔哥拉》(*Protagoras*)(一说前 395 年)。

前 396 年

C 色诺克拉底生,卡尔西顿。柏拉图的学生,古学院派。前 314 年卒。

前 395 年

C 斯培西波生。雅典人。柏拉图的外甥,古学院派。前 339 年卒。

至前 387 年,柏拉图:《苏格拉底的辩诉》(*Apologia. Sokratous*)、《克利托》(*Kriton*)、《拉克斯》(*Laches*)、《卡尔美德》(*Charmides*)、《政治篇·第一卷》(*Politeia* Ⅰ)、《留息斯》(*Lysis*)、《高尔吉亚》(*Gorgias*)、《美诺》(*Menon*)、《欧提德摩斯》(*Euthydemos*)、《希庇阿斯》(*Hippias*)、《克拉底洛》(*Kratylos*)。

前 390 年

C 赫拉克利特生。滂土斯的赫拉克里亚人。柏拉图的学生。古学院派的天文学者。前 310 年卒。

前 387 年

柏拉图从第一次西西里之行，返回雅典。

前 386 年

柏拉图在雅典创办阿卡德美亚学院。
柏拉图：《梅涅克塞诺斯》（*Menexenos*）。

前 384 年

亚里士多德生。哲学家。斯塔吉拉人。柏拉图的学生，亚历山大王的教师。马克思说他是古希腊哲学家中"最博学的人物"。前 322 年卒。
柏拉图：《飨宴》（*Symposion*）。
C 克塞诺芬尼：《回忆苏格拉底》（*Apomnemoneumata Sokratous*）、《苏格拉底在法官前的申辩》（*Apologia Sokratous pros tous dikastas*）、《克罗斯的教育》（*Kyrou Paideia*）。

前 380 年

斯迪尔朋生。墨伽拉人。欧几里得的学生，墨伽拉学派。前 300 年卒。

前 374 年

高尔吉亚卒。（C 前 483 年生）

前 372 年

C 狄奥弗拉斯图生。莱斯沃斯岛人。初师柏拉图，后为亚里士多德学生，成为伯里帕多斯学派重要人物之一。前 287 年卒。
C 前 371 年德谟克利特卒。C 前 460 年生。著有《小宇宙》（*Mikros diakosmos*）〔残〕。

前 369 年

欧克里德卒。(C 前 444 年生) 著有《兰普利亚》(*Lamprias*)、《爱斯克尼斯》(*Aischines*)、《斐尼克斯》(*Phoinix*)、《克利托》(*Kriton*)、《阿尔克比亚底》(*Alkibiades*)、《说爱》(*Erotikon*)〔残〕。

前 368 年

安提西尼卒。(C 前 445 年生) 著有《爱阿斯或爱阿诺斯的演说》(*Aias he Aiamos logos*)、《奥德赛》(*Odysseus*)、《论动物的本性》(*Peri zoon physeōs*)、《论善》(*Peri agathou*)、《论法律或论政治》(*Peri nomou he Peri politeias*)、《真理》(*Aletheia*)、《论问与答》(*Pori eroteseos kai apokriseos*)、《论生与死》(*Peri zoes kai thanatou*) 及其他论文多篇〔残〕。

前 367 年

亚里士多德赴雅典入柏拉图阿卡德美亚学院。

从前 384 年起，柏拉图：《斐多》(*Phaidon*)、《政治篇·第二卷～第十卷》(*Politeia* Ⅱ – X)、《斐德洛斯》(*Phaidros*)、《泰阿泰德》(*Theaitetos*)。

前 366 年

柏拉图应其友人戴昂之邀作第二次西西里之行。

前 361 年

柏拉图偕斯皮尤西波斯作第三次西西里之行（至前 360 年）。

从前 366 年起，柏拉图：《巴门尼德》(*Parmenides*)、《智者》(*Sophistes*)、《政治家》(*Politikos*)、《菲勒布》(*Philebos*)、《蒂迈欧》(*Timaios*)。

前 360 年

皮浪生。爱菲斯人。怀疑论者。主张对事物不下任何判断，借以避免一切纠纷，保持宁静的生活。前 270 年卒。

前 355 年

亚里斯提卜卒。（前 435 年生）著有：《利比亚史》（*Bibria trria istonrias ton Libyen*）〔佚〕，现存断片有：《论教育》（*Peri paideias*）、《论德》（*Peri aretes*）、《劝学篇》（*Protreptikos*）、《致苏格拉底》（*Pros Sokraten*）等。

前 354 年

色诺芬卒。（前 430 年生）

前 351 年

C 梅涅德摩斯生，爱利多利亚人。斐多的学生，爱利多利亚派。前 276 年卒。

C 亚里士多德：《欧德摩斯》（*Eudemos*）、《论正义》（*Peri dikaiosunes*）、《政治家》（*Politikos*）、《劝学篇》（*Protreptikos*）、《论哲学》（*Peri philosophias*）、《智者》（*Sophistes*）〔佚〕。

前 347 年

柏拉图卒。前 427 年生（一说前 428—前 348 年）。

斯皮尤西波斯任学院院长。（至前 399 年）

亚里士多德往访阿苏的赫美阿斯。（居三年）

从前 362 年起，柏拉图：《克利提亚》（*Krtias*）、《法律篇》（*Nomoi*）、《厄庇诺米斯》（*Epinomis*）第七及第八书简。

前 343 年

或前 342 年，亚里士多德应马其顿国王腓力二世的邀请赴马其顿，任王子亚历山大教师。（八年间）

C 亚里士多德：〔逻辑学方面〕有被收集在 *Organon* 里面的《范畴论》（*Kategoriai*）、《判断论》（*Peri ermeneias*）、《推理论》（*Analytika protera*）、《论证论》（*Analytika ustera*）、《辩证论》（盖然推理论）（*Topika*）、《误谬推理论》（关于智者派的诡辩）（*Peri Sophistkon elegchon*）。

前342年

C 伊壁鸠鲁生。萨摩斯岛人。唯物主义哲学家,伊壁鸠鲁派创始人。著作多亡佚,传下来的主要有致友人书信三篇及若干片段。C 前270年卒。

前340年

C 阿那克萨科斯生。阿布德拉人。怀疑论者。卒年不详。著有《君主论》(*Peri basileias*)〔残〕。

前339年

斯培西波卒。(前395年生)著有《论快乐》(*Peri edones*)、《论友谊》(*Peri philias*)、《论众神》(*Peri theon*)、《哲学家》(*Philosophos*)、《数学家》(*Mathematikos*)、《定义》(*Orai*)等多篇部〔残〕。
色诺克拉底为阿卡德美亚学院院长。(至前314年)
C 阿里斯多克塞诺斯生活在这个时期。音乐理论家、伯里帕多斯学派。反对毕达哥拉斯从"数"出发的音乐观。著作甚多,但仅有《论谐和》(两卷)与《论节奏》(一部分),流传于世。生卒年不详。

前336年

C 芝诺(季蒂昂的)生。塞浦路斯岛的季蒂昂人。斯多葛派的创始人。C 前264年卒。

前335年

亚里士多德返回雅典,在吕克昂建立学院。从这时一直到前323年,在此从事教学和著述。他的主要著作大部分在这时期写成。〔自然学方面〕:《自然学》(*Physika he peri physeōs*)、《天体论》(*Peri ouranou*)、《生成消灭论》(*Peri geneseos kai phoras*)、《气象学》(*Meteorologika*)、《论宇宙》(*Peri kosmou*)、《动物志》(*Peri zoaistoriai*)〔?〕、《植物志》(*Peri phyton*)〔?〕、《精神论》(*Peri peyches*)以及自然论小论文(*Parva naturalia*)。〔第一哲学方面〕:《形而上学》(*Metaphysica, ta meta ta physica*)。〔伦理、国家论方面〕:《尼各马可伦理学》(*Ethika Nikomacheia*)、《欧德

谟伦理学》(Ehika Eudemeia)、《大伦理学》(Ethika megala)、《政治学》(Politika)、《雅典政制》(Politeia Athenaion)。〔艺术方面〕：《诗学》(Peri poietikes)、《修辞学》(Techne retrike)。

前 334 年

皮浪参加亚历山大远征军。
C 赫格西亚，昔勒尼学派。
C 安尼克里，昔勒尼学派的快乐论者。
C 狄凯阿尔科斯，伯里帕多斯学派。地理学者。

前 323 年

第欧根尼（锡诺帕的）卒。（前 404 年生）著有：《雅典市民》(Demos Ahenaion)、《政治》(Politeia)、《道德术》(Teche ethike)、《论富》(Peri prouton)、《论死》(Peri thanatou) 等〔残〕。

亚里士多德被控渎神罪，逃至哈尔基斯。

前 322 年

亚里士多德卒。（前 384 年生）

（原文载《哲学与美学文集》，中山大学出版社1994年版，第68~78页）

译著篇

希腊美术（节选）

古典美术（前期）

古典时代是希腊美术最自由地、完全地发挥希腊特质的时代。希腊古典的美术含有多量从东方古国接受过来的东西。过渡期的美术也还残存着它的一点点痕迹。后面要述的所谓末期，即希腊主义时代，美术活动的中心，从希腊本土再移到东方。只有这从公元前5世纪中期到公元前三四世纪的约200年间，方才摆脱了外部的影响，纯粹地展开了希腊的特质，即典型的希腊的时代。不管现代的美术史学怎么喧嚷、高唱古典和希腊主义的价值，我们心里，对这古典，还是怀着难以抑制的尊敬的感情，不正是为着这个缘故吗？

那么，这典型的、希腊的、古典的本质是什么呢？要把这个问题讲清楚，到底不是本篇篇幅所能容许的。以下只能联系到它的作品的简单叙述，略为暗示一下，以便大家体会体会就算了。

我在前章最初部分谈到，希腊古典美术，原来所见的摸索的努力已经消失，进入到沉着稳重的状态。但这并不意味着停滞——或同一状态的继续。艺术的历史是瞬间都不会停止的不断的进程，何况创造力极为旺盛的古典时代，长达200年的时间，是不可能满足于同一样式的反复的。其实，古典样式本身也有其异常的发展和变迁。我们可以把它分成前后两大样式。前期的样式兴旺于公元前5世纪后半期，后期的样式是在此后的公元前4世纪展开。我们在本章叙述前期古典的美术。

文克尔曼称我们所谓前期古典样式为崇高样式（der hohe Stil），后期古典样式为优美样式（der schöne Stil）。这个规定一直到今天基本上没有变动。后者在其富有阴影的感情表出、精致的写实、悠婉的形式赋予法，使人心旷神怡；前者雄浑、庄重、高雅，具有把我们的感情提高到更高的世界的高扬的力量。当然，我们要避免在这两者之间设置价值轻重之分。不过，假若用"高贵的单纯与沉静的伟大"来形容希腊美术的精髓的话，

那么，我们就硬说前期的样式是古典中之古典，也并不会过分吧。

这伟大的样式，可在各个作品的叙述中来说明。但为了使我们的感觉和眼睛容易接受，在其与过渡期的样式的对立上，举出其最容易得出来的变化的二三事。

最明显的是人像的面相的变化。这在它同古期样式和过渡期样式的对立上能最明显地表现出来。那就是过渡期样式所见沉郁悲痛的表情完全绝迹，显示出从感情的动摇中解放出来的，严肃清澄的面相。但这又不是无精神、无表情，而是经过幼年期的欢喜，青年期的哀愁的、悠扬的、和谐的表情。这种表情不但只在面相上，而且达到身体全体的举措和态势。

在身体及其动作上，加上了柔软性和弹力，也极显著。过渡期样式的形象，加工上生硬的地方，还未解除。肢体的运动也始终限于一部分，缺乏从一部分波动到身体全体的流动性。古典样式在这一点上显示着一大进步。在线和面上显示柔软性和流动性，并不只限于形象雕刻，建筑及其他构造美术也是一样的。

衣纹和身体的关系也再次被考虑了。在过渡期，作为对于古期样式的反动，衣纹完全不暗示身体的形体。而进入到古典时代，即使庄重的衣纹，也表示出形体。

此外，构图及其他各点，以后有机会再说吧。

艺术史上的大时代总是伟大艺术家的时代。希腊的古典时代是其最典型的例子。对于这样的时代，我们的兴趣，比较一般的样式，更容易集中到伟大天才的艺术家的业绩。因此，我们将以代表这时代的三巨匠为中心，概观当代的美术。三巨匠就是菲狄亚斯（Pheidias）、波利克里托斯（Polykleitos）、米隆（Myron）。就其出生而言，米隆最早，菲狄亚斯次之，波利克里托斯最后。但为了叙述上的方便，我们先从波利克里托斯说起，最后才谈到菲狄亚斯。

波利克里托斯属于伯罗奔尼撒派，更详细地说，即作为伯罗奔尼撒两大美术中心，与西丘翁并称的阿尔戈斯的雕刻家。因而他的主要课题是祭典竞技胜利者的纪念奉献像的创作。他实是古期以来伯罗奔尼撒派倾其全力制作的，所谓阿波罗型的裸体男性立像的完成者。他的造像，无论从青铜雕刻的技术，加工的精致，立姿的特色，都达到从来这种休型的顶点。而他在希腊美术史上最重要的意义，还在于最初把人体雕刻建立在理论的

基础上。据说他从数学上研究了人体各部的比例，写出了它的标准原则的所谓《规范》（*Kanon*）的论文。

波利克里托斯不但把他的"规范"写在文字上，而且应用到他的创作上。这就是他的著名作品《荷枪者》像。不用说，我们不能根据现存几个摹本（那不勒斯国立美术馆所藏是其中最杰出的）去评论那个妙绝一世的青铜制原作。但他的目的显然并不在于表现颜面上的表情，而在于表现那个受过运动锻炼，肌肉发达的青年的四肢胴体的整然的平衡。其次是过渡期所尝试的支脚和游脚对位的问题，在这里受到进一步的追究，取得了完满的解决。即比前期的诸作，更加重了对于支脚全身的重压的同时，游脚就要把脚掌完全离开地面，只是略用脚趾头跐着地面。这个姿势不单是静立的，而且是将要移步的一瞬间的立姿。

波利克里托斯试将这个特点，应用在各种造像上。初期之作，那个就将戴上竞技胜利者荣冠的《丘尼斯科斯》像（摹本，伦敦大英博物馆藏），躯体的均衡相当细致，首部的倾斜，其中尤以两脚的姿势，可以看出正好是波利克里托斯的趣味爱好的主题。

被认为是《荷枪者》之后所作的《德阿多格诺斯》（头上结胜利饰带的人）（摹本，雅典国立美术馆藏）也重复这两脚的姿势，但显示前揭诸作所看不到的进步。以前的造像，缺乏手的运动和上体密切内面的联系。而头上结胜利饰带的人这种联系却是很密切的。即与前者多少机械的相比，变成了有机的。这可能是受到了雅典派的影响。要通过摹本轻易地做出判断，是危险的，但从毛发的处理和加工的细致看，我们可以承认它的盖然性。

此外，还存有他所作的摹本《受伤的阿玛索涅》女性像。总之，他之所以成为古典巨匠，其意义就在于站在过去的传统，在理论上、实践上完成了裸体男性立像这一点上。

第二个巨匠米隆，属于雅典派的雕刻家。但他的艺术没有受到女性的伊奥尼亚样式影响的痕迹，而是多利亚的、男性的潮流的代表。斗技者是他爱好的主题。在这一点上，他和波利克里托斯相似，但他得意的主题，却和波利克里托斯正好相反。波利克里托斯在其为传统的完成者，同一型的重复者、理论家，追求规范这一点上，是理想主义的，而米隆却是打破传统，开拓新领域，追求变化的写实主义者。他的题材的范围也比波利克里托斯广阔，也创作了一些神像，其中作为动物雕刻的名手，受到了称

赞。我们遗憾得不到这些作品的摹本。但作为他的杰作的《掷铁饼者》像，还保存着几个摹本，作为竞技者的雕像，与波利克里托斯的《荷枪者》相比较，足以领略他的艺术的风格。

《荷枪者》的脚，采取微动的安定的姿势，而《掷铁饼者》却抓住激烈的运动的一瞬，表现将要把铁饼投出去的全身的重量托在右脚，上半身向前微屈，向内侧扭曲，把拿着圆盘的右手高高举起的一刹那的姿势。这种姿势，正确地说，不是运动状态本身，而是作为从一个运动转移到另一个运动，把全身向内部集中的静止的状态。这种极度紧张的静止，虽是一瞬间的状态，但在其暗示运动这一点上，比起力的发动的运动状态本身，效果不知要好多少倍。注意到这一点的米隆，真不愧为一代宗帅。为了理解上体扭曲的大胆的主题，还要从狭窄的前侧面去看。这在雕刻的形式上的发展，具有极为重要的意义。说明运动的雕像，摆脱了浮雕的表现，而成为真正的圆雕。

作为米隆之作的摹本，还有《雅典娜与玛尔西阿斯》群像。（雅典娜在法兰克福；玛尔西阿斯在罗马拉特兰）表现玛尔西阿斯将要捡起雅典娜扔掉的笛子的时候，因为看到雅典娜急即回头反顾而加以威吓，吃了一惊往后退的瞬间的动作，这正是米隆最擅长的主题。我们承认摹本与原作之间存在有差距，但从这摹本的面相看来，正和传说所传米隆不注意感情表现的说法相反。

前期古典三巨匠中首屈一指的是菲狄亚斯。菲狄亚斯确实是综合从来希腊美术诸潮流的精华，再加上伟大、深邃的精神内容的旷世的大天才。天才不用说是天所生的。天才的艺术高高地超越时间和空间。但形成这艺术的特质，实现这艺术的伟大的，却是时间和空间所赋予的恩泽。菲狄亚斯的场合，正好是天才伟大的力，与这种外部的恩泽极为幸运地互相结合的最好的一个例子。

菲狄亚斯是出生于雅典的艺术家。雅典人从种族上说，属于伊奥尼亚族，但其固有的艺术的倾向却是多利亚式的。他那表面粗刚的样式和粗野的表现，具有一种独特的东西。如前所述，公元前6世纪后半期，贝西斯特拉托斯从东方希腊雇用的一大批美术家，以其加工的细致、脸上的表情、细节的精致都极为优秀的伊奥尼亚样式，风靡了整个雅典。雅典美术家当然由此受到了洗练和陶冶。但他们不能始终陶醉于伊奥尼亚趣味。到了公元前5世纪初，多利亚的精神便又复活，在过渡期接受了简素的伯罗

奔尼撒派的影响。米隆的艺术最能说明这一点。而且征之他同菲狄亚斯和波利克里托斯，同是阿尔戈斯的哈格拉达斯的门第的传说，就更可以看得清楚（波利克里托斯的场合，在年代上不可能）。加以，从伊奥尼亚流派走出来，在纪念碑的形式上装上深刻的精神内容的画家波利克里托斯，也在这里出现。多利亚和伊奥尼亚两个希腊美术潮流，在雅典汇合，如今正等待着它的综合。菲狄亚斯的巨腕便完全把它实现了。

以上说明了菲狄亚斯艺术成立的美术史基础。但使其实现自由畅达，规模和风范光怪陆离的，却是政治上、经济上的社会力量。正如前面早已暗示了的那样，在最后的波斯战役之际，雅典受到敌军的入侵，惨遭兵祸，卫城丘上的守护神雅典娜神殿全受到破坏。战后市民热切希望它的重建，而且要建成壮丽为全希腊之最伟大的建筑物。由于雅典作为同盟军的盟主，作为波斯战役的殊勋者的关系，战后也自然掌握到希腊全上的霸权。还有，为了防备波斯的再起而组织起来的德洛斯同盟的共同资金的管理权，也落到它的手上。因此，上述的愿望绝不是非分的。正好在这机运成熟的时候，掌握政权的是伯利克里。把当代精神的精华体现在一身的，这个聪明无比的天才政治家，他的卫城复兴的计划，比较一般市民的愿望还要豪华得多。他任用了他的友人菲狄亚斯作为该项计划和施工的总顾问、总监督和总工匠。其结果便成为巴特农神殿，成为《雅典娜·巴特诺斯》巨像。

菲狄亚斯所擅长的是神像雕刻。他在这个领域被认为是古今无双的大艺术家。神像有作为主神安置在神殿里面的所谓礼拜像和安放在冲殿境内的奉献像，这两类，菲狄亚斯都有制作，据古文献记载，它的数量不少。但可惜这些作品的原作，不用说，就连被推定为摹本，或极不完全的摹本的，也仅保存着其中的一二而已。可以说，菲狄亚斯的名声越大，这个损失也就越大。

近代德国有一位学者，凭借他卓越的鉴识力和推理力，把德累斯顿的一个古像的体腔和意大利的波伦亚的一个头颅，合而为一，断定为菲狄亚斯的一个作品的摹本。认为它是和他所作《雅典娜·普洛玛科斯》青铜巨像一起，被安放在雅典卫城境内的《雅典娜·勒姆尼亚》青铜像的摹本。虽然失去了两只手，但从种种证据可以推测，右手拿着头盔，左手抱着长矛的样子，那放松的姿势洋溢着古典的沉静气氛。特别是头部，令人想起古代一诗人曾赞叹其面孔的轮廓和两颊之美的原作的风采。

《雅典娜·勒姆尼亚》，是通过稍为松动的姿势，表现这位女神优雅美丽的侧面的。菲狄亚斯倾其全力完成的作为巴特农的主神的《雅典娜·巴特诺斯》，和它的风格完全不同。

　　《雅典娜·巴特诺斯》在其对于雅典市民的意义方面，局面的伟大方面，材料和加工的完美方面，都不是《雅典娜·勒姆尼亚》所能比拟的。它是国家的真正守护神。与此相适应，它以堂堂12米高的巨像，而且用金、银和象牙等贵重物品为材料（骨架用木材，衣服部分主要用金，肌肉部分用象牙覆盖。此外，还用青铜、银、色大理石等）。雕像的这种性质要忠实地加以摹写，是不可能的。现存缩小了的大理石摹本中，在艺术上是低劣的，但在外形上和古文献最为契合的，是雅典出土的小像。长衣曳地，胸上盖着胸铠，戴着多加装饰的头盔的女神正面直立的姿态。向前伸出的右手掌上，摆着一尊胜利女神，手背托在小圆柱上。与此相照应，女神的左侧中央，安放着一个刻有女怪梅德萨的头的盾牌，女神左手轻轻地碰着它的上缘，该是多么庄重雄伟的气派！但这里却见不到过去同类雕像所见的单纯生硬的严肃性。请看，它那轻轻地伸出侧方的左游脚和由此而打破了衣纹硬直线的衣襞，赋予了一种柔和性。我们可以通过对原作的想象，感到它能在严肃上面，加上了一种悠扬不迫的、古典独特的沉着。至于反映这个雕像的精神实质的相貌，当然是很难通过摹本去领会的了。

　　使菲狄亚斯成为扬名于神像雕刻的，不是这个《雅典娜·巴特诺斯》，而是他为奥林匹亚神殿所作的宙斯神像。这也和前者同样，用黄金和象牙作材料，但不同的地方是这是一个坐像。据说它的幅度和高度，几乎接触到大厅中堂的顶上，可见它的形象是多么的雄伟。但比《雅典娜·巴特诺斯》更为不幸的，是没有一个可以称为它的摹本的，而仅仅在货币等保留着它的痕迹。但又和雅典娜像的场合相反，它却在文字上留下了可以帮助我们想象它的相貌的信息，缅怀它的精神的伟大和深刻。

　　要在形象上表现神的本性，不是一件容易的事。在古期美术，仅仅用手持物来加以区别而已。到了公元前5世纪前半叶，虽然可以看出有人试图在相貌上加以表现的痕迹，但获得完全成功的，却只有菲狄亚斯。其中，尤以这个宙斯像，在这一点上，可以称为第一杰作。"它的美，给传来的宗教添加了某些东西。它的威严，令人想到受人敬仰的神的本身。"这富有神威的风貌，菲狄亚斯是怎么凭想象去描绘的呢？据传是他自己说的话，是从荷马的描写学到的。

　　于是，克洛诺斯的儿子（宙斯），

　　用他乌黑的眉毛，稍微动了一下：

　　他那庄严的一串串头发，就在威严的王的头上起浪，奥林匹斯这座高山，也为之震动起来。

这就是用荷马《伊利亚特》中的这些诗句来做范本的。在这些诗篇中，除了这种不可侵犯的帝王的威严之外，还有令人想起的另外一种宽容的，慈父一般的一面。菲狄亚斯也许没有忘记加上这一面。即让这位大神，兼备崇高的威和宽厚的爱，用"又是帝王的威严，又是人父的慈爱"的风格来加以表现。"不管受过多少磨难，饱受摧残的人，一旦面对这个神像，也会立即把人世间一切苦难通通忘掉吧。"古人说的这句话，最能体现这个神像深不可测的宗教味道。

我们上面所述，只是揣摩一下菲狄亚斯样式的伟大，而不能亲眼去看他的作品。现在，给我们带来了莫大的喜讯的，就是巴特农保存下来的大量的雕刻填补了这个缺陷。所谓巴特农的雕刻，是指这座神殿的两边破风的群像、两饰柱间的壁上一系列高浮雕，以及腰带的低浮雕，这一大量的作品全部，自不用说，就连很少的一部分，也都没有任何证据，足以证明是菲狄亚斯的自作。但其中最杰出部分，至少在现在保存下来的作品中，最能代表当代雅典艺术的最高峰。我们确实不能排除菲狄亚斯，去想象这个伟大样式的任何创造者。从伯利克里关于巴特农的兴建赋予他的地位可知至少他应是整个工程的总设计师，而在他的指导下参与该项工作的雕刻家，也无疑受到他伟大的艺术人格的感化，在样式上和他相协调。

从样式上看，最初着手的是两饰柱间壁上的高浮雕。总数92面中大多是以拉庇泰和肯陶尔的战斗为主题。其间有样式巧拙的差异，也存在指导艺术家的感化不足的迹象，但其杰出的部分——战斗的痛苦和努力，不用奥林匹亚的群像中的峻峭的形式，而是用丰满的高贵的形式来表现。再从构图上看，在近乎四方形的空间，把战斗的两人各种形态的变化，巧妙地填充起来。

其次是大殿的外壁上部周围的腰带的浮雕。这和两饰柱间的壁不同，是带状的，所以选用了全体首尾有联系的故事为主题。那便是描写雅典每四年举行一次的，向卫城雅典娜献上Peplos（外衣）的泛雅典祭日大游行。大殿东面（入口侧）中央，是众神等待着游行队伍到来的场面。游行

队伍从南北两侧，雅典的少女们走在前头，接着是抬着祭品牛、羊和奉献物的青年们，最后跟着骑马的青年行列。这个图景确实充分表现了雅典盛时的朝气和自豪，在艺术上也达到了希腊浮雕艺术的最顶点。远近法和重切法等问题，与手法的精巧相结合，得到巧妙的解决。还有，人物风貌姿态的典雅也是非常成功的。这也可以看成美术家们已熟透了菲狄亚斯的图案和样式了吧。

我们的惊叹，在对破风群像的观照中，达到了绝顶。东破风以"雅典娜的诞生"为主题，西破风以"雅典娜与波赛顿争夺雅典主权之争"为主题。中央的群像和西破风一起都不幸受到严重的破坏，但故事的重点却在这里进行，人物使用激烈的动作，像音响一样传达到左右两侧，最后逐渐接近到两端消逝。与奥林匹亚的破风相比，存构图上，可以看出明显的进步。巴特农的群像，像与像之间，像是用血连接着的那样，即使一小局部，也不至伤害全局。就每一个像来看，有在裸体的雄伟体躯中蕴藏着无限的沉静的男像；有一部分身上披着庄重的多利亚式的 Peplos，另一部分披上褶子极为纤细柔软的轻快的伊奥尼亚式 Chiton（上装），兼备威严和优美的女像，都成功地完成了从来雕刻家所努力追求的去接近自然，同时又赋予了高度的艺术性。德国一位雕刻家最初看到这些雕像的时候说："这些雕像似乎是模仿自然本身的，但我却从没有遇到这种自然的好运气。"这素朴的语言，可以视为最能简明地表达了古典美术的奥秘。

当真还有不少雕刻家，要在这里讲一讲，但只好割爱了，现在就来谈一谈建筑吧。

当代建筑样式典型的杰作，是我们上面屡次谈到的巴特农神殿。从样式上看，它是多利亚式的，但在其男性的刚直之中，掺入了优美和流动性，却是接受了伊奥尼亚式的感化的。和雕刻一样，这里也进行了这两种样式的巧妙的综合。据传建筑的设计者是伊克蒂诺斯。

首先是在材料的选择上下功夫。它和过去的多利亚式神殿不同，而是全部使用精美的大理石（雅典附近的边特里科斯出产）。

在艺术上更具重大意义的，是形式上的精练。一句话说，就是尽量避免直线，采用轻度的曲线。最容易看得出来的，就是建筑物的基台的三阶段的水平线，是用极为轻微的半圆锥体的曲线做成。与此平行的支撑柱子部分——architrave（柱顶过梁）和 cornice（檐板）——也是轻微的曲线。因为对于太长的水平线，我们的眼睛会看成凹状。神殿的建筑师无疑是为

了纠正这视觉上的错觉而采取这种措施的。

另外,垂直部分也采取同样的措施。即柱子向着内侧稍微倾斜一些。外端的柱子,度数最为显著,可以用来防止在视觉上看似逐渐扩张的样子。由于采用了这种慎重的微妙的曲线,建筑物便成为好似血肉相连的有机体。布尔克哈特在他的《希腊文化史》中引用了歌德的《浮士德》第二部天文博士的一句话,表述了这个印象:

柱子不用说,就连三陇板也都响了起来!
仿佛整个神殿在唱着歌。

人们往往不满足于巴特农神殿形式的软弱化和轻快化,而赞美贝斯敦的波赛顿神殿的庄重。这对于喜爱多利亚精神的人,无疑是正确的。但巴特农却超脱了这种局限,堪称更为概括的、真正希腊的。前者的美,还未免是机械的,而后者的美,却是有机的。在这里,人间中心主义的希腊精神,在构造的形式上,开始充分发挥出来。

希腊古典成就最高期,只不过公元前450年到公元前430年,约20年间。此后到这世纪末期之间的艺术,只不过是它的余韵而已。在这里,我们可以看到,多利亚主义和伊奥尼亚主义的强烈的结合,逐渐缓解,而倾向到流丽的伊奥尼亚样式了。

古典美术(后期)

公元前5世纪是希腊人自觉其作为国民的优越,显示国民精神的紧张和高潮的时代。但这是不能永存的。不久,弛缓和退潮就来临了。虽然不能把以雅典的屈服告终的长年的伯罗奔尼撒战争的结果,作为它的原因,但至少不失其为一个助长的因素。进入公元前4世纪,人们变成了个人主义的、反省的、怀疑的和享乐的了。美术也不能摆脱这个时代的基本性质。但从美术本身的发展规律看,从前代美术家还没有着手的方面,去寻找课题,自是当然的事。即从一切都是严肃的,去寻找亲近的;从庄重的,去寻找优雅的;从没有感情的动摇的神和英雄的相貌,去寻找富有阴

影的人间的表现。追求前期古典样式早已染指的面和线的柔软性和流动性的倾向，也有所加强。给这种倾向赋予明确的表出的，便是普拉克西特列斯（Praxiteles）、史珂帕斯（Skopas）、利西普斯（Lysippos）三大家。前二者年龄约莫相当，其活动期在公元前 370—前 330 年间，利西普斯比他们约迟 20 年。

公元前 4 世纪头 30 年间，是从前期古典转移到后期古典的过渡期。这时期是美术活动的萧条期，但也可以看做新跃进之前的休息时间。这时期的样式的代表作品，可以举出据传是普拉克西特列斯之父的凯菲索多托斯所作的和平女神《爱勒涅》像。衣襞的雕法还可以看出前期的遗风，但右手抱着嬉戏的幼神布尔托斯加以爱抚的亲密之状的表现，却完全是新时代的产物。但与其子普拉克西特列斯相比，样式革新的痕迹，却微不足道。

普拉克西特列斯是在雅典出生的美术家。他和菲狄亚斯并列，被称为希腊美术史上的双璧。如果菲狄亚斯的艺术，是文克尔曼所谓"崇高样式"的代表，那么，他的艺术却可谓"优美样式"的典型。他的艺术味，可用"甘美"二字来概括。和前代的大家不同，他选用大理石为媒材，这正合于发挥他的所长。主题的领域是神像。但不像菲狄亚斯那样显示其威容，而是全无拘束的、平易近人的神的姿态。关于神的种类，男神选择适合表现年轻英俊的阿波罗、赫尔梅斯、埃罗斯等；女神选择美神阿芙洛狄特等，显示其独特的风格。《阿波罗·萨乌罗克托诺斯》（摹本，罗马瓦迪卡诺藏），表现少年阿波罗，把身靠近树干，瞄准树上爬着的四脚蛇，作欲刺杀的姿态。这牧歌般的主题，完全是新的东西，从体形上看，也是一个进步。即由于把身靠近物体，运动就不只是发生在下半身（像《荷枪者》那样），而是发生在全身，所有的线和面，形成各自不能分段的单一的统一体。这样，才能表现生动的美。

我们已再没有必要仅仅依靠摹本去领略他的艺术了。德国人在奥林匹亚的发掘中有幸从赫拉神殿遗址发现了他的原作，为人类的宝库增添了贵重的一件。那就是《赫尔梅斯》像。这作为希腊大雕刻家的原作，一点都没有怀疑余地的遗品，可说是除此之外，别无其他。这个雕像是一座描写赫尔梅斯左手抱着幼儿狄奥尼索斯，把手靠在挂着自己衣服的树干上而站着的姿态。高高举起的右手大部分已缺，大概可以想象这只手，持着一串葡萄逗着幼儿乐的样子。这个主题既是凯菲索德多斯所作群像的一个异

体，而倚靠的主题也是前述阿波罗像所看到的。我们这里必须专门加以注意的，就是作者本人在其爱好的大理石上，尽其拿手巧艺的凿子的痕迹，其体态中富有阴影的、柔和微妙的加工，可以暂且不论，单就头部，就可以看出他的艺术的极致。仿佛在梦中的青年的安乐的心境，放出一种像云气般的气氛，和精微的雕法一起，非使我们灵魂为之消尽不已。又考虑到光线的效果的头发，给人逼真的印象的衣服，等等，显示了雕刻已深入绘画的领域。

　　他这种艺术的特质，最适合于妇女柔和的裸体美的表现。受到当时最高评价的他的作品，是为克尼多斯市民所购得的所谓《克尼多斯的阿芙洛狄特》。表现这位美的女神，正欲就浴脱下衣服时一刹那的姿态。纠正了罗马梵蒂冈所藏的粗糙摹本的缺点和谬误，在想象上再加以构成，就可以看出，脱衣的时候，作为发起冲动的动作，不自觉地把身体稍微向前屈，腰边向右扭了一下，作欲将右手去遮下体的姿态。这个主题，是有划时代的意义的。前期古典以前，用裸体去表现女神，被视为对神的亵渎，是受到禁止的。到了信仰稍微放松的公元前5世纪末，便出现了露出胸的一部分。那个被推测是普拉克西特列斯早年作品的摹本，现藏巴黎卢佛尔美术馆的《阿尔的维纳斯》，露出了上半身。经过了这么的转折，他最后便大胆地试作了全裸体像。在公元前5世纪，虽然并非不作女神以外的妇女像，但其体态却免不了是男性的。真正像女性样子的柔软的肉体美的表现，留给了公元前4世纪的美术家去解决。普拉克西特列斯实是它的完成者。而他的特技的结晶可说就是这个《克尼多斯的阿芙洛狄特》。他把当时被称为美妓，同时又是他的爱人的芙丽涅，充当模特的传说，恐怕并不完全是无稽之谈吧。据我们在《赫尔梅斯》像所看到的，就可以想象它那婉美的姿态，怎么发扬了像是用薄绢裹着的柔软的肉体之美和微妙、谐和的温柔的感觉之美。但同时又绝不失其庄严的气质的一面。在这一点上，应该和后来盛行的夸张肉体美和媚态的《阿芙洛狄特》像有所区别。

　　第二个巨匠史珂帕斯，出生于巴洛岛。他也和普拉克西特列斯一样，以大理石为媒材，擅于感情的表现。但普拉克西特列斯的感情，只是安静的，像做梦一般的气氛。而史珂帕斯却完全和它相对照，擅于激动的热情的表现。因此，这两个巨匠的艺术，可说是刚柔相济、互为补足，而成为当代最完美的表现。

　　史珂帕斯的艺风，稍能确实加以了解的，是比较新近的事。据古文献

记载，史珂帕斯曾被委派从事特格亚的雅典娜·阿勒亚神殿的重建工作。正面破风的群像，描写"卡里多尼亚的野猪狩猎"，背面破风描写"阿基勒斯和特勒福斯的战斗"。可以相信这些作品是他所制作的。但近代的发掘的结果，却在那里发现了几个雕刻的断片。其中贵重的，是两三个男性的头像。这些头像都是具有相同的面相，即激烈的情感的表现。作为上述粗野的、戏剧性主题的人物，是很适合的，但我们要专门注意的一点，就是它的表现的方法。首先是把头猛向后一扬，脸庞朝上，口唇微开，显出呼吸的急促。特别巧妙的，是眼睛及其周围的描写，即眼球陷入眼窝，眼睛上部的肉鼓起，生出阴影，充分表现了一种悲壮的感情。

 从这种面相的特征，可以推测伦敦朗斯达文家中所藏《赫拉克勒斯》像、柏林国立美术馆所藏《梅勒亚格罗斯》像，可能是史珂帕斯所作的摹本。两者都是站着的姿态，体躯的明确的分节与普拉克西特列斯不一样，遵守着公元前 5 世纪的传统。

 能够追寻他的艺术的足迹的遗品，此外还有一些，但小亚细亚的哈利卡尔那索斯的毛索勒姆遗址发现的浮雕，却是不容忽视的。所谓 Mausoleum，就是当时卡利亚国王 Mausolos 死后，他的王妃 Artemisia 为其建造的大陵墓建筑。据传，史珂帕斯和其他三位雕刻家一起，参与了陵墓的装饰。现在浮雕的大部分，是表现亚马逊族的战斗。从它的激烈的战斗动作，可以看出史珂帕斯的影响，但缺乏将其归于他的所作的任何证据。其中表现战车的御者迎风疾驰的姿势和炯炯目光，可以看出史珂帕斯对生命的热情，生动地表现在那里。

 我们还保存有继承史珂帕斯样式，在其表现可怜的女性的悲哀很成功的当代的作品，那就是从克尼多斯出土的女神德梅特尔的坐像（大英博物馆藏）。表现女神失去她的闺女贝尔塞伏涅，长时间哀伤哭泣，眼光还带着追慕和惦念的余韵。这正可与《悲哀的圣母》像相媲美。"希腊的美术，形象很美，但感情的深度却不及基督教美术"这句评语，在这个雕像面前，是应该收回去了吧。

 总之，普拉克西特列斯在其女性的肉体美方面，开拓了前人尚未闯入的领域，而史珂帕斯则在其脸上感情的表现，开始在希腊美术史上增添了全新的一页。到了公元前 4 世纪，男性的裸体像，才完全摆脱了公元前 5 世纪的传统。这是由利西普斯去完成的。

 利西普斯是西丘翁人，他生活在伯罗奔尼撒派—体育派的美术环境中

间。他本来只是一个青铜铸造工人,没有什么师承,据说当他听到当代画家欧普姆波斯"自己的范本不是美术家,而是自然"这句话时,便深受鼓舞,立志做一个雕刻家。事实上,他的样式一面站在伯罗奔尼撒派的立场,同时从形式侧面看,也开始了完全的自然的再现,并获得成功。

他著名的作品,首先要提出来的,是《阿波克西奥梅诺斯》(掸去灰尘的男子)像,表现竞技赛完的斗士,用拂尘掸去身上灰尘的姿态。它的青铜原作的大理石摹本,现藏罗马梵蒂冈。一眼就可以看出,它给我们带来的第一个印象,是它比起公元前5世纪的那种形式(波利克里托斯的《荷枪者》),肢体显得特别均匀细长。

其次是,把体重托在左脚,右脚作为游脚稍微往后退,手的动作也极为单纯,看似很安乐的静止状态,但肉体的线和面却带着异常的弹力,从头顶到脚尖,全身弥漫着神经质的摇动。我们可以把它说成是"包藏着动摇的安静",作为从来希腊雕刻创作的立像的主题,保留了最后的可能性。

这样,采取身体生动的姿态,又说明了身体变成带有真正的圆味和深度。过去的雕刻家,是从正背两侧去观察形体来写像的,自然不能摆脱四角方形,这在波利克里托斯的作品中尤为显著。普拉克西特列斯所作的裸体,加大了弹力性,但仍不能完全摆脱这个束缚。它确实是由利西普斯而开始完全解放出来的。

但不可忘记,上述自然再现的完成并不立即意味着艺术的完成。原来古典样式的安静的平面之美,具有它独特的价值。它是不能用活动的深度(立体)之美去取代的。利西普斯的新式,在物像的深度和运动中发现了美,并充分把它表现出来。他在这一点上,很像从文艺复兴古典样式摆脱出来,成为巴洛克之祖的米开朗琪罗和他的地位。我们下面要谈的希腊主义的美术,也即是希腊美术史上的巴洛克。

(原文载《马采译文集》,广东人民出版社2000年版,第305～324页)

德国哲学家费希特演讲录：告德意志国民（节选）

绪论——前次讲演的回顾与此次讲演的梗概

从今天开始的我这次的讲演，正如预告所说，是三年前冬季我恰好站在这台上讲过，后来改题为"现代的特征"而付梓的讲义的续稿。我在前年的讲演中曾经这样说过，人类全体的发展过程可以分为五大时期，现代正处于第三期。① 这一时期的一切活动都是只以官能的利己心为冲动的。

① 译者按：费希特在这里根据他所提出的世界计划或世界秩序，即人类地上生活的总目的来说明历史发展的全部过程。他从这里演绎出两个主要时代：前一个是人类还不能自由地运用理性来制约他们的关系的时代；后一个是人类能够自由地运用理性的时代。理性是人类生活的基本原理。理性在前一个时代就已开始活动，但只不过作为自然力——漠然的本能而活动。到了后一个时代，理性便作为明晰的意识起着支配作用。在从前一个时代到后一个时代的过渡中，发生了本能和理性的相互分裂。这样便可以预想人类历史的三个主要时代（阶段）：（1）本能支配时代；（2）从本能解放出来并朝着理性努力的时代；（3）理性支配时代。另外，从第一时代到第二时代的过渡，还安排了一个权威支配时代（因为被要求放弃本能的支配，所以感到受束缚）；从第二时代到第三时代的过渡，安排了一个理性科学时代。最后的第三时代，作为自由完美的生产品，道德的艺术品的理性生活时代，意味着最后完成的理性艺术时代：费希特的五大时代表之如下：

$$\text{Blinden Vernunft-herrschaft} \begin{cases} \text{①Vernunft-instinkt} \\ \text{②Vernunft-autorrtät} \end{cases}$$

$$\text{Sehenden Vernunft-herrschaft} \begin{cases} \text{③Befreiung von Beiden} \\ \text{④Vernunft-wissenschaft} \\ \text{⑤Vernunft-kunst} \end{cases}$$

以上理性本能和理性权威两个时代，表示盲目的理性支配时代；理性科学和理性艺术两个时代，表示可视的（意识的）理性支配时代。这中间是解放时代，完全不受理性支配，只受对一切真理绝对无关心（Gleichgültigkeit）的支配。在这个时代，作为时代的原理的个人利己心（die Selbstsucht des Individuums）极端发展，泛滥成灾。费希特还对这样区分的五个时代，各赋予一种道德的特征。第一时代是无罪状态（der Stand der Unschuld）；第二时代是开始走向罪恶的状态（der Stand der anhebenden Sünde）；第三时代是反理性的完全罪恶的状态（der Stand der vollendeten Sündhaftigkeit）；第四时代是理性开始肯定与圣化状态（der Stand der anhebenden Rechtfertigung und Heiligung）；第五时代是前代的完成状态（der Stand der vollendeten Rechtfertigung und Heiligung）。极端放纵和反理性活动的现代，费希特认为从道德的观点看来，相当于第三时代，是完全罪恶的状态。（参看《费希特全集》第七卷"现代的特征"，第1～256页）

我又曾经这样说过，现代只有按照前述的冲动而活动的场合，才能完全发挥自己；又现代察觉自己这样的本性，顽固地扎根在这个坚固的基石上。

但我们的时代由于旷古未有的时势急剧的变化，在距我前次的讲演不到三年的极为短促的岁月中，某国①早已完全离开了这个时代。某国因为国人利己心极度的发展，丧失了自己和自己的独立，堕落到自灭的悲境。这利己心因为不承认自己以外的任何目的，反为外力所支配，而不得不追逐和自己无关的其他目的。我既已一度展开对这时代的说明，而在这时代情况一变的今天，感觉到有重新再予说明的必要。就是在这时代已非现在的今天，曾把这时代作为现在而说明的我，负有对听讲者宣布它早已成为过去的义务。

丧失了独立的国家，同时便又丧失了推动时代潮流和自由地支配时代潮流内容的能力。如果这个国家依然不改其故态，这时代和国家本身的命运便不得不操在外人手里，而为外国所吞并。这样的国家早已没有自己独立的存在，而不得不以外族和外国的事件和时代为标准，去计算自己的年代了。在这样的状态下，它对于过去的世界，已不能发挥主动的威力，只有保留着俯首听命的"名誉"而已。我们如果要再从这样的状态摆脱出来，奋发图强，那只有另外开辟一个新的世界，创造一个新的时代，发展这新世界，充实这新时代的内容。但这个国家既已一度屈服于外国的势力，所以新世界的创造，对于征服者应该是不露头面的，千万不要刺激他们的嫉妒心，最好能够使征服者反能因此而感觉对他们自己有利，对于被征服者的新建设，不加以丝毫的破坏。一度丧失了过去的自我，而又丧失了过去自我的时代和世界的民族，作为新的自己创造的手段，来创造这样的一个新世界，如属可能的话，那么，这新的世界的说明，对于现在未来的时代的说明者，可说是一件最切实不过的事情吧。

不错，照我的立场看来，我相信这样的世界是必能创造出来的。本讲演的目的就在于向各位指出这样的世界的本质与其真实的内容，把这新世界的生动的图形放在各位的眼前，说明创造这个世界的方法。在这个意义上，本讲演就是我前次关于当前形势的讲演的继续，就是那以利己心为中心动机的国家，在其受到外敌毁灭后直接出现，或不得不出现的新时代的说明。

① 指德国。

但在说明之前,我希望各位不要忘记下列各点前提,又在必要上,关于下列各点,希望和我的意见一致。

第一,我是为德国人全体,就德国人全体而说的。我对于过去作为德国人的通病的门户之见,不独不予承认,而反视同罪恶。因为最近几百年来在这本属同胞的我们中间,所造成的种种不幸,都是从这里派生出来的。敬爱的各位听众,我的眼睛正瞧着你们,你们是德意志国民的第一流人物,而且是他们直接的代表,向我表示德意志国民可爱的特质,造成我这讲演的火焰的焦点。我的心眼感觉到德意志国民的教育界同仁齐集在我的身旁,研究我们一切共通的地位和境遇。恐怕使各位感奋的这讲演活力的一部分,将变成无言的印刷品,不胫而走,到了那不得不以读到这份讲演的记录而感到满意的人们眼前,犹能发动它的力量,到处燃起国人的情绪,警促他们的觉醒和决心吧。为德国人全体,就德国人全体,我这样说。这是一有适当的机会我还要把它加以说明的,那就是只有"德意志"的统一才是真正的统一,只有"德意志"国民的团结才是有意义的国民的团结。虽说是真正的统一,但这样的统一要素已被我们的现状所破坏、丧失,而卒至不能再恢复本来的面目了。我国国民虽与外国合并,终能免于灭亡,保持自己的特质,再度确立在任何形式上不至隶属于外国的自己,这就是由于那叫做"德国精神"的我们共通的特质。我们如果能够明白这一点,那对于这主张与其他义务及被神圣化的我们的事件有无矛盾,许多现代人的忧虑便会完全冰释了。

我是就德国人全体而说的,所以我就暂把那和各位听众本无关系的事情,当作有关系的来说;把那单和各位有关系的事情,当作与全体德国人有关系的来说。这讲演所迸发出来的泉源的我这心中,想着一个错综的统一体。在这统一体中,全体的命运是相互联系着的。又这统一体为了保卫我们免于破灭,是当然要建立起来的。我的心中感觉到这统一体早已建立、完成,而且俨然在那里存在着!

第二,我是以下述的事情作为前提来说的。那就是我的听众是不至于因其作为德国人自己所受的损失,不胜其痛苦,而且自愿甘受这痛苦,满足于这种可怜的状态,随遇而安,由此感情而至放弃其对于实践勇往的要求。不,我的听众却能由此正当的痛苦,进而为明晰的思虑和默想,或至少具有这样的能力。我理解他们的痛苦。我比任何人更能感受这痛苦。我敬重这痛苦。若使因卑屈而保全其生命,而且因为不受任何肉体上的苦

楚，自觉满足，把名誉、自由、独立当作空虚的名词，这种人根本就没有感受这痛苦的资格。其实这痛苦正是为了刺激我们的思索、决心和实践而存在的。如果我们不能从这痛苦中感受刺激，我们便会由于这痛苦而丧失了思虑，丧失了仅存的一切的力量，我们的不幸也就达到极点了。这是我们的怠惰和怯懦的结果。那就只有把我们这不幸加在当然的命运身上，而给予一个明晰的说明而已。

我不想在这里拿出我们必有外援的慰藉，或者指出这时代势必引起的种种情况和变化，使各位超脱这痛苦。因为这种思想彷徨于动摇不定的可能的世界，故不是必然的自救。它不是凭自己去救自己，而是凭盲目的偶然去救自己。它本身就已显示着当与痛绝的轻率心和自暴自弃的存在。虽不至此，而这一类的慰藉却是完全不能适用于我们今天所处的地位的。无论什么人，或是神，或是属于偶然的范畴的一切事情，都不能救我们。能救我们的，只有我们自己的力量。这是我们可作严正的实证，而且一有适当的时机，便要加以说明的。我为了使各位超脱这痛苦，不得不要求各位明了地察觉我们所处的地位，了解我们所留下来的力量，了解我们所以自救的方法。因此，我要求某种程度的思虑，某种程度的独立活动和若干牺牲，而且希望各位听众能够接受这种要求。况且满足这种要求的条件并不困难，也并不需要付出多大的气力。我相信这种程度的气力在我们的时代是可以期待的。若问履行这条件会不会发生什么危险，危险却是完全不存在的。

第三，为了使德国人自己，明了地察觉他们现实的地位，所以期望各位听众具有利用自己的眼睛去观察这种事物的倾向。外国的有色眼镜是为了故意使人发生幻觉而制造出来的。不然的话，也就因为本来的观点不同，光度太弱，到底不适用于德国人的眼睛。我想各位绝不愿意使用这种有色眼镜去观察这种问题。我期望各位利用自己的眼睛去观察事物，具有认清事物的勇气，具有克服世间常有的倾向——关于自己的事，喜为自欺，描绘出比实际更易忍受的形象去安慰自己的倾向——至少具有克服这种倾向的能力。这种倾向是怯懦地避忌自己思想的尊严，而且又是极为稚气的。就是若使看不见自己的不幸，或至少虽使看见，但如不把它揭露出来，便相信不幸实际上等于没有。

相反，确实地目击着这不幸，正视着这不幸，而试为抵抗，冷静地用自由的态度去觉察这不幸，加以分析，这才是坚强的勇敢的作为。我们如

果不凭借这明了的觉察,是不能站在支配"不幸"的地位的。而且我们只有在各部分中,总揽全体的姿态,明白自己的地位,由这既已获得的概念,巩固自己的主张,然后才能和"不幸"斗争,阔步雄飞。否则,没有确实的导线,缺乏坚固的信念,便不得不盲目地彷徨于梦幻之间了。

我们还有什么理由去避忌这明了的认识呢?当前的灾难不会因为我们不知而减少,也不会因为我们认识而增加。不,我们如不认识它,也就无法克服它。现在我们不要再责备这种过失了。但是我们还要以严厉的诘难、切齿的叱骂、尖锐的侮蔑,去制止这怠缓和利己心,刺激这种心理,虽使不至改悔,至少能够使受刺激者本身发生一种憎恶和愤恨。若使置之不顾,则其必然的结果,灾难也就达到极点,而卒至无法去克服它、缓和它了。灾难既已达到极点,而至丧失继续这种缺点的能力,此时对于失掉犯罪能力的人,犹欲加以叱责,已不会发生什么效果,徒令人看做一种恶意而已。在这场合,问题已由伦理的范围,转到那把一切事件看做过去事件必然的结果的,没有自由的历史的范围了。在我的讲演中,作为现代的观察的,只保留着这历史的观察而已。所以我们也就绝不采取其他的看法了。

我是以各位具有这种自觉为前提的。就是作为德国人自身,不为这痛苦所支配。追求真理,又有正视真理的勇气。所以当我说一切我所欲说的时候,就预期各位亦有和我一致的意见。如果有人在这席上提出不同的意见,此时或许令人感到不快,但这是那个人的责任。在这里得声明一下,以后就绝不会再提了。我现在就进而略述我的讲演的基本内容的梗概吧。

在开讲之初,我这样说过,某处因为利己心极度的发展,结果便不得不归于自灭,同时又丧失了自我,丧失了独立地决定自己目的的能力。这种利己的自灭,就是我前次所讲的时代以后的结果,又是那时代新发生的事情,故我在这里感到有继续前次讲演的必要。即这灭亡的状态就是我们的实际现状,我所主张的新世界的新生活是应该和它直接结合在一起的。所以这灭亡的状态其实也就是这次讲演的出发点。现在就让我说明利己心如何因其极度的发展,又为何因其极度的发展,而不得不陷于这破灭的理由吧。

利己心除了极少数的例外,是于侵袭被统治者全体之后,再蔓延而侵袭统治者,于是上下交征利,而利己心便成为他们生活唯一的冲动,达到发展的最高度。这样的政府最初在对外关系上,把联系本国和外国的安全

的一切连锁置于不顾,只为贪图本国一时的安逸,不计自己对国际集团的义务,只要自己的国境不被侵犯,便以为天下太平,高枕无忧,而陷于可怜的利己的自欺。至于对内关系,掌握政权的力量却是极为薄弱的。这在外国语叫做"人道主义""自由主义""王道主义",但在正确的德国语,却应该叫做散漫、无威严的态度。

如果利己心侵袭到统治者,我这样说,国民虽然全体堕落,或甚至为一切堕落的根源的利己心所支配而堕落,但政府如不堕落,则其国民不但仍能存在,而且在表面上仍能做出光辉的事业。不,政府虽然对外没有信义,做出不顾义务和名誉的行为,若使对内能够紧握政治的权力,使被统治者对于自己感到更大的畏惧,国家的维持还是不成问题的。但如统治者和被统治者同时堕落,则一受外力的打击,国家也就不得不归于灭亡了。政府曾是国际集团的一员,但结局背弃全体,现在国内的人民因为不畏惧统治者,而畏惧外国的征服者,所以也就背弃统治者而自找他们的出路了。于是,这支离破碎的人民因为畏惧外敌,便不得不鄙弃本国统治者而甘于献媚外敌了。于是,这在各方面为众所共弃的统治者,便不得不陷于只有屈从外国的计划,才能保持自己存续的悲境,而放下保卫祖国的武器,投降外敌的内奸,也就站到外国的旗下倒戈而逆向祖国了。

我说利己心因其极度的发展,而不得不归于灭亡;除了自己以外无其他目的的,反由外力强加于他人的目的,其实就是这样发生的。

陷于这种从属状态的国民,已不能使用过去惯用的手段,去摆脱这样的悲境。当他们掌握着一切力量的时候,他们的抵抗尚无效能,在丧失了力量的大部分的现时,他们的抵抗还有什么希望呢?以前他们的政府确实地掌握着政治权力的时候所能使用的手段,到了这权力只是表面上掌握在手里,而这只手却已被他人的手所制驭的今天,已是无从施展的了。

这样的国民已不能信赖自己,但又不能信赖他们的征服者。因为这征服者如果不确实地保持他们的既得利益,或是尽可能地去追求他们的利益,他们是难保不堕落到那被征服者所曾堕落的无能、怯懦、绝望的状态的。如果这征服者随着时间的推移,变成这样的无能与怯懦,那么,这征服者也就不免要和我们一样陷于破灭了。而这破灭却不能算作我们的利益。因为他们既已成为新征服者的战利品,而我们自身也就不得不作为当然的而且不甚重要的附属物,被加在这战利品之中了。这样沉沦的国民如果还有自救的方法,那只有使用过去未曾用过的新方法,去创造事物的新

秩序而已。那么，就先让我仔细观察吧。

什么是过去事物的秩序的基础呢？为什么这秩序不得不必然地归于破灭呢？我们如能明白这要点，我们便可依照与此破灭的原因正相反的事实，制造出一个新要素，把它加入到时代之中，警醒这沉沦的国民，而伸展出一个新生活。

人们如果进行探讨这破灭的原因，便可以发现过去的一切组织，全体的利害都是和个人身上的利害联系在一起的。这连锁是个人对于那从现在未来的生活全体的命运所生的自己的利害，感到畏惧或希望而成立的。现在这连锁的某些环节全被切断，已不能考虑到全体的利害了。这官能的物欲的利己心扩大的结果，便是背弃那联系未来生活和现实生活的"宗教"，而把那补救宗教的缺陷，或代理宗教职务的"道德""名誉"、国家的"体面"等，看成空虚的幻象了。统治者的力量薄弱，则赏罚不明，纲纪废弛，不顾个人对于全体的功过，完全依照没有秩序的规则和动机去满足个人的希望。长此下去，个人对于统治者不但无畏惧，而且断绝了希望。个人和全体联系的环节就这样全被切断，国民的团结便亦因此而自行崩溃了。

另一方面，征服者还是要努力再把这连锁的最后环节——对于现在生活的畏惧和希望的环节——联系起来，加强起来的。这确是征服者所要做的。但为的是他们自己，而不是我们。因为他们需要确保他们自己的利益，所以只把这连锁的环节和他们自己的事情联系起来，而我们的事情却只是为了达到他们的目的的手段，加以保护而已。也就是只为了他们自己的事情，才把它照顾一下而已。这样，被抛弃了的国民，便将没有什么畏惧，也看不到什么希望了。引起畏惧和希望的力量已从他们手里消失了。即使他们能够自己畏惧，自己希望，但谁都不畏惧他们，谁都不希望从他们身上获得什么了。因此，他们只有去找一个全新的，而又超越畏惧和希望的连锁的环节，自然地把他们全体的事情和他们个人的利害联系起来而已。

超越畏惧和希望的一般官能的动机，而又和这动机最接近的，就是所谓道德的肯定和否定的精神的动机，以及对于自己和他人的状态感觉快意和不快意的高尚的情绪。习惯于清洁和秩序的肉眼，目击一点一滴的污秽，或杂沓凌乱的器物，即使这一点一滴的污秽或凌乱的器物，不至于直接给予痛苦，但仍感觉戚然不安，衷心不能自逸。相反，习惯于污秽和凌

乱的，却在污秽和凌乱之中，安之若素。

人类的灵眼也是与此一样锐敏的。它在自己或自己的同胞身上，目击一些散乱混杂的景象，或寡廉鲜耻的事态，即使不至于由官能的快感变成畏惧或希望，但却能使其内心隐痛。而这种痛苦不关注官能的畏惧或希望如何，却是若非设法除去这可厌的状态，而代之以所欲的状态，总是为之坐立不宁的。由这灵眼的所有者看来，他身边全体的事情，是由于肯定或否定的动机感情和他自身的事情不可分离地联系着的。他那被扩大的自我把"自我"视为"全体"的一部分，只要看到这愉快的"全体"，便会感到满足。这样锻炼自我的灵眼，就是为了争取自我的独立，同时又是为了启发那丧失了自己对于一般的畏惧或希望的一切精力的国民，自拔于破灭的悲境，再跻身独立的存在，把自己破灭以来人神共弃的自己国民的事情，收回到自己确实的手里的高尚感情所能利用的唯一的手段。所以我所预告的救亡的方法，就是养成全新的，而且过去只为例外的存在，绝不为一般国民所公认的新人物。

教育国民全体，教育那些过去生命断绝，成为他生命的附庸的国民，获得一个完全的新生命，使这生命成为这国民的特质。并且这生命虽然无限分割，颁予其他国民，但仍能作为全体而存在，绝不减少其内容。简单地说，就是我的提案是指出过去的教育制度必须完全改革，然后才能确实保证德意志民族的生存。

对于儿童应该实施完善的教育，这是我们时代的老生常谈，我们这里还再来这一套，那是完全没有价值的。自信和过去完全不同，具有创造能力的我们，是有明确地研究过去教育的缺陷，以及新教育对于过去人类的教育，应该怎样补充新要素的义务的。

经过这番研究，我们对于过去教育所能肯定的，只有过去教育并未忘记把宗教、道德、法律的思想，以及各种秩序和良风美俗的图形，摆在学生眼前；又过去教育对于训诫学生、使其实行这些图形所映写的生活，颇为留意。但是除了极少数的例外人物——这些例外人物并不是依靠教育养成的，因为如果依靠教育养成，则他们对于同受这教育的一切人，是不能称其为例外的。不，他们是依靠其他原因养成的。除了这些极少数的例外，旧教育的子弟都不遵守这教育的道德的观念和训诫，只是服从他们自己的冲动，即完全不受教育的影响，完全依从他们自己自然发生的利己心的冲动。

这事实足以证明旧教育法只以二三名词成语，装满学生的脑袋，只以二三朦胧褪色的图形，冷淡地渲染他们沉滞的思想，尽其能事；缺乏一种热烈的情绪，能够生动地强调那作为道德的世界秩序的图形，使学生对此产生出热爱和渴慕，对照实际生活的现实，使利己心枯草败叶般脱落。这教育又缺乏使其能力影响到现实生活活动的根源，缺乏培养这根源的能力。即不顾这根源，只是盲目地偶然地参差错综，只有特别受上帝恩惠的少数人结出美果，而大多数人却是结出恶果的。这教育的失败无须再加以指摘了。这教育之树的果实早已熟烂坠地，在世界人士眼前明了地暴露了这培养者的无能，现在我们无须徒劳再踏进这树的内部，去分析它的果汁和脉络了。

根据上面的观察，可以严正地说，过去的教育绝不是人类养成的方法。固然教育家自身也并不明白地宣告人类的养成是他们的责任，而反要求学生先天的才能或天才，作为教育成功的条件，自供教育的如何无力。故我们必须发明人类养成的方法。这发明就是新教育的主要任务。过去教育缺乏影响到生活活动的根源的能力，所以加以补充，也是新教育的任务之一。过去的教育只能制造某物分给人，新教育却要制造"人"的本身，并且它不是和过去那样把教育当成学生的一种所有物，而却要把它视为养成学生本身的要素。

过去这不完备的教育仅仅实施于极少数人，这少数人称为教育阶级，而作为国家基层的大多数人，即一般人民，却完全和教育相隔离，任其自生自灭。我们的新教育把德国人看做全体。全体的每一分子是为同一共通的事情所推动、所刺激的。我们此次如又把那为新发达的道德的肯定或否定的动机所推动的所谓教育社会和所谓无教育社会分开，则推动他们（无教育社会）的唯一方法的希望和畏惧（利害的动机），不但不为我们所有，而且反足以妨碍我们，所以这无教育社会也就背离我们而去了。故我们只有对德意志国民全体，施行这新教育，使这新教育没有一人的例外，成为德意志国民全体的教育，而排除那在各方面难保不会再抬头的阶级教育。我们所要提倡的不是平民教育，而是真正的德意志国民教育。

我在这里得向各位报告的，就是我们所渴慕的这新教育法，实际上早已被发明而且被实行着，所以我们只要把它接受过来便得了。这种接受与上述关于我所说的救亡方法一样。无疑，在我们的时代，只用我们所能期待的力量，便已充分。

还有一事必须在这里补充，就是实行我们这个提案，危险是完全不存在的。因为我们的征服者明白我们这种举动对于他们有利，所以对于我们这种举动，只有奖励，而断不至加以破坏。关于这一点，我以为在这第一讲，把它详细说明，似为得策。

不错，无论是古代，还是近代，征服者都惯用引诱被征服的人民，使其陷于道德的堕落，作为他们统治的手段而取得成功。即征服者故意制造谣言，或歪曲语言的概念，离间被征服人民的上下，使其互相猜忌，以谋他们统治的安全。征服者又常阴险地刺激并且助长被征服的人民的虚荣心和利己心的一切冲动，使其陷于道德的堕落，而以一种毒辣的心肠去蹂躏他们。

但如果把这种手段应用到德国人，那就不免要犯自招破灭的错误。畏惧和希望的连锁的要素姑置勿论，而我国人民与现在接触的外国人民结合的要素，是以求得名誉和国民的声誉为动机的，但德国人明晰的头脑已成为不可动摇的确信，觉悟到这种东西仅仅是虚空的幻影，而国民各自的创伤和残废，绝不是国民全体的声誉所能医好的。如果我们没有机会接受"更为高尚的"人生观，说不定会变成极易明白而且带有许多刺激的危险思想的宣传者。故我们无须再进一步堕落，即使在现在自然的状态，已成为征服者包藏祸胎的俘获品。所以征服者如果考虑到自己的利益，为了自己的利益，与其把我们放在自然的状态，反不若让我们接受新教育。

根据这样的分析，我的讲演是特别针对德意志的教育社会而发的。这是教育社会最能理解这讲演的真意的缘故。并且这讲演对于教育社会提出的要求，一则希望他们充当这新事业的领导者，本其平日的社会活动，以调解世人；再则作为他们将来存续可能的条件。

我想在这讲演进行中加以顺序说明的，就是德意志过去对人类发展所做出的努力，大都由平民发起。伟大的国民事业常委托给平民，由于他们的拥护而助长。故把这国民基础教育的重任委托给教育社会，这回可说是第一次。如果教育社会能够完成这项任务的话，这回也可算作第一次。教育阶级要等到什么时候，才能获得这事业的领导地位，还是一个疑问。这事业委托给平民的准备，已将成熟。平民的某部分已蕴蓄着这种力量，不久他们便可不借助我们而自讲求他们的对策了。到了这时，过去的教育社会和他们的子孙便降为平民，而过去的平民便面目一新登上更高一级的教育社会。

总之，我这讲演大体的目的，在于对这破灭的人寰，鼓起其勇气和希望，并于深沉的悲哀中，传来喜讯，使那险恶的危机能够轻松地安稳地渡过。现在的时代正像一个死人，又像一个冤魂，为病疫的毒菌驱逐出体外，对于过去寸步不离的尸体，流连不忍遽去，徘徊、悲欢、绝望，而挣扎着重返病疫的旧巢。

另一方面，新世界的生命的气息已准备欢迎它，以热烈的爱的呼吸拥抱它。新世界的同胞的欢声正在迎接它。它的心中正开始萌动着较前世更为美丽发展的一切冲动。可是它对于这空气，还是全无感觉，对于这声音，还是充耳不闻。虽然它欲有所感于中，但它的一切感觉为对于死尸的损失的痛苦所溶化，好像和这具死尸同时丧失了自己的全体。

这冤魂的时代，即现代的时代，应该怎样去处理呢？新世界的曙光已开始出现于地平线上了。群山的峰巅已染上金黄色，准备迎接黎明的来临了。我想尽可能地集合这黎明的光辉织成一面镜子，在这镜子上面反映出那丧失自我于悲痛之中的时代的姿态，使其相信还未至完全死灭，而仍存在于其间；又在这镜子上面反映出他的核心的力量，使其自己认识，把这力量的开展的形象，制成预言的幻影，使其活跃于它的眼前。在这一览之中，它过去的生活姿态便无疑将从他的眼前消失，而已死的冤魂也将没有过度的悲哀，而得永眠于安静的场所了。

关于新教育一般的本质

我所提出的维护德意志国民全体的手段，在我今后的讲演中，得提请各位，其次通过各位提请德意志国民全体透彻地观察。这种手段本是从这时代的本质和德意志国民的特性中必然地演化出来，同时又反过来影响到时代和国民的特性和教养。为了让大家完全明了这种手段，必须把这手段和它联系起来，使两者完全浑融合一，然后开始观察。这需要相当长的时间。所以对于这个问题，非等到全部讲演完毕，是不能完全了解的。但是说明每一个问题，总是要从某一部分说起，最初暂且撇开这手段本身的时间空间的关系，只观察这手段本身的本质，倒是适当的顺序吧。这次和下次的讲演就是为了这个目的而进行的。

我在前面所提议的手段，就是实施全新的，任何国家所未曾有过的国民教育。关于这新教育和过去普通教育的差别，我这样说过：过去的教育只用训诫去诱导出善良的秩序和道德，而实际生活却是一种特别的，非这种教育所能明究的道理所形成的，故这种训诫结果不能发生效力。相反，新教育却是根据法则，确实无讹，能制造而且能支配学生的实际生活活动。

如果过去负责教育的人，对于这一点，仍抱着普通人一般的见解这样主张："教育必须指引学生以正路，训诫他们使其忠实地朝着这条正路走。至于遵守这训诫与否，却是学生自己的事。学生不遵守这训诫，是学生自己自误。他有他自己的自由意志。无论任何教育都不能从学生身上剥夺这自由意志。我们怎能对教育提出更苛刻的要求呢？"

那么，为了更明确地表示我的新教育起见，我得这样地反驳它：承认学生的自由意志，预定这自由意志，就是过去教育的第一错误。这无异于明白表示过去教育的无能。过去教育无论如何努力，但既然一面承认意志的自由，即承认那全无一定方向，动摇于善恶之间的意志，便无异于招供自己完全没有改造意志，改造以这意志为基础的人类本身的能力。而且没有希望，没有渴慕，始终把它看做不可能。恰恰相反，新教育却在其势力范围内，完全抛弃意志的自由，而以一切决心严密地必然地发生出来，它的反对是完全不可能的。把期待和信赖确实地放在这意志上面，就是新教育的特征。

一切修养并不在那漫无目标、动摇不定的即"生成"的路上，而是努力去达到那自始存在，不许稍有变动的"实在"。如果修养不努力达到这"实在"，则它已不成为修养，而只是一种无益的游戏而已。又如果修养不能达到这"实在"，则这修养也说不上完成。为善要自己训诫，或受他人训诫，这种人根本就缺乏确固坚贞的意欲。他们只在必要的场合，调整一下这样的意欲而已。而且有确定意欲的人，却是意欲自己所欲而永久不变的。这种人无论何时何地，都不能离开意欲自己平时所欲的范围。对于这种人，意志的自由被抛弃而易之以必然。

由此看来，过去对于教育分明没有正确的概念，又没有实行这概念的能力，只有训诫说教，以谋改善人类。一见说教无效，便即恼羞成怒。这种说教怎能发生效果呢？人类的意志在未受训之前，已有和这训诫全无关系的确定的方向。如果这方向和教师的训诫一致，训诫是不中用的。他虽

不受训诫，但仍能实行教师的训诫。如果这方向和训诫矛盾呢？则这训诫仅能在极短的时间内，掌握受训者的心，一有机会，即把教师的训诫置于脑后，而跟随他自然的倾向走。如果教育者要求训诫以上的效果，必要有训诫以上的行为。

教育者必须塑造被教育者，使其不得不自然地意欲去做你所希望于他的。叫没有翅膀的东西飞，是徒费口舌的。无论你如何训诫，它绝不会从地上飞起半步吧。如果要它飞，就得先让它长出精神的翅膀，使其练习、强化，游行自在，到了此时，它虽不受你的训诫，已不禁飘飘欲飞，不得不飞起来了。

新教育根据确实而又普遍收效的法则，以养成坚定不移的意志。新教育为了制造自己所意图的必然，不得不用自己必然的法则。在过去的教育，善良的人是因其自然善良的素质，克服周围恶劣的环境而变成善良的。这绝不是教育之功。因为若是教育之功，则凡受过这教育的人应该都变成善良的了。堕落也并不是为教育而堕落，因为若为教育而堕落，则凡受过这教育的人应该都变成堕落的了。不，他们是因其自己本来的素质而堕落的。

由此看来，过去的教育可说完全无能，连使人堕落的能力都没有。故我们必须制造人类精神本来的素质。我们必须从这黑暗神秘的手中，夺回制造人类的使命，把它放在精确的技术的支配下。这技术对于被委托在自己身上的人，能确实贯彻其目的，若目的未达，又能自觉这教育尚未完成。能在人类心中养成坚定不移的意志的这精确的技术，就是我所提议的教育法的第一特征。

而且，人类只能意欲自己情之所爱的。这"爱"就是他的意欲和一切生活活动唯一不变的动机。过去作为社会教育的"政治"，其确实普遍的法则，是以任何人都爱欲自己官能的愉快（个人的利害）为前提的。而且由于畏惧和希望，不自然地（人为地）使国家所欲的善良的意志（公益心）与这自然的"爱"结合起来。但这种教育法只能养成表面上无害而有用的公民，而其内心却总不免仍是粗俗的人类。人类之所以粗俗，是因其只爱官能的愉快，顾虑现在未来的生活，而为由此发生的畏惧和希望所转移。这种缺点暂且不谈，而这种方法却早已不能适用于我们了。

已如上述，畏惧和希望已不考虑我们的利益，而反采取与我们的利益相反的方向。又官能的"自我爱"对于我们，到底不能希望有利的发展。

故我们迫得只好从内在的、根本的去制造出善良的人类。因为现在德意志的国民只有作为善良的人类才能存续,否则便不得不必然地和外国同化。我们必须用那直接向着"善"的本身,只为"善"的本身所转移的高尚的"爱",去代替那对于我们没有什么利益的"自我爱",把这"爱"移植到我们全体德国人的心中。这"爱"现形于前述对于"善"的快感,而且生出那表现于实际生活的心情切实的快感。故这切实的快感就是新教育作为学生恒久不变的本质所必须制造出来的。这样就能够必然地诱导出学生善良坚定的意志。

在现实世界中,制造实际并不存在的某种状态的一种快感,如不先把这种状态的图形描画出来,是不会发生的。这图形在这种状态未实现前,浮现于我们心眼,唤起努力,促其实现。故发生这种快感的人,必须与实际事情全无关系,不是实际事情的摹写,而却要有考察原图的能力。我对于这种能力得先说明一下。并且在这观察的时候,我还希望各位不要片刻忘怀的,就是由这种能力制造出来的图形仅仅是一幅图形,其中虽能作为我们创造力的媒介,使我们产生快感,但不能看做现实的原图,又不能发生刺激现实活动那样强烈的快感。而这强烈的图形与此不同,它是我们本来的目的——这是我们下面要说的——而那微弱的图形却只含有贯彻这最后目的的前提条件而已。

不是摹写现实世界,而是独立地创造那有原图资格的图形的能力,就是新教育的国民修养第一出发点。我说独立创造,就是说学生为自己,用自己的能力去创造;不是说他只需一种能力,能够被动地接受教育所提出的图形,加以充分理解,反复研究。

我们为什么要求这图形的独立创造呢?因为是独立创造,故其所创造的图形始能引起学生活动的快感。对外的感受,不做任何抵抗,这与活动的快感完全相反。这被动的感受只有一种被动的服从心才会发生。对于某项事物发生快感,这快感刺激我们一切的能力,而为创造的作用,这与被动的感受完全不同。这被动的快感在过去的教育中随处可见,现在可不必多说了。相反,关于后者,即创造的快感,这里却有加以申述的必要。这快感同时刺激学生的独立行动,自觉有解决任何课题的能力。课题的提出不只是作为课题本身,而且同时作为发挥学生自己精神能力的课题,适合于其意向。自己精神能力的发挥能够直接地、必然地,而且全无例外地使人产生快感。能使学生发展其身心的这精神能力的创造活动,无疑是根据

法则的活动。

　　这法则由直接经验去昭示活动的学生，使其明白活动只有根据法则而始可能。即这活动能够认识一般的而且普遍适用的法则的存在。又由此出发的自由创造，也是不许违背法则，非遵守法则不可。故这自由的创造最初虽从盲目的尝试出发，穷极却能达到法则广大的认识。这教育最后的成果，就是认识能力的养成——并且不是关于事物既存状态的历史的认识，而是更高一段的哲学的认识，即必然地引出事物如此既存状态的法则的认识。学生就这样学习着。

　　我还得在这里补充地说：学生是快乐地学习着的。并且他的能力的紧张如仍继续，则除了学习之外，是不想有所作为的。因为他一面学习，一面从事独立活动，而且由此直接感到最高的"快乐"。我们现在可以看到一部分直接反映于我们的肉眼，一部分了然于我们的内心的真教育的特质。这可不必顾虑学生天资素质如何，也不必承认任何例外，使一切学生同受这教育，完全为学问本身，不承认其他理由，凭着"快乐"和"爱"去研究学问。我们已发现点燃起这纯洁的学问的爱火的方法。这便是直接刺激学生的独立活动，以为一切认识的基础。所谓学习，就是通过独立活动的学习。

　　在我们所明白的任何一点，刺激学生的这自己活动，就是这教育法的第一纲领。这件事如果做到了，那以后只以这一点为中心，对于这被刺激的活动，不断给予活力便得了。这是只由规则地去进行而始可能的，又由所期的失败，即时暴露出教育上一切的失策的场合而始可能的。故我们又可发现计划的成功和教育的实际方法不可分地结合的连锁。这连锁就是所谓人类直接要求精神活动，人类精神的本质的永远普遍的原则。

　　如果有人为我们日常普通的经验所蒙蔽，怀疑这个原则的存在，我们倒可以不厌其烦地向他这样解释吧。人类既已受到直接的困难和现在官能的欲求的压力，当然只能是官能的利己的。任何高尚的欲求，或任何虚心的谦逊，都是不能遏止这官能的欲求，去寻找满足的。但这欲求一旦得到满足，他便不愿意使这欲求惨痛的图形，浮现于自己的想象，或不绝呈现于自己心中；而反喜以自由的心情，去观察那刺激这官能的注意的东西。不，他且不厌在理想的世界，试为诗人的飞跃。他的内心本来潜伏着一种轻视"现世"的心情，因此，对于他憧憬着"永远"的心给予了多少发展的余地。

此事可由一切古代民族的历史,或这古代民族流传下来的种种考察和发现得到证明;还可由今天尚存的野蛮人种中,不因气候而受困厄的人种的观察,或我们自己儿童的观察得到证明;甚至还可由我们热心的反理想主义者坦率的告白得到证明。即他们以为学习名称和代表,比飞舞于他们所谓空虚的理想的原野,还要可厌,故若为主义所许——他们这样说——以其为彼,毋宁为此。可是我们的时代,苦劳和不安代替了自然的悠闲,丰衣足食的人还要怀着忧虑他日饿死的鬼胎。这是由人工养成所致的。在儿童——他们自然悠闲的心情为礼节所压抑;在成人,则为名誉心所压抑。因为依照世间的习惯,名誉只是分给瞬时不离忧患之人的。这绝不是我们所必须信赖的自然状态,而是反自然的一种堕落。我们必须排除这种外力,然后才能再回归到自然的状态。

我们现在说,通过直接刺激学生精神的独立活动的直接教育,去制造认识。而且我们在这个时候,把新教育和过去的教育互相比较,就能够更加深刻了解新教育的特质。新教育企图刺激那直接地、规则地发展人类本性的精神活动。所谓认识的发生,即如上述,并不是和这教育无关,不过只是它的副产物而已。那刺激学生将来认真的活动的实际生活的图形,如不通过这认识是不容易把握的。故认识就是我们所要完成的修养的重要部分。但我们还要指出,这新教育直接的企图,并不是这认识本身,而认识反是由此派生出来的。过去的教育与此相反,目的在于认识本身,而谋获得若干认识的材料。

新教育所派生出来的认识与过去教育所企图的认识,其间有着一个重大的差别。例如让学生凭着自由的想象,用直线制造一个图形。这是学生最初的精神活动。在这尝试中,如果发现三条以下的直线,则不能制成任何图形。这是第二个完全不同的活动。即认识成为一种能力,能够限制最初的自由的想象,而由最初的精神活动派生出来。

通过这教育,一下子就能够生出超经验的、超感觉的、完全必然的,而又预含未来一切的经验的一般的认识。相反,过去的教育,却只是注意事物现在的状态,不了解这状态之所由来的理由,而只相信它是如此这般而已。故只有利用那为事物所驱使的"记忆"能力以把握事物,而不能预想到那作为独立的、根本的事物的原则的"心灵"。

对于这种非难的反驳,近世教育学举出抛弃机械的暗记法,应用苏格拉底式的问答法,作为挡箭牌,自鸣得意。这是极为错误的。因为这苏格

拉底式的辩证法，到底只是机械的暗记，没有开动学生的思考作用，正像披着思考作用的外衣的暗记法，其危害性还要大些。

在这样的场合，近代教育只用发展学生的思考能力所提供的材料，到底无能为力。故若真欲发展他们的思考能力，就必须使用与此完全不同的材料。由过去这种教学状态看来，便可以明白学生之所以不常好学，所以进步迟缓而又微弱；又他们因为对于学问不感兴趣，所以不得不为别种冲动所压服，以及善良的学生所以寥寥无几的理由了。没有任何精神目的的记忆，只为记忆而记忆，这已不成为情绪的活动，而反成为情绪的烦恼。学生厌弃这种烦恼，不言而喻。

又提供学生以他所完全不知的，故亦不感到任何兴趣的事物，不用说是不足以补偿这些烦恼的。于是，作为抑制学生厌学的手段，过去的教育法便大唱其知识将来如何有用；没有这种知识，将来便得不到衣食和名誉；甚至不得不用当场的赏罚。这样的认识，到头来不外就是官能的快感的附属品，而这种教育的内容，既不能发展上述道德思想的能力，而只接触到学生的心的表面，所以有时反会引起（而且助长）道德的堕落，而不得不把教育的兴趣和这堕落的要素结合起来。

又本来的天才的学生在过去的学校如何好学，因其心中洋溢着的高贵的"爱"，克制周围道德的堕落，保持纯洁的心；因其自然的倾向，对于学科感到实际的兴趣；因其善良的本能，不为机械地捕捉事物，而能自由创造事物的真认识，而于多数的学生中放着异彩的理由，也可以明白了。

又教授科目中，这旧教育法最为例外成功的，就是能使学生进行活动练习的科目（例如希腊语、拉丁语）。因为在这些科目，作文和会话都有充分的练习，所以学生都有长足的进步。相反，忽视作文和会话，只在表面上学习的语文，过后很快就忘记了。

故从过去教育中可以明了地认识到：凡是能够唤起对于认识本身的兴趣，因而能够启发道德修养的心窍的，正是以精神活动的发展为主的教育，相反，仅仅是被动的学习——这好像使道德心根本堕落就是它本来的目的那样，正足以麻痹和扼杀认识能力。

再就新教育的学生讲，他们为"爱"所鼓动，故所学必多，又在其与全体的联系上去把握一切事物，且由直接行动去练习这被把握的事物，故不至于遗忘而且能够准确。但这还不是新教育的主要目的。比这个还要有价值的，就是用"爱"去提高学生的"我"，凭借精确的技术，遵守一定

的法则，把它引入到过去只有少数天才才能偶然达到的境界，即事物全新的秩序中。他们为不求任何官能的享乐的"爱"所鼓动，官能的享乐已不是他们行动的原动力。鼓动他们的"爱"，就是为活动的本身要求精神活动，为法则本身要求法则的"爱"。

道德心所向往的，不只是这种精神活动，还有这种活动的一个特别的方向。道德的意志一般的性质和形式，就是这种精神活动的"爱"。故依照这种方法的精神修养，就是达到这道德修养的直接阶梯。又这"爱"不以官能的享乐为行为的动机，故能完全断绝不道德的根源。过去的教育家不求根本改造学生，而且相信官能的动机能够得到多少效果，所以喜欢刺激并且助长这官能的动机。但到了后来要发展道德的动机，已是来不及了，心已为另一种"爱"所占据了。新教育倒转这顺序，以纯粹意志的养成为第一职责。到了后来虽或利己心在心中萌动，或受外界的刺激，但此时意志已极坚固，心已为纯洁的"爱"所占据，而没有利己心侵入的余地了。

学生始终受这教育的陶冶，与俗界完全隔离，防止他们的接触，就是第一目的及下述第二目的的要点。我们绝不可对学生说：人类的生活活动可供自己保持生活和获得快感。又不可对他们说：学习仅仅是为了生活和享乐。唯一的方法就是发扬他们的精神。学生始终受此教育的陶冶，绝无须与此相反的官能的动机参与其间。这种精神的发扬虽能抑制利己心，而且具有一种道德的意志的形式，但还不是道德的意志本身。故我所建议的教育，如果不前进一步，则这教育仅仅能养成优秀的科学研究者，这种科学研究者过去也曾有过，但太无须要。而且对于我们本来人道的国民教育不能再有所贡献。他们对人始终只用训诫，所以平时虽然听命，但有时却会受到避忌。而精神的自由活动却是养成学生，使其自由描写实际生活中道德秩序的图形，以前述发达的他的"爱"去拥抱这图形，受这"爱"的鼓励，在实际生活中实现这图形。最后的问题，只是如何判断这教育对于学生是否达到其本来终极目的的问题。

首先，必须促使学生的精神活动练习其他事物，刺激他们，促使其制造关于人类社会组织的图形。教育家如果是这样正确的图形的所有者，是很容易判断学生所制造的图形的正确与否的。这图形是否是学生自己的独立活动的制作，是否具有适当的明了和生命，这是可用对于前述其他问题所下的判断同一方法去决定的。这些都只属于单纯的认识，而且属于认识

中极易的部分。与此完全不同的更进一步的问题，就是学生对于事物这样的秩序，是否抱着火热的爱，是否他们离开教师的指导，还能热爱这样的秩序，不得不尽其全力以求这秩序的进步，这个问题无疑不是语言，或通过语言去实行的"考试"所能决定的，它只能由实际行动去决定。

在这个意义上，我对于我们的课题这样解决，即受这新教育的学生，虽使和社会隔离，但仍能经营一种团体生活，形成一种被隔离的独立团体，这团体具有严密的规定，具有依据事物的自然，经过理性充分调整的规约。作为刺激学生的精神活动，使其制造这社交秩序的图形的第一手材料，最好是他们自己的团体的图形。这样，他们便能够衷心地按照这图形，一笔一画毫无错误地制造这秩序，理解这秩序的任何部分都是不可缺少的。但这还只是认识的工作。在这社会的秩序中，各个人在实际生活上自己一人的场合，可以毫无踌躇地去实行的，有许多是为着照顾集体而不得不把它放弃的。

因此，作为适当的处理，当我们制定规约或说明规约的时候，必须对学生详尽地说明什么是依据理想的秩序的"爱"的规约，这理想按之实际，是任何人都没有的，但按之义务，却不得不如此。这规约必须十分严格，而且务必附以多项的禁例。这规约的存在当然是自明的公理，而社会的存续是以此为基础的。故在不得已的时候，不妨利用当面处罚的畏惧去强制它，并且这处罚法的执行必须大公无私，完全没有例外。虽使把这畏惧心用来作学生行动的动机，但对于学生的道德心却是没有什么妨碍的。因为在这里，并不是促其为善，而只是要求其放弃规约上所认为恶的。又当说明规约时必须使他们充分了解的，就是如不想到处罚的痛苦，不能改过，或不受到直接的处罚，不能了解这观念，就是修养不足的证明。但我们对于学生能守禁令的时候，却不能看出那是由于对秩序的"爱"呢？还是由于对处罚的畏惧呢？故在这方面，学生虽有善良的意志，但不能表达出来，教师也无法去测定它。

但有这意志测定可能的方面，那就是规约并不只限于个人照顾集体而放弃行动的消极的一面，而且要为集体出力，完成积极的贡献。在学生团体中，除了利用学习以求精神的发展之外，还要有身体的锻炼、耕作、纺织，以及各种手工，普通是机械的，但在这里可变成理想的劳动。

在这里，作为规约的原则，对于这些工作在某方面做出成绩的学生，最好使其在这方面帮助教师，指导其他学生，负责各种监督的职务。或者

进步较快，对于功课最能够深刻理解的学生，可以让他独立地实行它。但他们不能因此而免修其必修的普通课程。又任何学生都可不受强制，自由地去履行他们的职务。学生虽然履行职务，却不要使其预期有什么报酬，即在这规约，一切学生对于勤劳和享乐完全平等待遇，不预期有什么奖赏。在这团体，履行职务只是自己当然的责任。为全体劳作，感到喜悦；劳作成功，能够由于尝到关于成功的喜悦，感到满足。这些，有作为的学生每增加一次熟练，又每经过一次勤劳，便更加能够不断生出新的努力和勤劳，而往往于他人酣睡之时，独自觉醒，他人嬉戏之时，独自苦思。

知道这样的辛劳，而仍能忍受着辛劳的学生；欣然接受最初的辛劳和许多接连的辛劳的学生；自觉主动的能力与活动，发挥自己的优点，自强不息的学生，这样的学生，学校可以放心把他们送到社会。教育对于这样的学生，已完全达到它的目的。这样的学生心中能够燃起"爱"的火焰，使它燃烧到他的活动的根源。这"爱"的火焰将没有例外地把握今后跑进他的生活活动范围内的一切吧。这样的学生虽然现在走进大团体，但绝不会消失他们过去在小团体中所常表现的确固的稳定性吧。

这样，学生便能满足世界对他最初而且没有任何例外地提出的要求了。即教育为这世界对他要求的一切都得满足了。但这样的学生，在内心中，其本身却还是尚未完成的，即学生方面对于教育的要求还未得到满足。这要求和前述的要求同时得到满足，然后他才能获得一种力量，去满足神的世界为现世或在特别的场合向他提出的要求。

关于新教育的继续叙述

从上一讲看来，我所提倡的新教育，其本质就在于培养学生纯粹的道德，建立一精确无比的技术。所谓纯粹的道德，就是作为最根本的，不羁独立，完全为自己自身而存在的道德。它绝不像过去那样屡被利用的规则，与非道德的冲动结合，成为满足这冲动的工具。所谓精确的技术，就是有计划地（不是毫无计划地听任偶然）按照一个确实的法则去进行，能够确信自己的成功。新教育的学生一到适当的时机，能够变成一部恒久不变的精巧绝伦的机器，其运动的方式不仅极准确，而且不凭外力，完全按

照自己自身的法则，运转不息。

　　同时，这教育又并不是不培养学生的认识能力。这认识能力的培养本来就是这教育事业的第一入手，但并不是最根本的独立的目的，而只不过是以道德的修养加于学生时必不可缺的条件而已。认识能力虽是由此偶然获得的副产品，但它作为永不消灭的宝藏，永存于学生心中，照耀不息，成为道德的"爱"的明灯。新教育所带来的认识，其总和无论怎么大，或者怎么小，学生一生都能通过这教育，确实地，获得使一切真理的认识成为必然可能的一种能力。这认识能力可以通过教育互相授受，又能具有不断从事自己省察的能力。

　　关于新教育，我在上一讲所谈的只有这一项，但是临末曾经声明，新教育还未能因此便告完成。我们还要解决与前述不同的另一个问题。现在就让我们来研究这个问题吧。

　　受这教育的学生，并不只在这地上活过人生数十寒暑，便算尽了人类社会一员的义务，不，他无疑又属于那依从更为高尚的社会秩序的一种心灵生活，以形成其为永远的连锁的一环。新教育必须使他们明白这一点。新教育既以培养学生的全人格为职责，无疑要使学生去透视这种崇高的秩序。

　　前讲说过，新教育要使学生本着他的独立活动，描绘一幅变化无常的道德的世界秩序的图形，同时又要使他们本其独立活动，在他们心中，描绘一幅不变常在永葆其同一姿态的超感觉的世界秩序的图形，使其在心中默然领悟其必然的性质。如果指导得宜，学生必能描绘这样的图形，而卒至发现除了生命（生活）之外——尤其除了灵的生命（精神生活）之外——没有其他存在；这生命存在于思想之中，其他一切虽在表面上看似实在，而实际并不存在；而又能够明白为什么这在表面上看似实在的理由。学生还能再进一步晓得那唯一的实在——灵的生命——虽表现为各种形象，但它绝不是偶然的，而是为神自己的法则所支配，终究与神的生命合成同一体，而神的生命只显示在这活的思想中。他这样认识到他的生命就是神的生命所现显的一片，又认识到一切灵的生命亦是这显现的一片而神圣视之。

　　又学生通过其与神的直接接触，而只以自己的生命作为神的生命的直接发露的时候，才感到荣幸；如果稍微离开神的生命，就即感到死、黑暗和不幸。质言之，就是这教育在于"宗教地"陶冶学生。我们必须让这在

神的生命中发现自己生命的宗教心,在新时代中滋长起来,充分加强起来。反之,相信灵的生命(精神生活)必须和神的生命(宗教生活)分开,否则绝对不能存在的旧宗教——利用神作为对于"来世"生出畏惧和希望之手段,以补救对于"现世"畏惧和希望之不足,即把利己心输入到"来世"的宗教,这分明是利己心的奴隶的宗教,不用说是应与旧时代同归消灭的。因为新世界的展开绝不能从坟墓的彼方,而只能直接突入"现世"的核心,利己心因此便被削夺权力和职掌,而不得不率其眷族撤走。

真宗教心的养成就是新教育最后的事业。学生是否能够自力制造这超感觉的世界秩序的图形呢?学生所制造出来的图形是否每一部分都正确,而且充分明了容易理解呢?这与关于认识的现在的问题一样,是教育者所能够容易判断的。因为它同样属于认识的范围。

更为重要的,就是教育者如何推知(并且保证)这宗教的认识并不是没生命的僵冷的,而是流露于学生的实际生活中的问题。关于这个问题,有一个必须先予解决的问题,就是宗教心如何流露于我们生活中的问题。

在普通的生活和有秩序的社会中,完全没有宗教的必要。在这样的社会中,只要有真正的道德便得了。在这个意义上,宗教不能成为实用的,又不可成为实用的。不错,宗教只是认识。宗教只能对于人类,使其完全了解自己,回答人类所提出的最高的疑问,解决人类最后的矛盾,使其完全一致,而把精练的、明晰的观念放在人类的悟性中。宗教救济人类,使人类从外界一切的束缚中完全解放出来。故宗教对于人类有绝对的——不为其他任何目的,而只为自己——实施教育的使命。但宗教能为人类实际的动力,其范围只限于极为非道德的、堕落的社会,或只限于人类的活动范围不在社会组织的内部,而在于其超越的地方,即其社会组织必须时常加以改造维持的场合。总监政治就是它的例子。总监行使职权的时候,多非借助宗教,不能以安其无良。

由是宗教便成为一种方便,而不是以国民全体为目的的教育方法。但在第一的意义上,比如现在有人分明知道时势不可为,而仍孜孜不倦以求改善进步,分明知道没有收获的希望,但仍不惜胼手胝足以从事耕耘播种,分明知道世之忘恩负义者非徒不知感激,反报之以谩骂,但仍坚持以爱待人而不稍变,经过数百次的失败而信仰与爱弥笃,此等行为的原动力已不只是道德心——因为道德心抓住一个目的——相反地,而是只知服从一个更高的而且隐而不见的法则,在神的面前保持其谦让和缄默,用

"爱"去接待那化身于我们心中的神的生命。这就是宗教心。即使几眼看不出救济的必要，但作为神的化身的我们的生命，却是非救济不可的。

受新教育的学生由此所获得的宗教心，在少年的社会中，绝不能是实用的，又不可是实用的。学生的团体如能善守秩序，则这团体所计划的事，只要方法得宜，必能成功无疑。又以后对于少年人，应使其保持对于人类的天真与静的信仰。认识人类的缺陷，应委于成熟坚实的人的自己经验，而不应委于少年的教育。

这样，学生到了成年期，完全离开学校，万事得由自己的判断去求解决，其实际生活的社会关系更加复杂，此时学生便不得不要求宗教，作为实际生活的原动力。关于这一点，不能检验学生的教育，到了学生他日感到有宗教必要的场合，怎能验出这宗教的动机能得无错误的收效呢？对于这个问题，我可以这样回答它，就是只要教育学生使其一切认识，在实际的场合，不至变成没生命的僵冷的东西，在必要的时候，还要保持其直接影响于实际生活的能力。关于这个主张，我想再进一步，阐述这次讲演与前次讲演所处理的全部概念，加以一个更大的作为全体的认识，由此给予这个伟大的全体以一个新的光明和更大的洞察。现在就让我决定地说明这一般的叙述已达到一个段落的新教育的本质吧。

这教育分明与今天讲演开始时所想象的不同，不是仅能养成学生单纯的道德心的方法，正相反，它是要创造学生的完全的人格，使其成为真正的人。这个方法必有两个要点：第一，就形式而言，我们必须创造直至其生命根源的真正的活人，而不是人的幻影。第二，就内容而言，我们必须没有例外地、平等地创造人之所以为人的必不可缺的要素。这不可缺的要素就是悟性和意志。教育要使悟性明晰，意志纯洁。

关于使悟性明晰，有两个重要的问题要解决：第一，什么是纯洁的意志本来的要求呢？这要求又要用什么方法去达成呢？要给予学生的其他的认识要依照哪一个要点去处理呢？第二，什么是达到宗教认识的纯洁的意志的本质呢？新教育要求获得那能推动实际生活而发达的认识，而且这个要求对于每一个学生，完全没有折扣。因为任何人都不可不成为真正的人。而且，以后学生将变成什么人，又一般人类如何反映于学生的心中，采取什么姿态，这属于教育的范围外，与一般教育无关。我只是这样说。现在关于这个命题，就得如约来进行根本的解释。这个命题就是在受了新教育的学生心中，使一切认识变成有生命的认识。这对于我的全部主张能

够给予一个总结。现在就把它说明如下：

（1）按照上面所说，我们能够在教育上看出人类完全不同而又相反的两种倾向。不用说这两种人在他们生活各种表现的根底，潜伏着一种不改变自己本性的冲动（虽受任何变化，自己仍是不动地固执着）这一点上，是完全相同的。说一说，这冲动理解自己本身，翻译成为概念，便成立世界。除了这毫无自由的、必然的思想中所造成的世界之外，没有其他世界存在。这冲动时常翻译成为意识，这也是两种人所共通的。但这冲动由于人们自己理解与翻译的方法不同，翻译成根本不同的两种意识。

意识主要随时间渐次发展，是其第一种的特征，此时意识表现为"漠然的感情"。为着这感情，这根本冲动最一般表现在对自己的"爱"的形式上。而且这"漠然的感情"只把这自己当作生活与幸福的欲求。于是官能的利己心便成为推进那被这冲动所误译的生活的力——真正的原动力。人类既然不断地这样解释自己，就亦不得不采取利己的行动。除了利己行动，别无其他途径。而且这利己心在人类生活不断的变化中，固执自己，毫不改变其本质，成为永久唯一的存在。这"漠然的感情"有时也能例外地超脱个人的自己，而为求取那漠然感觉的一种新秩序的动机。于是便发生前述的生活，即超越利己心，模糊地为理想所推动的场合，或理性作为本能而支配的场合所见的生活。原动力一般表现为"漠然的感情"的形式，这是第一种人——不受教育自然成长的人的特征。

第二种意识的特征是"明了的认识"。"明了的认识"普遍不能独自发展，而是通过社会有计划的锻炼而发展的。人类的根本冲动如果采取这"明了的认识"的形式，便成为和第一种人完全不同的第二种人。表现为这冲动的"明了的认识"，就不是别的认识往往所见的冷淡无情的现象可比。恰恰相反，这种认识最能爱自己的对象，因为这对象不外就是我们本来的"爱"所翻译出来的。别种认识抓住和自己无缘的东西。无缘的东西是无缘的东西，故对之不能发生爱情。在这两种人，他们的冲动就是这根本的外形不同的"爱"。这外形不同一点，暂置不问，而在第一种人，只是通过"漠然的感情"，第二种人则通过"明了的认识"，由此以区别两者。

为了使这"明了的认识"在人类生活中成为直接的原动力，又能确实履行，必须具备下列各条件：

第一，这认识所翻译的必须是实际真正的"爱"。

第二，人们必须明了这"爱"是直接从认识翻译出来的，能在他们心中发生"爱"的感情，并且自己能够自觉。

第三，发生认识，同时必发生"爱"，因为在其相反的场合，人们不得不变成冷淡无情。又发生"爱"，同时必发生认识。因为在其相反的场合，一种"漠然的感情"不得不成为他们行动的原动力。

第四，故教育必须制造集中的、不分散的人。教育必须把人视为一个不可分割的全人格。到了将来成为完人，一切认识便自然地成为他们生活的原动力了。

（2）这样不以"漠然的感情"，而以"明了的认识"作为生活的出发点，此时利己心便全部克服，而且丧失其发展的能力。因为把人类看做追求享乐，躲避痛苦的主体者，只是这"漠然的感情"。"明了的概念"绝不把人类这样看待。相反，它还能够提供一种道德的秩序。跟着这"明了的概念"的发展，对于这道德的秩序的"爱"便被灼燃而更为扩大。新教育无须顾虑利己心的危害，因为利己心的根源（漠然的感情）已为新教育所投下的光明所消灭。新教育固然要遏止利己心的发展，但无须加以抑制，只是不把它放在眼中而已。即使后来利己心再萌，受教育的人心中，早已充溢着高尚的"爱"，而不为利己心稍留余地了。

（3）人类生活的原动力一旦被翻译成为"明了的认识"，便不再流连所与的既成的世界。因为流连过去既成的世界，只是被动地接受，作为推动根本的创造活动的"爱"，在此不能发现其活动的时境。故推动这"明了的认识"的原动力，必然注视着生成的世界，先验的世界，有着未来的世界，永远有着未来的世界。

作为一切现象基础的神的生命，绝不是作为既成的所与的主体，而是作为生成着的主体，进入到这世界，并且这生成着的主体一旦完成，又能再变为生成着的主体，循环不息，永无穷尽。故神的生命绝不显现于固定的、没生命的主体，而是常葆其流动生命的形式。神的直接显现只是"爱"。这"爱"为认识所翻译，便成为一种主体——永远生成的主体。

如果人类世界是"真"，则这主体的世界也就是唯一的"真"。反之，第二的所与的既成的世界则只是幻影。如果认识不翻译成神的"爱"，便不能生出确固而能目睹的主体。于是，第二的世界便成为我们借以间接领略本来不能目睹的神的世界的手段和条件。但在这神的世界，神并不直接显现，只凭借一个纯洁不变无形的"爱"而显现。换言之，即神只在

"爱"的形式直接显现而已。再在这"爱"中,加上直观的认识,这认识更用自己的力制成一幅图形作为衣裳,披在本来不能目睹的"爱"的对象的身上。但"爱"经常提出异议,故又不时形成新的图形,如此不断反复,以至无穷。因此,本来纯一的"爱"便完全失掉了流动性、无限性和永远性的能力。这样,它和直观融合,永远无限的便成为有限的了。

由现在所述的认识本身所制成的图形——只要它作为它本身,而又和明了认识的"爱"没有交涉——就成为固定的所与的世界(即自然)。有人以为在这自然之中,神的本质可依某种方法,即不依上述中间媒介直接地显现出来,这种妄想分明是由心灵的昏暗和意志的污浊所造成的。

(4)为了能够不用"漠然的感情",而用"明了的认识"去翻译"爱",只有凭借前述人类教育的一种特别的技术,这是过去没有实行过的。只有凭借这种方法,我们才能像现在所观察的那样,制造出与过去完全不同的人类,而且普及到全世界。所以凭借这教育,必能展开一个全新的秩序和新的创造。新教育要把现在的人类变成未来的人类,而未来的人类必然采取现在所述的新形态。这便是人类特有的认识自由授受的唯一的公有物,作为统一各种精神世界的光和这个世界的空气而加以使用。过去的人类只有听任其自生自灭,现在已不能再听其自然了。因为人类在最发达的国家,反变成为最无价值。如果人类不欲止于这无价值的状态,此后只有自己努力以求贯彻自己的目的。我在这次的讲演已说过了。

人类自己努力以求贯彻自己的本性,就是人类对于世界真正的使命。这样的自己创造,并且一般的运用深思熟虑,又是依据某一法则的自己创造,是不可不在何时何地开始实行的。人类自由熟虑的发展,代替过去没自由的发展,也是不可不在何时何地开始实行的。就时间说,时机就在今日。我以为人类在这地上生活的过程,恰好站在这两大时期的中间。就空间说,我相信对于德国人,要求其为其他民族的先驱,开拓新时代,是最适当的。

(5)这全新的创造又不可和过去的事情完全脱节,不,它应该是旧时代真正的自然的继承和发展。这对于我们德国人特别重要。我们时代的一切活动和努力,其目的分明在驱除"漠然的感情",恢复"明了的认识"的主权。这努力已经发生效力,而至把过去无价值的状态暴露无遗。毁灭"明了的认识"的要求,或苟安于无气力的"漠然的感情"的状态,这是要坚决加以反对的。我们还要让那对于"明了的认识"的要求尽量发展,

把它提到更高一段的境界，不以暴露无价值的状态自足，还要进而明白显出肯定的完全创造的真理。从"漠然的感情"生出来的独断的实在体的世界，不可不先让其绝灭。我们要求从根本的"明了的认识"生出来的世界，从永远的心灵生出来的实在的世界，放射出炽烈的光芒，显示其十全的光辉。

在今日时代的状态，一个新生活的预言恐怕要令人觉得意外吧。今日的时代恐怕再没有相信这预言的勇气吧。今日的时代对于现在所讨论的对象的舆论和新时代的原则，其间所存绝大的悬隔，恐怕要不禁瞠然欲失吧。

过去的教育，作为不许普及的一种特权，一般只限于上层阶级，而且对于超感觉的世界，完全保持缄默，只努力于授予关于官能的世界的事业的若干技术。这阶级的教育分明是低劣的。但我对此并不欲有所论列。反之，对于国民教育，对于在受到极度限制的意义上的所谓国家的教育，对于超感觉的世界必不保持缄默的教育，却要给予一度的观察。

这教育教些什么呢？作为新教育的前提，先要承认人类的本性具有对于"善"的纯洁的快感，这快感能够发展到抑善扬恶是绝对不可能的地步。过去教育不特假定人类心中潜伏着对于神的命令之先天的厌恶和服从神的命令的不可能，而且宣扬之于年轻的学生。如果这样的教育可信，其结果遂使学生视自己的本性为不可变，听其自然；又对于自己所做不到的教训，不进一步去实践，不求有以改善自己和他人的状态。不，不只如此，学生且自甘于下劣，而至承认自己天性"原恶"的罪过和堕落。就是说，他们把这下劣的状态看做自己的本性，以为是对神的唯一的辩解。甚至把我们的主张，置之不闻不问，或当作一场戏谈。因为他们不以这主张为真，反而以相反的主张为千真万确。不错，一切结果不得不如此。如果我们承认一个与所有一切主体完全独立，不，莫如说它是可以左右这主体本身的认识之存在，使之普及于一切人类，经常保持在这范围内，把那只用历史的方法去研究事物的状态，看做没有什么价值的事，在这场合，过去的教育就将成为熟烂的果实，尽归我们所有，而使我们想到没有什么先天的认识，世人能够不依靠经验去寻求认识事物的方法的事实吧。

过去的教育，即使在不得不发现超感觉的先验的世界的场合，还是把它隐蔽起来，而又阻碍独立的精神活动去认识神，以达到神的本身，为了使其停留在被动的盲从的状态，甚至大胆地把神的实在看做一种历史的事

实，认为这事实的真确可以通过实验去把它证明。

过去的事情大概如此。但世人倒不必为此而感到失望。因为这事情，与其他一切类似的现象一样，不是绝对独立的，而是从旧时代的枯枝长出来的花果。故坚决地把它移植到新鲜的、高尚的、坚固的根上，旧根就将枯死，不能吸收养料，花果亦自枯萎而坠地了。现在世人对我尚无信仰，把我的预言当作梦呓来看待。我也不强求这样的信仰。我只希望获得创造和行动的舞台。不久，世人便会把它目击，而且不得不相信自己的眼睛。

例如，无论任何稍能明白历史上各种事件的人，听了我的主张，便以为这只不过是近代德国哲学的主张和意见的重提。过去的哲学只会说，这说教已扑了空，是完全明白的事实。为什么扑空的理由也是完全明白的事实？只有生命能感动生命。过去的实际生活对于这哲学完全无缘。即这哲学是对于未发达到能接受这哲学的"人"，又对于未发达到能理解这哲学的"耳"而说的。这哲学在这时代不能滋荣，只是时代的先觉，又是将来大放光明的人类的潜力。这哲学对于现代的人类不得不绝望，但仍不应袖手旁观。故只有为自己以尽教育自己时代的人类的义务。到了这事业成熟，便能和平地、亲密地去和它接触了。我们前述的教育就是这哲学的教育。换言之，即在某意义上，这教育的教师应先努力理解这哲学。这哲学被理解、被欢迎的日子快到了。故我们对于现在的状态不必悲观。

请听赛巴尔河畔预言者安慰那些俘虏，安慰那些被送到远方去的俘虏，说着关于比较现代并未稍过的悲惨的境遇的神话吧："耶和华的灵降在我身上。耶和华藉地的灵带我出去，将我放在平原中。这平原遍满骸骨。他使我从骸骨的四周经过。谁知在平原的骸骨甚多，而且极其枯干。他对我说：人子啊，这些骸骨能复活吗？我说：主耶和华啊，你是知道的。他又对我说：你向这些骸骨发预言，说：枯干的骸骨啊，要听耶和华的话。主耶和华对这些骸骨如此说：我必使气息进入你们里面，你们就要活了。我必给你们加上筋，使你们长肉，又将皮遮蔽你们，使气息进入你们，你们就要活了。你们便知道我是耶和华。于是我遵命说预言。正说预言的时候，不料，有声响，有地震，骨与骨互相联络。我观看，见骸骨上有筋，也长了肉，又有皮遮蔽其上，只是没有气息。主对我说：人子啊，你要发预言，向风发预言说：主耶和华如此说，气息啊，要从四方而来，吹在这些被杀的人身上，使他们活了。于是我遵命说预言，气息就进入骸骨，骸骨便活了，并且站了起来，成为强大的军队。"

我们高尚的灵的生活,正像这预言者的死人一样枯竭。我们国民的统一的连锁虽被切断而至支离破碎,但仍未至绝望。苏生的灵界的风吹动不息,这风将吹动在我们国民的枯骨上,使之联络,并且获得新的强烈的生命而站立起来吧。

(原文载《马采译文集》,广东人民出版社2000年版,第1~47页)

萨摩亚史（节选）

第一章　神话的时代

萨摩亚的诞生

无边无际的沧海，扩展到视野的尽头。正从天上俯瞰着单调的地下世界的塔噶罗阿拉吉（Tagaloalagi，创世神），忽然间心中闪现着这样一个念头——嗯，就在这个大海洋里创造一个自己可以停歇的落脚点吧。

刹那间，就在这个平淡无奇的海洋的中间，扑哧一声变出了一块大岩石来，这就是那个被称为玛努阿特勒（Manu'atele）的岩石。果然是一个精雕细刻、鬼斧神工，能够让塔噶罗阿拉吉心旷神怡的好作品。高兴起来的塔噶罗阿拉吉连声赞道："好呀，好呀，再来一个吧！"说着，就又把玛努阿特勒这块岩石劈开，凿成了许多碎片，并把这些碎片撒到大海中去。萨瓦伊（Savai'i）、乌波卢（Upolu）、汤加（Tonga）、斐济（Fiji）以及现在分布在广大的太平洋上的岛群，就是这样被创造出来的（萨摩亚传说）。

可是，萨摩亚这个地名，到底是在什么时候，根据什么原因而产生的呢？遗憾的是，我们现在还不能把它弄清楚。关于地名起源的传说，也有好几种，有的从"摩亚"（胃或上腹部）这个词去寻找原因，但认为由于"摩亚"（鸡）的故事而得名的说法，却占着绝对的多数。以下是其中的一个例子。

以图普法努亚（Tupufanua）为父、玛拿勒塔噶罗亚（Manaletagaloa）的女儿苏鲁玛乌噶（Sulumauga）为母的鲁（Lu），在乌波卢岛法噶罗亚（Fagaloa）村的乌阿法奥（Uafao）开设了一个养鸡场。他为了使他的"摩亚"（鸡）免于被别人偷去吃，便给它施加了"萨"（sā 禁制），并命令他的仆人严加看管。

不料有一天，从东方的岛上来了一群塔噶罗阿拉吉的族人，把这些"禁制的鸡"偷走了。鲁很生气，立即下决心要和塔噶罗阿拉吉族人打一

仗，紧跟着偷鸡贼们追去，每遇到一塔噶罗阿拉吉族人，便不分青红皂白地随手砍杀。这样一直追到了第九重天界。就在这个时刻，他们的神塔噶罗阿拉吉叉开双腿站在鲁的面前，说道：

"阿鲁，你看，已经有很多塔噶罗阿拉吉族人倒下去了，可怜他们，饶了他们的命吧。"

"看来，是不是一定要继续追下去呢？前面就快到那严禁一切争斗的玛拉埃·托多亚（Malae Totoa 安息广场）的所在地第十重天界了。算啦，请息怒吧，饶恕他们的罪吧。为了报答塔噶罗阿拉吉亲族活命的恩情，就把我的女儿拉吉图阿依娃（Lagituaiva）嫁给你吧。怎么样？"

鲁听了这番话，马上平息了心头的怒火，欣然接受了塔噶罗阿拉吉的建议。他娶了拉吉图阿依娃，不久生下了一个男孩。鲁给这个男孩起了个名字叫"萨摩亚"，用以纪念他的"萨"（禁制的）"摩亚"（鸡）这一段奇缘。后来孩子长大了，开创了萨·摩亚（Sā Moa 摩亚一族），登上了图依马努阿（Tuimanu'a 马努阿王）王位，在群岛各地行使权力，他一族的姓也就代表了这个群岛的名字。

大约位于南纬 13°至 15°，西经 170°至 173°的渺茫的中部南太平洋上的萨摩亚群岛，是在距离我国（日本）东南 6600 公里，夏威夷群岛西南 3700 公里，新西兰的奥克兰东北偏北 2800 公里的地方。

它是由乌波卢（1128 平方公里，包括马诺诺、阿波利马及其他属岛）、萨瓦伊（1714 平方公里，包括其他属岛）、马诺诺（Manono，2.85 平方公里）、阿波利马（Apolima，0.99 平方公里）及其他几个小岛（Namu'a 拿模亚、Fanuatapu 法努阿塔普、Nu'ulua 努乌卢亚、Nu'utele 努乌特勒、Nu'usaf'e 努乌沙菲埃）的西部岛群和距离乌波卢东南 130 公里的土土伊拉（Tutuila），以及那被称为马努阿（Manu'a）岛群的塔乌（Ta'u）、欧富（'Ofu）、奥罗塞噶（Olosega）三岛，再加上距离这岛群东 120 公里的罗兹（Rose）和群岛北方的斯温斯（Swains 1925 年被合并在美领萨摩亚）两个环礁的东部岛群而组成的。

萨摩亚群岛除了罗兹、努乌沙菲埃等小岛外，全都是火山岛，一般都有裾礁或堡礁，风光明媚。又因其属于海洋性热带地区，气候比较宜人，没有大的季节变化。季节一般分为旱季（4 月至 9 月）和雨季（10 月至翌年 3 月）二季。降雨和强风特别多的季节，是 12 月到翌年 3 月这段时间。其平均气温，乌波卢是 24℃至 30℃，土土伊拉是 25℃至 26℃；其相对湿

度，乌波卢是 79%，土土伊拉是 83%。

萨摩亚人

萨摩亚人和其他波利尼西亚海域的居民之间有着密切的近亲关系，这是毫无疑义的。萨摩亚人大致被认为是高加索人种同其他几个人种，大部分是同马来人种的混血，另外也包含一部分黑人种，这样就形成了现在的种族。

关于波利尼西亚土著民的起源问题，虽然经过了许多学者的长期探讨，但却一直没有得到一个肯定的结论。据推测，大概是从南亚细亚移居到这里来的几个集团繁殖起来的。

麦克米伦·布朗（John Macmillan Brown）教授①认为，最后的迁移是在公元前 2 至 3 世纪进行的，从旁遮普（Punjab）南岸，通过印度尼西亚的一部西里伯斯②的南边，沿着新几内亚东北岸，经过所罗门、新赫布里底、斐济各群岛，而达到汤加和萨摩亚。布朗还说，这是一条确实的路线，他们在波利尼西亚的最后分散中心地，就是萨摩亚。

但是，也有其他许多学者提出了不同的意见。且对在 1948 年③亲自乘坐用 balsa④ 木材制成的木筏"康·特基"（Kou Tiki）号进行了从南美的秘鲁到土阿莫土群岛腊罗亚礁的漂流实验的海埃尔达尔（Heyerdahl）所倡导的南美起源说撇开不提，就算同是主张亚洲起源说的，也有不同故乡和不同路线的论断。尤其是关于向萨摩亚的最初迁移，在整个波利尼西亚居民的迁移的讨论中争论最多。考古学的事实说明了萨摩亚人早在公元前 1000 年前后已经定居在这里，但今天从萨摩亚人的族谱看来，却不可能追溯到公元 1250 年以前。

① 麦克米伦·布朗（John Macmillan Brown, 1846—1935），英国苏格兰人，新西兰钱特伯里大学教授和新西兰大学校长，是教育家和太平洋问题专家，对毛利族（Maori，新西兰的一个土著民族）和波利尼西亚尤有研究。——译者

② 西里伯斯，现在的苏拉威西。——译者

③ 一说海埃尔达尔（1914—，现代挪威动物学者）于 1947 年 4 月 28 日乘坐中世印加帝国曾经使用的木筏"康·特基"号，从秘鲁的卡亚俄港出发，8 月 7 日到达东波利尼西亚。他根据这次实验和实地调查，提出了波利尼西亚文化发源于秘鲁的学说。——译者

④ balsa，学名 ochroma pyramidole，原产在墨西哥南部到秘鲁一带，其木质比 cork（用作木塞的软木）为轻而坚固，可用作救生用具、浮标、飞机器材，也可利用其绝缘性，制造冷藏库、隔音室等。——译者

之所以造成这样的脱节，一是因为延续着 30 代以上的时间的历史事实，不是人们所能记忆得了的；二是在这个阶段中，企图根据事实去识别神话和传说，还存在着很大的困难。一言以蔽之，萨摩亚的历史之所以不容易研究，不外是萨摩亚人同其他波利尼西亚各岛的居民一样，没有永久性的记录手段的缘故。

总之，波利尼西亚人在波利尼西亚的分散基地是萨摩亚这个论断，大概是没有错误的。不难设想，在几百年以前的古时候，萨摩亚已产生了许多优秀的航海者，他们活跃在太平洋上，四处游转，来去频繁，把居民运送到各个岛上。从他们的思想感情、生活手段和语言分布的情况看来，都可以肯定这一点。

但是，温暖的气候，富饶的土地，以及生活的舒适，使得土著民的子孙缓慢地起了变化。那曾经在太平洋上大显身手、战天斗地的开辟者，终于被外来入侵者征服。在萨摩亚历史的初期，传说从斐济入侵的征服者，自称图依马努阿（马努阿王），定居在马努阿①征收萨摩亚全体人民的贡物。在马努阿的塔乌岛，现在还保存着由于斐济人曾在那里定居而得名的斐蒂乌塔（Fitiuta）村。这个村同马努阿其他各村处于隔离状态，是最注重传统，也最讲究礼节的，村的机构也和其他村不同。

又在萨摩亚的传说中，也有不少有关斐济的英雄和国王的故事。这些传说也保存着斐济人古时候的知识和习惯，说明了萨摩亚和斐济有过密切的关系。而且，无论是萨摩亚现存的"图依"（tui 王）制度，还是拉里（lali 大型的中间镂空的木鼓），都可说是斐济流传下来的遗物。

后来，据说是汤加人通过乌波卢岛入侵了萨瓦伊岛，结果被玛里埃多亚（Malietoa）一世等集团所击退。玛里埃多亚一世似乎还签署了一项汤加和萨摩亚之间的和平协定。嗣后，玛里埃多亚一家在口碑上延续 20 余代之久。

现在，我们还可以在萨摩亚看到卷头发、黑皮肤的一小部分人（这和 19 世纪后半叶德国人招募过来做工的所罗门群岛居民没有关系），从这点也可以追溯到上述情形的原委。

① 马努阿，在东萨摩亚的土土伊拉岛东方，以塔乌为主岛，连同欧富、奥罗塞噶三岛合成，总称马努阿。马努阿七村落中，除了欧富、奥罗塞噶、西里三村落外，其他斐蒂乌塔、法莱阿沙奥、西乌伏噶、卢玛四村落在塔乌岛。

"玛里埃多亚"称号的起源

说起来,关于流传下来的有关玛里埃多亚一家开创的传说,也并不是只有一成不变的内容和独一无二的说法。现在从具有不同内容的几个玛里埃多亚传说中,介绍一个最一般通行的说法。

菲埃坡(Fe'epo)老大爷有个儿子叫阿梯奥吉埃(Atiogie)。有一天,青年阿梯奥吉埃听到法莱法(Falefā)村将举行阿依哥菲埃('aigofie,一种剑术)①比赛的消息,心里跃跃欲试,想去参加。可是,做父亲的对于儿子的急切心情毫不理解,始终表示反对。这是因为菲埃坡老大爷是个瘫痪病人,同时又是个盲人,儿子一离开家,自己就会连饭都吃不上。

阿梯奥吉埃左思右想,终于想出了一个办法。他连忙跑到山上,挖了七根地瓜,把这些地瓜烧好后,默默地拿到父亲的面前。盲目的老人一面用双手一个一个地摸着地瓜,一面数着:"塔丝(一)、路亚(二)、托卢(三)、法(四)……"

当菲埃坡老大爷正要拿起第一根地瓜来吃的时候,他突然又若有所思地歪着头:"怎么啦?一下子把七根地瓜拿给我,到底孩子打算吃什么?"可是一转念,他就琢磨出道理来了,老人终于体会到儿子迫切的愿望了。于是,连忙招呼孩子道:"是想去参加比赛吧?哦,既然那么想去,就去呗!"

小伙子得到了父亲的允许,欢天喜地,高兴得蹦了起来,马上拿起了他的木剑,朝着法莱法村跑去。这个村有例行剑术比赛的阿摩乌塔(Amouta)、阿摩塔依(Amotai)、摩亚摩亚(Moamoa)三个玛拉埃(Malae,广场)。

参加阿摩乌塔广场第一轮比赛的青年阿梯奥吉埃,顺利地获得了胜利。喜讯传到了双目失明的父亲的耳里,菲埃坡老大爷为儿子感到高兴,同时心花怒放,高兴得拍起掌来。这时,他一个人在嘀咕:

"阿摩乌塔顺利通过了,还得等待阿摩塔依。"②

① 'aigofie,阿依哥菲埃,是萨摩亚传统的一种武术,用椰树的拉帕拉帕(lapalapa,大叶的柄)造成的剑,进行剑术比赛。

② 〔谚〕Ua sao mai i le Amouta, 'ae tali mai i le Amotai. "阿摩乌塔顺利通过了,还得等待阿摩塔依。"这是警告人们,即使通过了第一道难关,也要做好迎接留在后头的更为严重的难关的思想准备。即是过了一关还有一关的意思。

接着，阿梯奥吉埃在阿摩塔依第二轮比赛中也获胜了，剩下的只是在摩亚摩亚广场的最后决赛。

最后一战的对手，是住在法莱法村的图依阿图亚（Tuiatua，阿图亚的王侯）勒乌特勒勒依特（Leutelele'i'te）的儿子，作为剑士享有盛誉的沙勒瓦奥诺诺（Salevaonono）。这一天的摩亚摩亚广场人山人海，从附近村落涌来了潮水般的人群，而这一次胜负难以预料的决赛，马上把观众卷进了兴奋的漩涡里。

不出所料，两人的本领势均力敌，这正如萨摩亚的谚语所说"两肩一样高"①，双方的竞争越来越激烈。

但是随着时间的进展，沙勒瓦奥诺诺显出体力不支的苗头，阿梯奥吉埃觑个真切，连续给了他三次打击，打得他如谚语所说，"打中了头，两条腿就东倒西歪"②。最后这个赫赫有名的勒乌特勒勒依特的儿子，终于在阿梯奥吉埃面前被打败了。

儿子胜利的喜讯，迅速地传到双目失明的父亲那里。这时老人家正躺在床上，因为心中太过高兴，连起床也都忘了，惹得大伙儿嚷着："菲埃坡睡着喝彩啦"③，大伙儿你一言，我一语，夸奖了一番。

后来，阿梯奥吉埃生了勒阿拉里（Lealali）、沙维亚（Savea）、图拿（Tuna）、法塔（Fata）、维阿塔乌依亚（Ve'atauia）、勒依模里（Leimuli）六个男孩（也有说是三个的）和阿梯柯吉埃（Atiatigie）一个女孩。那时候，萨摩亚人正在汤加王的统治下，吃苦受难。阿梯奥吉埃的儿子们想方设法，为摆脱压迫，解放萨摩亚而苦心焦思。

有一天，图拿、法塔、勒阿拉里三人去萨瓦伊岛的萨伏图（Safotu 萨瓦伊岛北岸的一个大村）旅行。这时，被汤加人拉去当奴隶的这个地方的村民，正在被迫做苦工，搬走横在大路上的一块大岩石。

① 〔谚〕Ua tusa tau'au. 这里直译为"两肩一样高"。一般人左右两肩大抵相同，没有什么显著的差异，即是说，两人的技术完全不分伯仲，或是两个家族、两个村落，没有什么可以比较得出来的特异的特点，和日本俗话"橡子比高"（不相上下）同一意义。

② 〔谚〕Ua taia le ulu, sa'e le Vae. "打中了头，两条腿就东倒西歪"，因为头是极为重要的部位，头部受了伤，两条腿就摇摇晃晃，站不稳。根据这个事实，这句话便从政治上、社会上以及其他方面被广泛用来作讽刺人的形容句，是具有广泛意义的一句谚语。

③ 〔谚〕Epatipati ta'oto le Fe'epō. "菲埃坡睡着喝彩啦"，心中太过高兴，以致忘了一切的意思。

奴隶们每天从日出到日落，没命地干着这个苦活，但工事却一点都没有进展。这是一块巨大的岩石，绝不是人力能够把它移动的。恰好在这个时候，他们兄弟三人来到了这里。面对着这个惨不忍睹的景象，图拿和法塔便和大哥勒阿拉里商量道：

"是不是可以祈祷你的塔乌拉塞亚（Taulāsea 守护人）①，把他们从这个苦役中解救出来？"

马上接受勒阿拉里的祈祷的塔乌拉塞亚，飞快地来到了所说的现场，口中呼道：

"你们鳗鱼族啊，章鱼族啊，大家合力把这块大岩石搬走吧！"

话音刚落，一大群鳗鱼和章鱼从海上咕咕咚咚地爬上岸来，在大岩石旁边开始挖个大窟窿②。不多时，大窟窿挖好了，这个刚才使尽了九牛二虎之力也纹丝不动的大岩石，便由章鱼们紧拉着，搭上了鳗鱼们的千斤杠。眼看它正缓慢地摇摇欲动时，却突然"轰隆"一声掉到大窟窿中去了。这才使得萨伏图的居民们免挨汤加人的皮鞭。

后来，图拿、法塔和乌卢玛斯依（Ulumasui）三人，去了法莱拉塔依（Falelatai 在乌波卢岛西端）。乌卢玛斯依是图拿和法塔的姐姐阿梯阿梯吉埃的儿子，也就是他们的外甥。

那时候，有一艘汤加的兵船停泊在法莱拉塔依的海面。小伙子们等到天全黑了，便悄悄地摸到了汤加的这艘兵船，把它的锚（木桩子）偷了回来。木桩子是用多亚（toa 铁木）制造的。这样，在他们周围便聚拢了一大群村民，好奇地观看着这个木桩子。小伙子们看见这种情况，便告诫道：

"乡亲们，为了免受汤加人的注意，请不要站着看，请蹲着看吧。"

① Taulāsea，塔乌拉塞亚，是跟随有高贵身份的特殊人物的助手，也是具有超人的力量的保护人，taulā 有援助或调解的意思，sea 有计划、谋略的意思。进而把祈祷师、土俗的医师也叫塔乌拉塞亚，照这个传说看来，虽然同是兄弟，但图拿和法塔没有塔乌拉塞亚，而只有长兄勒阿拉里有塔乌拉塞亚，值得注意。

② 这个传说是说为了搬走大岩石而挖了大窟窿，但也有一种传说，是汤加国王塔拉阿依菲依命令萨摩亚人挖掘一个深约 30 米的大窟窿，这个大窟窿叫做普·依·瓦依摩亚（Pū i Vaimoa）：据说当时汤加国王每天早上要把一个被分配做牺牲品的萨摩亚人投入这个大窟窿中。又说，汤加国王为了显示自己在萨摩亚的权势，在萨摩亚各地挖掘同样的窟窿，其中以萨伏图和乌波卢岛木利法努亚的拉罗维（Lalovi）的为最大。

因为说了这句话,现在图依玛勒阿利依法诺(Tuimaleali'ifano)① 大酋长的家,还保存着玛塔·诺伏(Mata nofo 坐着看)这个绰号。

话题回到那个偷来的木桩子。小伙子们想把这个木桩子劈成小块,制造乌阿托吉(Uatogi,战斗用的一种棍棒),但这么坚硬的四楞木材,要从哪里劈进去,怎么劈好,对此他们产生了意见分歧,一时难以解决。于是,小伙子们便说:

"让铁木睡一会吧!"②

说罢,又一次把木桩子扔到海里去。

第二天早上,小伙子们发现四楞木材的一边粘着一些丝丝(sisi,小卷贝)。坚硬的铁木也有柔软的部分,人的眼睛看不出来,小卷贝却知道得很清楚,因为小卷贝喜欢粘着柔软的地方。至此,他们的意见一致了,便用斧头把它劈开。

棍棒准备好了。这三个小伙子胸怀着使萨摩亚从汤加人的压迫中解放出来的歼敌大计和坚强决心,雄赳赳地朝着阿莱依帕塔(Aleipata,在乌波卢岛东端)村走去。

小伙子们到了阿莱依帕塔村,迅速地和当地的青年们取得联系,密谋起事的计划。他们悄悄地把棍棒埋在玛拉埃·普埃(Malae Pu'ē,巨普埃广场),等待着时机的到来。

不久,时机终于到来了。这个好机会就是庆祝汤加王塔拉阿依菲依(Tala'aifei'i)③ 的诞辰。那天,普埃广场将举行盛大的庆祝大会。

在汤加人跳完了美奥舞(siva miō)④ 之后,便轮到萨摩亚人跳了。男子们走进了广场,跳起了梯梯奥舞(siva titio)。女子们也在敲打卷起来的席子(mat drum)的单调、迟钝的声音伴奏下唱起来了。

① Tuimaleali'ifano,图依玛勒阿利依法诺,是萨摩亚高级称号之一,属于图依阿阿拿(阿阿拿的王侯)的血统。

② 〔谚〕Se'i moe le toa,"让铁木睡一会吧!" 意思是说与其急急忙忙地错下判断,不如睡过一夜,慢慢地多想一想,然后才好来做出决定。在酋长会议上产生意见分歧,会议陷入僵局时常用的一句谚语,"后悔莫及",告诫人们凡事要经过深思熟虑才好作结论。

③ Tala'aifei'I,塔拉阿依菲依,出自萨摩亚传说中的汤加国王的名字。我们现在可在汤加王的族谱中找到第十五代王塔拉卡依法依基(Talakaifaiki)的名字。按照规则变化的萨摩亚语化了的汤加名字看来,这分明是指塔拉卡依法依基。据推测,这时代当在公元Ⅱ250年前后。

④ miō,美奥舞,据说是汤加人的舞蹈,但究竟是什么样的舞蹈,并没有弄清楚,曾在汤加做过调查,但没有发现这种舞蹈。

matamata mē
看跳舞啦
matamata mē
看跳舞啦
'a tā le Samoa tā ia sesē
打萨摩亚人打不着啦
'a tā le Tonga tā ia pē
打汤加人打死啦

男子们用脚尖慢慢地把土拨开，挖出了事前埋在那里的棍棒。等到歌声一改变调子，跳舞的人一转身便立即变成战士，拿起武器，向着汤加人猛扑过去。正在那里自由自在地观看跳舞的汤加人，因为事出意外，毫无准备，很多被当场打死。没死的，也被打得晕头转向，有的朝东，有的朝西，狼狈逃命。

图拿带领的一队人朝西，法塔带领的一队人朝东，分两路追击逃命的敌人。他们两队人终于在现在叫做法图奥梭菲亚（Fatuosofia）① 的地方胜利会师了。这时，汤加王塔拉阿依菲依站在法图奥梭菲亚海岸的图拉塔拉（Tulātalā）岩礁上，他两只眼睛紧盯着图拿和法塔兄弟俩的英勇威武的雄姿，说道：

"乌亚·玛里埃·多亚·玛里埃·塔乌！（Uamalie toa malie tau，勇士们，好极了，你们打得好！）如果我下次再来的话，那绝不是为了战争，而是为了友好。"

留下了这几句话，就跳上了船，率领那些仅以身免的汤加人，向着南方海面扬帆而去。

由于汤加国王赞扬萨摩亚战士叫"玛里埃·多亚"，这就成了一个伟大的称号，"玛里埃多亚"这个称号便从此诞生了。为了争夺这个光荣称号决一胜负，图拿和法塔兄弟俩竟然奋不顾身，展开了拼死的搏斗，直到精疲力竭，双双倒了下去。在场观看的乌卢玛斯依便站到倒下去的两人的脚上，向他们的守护神祷告道：

① Fatuosofia，法国奥梭菲亚，乌波卢岛北岸最西端木利法努亚（Mulifanua）地区中的一个很小的突出地。这个突出地的西岸海面，有图拉塔拉（Tulātalā）礁。

"让图拿复活过来吧！让法塔复活过来吧！"

祷告应验了，兄弟俩都复活过来了。"为图拿和法塔共同祈祷"① 这一句谚语便是从这时开始的。

但是，两人互相争夺的作为胜利的标志的"乌阿托吉"（棍棒），却被乌卢玛斯依夺了过去，送到法莱乌拉（Faleula）村的伏噶亚（Foga'a）去了。"棍棒被送到伏噶亚去"② 这一句谚语便是指这件事。乌卢玛斯依就这样安安稳稳地当上了第一代玛里埃多亚③。

这个传说在说明玛里埃多亚家的祖先和它的称号的来历中，体裁可说是比较完善的。但玛里埃多亚这个称号，并不能说一开始就在萨摩亚享有很高的威望。在上述这个传说中，早已出现了图依阿图亚（阿图亚的王侯）的位号，但玛里埃多亚这个称号却还未问世；对菲埃坡或阿梯奥吉埃也都没有称号的说明。可见，那个时候玛里埃多亚家的祖先在萨摩亚还没有获得位号的资格。另外，说明称号的起源和家谱的这种传说，也存在于其他许多地方的豪门世族中。即使在玛里埃多亚出现以后，在某些时代，也有好几个权势远远超过玛里埃多亚的家名。因此，玛里埃多亚家在萨摩亚获得磐石般的地位，可说是在基督教传入以后的事，这也是依靠传教士的支持，才得以确立了今日的地位。

第二章 历史的黎明

和外国人的接触

众所周知，欧洲人最初来到萨摩亚的是耶可布·洛基温（Jacob Rog-

① 〔谚〕Talo lua Tuna ma Fata. "为图拿和法塔共同祈祷。"指没有偏向一方，共同祷告两人复活，即是说做人要光明正大，大公无私。

② 〔谚〕Moli la'au i Foga'a. "棍棒被送到伏噶亚去。"告诫人们要一心为公，不要有私心。图拿和法塔有私心，为了个人利益互相争夺，致使煞费苦心好不容易到手的玛里埃多亚称号和象征这个称号的乌阿托吉（棍棒）被乌卢玛斯依拿去送到伏噶亚部落去。正如日本俗话所谓"被小偷抢走了油炸豆腐"的两人，落得个"徒劳无功"的结果。

③ 在这个传说中，乌卢玛斯依当上了初代玛里埃多亚，但也有说沙维亚是初代码里埃多亚的。

geveen)。洛基温是从 1721 年到 1722 年举行的荷兰三船远征队的指挥官。他在其绕过 Cape Horn（合恩角）①向爪哇航行的路上发现了这个群岛。他也到过用今天已不使用的名字称呼的其他的几个岛，但没有登陆就离开了。

40 多年后的 1768 年，法国人布甘维尔（Bougainville）②在他环球航行的途中，靠近了这个群岛。因为他看见海岸上有很多独木舟在敏捷地活动着，便给它起个名字叫"航海者群岛（Navigator's Archipelago）"，这是很著名的。

那时的萨摩亚有很多类型的独木舟。除了大型的供大洋航海之用的双翼的阿利亚（'Alia）之外，还有中型的能载六人撒网捕鱼的梭阿塔乌（Soatau），其中也有安上小房子的。又有小型的能载两人捕鲨的图图拉（Tutula）、到外海捕松鱼的瓦阿阿罗（Va'aalo）和能载一人的帕奥帕奥（Paopao）等。尤其是瓦阿阿罗的造法特别进步，它不但在船的前部想办法让船走得快，还在龙骨上用和本国（日本）的"大和型"船同样的手法，接上上中两重搁板。

这个地方的独木舟的特征是它附有阿玛（ama，船檐）。这种附有船檐的独木舟的造法，只由于各岛的不同而多少有些差别。它的分布区域，西起马达加斯加，经印度洋，伸至印度尼西亚，再到美拉尼西亚、波利尼西亚、密克罗尼西亚，东至美洲沿岸，北达我国（日本）的八丈岛。

后来来到这里的是法国人拉·彼鲁兹（La Perouse）③。彼鲁兹于 1787 年访问了这个群岛，还测定了其他许多岛的方位，很有贡献。他在逗留萨摩亚期间，和他所率领的两艘船上岸打水的一队人，在土土伊拉（Tutuila，东萨摩亚的主岛）的阿苏（Asu）地方受到当地居民的攻击，发生了

① 查 Cape Horn 有两处，一在智利南部，一在冰岛（中译霍恩角），这里指的是智利南部、拉丁美洲极南端的合恩角。——译者

② 布甘维尔（Louis Antoine de Bougainville, 1729—1811），法国著名航海家、军人，曾参加美国独立战争，1766—1769 年间领导法国最初的环球航海活动，在大洋洲发现所罗门群岛的布甘维尔岛和新赫布里底群岛的同名海峡，又给在这里发现的一种白粉花科植物命名为 bougainvillaca。拿破仑一世任命他为元老院议员，叙伯爵。主要著作有《环球航海记》（*Description d'un voyage autour du monde*）二卷，1771—1772。——译者

③ 拉·彼鲁兹（John Francois de Ga'laup de La P'erouse, 1741—1788），法国水手、探险家，以发现拉彼鲁兹海峡（在萨哈林岛与北海道之间）著名。1788 年，他在新赫布里底因船只失事丧命。——译者

司令官拉朗热（M. Lalange）及其他 11 人被杀，49 人逃跑出来，其中包括大多数负伤者的意外的事件。事件是由极细微的事情引起的。有一个当地居民坐船来到他们取水的地方，因为被误认作小偷而受到惩罚，这样就激起了众怒，返回到海岸的居民便向船员们进行袭击，以致酿成这样的惨剧。时在 1787 年 12 月 11 日，拉·彼鲁兹给萨摩亚人起了个名字叫做"叛变者"后，就匆匆离开了萨摩亚。

到了 1883 年，在这土土伊拉被杀的船员们的墓上树起了一个纪念碑，碑上刻着这样的文字：

> Morts pour la Science et la Patrie
> 为科学和祖国而死

1937 年 5 月，法国航船"里戈·独·热奴依"（Rigault de Genouilly）号的船员，用奥克兰市长赠送的材料加固了墓地的周围，祈祷死难者的冥福。

后来被认为最初访问这群岛的英国船是为了寻找那艘由于发生水手暴动而著名的"邦提"（Bounty）号[①]而来的"潘多拉"（H. M. S. Pandora）号，那是 1791 年的事。

但是，直到 1830 年，最初使基督教传教事业成功的传教士约翰·威廉斯（John Williams）[②] 在萨瓦伊岛登陆以前，有关这群岛的事情，都不为外间所知悉。据记载，当威廉斯到达萨摩亚的时候，已有几个白种人在这里安家落户和当地居民生活在一起，但这些白种人都是开小差的船员，或是从澳大利亚、诺福克岛越狱逃来的罪犯等无赖之徒，到底还是没有给

① 1788 年，英船"邦提"（Bounty）号（船长 William Brigh）在被派去塔希提岛采集面包树苗运往西印度群岛途中，于 1789 年 4 月 28 日发生水手反抗船长的暴动，船和 18 名船员被赶到一只无甲板小艇，任其漂流，结果被漂到爪哇附近的帝汶岛平安登陆（同年 6 月 12 日）。在这当中，暴动的水手们把船驶回塔希提岛，其中有 9 名水手和岛上居民男女数人逃到无人居住的皮特克恩岛，一直到 1808 年没有被人发觉。当他们被发觉时，这 9 名水手中只有一个叫做 John Adams 的还生存，但却留下几个女人和小孩。现在这个岛的居民就是他们的后裔。——译者

② 约翰·威廉斯（John Williams. 1796—1839），英国非国教会的传教士，1816 年作为伦敦传道协会的传教士被派到南洋，建造传道船"和平使者"号，在波利尼西亚一带进行基督教的宣传活动，有"波利尼西亚使徒"之称（"和平使者""使徒"应读作"侵略先遣队"），1839 年在新赫布里底的埃罗曼加岛被土著民杀死并吃掉。——译者

土著民社会带来变革的那种力量。他们逃到萨摩亚的时间，大概是在依阿玛法拿（I'amafana）在位的1800年前后。

属于伦敦传道协会的传教士约翰·威廉斯乘坐"和平使者"（Messenger of Peace）号，从腊罗汤加（Rarotonga，库克群岛的主岛）到达萨瓦伊岛的萨帕帕里依（Sapapali'i），是在1830年8月21日。他在非常短暂的时间内便获得了玛里埃多亚·瓦依依努坡（Malietoa Vaiinupō）的信任，成功地使其在同月24日皈依基督教，从而开始了他的基督教传教事业。这在萨摩亚的历史上，可说是划时代的一件大事。

在那以前来访的几艘船和少数白种人居住者，不曾给萨摩亚的文化带来什么影响，而威廉斯的传教活动的开始，却成为给这个国家从思想到政治、文化、社会、经济各个方面带来巨大变革的原动力。

这时候的萨摩亚，正好结束了石器时代，而进入到历史时代。而关于这群岛的详细事情被广泛流传到海外，也正是从这个时代开始的。

玛塔依（酋长）和阿依噶（姓氏族）

萨摩亚在欧洲人还未到来以前，就早已确立了明显的地方自治制，构成萨摩亚人社会的单位叫做阿依噶（'Aiga）。萨摩亚语阿依噶具有连我们所谓亲戚也包括在里面的广泛的意义，这里暂且限定在姓氏族这个范围。阿依噶（姓氏族）这个生活集团并不是以家长或户主为中心的小规模的家族，而是包含直系及旁系的亲族，有时甚至连寄居者也包括在内，具备由一个斯阿法（suafa，姓氏）而总括起来的特征。

这就是说，作为萨摩亚人社会的生活单位的阿依噶（姓氏族），并不是一个由血族家长所统率的夫妇及其儿子而成立的生物学的单细胞家族，而是由复数的夫妇及其儿子等所构成，用斯阿法（姓氏）这条纽带紧密地结合起的个体，并由获得了斯阿法的玛塔依（matai，姓氏族长或酋长）所统率和代表的亲族集团。因此，它可以列入广义的大家族的范畴中。

每一个阿依噶（姓氏族）都各有它的称号或作为姓氏的斯阿法。获得了这个斯阿法的人就是通常所称的酋长即玛塔依（姓氏族长）。玛塔依虽然大致上由阿依噶的成年成员从族内的直系男子中选出，但其选拔范围并不一定限于直系或族内，而且此时也没有男女性别的限制。在原则上，是否具备能够保护族员的慈爱心，有无提高家族的地位的能力、声望等所有个人的资质，都在玛塔依选举时在族内严加审议。

选举新的玛塔依，不外就是继嗣斯阿法。因为玛塔依是阿依噶的代表，而斯阿法是族员的纽带，所以在继嗣斯阿法时，当然要以阿依噶的同意和支持为必要条件。这也是斯阿法是象征着族员所应尊重的固有的姓氏的缘故。

　　阿依噶在决定了玛塔依的人选后，便立即向努乌（nu'u，村落）提出报告，同时也一并商定举行沙奥法依（saofa'i，酋长袭名式）的日期。举行沙奥法依那一天，村落的酋长全体参加，首先从阿瓦（'ava，习惯上的一种饮料）的仪式①开始。在向新酋长致了冗长的贺词之后，接着便分配食物，按份额结账，费用全由新酋长阿依噶负担。因为招待的多寡、好坏、有无给参加者送礼，成了衡量新酋长及其阿依噶的家势的尺度，甚至影响到新酋长在村落的声望，所以说它势必常常引起人们的虚荣心，也并不算是言过其实。总之，酋长袭名式顺利通过，便算履行了习惯的手续，获得了村落公认的酋长的资格。

　　但村落并没有选拔酋长的权限，而且几乎完全没有对公认的人选行使否决的权力。除了由于婚姻等关系从他村迁入的，品行突然堕落、可能扰乱村落的秩序与和平的以外，阿依噶所同意和支持的玛塔依候选人，受到村落否决的事例，可以说是完全没有。这就是说，阿依噶完全保有选拔玛塔依的绝对权，村落只不过是在形式上加以公认而已。

　　所谓玛塔依，就是酋长（或姓氏族长）的总称，这可分为阿利依（ali'i，象征酋长）、乌苏阿利依（usoali'i，陪席酋长）、图拉法勒（tulafale，评议酋长）三个阶级。阿利依即俗所谓大酋长，是单位地区中最高的玛塔依，也是这地区社会的象征性存在。因此，有几个拘束习惯必须严格遵守，不得轻举妄动，自不待说，公开席上也要谨慎检点，不好轻易发言，所有一切都交给阿利依所属的图拉法勒代行。

　　图拉法勒在维护阿利依的声誉、权威的同时，积极参加会议，进行讨论，并保有决定和执行村落的决议的权限。在会议（fono）上占绝对多数

　　① 'ava，阿瓦，是胡椒科的灌木（piper methysticum）。把根晒干研成粉末，加水制成的饮料，也叫阿瓦。往昔，由挑选出来的青年把干根咬碎，放在塔诺亚（tanoa，木钵）内制成饮料。这在汤加叫卡瓦（kava），在斐济叫耶哥拿（yagoua），和萨摩亚一样，今日仍到处饮用。
　　所谓阿瓦的仪式，就是因为它是根据传统形式而举行的宴会上的神圣饮料。自古以来在酋长会议、接待公宾、成年、结婚、安葬、祭祀、酋长袭名等仪式上，是不可缺少的程序，故有此名。

的图拉法勒阶级，从制度上说来，也是掌握着统治村落实权的阶级。

乌苏阿利依，正如字义上所表明的"阿利依的兄弟"那样，是出自阿利依的门第的中间阶级。在旧制度上，只有阿利依和图拉法勒两个对立阶级存在，乌苏阿利依的出现，时代并不是那么遥远，大概是在前世纪的后半期。

这些玛塔依在理论上掌握着对于族员实行生杀予夺的权力。因此，他们可以把姓氏族所有的财产和成员的一切置于自己的权力之下。可是，因为玛塔依要受阿依噶的支持，是在阿依噶的支持的基础上行使职权的，玛塔依的社会活动如果得不到阿依噶的支持，什么事情都行不通，所以玛塔依对于族人实行独断独行或滥用职权的事，可说几乎没有。总之，玛塔依和他的阿依噶是一心一体，并不是脱离群众生活的贵族特权阶级。

除了个别例外，玛塔依的职位在原则上是终身制。因此，玛塔依的选举和沙奥法依一般都在前任者死后举行。又在选举玛塔依（继嗣斯阿法）时，如果阿依噶内有复数候选人，互不相让，这在从前可能终至造成流血骚动，因为这在萨摩亚人的生活上是头等大事。现在虽也常常发生这种纠纷，但可到专门审理这种案件的民事法庭（Land and Title Court）去解决。

这是因为萨摩亚的阶级是和称号（斯阿法）结合在一起的。没有称号的个人，即一般庶民（不论男女），叫做塔乌勒阿勒亚（taule'ale'a），除了年龄和性别之外，身份上几乎没有什么区别，都被放在极低的地位。事实上，在这个社会，一般庶民虽在阿依噶这个团体内进行各种活动，但在公共生活上，个人的意见和行动都被否定，甚至连自己的意志也要通过玛塔依来表达。

近年来，也出现了法阿沙拉法·勒·斯阿法（fa'asalafa le suafa），即由复数的候选人共同继嗣一个斯阿法的例子。这虽是为了圆满解决纷争的一种权宜的办法，但本应由一个人继嗣的一个称号，现在却在共同的名义下分割开来，结果便成了玛塔依的滥造，是造成传统的玛塔依的权威失堕的主要原因。尽管斯阿法这样丧失了权威，但能否当选为玛塔依这件事，在萨摩亚人的生活上，仍然具有极为重大的意义，而且这方面也可以使人感受到新时代的气息。

习惯上的地方自治

现在谈一谈地方自治的组织形式。阿依噶集合而构成村落，每个村落

由它的阿利依（象征酋长），没有阿利依的村落则由图拉法勒·塔乌亚（tulafale taua，评议酋长头）充当代表。现在各村落都设有普勒努乌（pulenu'u，村长或部落长），但这是近代的行政机构的基层组织，不是传统上的东西。

村落的自治是在把所有玛塔依（特别是以绝对多数的图拉法勒为主体）作为成员而成立的伏诺（fono，会议）上进行的。会议制定法律，维持社会秩序，如有违反则加以审判和处罚。这就是说，会议掌握着立法、行政、司法三权。

萨摩亚的社会，自古以来就已发达到通过会议（伏诺）来主持公道、宏扬正气的地步。在会议审判罪人的时候，所有的玛塔依都集中到村落的玛拉埃（广场），围成圆圈坐着，让被告坐在中央。于是，原告和被告便互相辩论起来，如果被告被认为有罪，便判处沙拉（sala，罚）。如果犯罪嫌疑人是复数，或犯人不能判明的时候，则让他们向神发誓，表明自己无罪。害怕被神罚的犯人通常是坦白自己的罪行的。

一旦被伏诺判处有罪，便立即执行。轻则罚款或服劳役，重则没收财产、放逐或判处死刑。

对于杀害多条人命的男子，也有判处死刑的。把犯人的脚踝绑起来，吊在椰树上，慢慢地吊上去，最后把他吊死。其他体刑，有罚晒太阳的，有罚倒吊在椰树上的，有罚裸体游行村内的，有罚用石头把头打到出血的，有罚去捕有毒刺的鱼的，有罚去咬苦得嘴皮都要剥落的树根的，等等。

与由玛塔依构成的村落的酋长会议或酋长集会相对应，另一组织由一般庶民（包括青年）构成的集团，叫做阿乌玛噶（aumaga），它的统率者或领导者叫做沙奥阿乌玛噶（sa'oaumaga）。同样，一般庶民的妻子、未婚女性、寡妇以及嫁出他村的一般庶民妇女，则组织与男性的阿乌玛噶相对应的女性集团阿乌阿卢玛（aualuma），它的领导者叫做沙奥阿乌阿卢玛（sa'oaualuma）。

阿乌玛噶在村落的公共集会中制造阿瓦，给玛塔依做饭菜，分担共同捕鱼、经营公共事业、执行刑罚等重活，阿乌阿卢玛则分担接待公共客人、供应、服务、公共事业所需要的轻活。

这两个团体都肩负着为村落的集会和地区社会服务的义务和使命，会议的行政或司法事务基本上都由这两个团体负责执行。如果把由玛塔依组

成的伏诺（会议或集会）比喻为村落的头的话，阿乌玛噶和阿乌阿卢玛则正好起了作为村落的手足的作用。

以发端于神代的神圣家系的阿依利为支柱，村落由"一家亲"的思想组织起来，而作为地方行政中枢的村落会议，曾经拥有绝大的权力实行自治，使得村落的团结极为巩固。因为仪式、社交、经济、防卫等工作，如果不在共同负责的基础上来进行，各人的生活都将无法得到保障。还有使到团结巩固起来的另一个原因，就是他们的信仰生活。

每一个村落都有作为村民共同信仰的对象的出生地守护神。除了保护山货海产丰收、生活幸福和村落太平无事的最高神塔噶罗阿拉吉（Tagaloalagi）、保护国土安宁繁荣的神摩苏（Moso）和保护分娩平安的神阿维依勒特勒（Aveiletele）等在全国范围内被普遍崇拜之外，还有地方的守护神阿依图拉吉（Aitulagi）、噶埃菲菲（Ga'efefe）、诺尼亚（Nonia）、拿维（Nave）等千千万万的保护神。

又在阿依噶中，也有祭祀保护阿依噶一族无病息灾、繁荣幸福的守护神。这些神大多化身变成生物或非生物的形体。例如阿罗依玛西拿（Aloimasina）化成月，阿培勒沙（Apelesā）化成龟，勒阿图阿罗亚（Leatualoa）化成蜈蚣，阿乌玛（Auma）化成鸠，西拿阿依玛塔（Sina'aimata）化成 Rallussp①，塔乌玛努培培（Taumanupepe）化成蝴蝶，沙玛尼（Samani）化成章鱼，依乌拉乌塔罗（I'ulautalo）化成芋头的叶尖，摩索奥依（Moso'oi）化成 Canangasp② 的花，薄亚（Pu'a）化成 Hernandiasp③ 的花，等等。

因为他们相信生病是由神（特别是流行病，是由尼伏罗亚 Nifoloa 神）的愤怒而引起的，所以患者的家人和朋友等为了弄清楚生病的原因，便去找祈祷师。祈祷师就用神谕告知生病的原因和作为治病手段的供献给神的供品。祈祷师说要供献独木舟就一定供献独木舟。

可是，阿依噶的守护神在族外却被当作魔鬼而引起村民恐惧。即使是在这个村落的出生地守护神，在另一个村落却被看成阿依图（aitu，恶

① Rallussp，一种鸟类，秧鸡（rail bird）之属。——译者
② Canangasp，番荔枝科树木，产于马来亚及其他热带地区。——译者
③ Hernandiasp，这种树是以纪念西班牙自然科学家赫尔南德斯（Francisco Hernandez）而得名。莲叶桐科，热带树木，开小圆锥花。——译者

魔）。所以在萨摩亚，遍地都是神灵、鬼怪在游转。萨摩亚人对于这种超自然的魔鬼的恐惧感是异常强烈的。这就使得村民留在家乡，阻止他们转居他处，结果产生了对乡土的留恋和安定感，更加强了地区社会的血族、亲戚和同乡的团结。

但到了今天，那曾经是重要的团结理由的共同防卫变成不需要的了；由于受到基督教的教育，恶魔不再出现了；再加上交通发达、经济生活大大提高了，过去村落的集体生活由于赶不上潮流，其内容也相应发生了变化。伏诺（会议）所维持下来的权力被削弱或变形，这不能不说是必然的趋势。萨摩亚的旧制度正在朝着这方向走。

现在把话说回来。村落集合起来便成立了阿图亚国（Atua，乌波卢岛东部及东萨摩亚的土土伊拉岛）、图阿玛沙噶国（Tuamasaga，乌波卢岛中央）① 分成的南北两国，以及阿阿拿国（A'ana，乌波卢岛西部及马诺诺岛）四个地区国家。获得每个地区国家最高位号的便成为土侯，据信土侯的身份带有令人畏惧的玛拿（mana，神通力或魔力），有不可侵犯的法律，要求人们严格地遵守。

土侯的住所通常是这个地区国家的首府。地区国家也由地区内的玛塔依构成伏诺（会议），以排除同盟内部的纷争，并且为达到共同目的而调整各方面的意见。

进一步把这四个地区国家统一起来而成立萨靡亚国。该国的国王（tupu）按惯例是推选一个能独自获得噶多阿依特勒（Catoa'itele）、塔玛索阿利依（Tamasoali'i）、图依阿图亚（Tuiatua）、图依阿阿拿（Tuia'ana）的有权威的奥·阿奥·埃·法（Oao e fa，四大位号）的土侯或大酋长来

① 图阿玛沙噶国分成两国，即萨法塔（Safata）、西乌模（Si'umu）等大概南部地区归噶多阿依特勒；包括阿图亚国的一部分的北部地区归塔玛索阿利依管辖。当时萨瓦伊岛被乌波卢四地区国家所割据。但萨瓦伊岛并不是没有强有力的大酋长。例如管辖萨弗涅（Safune）、瓦依阿法（Vai'afa）、瓦依沙拉（Vaisala）、西里（Sili）等村的塔噶罗亚（Tagaloa）；管辖阿拉塔乌亚（Alataua）、萨图帕依特亚（Satupa'itea）、萨塔乌亚（Sataua）、法莱阿卢波（Falealupo）等村的托努玛依培亚（Tonumaipea）；以及管辖噶塔依瓦依（Gataivai）、萨拉依卢亚（Sala'ilua）、阿摩亚（Amoa）、勒阿拉特勒（Lealatele）等村的沙勒模里阿噶（Salemuli'aga）；管辖帕劳（Palauli）、萨伏图（Safotu）以及乌波卢阿阿拿国的萨噶菲里（Sagafili）等村的里罗玛依阿瓦（Lilomaiava）等，都是强有力的地方豪族。

担任。一个独自获得这有权威的四大位号的人，叫做塔法伊法（tafa'ifa）①。这王位并不是世袭的，而是本人一死位号也就随之而消逝的。

萨摩亚全国的伏诺（会议）照例在乌波卢岛的阿阿拿的首府勒乌卢摩埃噶（Leulumoega）举行，但马努阿阿除外。

塔普（禁忌）和塔普依（护符）

如前所述，在这个时代的萨摩亚，有许多鬼怪和大大小小的神灵，同时又盛行着各种塔普（tapū，禁忌）。英文 taboo 一词，便是从波利尼西亚语的塔普得来的。关于塔普的词义，有种种说法。按塔普一词，本来是指神圣的东西，或对于污脏等方面的禁忌，不是一般所说的禁止。据说，如果触犯了它，便会受到一种神秘的或超自然力量的惩罚。

今天，由于地方不同，塔普一词也产生了许多颇为不同的意义，成为扩大了意义的一个词。例如塔希提语塔普，除了禁止、禁制以外，还有"发誓"的意思。在库克群岛，从塔普·阿里基（tapu ariki 酋长的尊严）或神圣的意义，引申为仪式上的拘束或限制的意思。在夏威夷，从卡普·卡·瓦依（kapu ka wai，严禁用水）的卡普（禁）一词，引申出饶恕的意思。

汤加群岛的主岛的名字叫汤加塔布（Tongatabu），这是"神圣的南方"的意思。汤加语的塔布一词，除了禁忌、神圣以外，还有犯法、护符、墓地的装饰等意思。在斐济，如说"沙·吒吉·塔布"（sacagi tabu，适于航海的风），即具有至高无上的意思；但也说"塔布西噶"（tabusiga，避开阳光）。"塔布西噶"一词，常被用来指那些为了避开强烈的阳光，

① 一说在 18 世纪末叶拥有强大势力，而死于 1802 年的依阿玛法拿（I'amafana），曾当过塔法伊法。但我认为依阿玛法拿在当时确实受到堪与国王相比的崇敬，但不能同意他当过塔法伊法。同样，还有许多记载，说在威廉斯到达这里的 1830 年以前，以塔玛法依噶（Tamafaigā）为绰号而著名的马诺诺岛的酋长勒依阿塔乌亚·培亚（Lei'ataua Pe'a）也当过塔法伊法。但据我推测，他虽曾使用武力征服了几乎整个萨摩亚地区，但没有达到塔法伊法的地位。还有，在此后不久，1882 年，玛里埃多亚·瓦依依努坡成功地登上了塔法伊法王位的记载，我认为也不可信。

结果，名副其实地登上了塔法伊法王位的，难道不是只有作为女王而掌握政权的沙拉玛丝娜（Salamasina）一人吗？据传她在罗托法噶（Lotofaga）逝世，据推测，时间应在 16 世纪中叶。沙拉玛丝娜是塔玛阿勒拉吉（Tamaalelagi）和汤加国王的女儿瓦埃托依法噶（Vaetoifaga）的独生女。

保护颜面,而被监禁在家里的酋长的侍妾,这个场合的塔布,有避开或禁止的意思。这样,在各岛的各种各样的许多意义中,那具有极为强烈的意义的"禁忌",却可认为是各岛通用的意义。

又塔普依(tapui)一词,也是从塔普这个词而来的。这在汤加,是塔普的动词形,进而被用作街道等禁止通行(堵塞)的意思。反之,萨摩亚语的塔普依,却是不要用手去碰别人,这便成为保护某种东西的标志,即表示禁忌的"护符"的意思。

塔普依在萨摩亚也有各式各样的含义。为了保护面包树①,在鱼叉上面装上椰树叶,吊在受保护的树下,小偷看见了,一定不敢走近,因为相信一走近,就会被鱼叉刺死。即使只是起了盗窃的念头,翌日出海,鱼叉也会飞来把他刺死,所以非常害怕。

又把木棒放平吊在果树上,也会使想偷果子的人发生一种病,要是真的偷了,就会感到全身疼痛,最后出脓而死。又在鲛鱼口上装上椰子纤维以示禁制的塔普依,也用来保护果树,触犯了它,就会被鲛鱼吃掉。

稍为出奇的,是把法依斯亚(faisua,大蛤)的壳埋在土中,堆作人头的形状,另把尖端结成缨状的芒芦苇三四枝插在上面。

触犯了这种塔普依,就会全身发生肿包,也有因此致死的。偷了东西的人,后来发生肿包和溃疡而受苦,就是因为触犯了这种塔普依。这就要及早坦白罪过。为了求得饶恕,必须向受害者赠送礼物,对方答应赦免,接受了礼物,便回给药草两三根,作为证明。这样,病人就打消了顾虑,病也渐渐痊愈了。

不论什么塔普依,触犯了它,都免不了要受严重的惩罚。把用椰树叶编成方形的小坐垫吊在树上,并插上白树皮的风幡,这种树木便附上了天罚。触犯了它,犯人本身或他的孩子要被雷劈死。

竖立在地上的塔奥(tao,木枪),表示会得到痛得要死的颜面神经痛。又在很小的葫芦里放些油,埋在受保护的树木附近,这是意味着死亡的塔普依。

以上介绍的许多塔普依,都是把发病或死亡等直接加在人体上面的惩罚。但也有特别出奇的,就是在用椰树叶编成的筐里,放些乌模(umu,烧石的灶)的灰和两三块石头,挂在树上。触犯了它,犯者家里美丽的法

① 面包树,学名 artocarpus communis,原产生在太平洋诸岛并在热带地方广泛栽植的常绿果树。

拉（fala，地毯）便要遭到老鼠糟蹋，贵重的衣服也会被咬破。

其他例子多得不可枚举。总之，在基督教未传入以前的萨摩亚，就是这样凭着极为简单的象形的塔普，得以充分地保全个人的所有权和维持社会的秩序。

酋长和敬语

萨摩亚语有一种敬语。这是庶民对于酋长，或者酋长相互之间的一种用语，和日本语一样，同是相对性敬语。尊称是酋长所专有的，附在名字的前面。图拉法勒（评议酋长）用托法（Tofa），乌苏阿利依（陪席酋长）用苏苏噶（Susuga），阿利依（象征酋长）用阿菲奥噶（Afioga），由于玛塔依的阶级不同而不同。

汤加也和萨摩亚一样有敬语，有一些和萨摩亚语极相似。但萨摩亚的阿菲奥噶，是对阿利依全体使用，而汤加阿菲奥（'Afio）这个尊称，则只限于对国王。因此，阿菲奥·阿（'Afio ā 再见）、托法·阿（Tōfā ā 晚安）等，是对国王的敬语。

关于萨摩亚的敬语的起源，现在还没有弄清楚。可以肯定，酋长制度对于今日敬语的形成产生了积极的影响。但在我看来，萨摩亚的敬语不能说完全是由阶级意识产生的。至少有一些敬语，在萨摩亚还没有产生阶级以前就已存在，这就是对于神灵的敬语。不论是对待神，还是对待酋长，都使用同样的敬语，这是从神是阿利依的远祖，而阿利依则是现人神（神的化身）这种信仰而来的。这就可以充分说明其中的关系。

（原文载《萨摩亚史》，广东人民出版社1974年版，第3～46页。收入本集时略有删节）